品书品文品人

与古今书家的二十场约会

——论其对中国书法的历史贡献

YU GUJIN SHUJIA DE ERSHI CHANG YUEHUI

LUN QI DUI ZHONGGUO SHUFA DE LISHI GONGXIAN

范桂觉 编著

 岭南美术出版社

中国·广州

图书在版编目（ＣＩＰ）数据

与古今书家的二十场约会：论其对中国书法的历史
贡献/范桂觉编著. — 广州：岭南美术出版社，2018.4
 ISBN 978-7-5362-6479-3

 Ⅰ.①与⋯ Ⅱ.①范⋯ Ⅲ.①书法史－中国②书法
家－生平事迹－中国 Ⅳ.①J292.1-09②K825.72

 中国版本图书馆 CIP 数据核字(2018)第 050384 号

责任编辑：刘向上 彭 辉
责任技编：罗文轩

策 划：杜启舟
编 辑：范秀斐 曾宏捷
校 对：杨明智
摄 影：叶 惠

与古今书家的二十场约会：论其对中国书法的历史贡献

出版、总发行：岭南美术出版社 （网址：www.lnysw.net）
 （广州市文德北路 170 号 3 楼 邮编：510045）
经 销：全国新华书店
印 刷：广州墨林印刷有限公司
版 次：2018 年 4 月第 1 版
 2018 年 4 月第 1 次印刷
开 本：889mm×1194mm 1/16
印 张：26.875
印 数：1—10000 册
ISBN 978-7-5362-6479-3

定 价：128.00 元

范桂觉　简介

　　1968 年 7 月生，师从著名书法家欧阳中石、叶培贵等。

　　现为广东书法院办公室主任、广东书法院专职书法家、国家二级美术师、中国书法家协会会员、广东省直属机关书法家协会副秘书长、广州市番禺区硬笔书法家协会主席、中国硬笔书法家协会会员、中华诗词学会会员、广东省书法家协会会员，广东女子职业技术学院等多所高校客座教授。

　　出版学术理论专著《品味书法》《与古今书家的二十场约会》《诗书载道》《唐诗近体韵选》《正能量成语集字草书》《正能量诗词集字草书》《桂觉草书正能量成语》《王羲之法帖》《从临摹到创作》《王羲之米芾王宠小楷赏析》《孙过庭书谱赏析》《王羲之 36 帧高清法帖》《喜庆对联集字行书》《诗韵墨意》《范桂觉草书成语》《诗韵砚踪》《桂觉诗韵》《桂觉草书》《硬笔书法津梁》19 部。其中书法理论和书法字帖作为普通高等教育书法教材在广州大学城使用。有二十多篇书法学术文章以及数十首诗词发表在全国各类专业报刊、杂志，出版专著与发表文章一百多万字，多家媒体有专题报道。受邀为 2015 年中央电视台春晚创作巨"福"作品，被中国书法家协会授予"中国书法进万家活动先进个人"称号，被评为 2017 年度

广东省文联先进工作者。

书法作品为拍卖公司和收藏家所喜爱，被博物馆、美术馆、学校等企事业单位收藏，作品镌刻于多处文化景点和碑林。

书法论文《山阴道上临池呓语》《"感性——悟性——理性"体验式书法课程资源的实践研究》《晚明印坛"宗汉"观念研究》《赵孟頫书画"复古"思想研究》《广东书法产业发展现状研究》《文心书面·识艺并举》《论笔法字法之书写技巧》《广东高校书法教育现状与研究》《觉说》《当代楷行草之创新》《学诗当有出处》和书法文章《书法中容易写错的"繁简字"》《桂觉构字十九法》《易混草法析例》《养生文化与书法文化》《小荷才露尖尖角》等发表在各类专业报刊和杂志。

广东书法院是全国首家省级书法院，广东省文联直属单位，广东省唯一一家省级书法专业研究机构，为建设广东文化强省、书法大省做出了应有的贡献。范桂觉同志在广东书法院主要从事书法创作、书法研究、书法教育、书法收藏、书法策划等工作，近年来成功参与组织了一系列大型的书法文化活动。工作之余，在部队、大学兼任书法课，在广州大学城、广州、东莞、惠州、佛山、清远、韶关、云浮、中山等地举办多场书法专题讲座。为广东书法强省的建设、为广东的书法事业尽了自己的微薄之力。

著名书法家、书法理论家、书法教育家 / 欧阳中石教授

中国书协理事、书法博士生导师 / 叶培贵教授

序

　　远有孔夫子学棣辑夫子言行，为修身、齐家、治国、安天下之大成，近有马宗霍整理历代书论辑成《书林藻鉴》《书林纪事》。圣贤开宗立派，具学识、伟略、品格，又得益于思想、言行、著录流传后世，以飨后人。

　　自汉扬雄"书为心画"起，历代之书家均有自家之精妙论述，然众多学说，当时不为人重，后"吹尽狂沙始到金"，才被挖掘。此乃经历史考验之上品，实为中华文明之瑰宝，"灼灼其华"也。

　　今闻觉君，潜心书艺卅余载，专研书论，有心得一二，集成数稿，余甚为折服。承蒙觉君错爱，受嘱为《与古今书家之二十场约会》（以下简称《约会》）作序，自愧不已，只能以片语只言，以表习之。

　　觉君早有理论专著《品味书法》，陈永正先生亲笔题签，幸成当世规模最大之大学城——广州大学城之书法教材，为觉君自书法创作至书法学术之转型。《品味书法》详述各时代之书法脉络，掠影中国书法简史。

　　约会者，《诗经·风·静女》"静女其姝，俟我于城隅。爱而不见，搔首踟蹰"。此将数千年"约会"之事述得浪漫深长。今以"约会"为题赋予学术理论，浪漫主义与现实主义交融，不禁让人"浮想联翩"矣。

　　《约会》为觉君系列著作之一，道尽廿位书家对中国书法发展所作之历史贡献，注重品书品文品人，注重书家"字外功"，从"文化"角度，深入书家之书法创作、书法理论、诗词文赋诸"文学因素"，此"非书法因素"，非"字外功"，实为"字内功"，正是书家所追求也。试观历代之书家，孰非学问家？如李白、苏轼等。

　　《约会》体例为：书家历史之贡献、个人艺术简介、代表作品、觉君之自作诗。此著开门见山以历史贡献开篇，继而引出书家本人，意味深长。其或颇示己志：不唯名、不唯头衔，以贡献、成果为上，这或许是对当下某些现象之鞭挞吧。每阅《约会》，每有感触。首先于廿位书家之遴选中，觉君区别于一般视觉，文质彬彬，然后君子，德艺双馨者首选。以二王一路为主，加己之喜好，以书品为参照、进而文品，终至人品。

　　"贡献"一节，觉君深挖历史定论，对书家历史贡献之亮点、闪光点进行纵横拓展，于浩如烟海之史料中梳理、归纳，足见苦功。自李斯至当代欧阳中石，各领风骚，各表一枝，百家争鸣，题目即论点。如：小篆鼻祖——李斯、楷书之祖——钟繇、掀起全民学书之热潮——李世民、创造狂草至自由之极限——张旭、斗酒诗百篇——李白、文人书法之典范——苏东坡、

"集古字"之高手——米芾、"连绵草"之极致——王铎、首倡北碑——康有为、创立当代《标准草书》——于右任、创建中国书法高等学历教育体系——欧阳中石,特色突显,掷地有声,亦为学术研究提供新方向。"自作诗"一节,墨客觉君,于诗文颇有建树,其古文、诗词遣词造句传统味足,格律严谨且朗朗上口,多有发表。与古人隔空神交,觉君恰如其分颂之,每有经典诗句,如钟繇"楷称鼻祖真名世,宣示行间尽本源"、王羲之"信手打通行草楷,亦新亦古亦天真"、孙过庭"书谱美文双璧生,手心和畅草情丰"、张旭"酒肆百杯题壁欢,挥毫落纸起云烟"、李白"上阳孤帖存真气,无愧诗仙亦酒仙"、米芾"时人嘲讽少奇葩,集古终成米一家"、伊秉绶"减省一波又三折,毫端变幻自清臣"、杨守敬"颠沛越洋传翰墨,尚碑风气誉东瀛"、于右任"弘文亦武溯钟王,研草成规谱玉章"。字字珠玑,精彩绝伦。然,每一尝试皆为探索,存不足与纰漏。《约会》中书家之作品部分,似乎与当下出版之碑帖稍有出入。由于历史久远、材料风化,造成作品缺失、模糊不清,在本书竟"还原"矣,觉君参考补缺之法,据法书本身用笔、结字之特点,补全缺失之笔画,或从帖中选取相同之文字填补。因觉君为书家,对碑帖技法、章法、墨法把握精准,补缺成功,亦为阅读、临摹提供方便,此为本书特点。然,艺术讲究自然、历史沉淀之美,讲求整体气息与贯气,补缺后,于历史韵味、协调统一,字里行间贯气、体势呼应、墨色变化之美妙存有憾处,"所长于此,所病亦于此"。

觉斋诗云"古今多少苍茫事,平生独爱诗书酒",可见觉君好酒,其为人豪爽,每至觉斋,先品酒数款,复赏茗。若晚宴与文人墨客雅集,必混酒畅饮,"琼液浓斟混大杯,踏云拔雾起风雷"。泼墨挥毫,以酒兑墨,边饮边作,畅快也。觉君与《约会》定将"文以人传"与"人以文传"。

梓版《品味书法》数年,其深感不足,因困知学,研书愈勤,于是便有《约会》一稿。选法帖之高清,修复补缺之"完美",前所未有,为时人学书提供参考。可见其学术之严谨、资料之详实、角度之新颖,走前人未走之路,以启山林。

李林惠

丁酉初秋于岭南大夫山下深浅堂

目 录

一、小篆鼻祖——李斯

（一）李斯对中国书法的历史贡献

1. 书同文，小篆成为一种新的标准字体

李斯辅佐秦始皇统一六国后，为确保秦帝国的政令通达和思想文化交流，在确立废分封、兴郡县、定律令、修驰道、重农桑、统一货币和度量衡的同时，又把"书同文"作为强化中央集权的重要决策。秦始皇积极采纳李斯的建议，诏令李斯主持进行文字改革。李斯以先秦文字为基础，删繁就简，或颇省改，增损大篆，异同籀文，废除了六国区域大量的异体字和与秦文不合的部分文字，制定出一种新的标准字体——小篆，作为大秦帝国的统一书体颁布实施。秦小篆的产生，结束了战国以来文字异构丛生、形体杂乱的局面，标志着我国书法艺术发展进入了一个新的时期。在我国书法史上，小篆是第一个成熟的书体，李斯是我国历史上第一个有名字有书迹留下来的著名书法家。他书写的刻石虽已严重残破，但从这些残石和唐、宋以来的拓本看，无不精彩绝伦。在书法史上，《泰山刻石》为典型秦小篆，上接《石鼓文》之遗绪，下开汉篆之先河，是中国古文字发展的最后阶段。观其书风，用笔似锥画沙，劲如屈铁，体势同《峄山刻石》《会稽刻石》相比，略显偏长。《泰山刻石》结体上紧下松，字呈长方形。字势横平竖直，疏密匀亭。转弯处施以圆转，笔画圆润挺劲，行笔流畅通达，布白齐整严谨，雍容典雅，有庙堂之概。《泰山刻石》世称《玉箸篆》，对后世影响深远，历来习小篆者无不奉为圭臬。"觉斋"诗云：

先秦古字究来源，统一文书小篆传。

逐客骈言延后世，前贤荀子应开颜。

2. 文章《谏逐客书》为后世奏疏的楷模

李斯在文学上以散文见长。其文上承战国荀卿，下启西汉邹阳、枚乘，不仅布局谋篇构思严密，而且设喻说理纵横驰骋，既重质实，又饶文采，往往文质互生，在寂寥的秦代文坛上一枝独秀。李斯散文现传四篇，计为《谏逐客书》《论督责书》《言赵高书》《狱中上书》。其中作于秦王政十年（前237）的《谏逐客书》，是传诵千古的名篇。这篇文章在论证秦国驱逐客卿的错误和危害时，没有在逐客这个具体问题上就事论事，也没有涉及自己个人的进退出处，而是站在"跨海内，制诸侯"完成统一天下大业的高度，来分析阐明逐客的利害得失。这反映了李斯的卓越见识，体现了他顺应历史潮流的进步政治主张和用人路线。文章辞采华美，排比铺张，音节流畅，理气充足，挟战国纵横说辞之风，兼具汉代辞赋之丽。末尾作结，指出秦人"逐客以资敌国，损民以益雠"的危害，有极强的理论说服力和艺术感染力。《谏逐客书》最精彩的是中间一段，语词泛滥，意杂诙嘲，语奇字重，可谓骈体之祖。

3. 千古一相，富有远见的杰出政治家和军事战略家

李斯除了书法和文学，在政治军事上也有巨大的成就。李斯生于上蔡，起于闾阎之家。面对着当时"诸侯暴政，强凌弱，众暴寡，兵革不休，士兵罢敝"的动荡局势，年轻时就树立了自己远大的政治抱负。他以敏锐而透彻的辩证分析能力，洞察世事，由见厕、仓之鼠的不同遭遇，发出了"人之贤不肖譬如鼠矣"的感叹。为了建功立业，实现自己的人生志向和政治理想，他师从荀况求攻帝王之术。"学已成"时，李斯放眼天下"度楚王不足事，而六国皆弱，无可为建功者"，站在历史的高度"欲西入秦"。辞行之时，他向老师谈了此次入秦的动机："今秦王欲吞天下，称帝而治，此布衣驰骛之时而游说者之秋也。处卑贱之位。"从某种程度上理解，他下面的"卑贱"和"故诟" 之说，带有一定的功名富贵之念，但绝不是根本。客观地说，他是本着"今秦王欲吞天下，称帝而治"为出发点的，思想本质"意在统一"。这在当时来说，他能不以所谓的"楚国人"而小我，肯以积极的姿态谋取统一，其思想是有着进步意义的。非但不能予以微词和妄加非议，相反应值得肯定。李斯在政治上的远见卓识，着重体现在他入秦后辅助秦统一天下，直至立国后所做出的诸多大事上，每一件都足以改变秦王朝的前途和命运，秦始皇稍有一念之失，都可以使历史重写。

（二）李斯简介

李斯（约前284—前208），字通古，战国末年楚国上蔡（今河南上蔡西南）人。秦代著名的政治家，文学家和书法家。李斯早年为郡小吏，后从荀子学帝王之术，学成入秦。初被吕不韦任以为郎。后劝说秦王政灭诸侯、成帝业，被任为长史。秦王采纳其计谋，遣谋士持金玉游说关东六国，离间各国君臣，又任其为客卿。秦王政十年（前237）下令驱逐六国客卿。李斯上《谏逐客书》阻止，被秦王所采纳，不久官为廷尉。在秦王政灭六国的事业中起了较大作用。秦统一天下后，与王绾、冯劫议定尊秦王政为皇帝，并制定有关的礼仪制度，被任为丞相。他建议拆除郡县城墙，销毁民间的兵器；反对分封制，坚持郡县制；又主张焚烧民间收藏的《诗》《书》等百家语，禁止私学，以加强中央集权的统治。还参与制定了法律，统一车轨、文字、度量衡制度。秦始皇死后，他与赵高合谋，伪造遗诏，迫令始皇长子扶苏自杀，立少子胡亥为二世皇帝。后为赵高所忌，于秦二世二年（前208）被腰斩于咸阳闹市，并夷三族。

秦始皇一直期望着有标准的字体来取代以前流行的异体字，于是便打听到李斯擅长书法，就把这任务交给他。李斯将大篆字体删繁就简，整理出一套笔画简单，形体整齐的文字，叫作秦篆。秦始皇看了这些新书体后，很满意，于是就把它定为标准字体，通令全国使用。当时，人们对小篆的结构不太熟悉，很难写得称心如意。李斯就和赵高、胡毋等人写了《仓颉篇》《爱历篇》和《博学篇》等范本，供大家临摹。

上蔡是海内外蔡氏祖地，秦丞相李斯故里，被国务院命名为中国重阳文化之乡，千年古县，河南省十大古城。2016 年，为继承弘扬李斯文化，传承弘扬中华优秀传统书法艺术，

彰显李斯书法文化特色，传播正能量，实现中国梦，推动书法事业繁荣发展，中共上蔡县委宣传部在上蔡举办首届"李斯杯"全国书法名家邀请展，可见今人对李斯书法贡献之肯定。

（三）李斯书法欣赏

秦始皇逝世的前一年，他不畏钱江险涛，东下会稽（今绍兴），祭过大禹陵，登上天柱峰（后称秦望山），俯瞰东海涌潮后，命丞相李斯手书《会稽铭文》。李斯奉命连夜写毕后的隔日，他又采岭石镌刻，然后立于会稽鹅鼻山山顶（后叫刻石山），这就是历史上著名的"会稽刻石"。

传为由李斯书写的刻石有《泰山刻石》《琅琊台刻石》和《峄山刻石》《会稽刻石》等。

秦始皇吞并六国，建立了统一的封建王朝之后，多次出巡，所到之处多有刻石。如于秦始皇二十八年上峄山立《峄山刻石》，上泰山立《泰山刻石》，东行至琅琊山立《琅琊台刻石》，后又于二十九年立《芝罘刻石》《东观刻石》，三十二年立《碣石刻石》，三十七年立《会稽刻石》。李斯工篆，由此得以随同秦始皇出巡，这些刻石都是出自他的手笔。刻石内容全是歌颂秦始皇功德的四言韵文。秦二世登基之后，又命人在这些刻石上加刻一道诏书，以示原石为秦始皇所刻。

1.《泰山刻石》

《泰山刻石》是这些石刻中时代最早的作品。原刻石共有 222 个字，前半部系前 219 年秦始皇东巡泰山时所刻，144 字；后半部为秦二世胡亥即位第一年（前 209）刻制，78 字，两刻辞均为李斯所书。刻石原在泰山顶玉女池旁，后来移到碧霞元君祠之东庑，清乾隆五年（1740）碧霞祠毁于火，刻石也一并遗失。后搜得残石两块尚存 10 个字，"臣去疾臣请矣臣"七字完整，"斯昧死"三字残缺。据宋拓本看，此刻石书法线条圆健，于婉转中见刚劲；结体匀称修长，疏密适宜，显出一种严谨浑厚，平稳端宁之美，具有极高的艺术价值。元赫经赞道："拳如钗股直如筋，曲铁碾玉秀且奇。千年瘦劲益飞动，回视诸家肥更痴。"

李斯《泰山刻石》

2.《琅琊台刻石》

《琅琊台刻石》是唯一存世的秦皇刻石。原石在山东诸城市琅琊台，现藏中国历史博物馆。其书风接近《石鼓文》，用笔雄浑朴茂，结体平正大气，端庄古雅。清杨守敬《评碑记》跋此石云："嬴秦之迹，惟此巍然。虽磨泐最甚，而古厚之气自在，信为无上神品。"

3.《峄山刻石》

秦始皇刻石中其他刻石皆已亡佚，现在所看到的《峄山刻石》是宋人翻刻。书法风格接近唐李阳冰的"玉箸篆"，较之秦刻石的原貌多工整妍美而失之古质。

秦始皇刻石字体风格因场合的庄重而规范典重，与之形成鲜明对比的是秦代的权量诏版、符铭、砖瓦陶文。这些出自众多工匠刻凿铸造的小篆，并受到新兴的隶书的影响，风格各异、多草率化。

秦始皇为统一度量衡，向全国颁发诏书，并将这些诏书制成"诏版"颁发各地使用，或在权、量上直接凿刻，或直接烧铸于权、量之上，这就是权量诏版。诏版主要用于记事、实用，因而选择了"草化"的小篆。其字形大小不拘，结构疏密不一，但笔画劲挺，单字敧正多姿、大小随意，通篇排列错落有致，气息规整，如《秦廿六年诏铭》。这类篆书不适初学，但其中天真烂漫的意味与笔势的生、拙、朴，后世书家可从中得以启示。

除此之外，1980 年秦始皇陵西南秦刑徒墓地出土的刻有修建秦始皇陵刑徒简介的陶瓦文，其字体亦篆亦隶，刻工草率，笔画多简省，字形较大，整体气势恢宏。

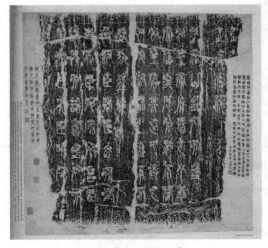

李斯《琅琊台刻石》

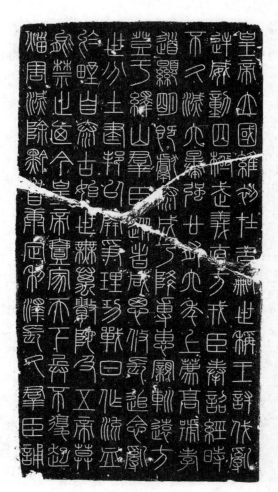

李斯《峄山刻石》

二、楷书之祖——钟繇

（一）钟繇对中国书法的历史贡献

1. 楷书艺术的鼻祖

钟繇的书体主要是楷书、隶书和行书，南朝刘宋时人羊欣《采古来能书人名》说："钟有三体，一曰铭石之书（即隶书），最妙者也；二曰章程书（即正书），传秘书教小学者也；三曰行押书（即行书），相闻者也。"钟繇的书法古朴、典雅，字体大小相间，整体布局严谨、缜密，历代评价极高。梁武帝撰写《观钟繇书法十二意》，称赞钟繇书法"巧趣精细，殆同机神"。庾肩吾将钟繇的书法列为"上品之上"，说"钟天然第一，工夫次之，妙尽许昌之碑，穷极邺下之牍"。张怀瓘更将钟书列为"神品"。他写得最好的是楷书，《宣和书谱》评价说："备尽法度，为正书之祖。"钟繇所处的时期，正是汉字由隶书向楷书演变并接近完成的时期。

钟繇在书法史上首定楷书，对汉字的发展有重要贡献。陶宗仪《书史会要》云："钟王变体，始有古隶、今隶之分，夫以古法为隶，今法为楷可也。"钟繇的书法古朴、典雅，字体大小相间，整体布局严谨、缜密，历代对其成就评论极高。钟繇之后，许多书法家竞相学习钟体，如王羲之父子就有多种钟体临本。后张旭、怀素、颜真卿、黄庭坚等在书体创作上都从各方面吸收了钟体之长、钟论之要。

在完成汉字的这个重要的演变过程中，钟繇对正书的形成有开创之功，为正书成为官方认可的正体字奠定了基础。代表作有《宣示表》《荐季直表》《贺捷表》等。"觉斋"诗云：

> 宽博扁方亦浩然，孕来羲献另山巅。
>
> 楷称鼻祖真名世，宣示行间尽本源。

2.《宣示表》为王羲之临本

《宣示表》是钟书最负盛名的作品，对后世影响甚大。东晋王导曾将它"衣带过江"，后随王修埋没地下。《宣示表》的风格特点对王羲之早期书风有直接影响，康有为《广艺舟双楫》："或第以为王导携《宣示表》过江，辄谓东晋书法不出此表，以隐喻微词于逸少。盖以见王书不出钟繇之外，而《宣示表》之在钟书，又不及十一也。"目前所见的《宣示表》，笔体平正整肃，隶意殆尽，与传世的王羲之小楷书十分相似，所以后人认定为王羲之临本。此外，赵孟頫、祝枝山、文徵明、王宠、黄道周、王铎等都从此帖中大有受益，时下书家不乏汲此帖精华而成大家者，如张桂光等。此帖风格直接影响了二王小楷面貌的形成，进

而影响到元、明、清三代的小楷创作，如赵孟頫、文徵明、王宠、黄道周等。更具历史意义的是，此帖所具备的点画法则、结体规律等影响和促进了楷书高峰——唐楷的到来。因此，钟繇《宣示表》可以说是楷书艺术的鼻祖。

3. 改方为圆的用笔

钟繇的书法理论，散见于有关书论内。其中最重要的是他关于用笔方面的论述。钟繇的楷书古雅浑朴，圆润遒劲，古风醇厚，笔法精简，自然天成。在用笔上，改方为圆，浑厚含蓄，每一点画交代清晰，线条笔短意长，朴实醇厚。结构上，横向取势，布局严密，有出乎自然，无拘谨态。总之，钟繇在中国书法史上占有相当重要的地位，他和东汉的张芝被人合称为"钟张"，又与东晋书圣王羲之被人并称为"钟王"。其对于汉字书法的创立、发展、流变都有重要作用。

（二）钟繇简介

钟繇（151—230），字元常，颍川长社（今河南长葛）人。

钟繇早年相貌不凡，聪慧过人。历任尚书郎、黄门侍郎等职，助汉献帝东归有功，封东武亭侯。后被曹操委以重任，为司隶校尉，镇守关中，功勋卓著。以功迁前军师。魏国建立，任大理，又升为相国。曹丕称帝，为廷尉，进封崇高乡侯。后迁太尉，转封平阳乡侯。与华歆、王朗并为三公。明帝继位，迁太傅，进封定陵侯。太和四年（230）卒，谥曰成。

钟繇篆、隶、真、行、草多种书体兼工，张怀瓘《书断》说："元常真书绝世，乃过于师，刚柔备焉。点画之间，多有异趣，可谓幽深无际，古雅有余。秦、汉以来，一人而已。"钟繇所处的时期，正是汉字由隶书向楷书演变并接近完成的时期。

（三）钟繇书法欣赏

1.《宣示表》

梁武帝萧衍誉道"势巧形密，胜于自运"，即笔法质朴浑厚，雍容自然。 相传王导东渡时将此表缝入衣带携走，后来传给逸少，逸少又将之传给王修，王修便带着它入土为安，从此不见天日。现在所能见到的《宣示表》只有刻本，一般都认为是根据王羲之临本摹刻，始见于宋《淳化阁帖》，共18行。后世阁帖、单本多有翻刻，应以宋刻宋拓本为佳。此帖较钟繇其他作品，无论在笔法或结体上，都更显出一种较为成熟的楷书体态和气息，点画遒劲而显朴茂，字体宽博而多扁方，充分表现了魏晋时代正走向成熟的楷书的艺术特征。

今日再世荣名同国休戚敢不自量窃致愚
虑仍日达晨坐以待旦退思鄙浅圣意所
弃则又割意不敢献闻深念天下今为已平
权之委质外震神武度其拳拳无有二计高

尚书宣示孙权所求诏令所报所以博示
逮于卿佐必冀良方出于阿是刍荛之
言可择廊庙况寮始以蹊贱得为前恩横
所盼睹公私见异爱同骨肉殊遇厚宠以至

钟繇《宣示表》

曰何以罰與以奪何以怒許不與思省而示報

權踪曲折得宜神聖之慮非今臣下所能

有增益昔與父若奉事先帝事有數者

有似於此粗表二事以為今者事勢尚當有

尚自踈況未見信今推款誠欲求見信實懷

不自信之心亦宜待之以信而當護其未自信

也其所求者不可不許許之而反不必可與求之

而不許勢必自絕許而不與其曲在己里語

钟繇《宣示表》

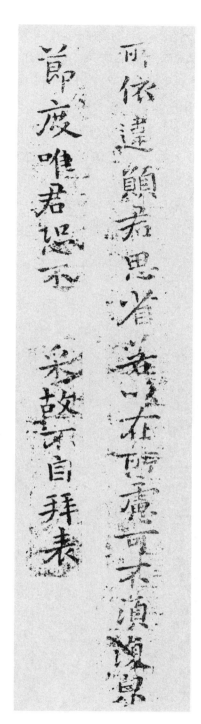

钟繇《宣示表》

2.《荐季直表》

钟繇书于魏黄初二年（221），楷书，书时钟繇已七十高龄。此表内容为推荐旧臣关内侯季直的表奏。原墨迹本传于1860年英法联军焚掠圆明园时为一英兵所劫。后辗转落入一收藏家手中，又被小偷窃去埋入地下，挖出时已腐烂。明代刻入《真赏斋帖》，清代刻入《三希堂》，列诸篇之首。 此帖或为唐人根据原本所摹，或为伪托，但应属"伪好物"。由于它具有钟书的基本特征和很高的艺术价值，故得到书法界的重视和高度评价。如陆行直说："繇《荐季直表》高古纯朴，超妙入神，无晋唐插花美女之态。"王世贞认为，在此帖显世之后，"天下之学钟者，不再知有《淳化阁》（指《淳化阁》所载钟繇诸刻帖）"。此帖笔画、结字都极其自然，章法错落。梁武帝等所说"云鹤游天""群鸿戏海"以及"行间茂密"等于此帖表现最为鲜明。钟繇所创造的"钟体"，同王羲之的"王体"是我国书法史上两个历久不衰的艺术典型，影响极其深远。

钟繇《荐季直表》

钟繇《荐季直表》

3.《贺捷表》

又名《戎路表》《戎辂表》,东汉建安二十四年 (219) 钟繇六十岁时写。内容为得知蜀将关羽被杀的喜讯时写的贺捷表奏,是最能代表钟书面貌的一帖。《宣和书谱》说:"楷法今之正书也,钟繇《贺克捷表》备尽法度,为正书之祖。"钟繇的书法,是较可靠的传世文人书中最早的作品。看此帖,其字尚未脱尽隶书笔意,但已属楷体。今人徐邦达先生认为,此帖的体即羊欣在《采古来能书人名》中所提到的"八分楷法"。此帖"获"字的末笔,"舍"字的第一、第二笔等,隶字的特点都还十分明显。钟繇的字以书写自然、风格古朴,以及章法结字的茂密幽深著称。这些,在此帖中都可约略见到。

钟繇《贺捷表》

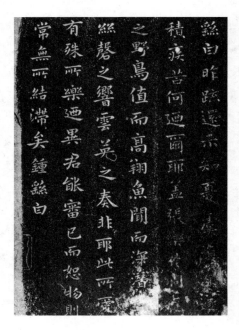

钟繇《贺捷表》

4.《还示表》

《还示表》结字体势微方扁，显得端庄厚重，字里行间茂密，点画厚重，笔法清劲挺拔，简洁而醇古，有一种自然质朴的意味。

钟繇《还示表》

5.《墓田丙舍帖》

《墓田丙舍帖》单刻帖，又名《丙舍帖》《墓田贴》，钟繇书。宋米芾《书史》谓右军暮年所书。今刻入汇帖者，均称王羲之临钟繇书，小楷6行，共70字。其用笔娴熟，兼含行意。元赵孟頫《兰亭十三跋》谓其与《兰亭帖》绝相似，明时刻入《墨池堂》《快雪堂》等，刊入日本《书道全集》。

《墓田丙舍帖》，其用笔娴雅，字体风流，不乏古意，点画生动流转，饶有天趣，乃善书之绝妙。王之学钟，实为善学，失其拙厚朴质之意，得其精密秀逸之姿，乃古质今妍，驰惊沿革，成千古之书圣。细读此帖，用笔温润，结体劲健，正是王羲之创造性地临摹钟书的新作，成为历代书法爱好者"取法乎上"的正书法帖。

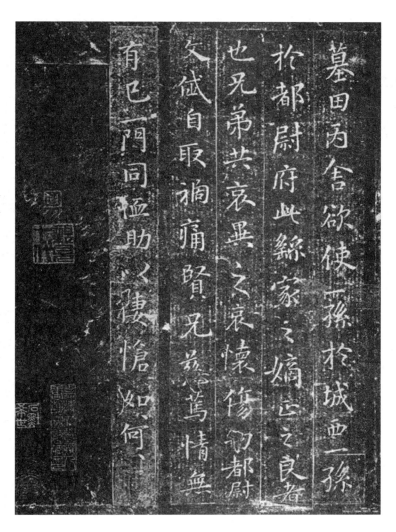

钟繇《墓田丙舍贴》

三、永远的"书圣"——王羲之

（一）王羲之对中国书法的历史贡献

1. 天下第一行书《兰亭序》

《兰亭序》在中国书法史上声誉显赫，几乎没有一件书法名作能与之媲美。其章法自然，气韵生动，"内恹"的笔法偏重骨力，刚柔相济，点画凝练简洁。结体舒适得当，搭配合理流畅，有如行云流水，遒美劲健，潇洒飘逸，无论横、竖、点、钩、折、撇、捺，真可说极尽用笔使锋之妙。兰亭书法，符合传统书法最基本的审美观，"文而不华、质而不野、不激不厉、温文尔雅"。《兰亭序》在书法上有很高的艺术成就，历代的书家差不多都向它学习，特别是唐陆柬之、宋米芾、元赵孟頫、明董其昌等。在他们流传的墨迹中，可以看出受到《兰亭序》的影响很大。

王羲之最具神奇色彩的作品要数《兰亭序》。东晋永和九年（353年）三月三日，王羲之和居住在山阴的一些文人来到兰亭举行"修禊"之典，大家即兴写下了许多诗篇。《兰亭序》就是王羲之为这个诗集写的序文手稿。序文受当时南方士族阶层信奉的老庄思想影响颇深，在文学史上占有一定的地位。全文共二十八行，三百二十四字，章法、结构、笔法都很完美。骨力寓于姿媚之内，匠心泯于天然之中。挥洒自若，首尾呼应，神完气足。轻重徐疾，抑扬顿挫，方圆使转，疏密揖让，大小长短，欹正聚散，莫不笔随意行，曲尽其美。历代书家都推《兰亭序》为"天下第一行书"。

《兰亭序》兴逸神飞，心手两忘，行云流水，轻快流畅，纯乎自然。兰亭序是乘着酒兴写的。据说，第二天酒醒之后的王羲之又写了几遍《兰亭序》，但无论如何也写不出昨天的风采。正是这本《兰亭序》墨迹，在以后的历史上，成为中国文坛稀世珍宝，惊天地，泣鬼神，引发出无数波澜，留下了很多传奇。著名"王学"专家祁小春先生，对"二王"研究很透。笔者出版《王羲之36帧高清法帖》，曾参考其研究成果。

"觉斋"诗云：

> 兰亭甫出洗乾坤，纸上分明不染尘。
>
> 信手打通行草楷，亦新亦古亦天真。

2.《兰亭序》是我国古代文化艺术宝库的珍品

《兰亭序》在文学上也有很高的艺术价值，此篇序言疏朗简净而韵味深长，突出地代表了王羲之的散文风格，且其造句玲珑剔透，朗朗上口，是古代骈文的精品。千余年来，《兰

亭序》犹如明珠般闪耀在艺苑中，成为我国古代文化艺术宝库的珍品。

3. 正书第一《乐毅论》

《乐毅论》是王羲之楷书中颇负盛誉的名帖，历代名家对此赞不绝口。隋智永在《题右军〈乐毅论〉后》说："《乐毅论》者，正书第一。梁世模出，天下珍之。自萧、阮之流，莫不临学。"唐褚遂良《拓本〈乐毅论〉记》指出："《乐毅论》笔势精妙，备尽楷则。"北宋黄庭坚有诗咏《乐毅论》为："小字莫作痴冻蝇，《乐毅论》胜《遗教经》。"清人钱泳《书学》对《乐毅论》更是大为推崇："昔人谓右军《乐毅论》为千古楷法之祖，其言确有理据。盖《黄庭》《曹娥》《像赞》非不妙，然各立面目，惟《乐毅》冲融大雅，方圆适中，实开后世馆阁试策之端，斯为上乘。"

楷书在王羲之时代尚处于发展过程中，还没有完全成熟，如在王羲之之前的楷书大家钟繇楷书中，就还有明显的隶书痕迹。王羲之对楷书进行了本质性的革新，确立了新的笔法规则和形态样式。王羲之的楷书完全是一种新型的艺术形象。其楷书代表作品有《乐毅论》《黄庭经》《东方朔画赞》等。《乐毅论》外显冲蔼之容，内含清刚之气；遒劲之中不失婉媚，端庄之中不失姿态；精淳粹美，清雄雅正，意境高远，静气迎人，所谓"不激不厉，而风规自远"；空灵淡荡，高怀绝俗，真大雅不群之作也。《乐毅论》是学习小楷的上乘法帖，从其学起，定能获益匪浅。

4. 开创妍美一路的楷行草书风

王羲之书风特征明显，与两汉、西晋相比，用笔极为细腻，结构多变。王羲之增损古法，变汉魏质朴书风为笔法精致、趋于中庸的唯美书体。魏晋时代是人的自觉时期，也是书法等艺术发展的自觉时期。楷行草书蓬勃发展，并经钟繇、张芝等书家之手日臻成熟，王羲之刻苦习书，继承钟法，变汉魏质朴书风为美轮美奂的书体，开创了妍美流畅的行草书法先河。王羲之不仅完成了汉字书体的定型，而且完成了中国书法艺术变质为妍的重大转变。王羲之对钟繇的楷书进行了变革，将其结体易扁为方，横画改平势为斜势，将楷书推入到形巧而势纵的新境界。王羲之是率先把中国书法艺术从实用和功利的目的中解放出来的人，而他选择书法作为个性表现的最佳形式，有力地说明在中国文化传统中的主导作用。

5. 王羲之书法成为不可逾越的高峰

自唐太宗推尊王羲之的书法"尽善尽美"后，便成了千余年来书家的共识，王羲之的书圣地位便得以确立。自从王羲之妍美洒脱书风横空出世，其后的整个书法史，都是在"二王"一系文人流派书法的审美取向所涵盖之下不断充实、变化与发展的。即使在清代碑派书法兴起之后，康有为在其集大成的碑学经典著作《广艺舟双楫》中，不但丝毫未曾贬抑王羲之的书圣地位，甚至还大加褒扬这位帖学书法的祖师爷。王羲之能变革汉魏质朴书风，创出"飘

若浮云，矫如游龙，波谲云诡，变化无穷"的妍美洒脱书风，而且这样的风格最终影响后世一千六百余年。其书法理论和作品至今还是我们学习书法的最佳理论支撑和临摹范本，因为王羲之的书法美学体系总结并揭示了书法艺术自身所固有的本质的内在的规律，对于后人学习和研究书法艺术起到了普遍的指导作用。时至今日，在各类大小的书法展览中，仍有不少王羲之书风的作品。

王羲之正书势巧形密，行书遒劲自然，草书浓纤折中，将汉字书写从实用引入一种注重技法、讲究情趣的境界。这实际上就是书法艺术的觉醒，其标志着书法家不仅发现书法美，更体现了书家主动追求、表现书法美。王羲之楷书如《乐毅论》《黄庭经》《东方朔画赞》等，在南朝脍炙人口，曾留下形形色色的传说，有的甚至成为绘画的题材。虽没有原迹存世，但法书刻本甚多，有《十七帖》、小楷《乐毅论》《黄庭经》等，摹本墨迹廓填本有《孔侍中帖》《兰亭序》（冯承素摹本）、《快雪时晴帖》《频有哀帖》《丧乱帖》《远宦帖》《姨母帖》《平安何如奉橘三帖》《寒切帖》《行穰帖》以及唐僧怀仁集书《圣教序》等。后来的书家几乎没有不临摹王羲之法帖的。广州美术学院王忠勇先生，曾荣膺中国书法最高奖"兰亭奖"一等奖，完全得益于王与颜结合，加入己意，灵动而厚重。

（二）王羲之简介

王羲之（303—361），字逸少。原籍琅琊人（今属山东临沂），居会稽山阴（浙江绍兴）。官至右军将军，会稽内史，人称"王右军"。王羲之在十二岁时，其父亲向他传授笔法论，使其"语以大纲，即有所悟"。他小时候就师从女书法家卫夫人学习书法。后来他渡江北游名山，博采众长，正书师法于钟繇，而草书得力于张芝。其"兼撮众法，备成一家"，从而使书法达到了"贵越群品，古今莫二"的高度。

317年，琅琊王司马睿称帝于建康，是为晋元帝，东晋就此拉开序幕。东晋凭着长江天险，偏安江南，依靠丞相王导号召南迁避难的中原士族，并联合南方大族，取得他们的支持。然而，此时东晋政权并不太平，南北大族之间时常发生冲突，内乱频生。由于东晋统治者一心安于江南，不以恢复中原为意，门阀大族更是致力于南方的庄园经营。北方大族及大量汉族人口迁徙江南，江南的名士与渡江的中原人士交流频繁，客观地促进社会文化的发展。而此时的书法也达到了历史上的一个高峰，出现了一批以王羲之为代表的伟大书法家。

王羲之出身于两晋的名门望族。早在西晋王朝灭亡之前，王羲之的父亲王旷，还有王羲之的伯父王导、王敦建议当时的琅邪王司马睿南迁，因为西晋一直受到外族的侵袭，那里偏安一隅，比较安全。西晋灭亡之后，他的伯父王导、王敦就在南京拥立司马睿登基，在南京建立了一个新的政权，这就是历史上的东晋。司马睿这个人没有什么本事，胆子很小且没有什么大的斗志，全靠王氏家族的拥戴才登上王位。当时东晋有四大家族：王、谢、郗、庾，而王氏家族居四大家族之首。所以王氏家族名重一时，当时有一个说法，"王与马，共天下"之称，故王羲之的家族对东晋的建立起了举足轻重的作用。王羲之就生活在这样一个家族。

他小时候生活在乌衣巷，这是一个很富裕的地方。刘禹锡的《乌衣巷》有"朱雀桥边野草花，乌衣巷口夕阳斜。旧时王谢堂前燕，飞入寻常百姓家"就描写了乌衣巷在唐朝时候的破落，其实在西晋的时候是王公贵族居住之所。今天的乌衣巷口，看着那在斜阳中的朱雀桥，再也闻不到野草闲花的幽香了。一切都为水泥制品所代替，历史的烟尘也随着消失，但历史本身毕竟是无法割断的。当年在乌衣巷生活的人建构的一个个故事，仍然在一代一代地牵动世人心绪，似乎是永远也说不完道不尽的话题。

王羲之先后担任临川太守、征西幕府参军、江州刺史、护军将军、右军将军，最后一个官职是会稽内史。内史就是后来说的太守，《兰亭序》就是在这个时候写的。永和十一年，也就是写了《兰亭序》的两年之后，骨鲠气傲的王羲之，跟他的上司扬州刺史王述关系不好，于是就辞职了，辞职之前，他率子女在父母坟前发誓，发个什么誓呢？就是退出官场，不再做官了。我国古代的知识分子就是这样的，徘徊在儒家和道家的边缘，当他得意的时候，奉儒家思想为人生的座右铭，是积极入世，"修身、齐家、治国、平天下"，这叫达则"兼济天下"。当他失意的时候就信奉道家，穷则"独善其身"。出世、遁世，逃避现实，王羲之也没有逃脱这个怪圈。退出官场的王羲之就去游山玩水，把酒猜拳，至今浙江一带，尚有很多与王羲之有关的名胜古迹。此后几年，羲之一直是归隐的，直至去世。

中国书史上虽推崇王羲之为"书圣"，但并不把他看作一尊凝固的圣像，而只是看作中华文化中书法艺术创造的"尽善尽美"的象征。事物永远是发展的、前进的，王羲之在他那一时代到达"尽善尽美"的顶峰，这一"圣像"必将召唤后来者在各自的时代去登攀新的书法艺术顶峰。

王羲之有服丹药的习惯，即古代的道士炼丹的那个丹药，就是道家信奉长寿的所谓"金丹"。王羲之服的一种丹药叫寒食散。此散在汉代是用以治病的，但服后副作用太多，且吃多了会中毒。王羲之因服散，故晚年是在病痛中度过的。大约在362年，王羲之去世，还不到六十岁。

王羲之二十岁时，太尉郗鉴派人到王导家去选女婿。当时，人们讲究门第等级，门当户对。王导的儿子和侄儿听说太尉家将要来提亲，纷纷乔装打扮，希望被选中。只有王羲之，好像什么也没听到似的，躺在东边的竹榻上一手吃烧饼，一手比画着衣服。来人回去后，将看到的情况向郗太尉禀报。当他知道东榻上还靠着一个不动声色的王羲之时，不禁拍手赞叹道：这正是我所要的女婿啊！于是郗鉴便把女儿郗璇嫁给了王羲之。故有"坦腹东床"的典故。

书法艺术是王氏家族的家传艺术，名家高手代有所出。王羲之的父亲王旷亦善书，羲之在幼年的时候就跟着他的父亲学习书法。羲之聪颖勤奋，不上三四年，字已颇为可观。伯父王导见后甚为赞许，并将自己随身携带的钟繇《宣示表》送给了王羲之，羲之视若珍宝，这个时候他还不能完全领悟钟繇书法的妙处，但他苦苦临摹，书艺大长。

王羲之七岁那年，曾拜女书法家卫铄为师学习书法。卫夫人是卫瓘的侄女，而卫瓘是西晋的一个书法家。他的书法跟索靖并称"一台二妙"。卫瓘其子卫恒，著有《四体书势》，书法也非常好。卫夫人就是卫恒的堂妹，书法造诣在卫恒之上。她嫁与江州刺史李矩，夫早死，抚儿成长，人称卫夫人。

王羲之的岳父是四大家族之一的郗鉴家族。经岳父郗鉴荐举下，王羲之做了个秘书郎。掌管公府图书典籍，秘书郎官品不高，十分清闲。秘书省内收集有先朝及本朝书法名家钟繇、胡昭、张芝、索靖、韦诞、皇象等人手迹，王羲之有机会看到这些作品，并刻苦临摹这些珍品。这使王羲之眼界打开，书法大有长进。

王羲之为练好书法，他每到一个地方，总是跋山涉水，到处摩拓历代碑刻，积累了大量的书法资料。他在书房内、院子里、大门边甚至厕所的外面，都摆着凳子，安放好笔、墨、纸、砚，每想到一个结构好的字，就马上写到纸上。因而有"临池学书、池水尽墨"的典故。他曾在浙江绍兴兰亭池畔，日复一日，废寝忘食地苦学各家书法之长。为节省时间，身边的池水竟成了他顺手涮笔的方便之处。日久天长，一池清水被染得墨黑，便留下了个心无旁骛、专心从学的感人故事。若干年后，王羲之最小的儿子王献之随其练字，几载之后，书艺居然可观。王献之年小志大，决心要赶上父亲的名望，便有些急于求成。一日，他趁父亲表扬他的机会，向父亲讨求练字的秘诀，王羲之听罢微微一笑，招招手把献之领到庭院中，指着院中18口大水缸说："练字的秘诀就在这18口缸的水里，从明天起，你就用这缸里的水磨墨，直到18口缸中的水全用完了，秘诀也就知道了。"王献之非常聪明，知道父亲话里的深刻含意，就毫不偷懒、夜以继日地舀水研墨，越发苦练起来，终于练得一手好字，直到后来的成就竟与父亲齐名，在书法史上并称"二王"。

王羲之的书法影响到他的后代子孙。其子玄之，善草书；凝之，工草隶；徽之，善正草书；操之，善正行书；焕之，善行草书；献之，则称"小圣"。黄伯思《东观徐论》云："王氏凝、操、徽、涣之四子书，与子敬书俱传，皆得家范，而体各不同。凝之得其韵，操之得其体，徽之得其势，焕之得其貌，献之得其源。"其后子孙绵延，王氏一门书法传递不息。时至唐代，王羲之的九世重孙王方庆将家藏十一代祖至曾祖二十八人书迹十卷进呈，武则天将之编为《万岁通天帖》。南朝齐王僧虔、王慈、王志都是王门之后，有法书录入。隋僧释智永为羲之七世孙，妙传家法，为隋唐书学名家。

王羲之书法影响了一代又一代的书家。南朝宋泰始年间的书家虞和在《论书表》中说："泊乎汉、魏，钟（繇）、张（芝）擅美，晋末二王称英。"右军书名盖世于当时，而宋齐之间书学地位最高者则推王献之。南朝梁陶弘景《与梁武帝论书启》云"比世皆尚子敬书""海内非惟不复知有元常，于逸少亦然"。而直到梁武帝萧衍极力推崇王羲之，将当时的书法排名由"王献之—王羲之—钟繇"转变为"钟繇—王羲之—王献之"，在《观钟繇书法十二意》中，萧衍云："子敬之不逮逸少，犹逸少之不逮元常。""不逮"，或作"不逮"，不及之

意，因此才改变了这种状况。萧衍的地位使他的品评有特殊的感召力，因而舆论遂定。

历史上，第二次学王羲之书风的高潮在唐代。唐太宗李世民极度推崇王羲之，不仅广为收集王羲之书法墨迹，且亲自为《晋书·王羲之传》撰赞辞，评钟繇则"论其尽善，或有所疑"，论献之则贬其"翰墨之病"，论其他书家如子云、王濛、徐偃辈皆谓"誉过其实"。通过比较，唐太宗认为右军"尽善尽美""心慕手追，此人而已，其余区区之类，何足论哉"，从此王羲之在书法史上至高无上的地位被确立并得以巩固。

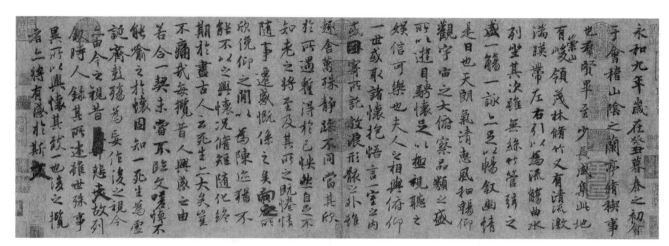

王羲之《兰亭序》

释文：

永和九年，岁在癸丑，暮春之初，会于会稽山阴之兰亭，修禊事也，群贤毕至，少长咸集。此地有崇山峻岭，茂林修竹；又有清流激湍，映带左右，引以为流觞曲水。列坐其次，虽无丝竹管弦之盛，一觞一咏，亦足以畅叙幽情。是日也，天朗气清，惠风和畅，仰观宇宙之大，俯察品类之盛，所以游目骋怀，足以极视听之娱，信可乐也。夫人之相与，俯仰一世，或取诸怀抱，晤言一室之内；或因寄所托，放浪形骸之外。虽取舍万殊，静躁不同，当其欣于所遇，暂得于己，快然自足，不知老之将至，及其所之既倦，情随事迁，感慨系之矣。向之，所欣俯仰之间，已为陈迹犹不能不以之兴怀。况修短随化，终期于尽。古人云：死生亦大矣。岂不痛哉！每览昔人兴感之由，若合一契，未尝不临文嗟悼，不能喻之于怀。固知一死生为虚诞，齐彭殇为妄作。后之视今，亦犹今之视昔。悲夫！故列叙时人，录其所述，虽世殊事异，所以兴怀其致一也。后之览者，亦将有感于斯文。

（三）王羲之书法欣赏

1. 楷书

王羲之的楷书作品《黄庭经》，与其性格、修养、气质相一致。该书内容写的是魏晋时代有关的道家养生修炼术，与《乐毅论》并称为传世小楷书法作品的代表。

　　王羲之的另一楷书作品《乐毅论》，其内容是三国时代魏国夏侯玄写的，记述了战国时代燕国名将长乐毅一下子攻占了齐国的五十多个城池的事迹。相传王羲之为他儿子王献之抄写了此篇文章。墨迹本唐代初年还保存于宫廷，后归武则天的女儿太平公主所有。其后被一位老妇偷出宫外，由于官吏追查，老妇情急之下把它投入废窑中，从此就没有再见到过真迹。这件作品是摹刻的，虽然是小楷，但仍然写得雍容大方，而且笔势精妙，行笔自然，很好地表现了楷书严谨的笔法和优雅的神采。

《黄庭经》

機合乎道以終始者與其喻昭王曰伊尹放
大甲而不疑大甲受放而不怨是存大業於
至公而以天下為心者也夫欲極道之量務以
天下為心者必致其主於盛隆合其趣於先
王茍君臣同符斯大業定矣于斯時也樂生
之志千載一遇也亦將行千載一隆之道豈其
局蹟當時止於兼并而已哉夫兼并者非
樂生之所屑彊燕而廢道又非樂生之所求

《乐毅论》

21

孝女曹娥碑

孝女曹娥者上虞曹盱之女也其先与周同礼末胄
荒流爰来适居时能抚节安歌婆娑乐神以汉安
二年五月时迎伍君逆涛而上为水所淹不得其尸
时娥年十四号慕思盱哀吟泽畔句有七日遂自投

《孝女曹娥碑》

2. 行书

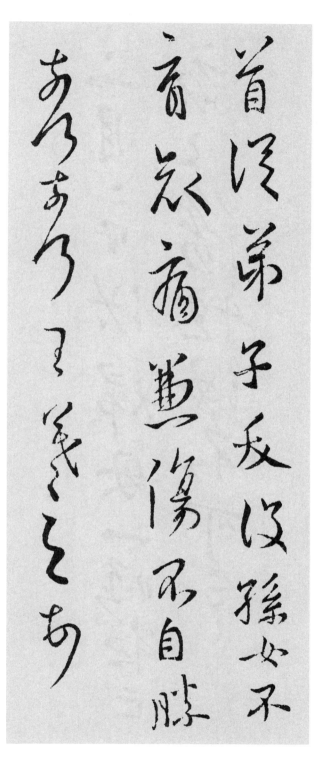

《从弟子帖》：首，从弟子天没，孙女不育，哀痛兼伤，不自胜，奈何奈何！王羲之顿首。

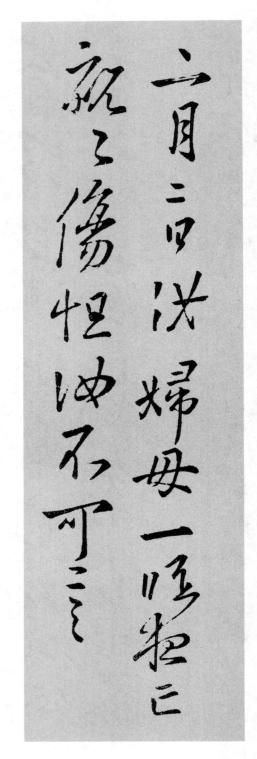

《二月二日帖》：二月二日，汝妇母一昨夜亡，亲亲伤恒，汝不可言。

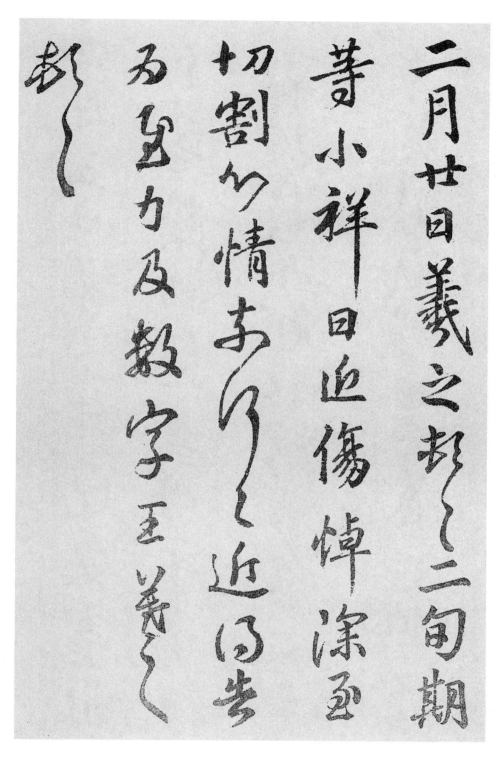

《二月廿日帖》：二月廿日羲之顿首，二旬期等小祥日近，伤悼深至，切割心情，奈何奈何！近得告为慰，力及数字，王羲之顿首。

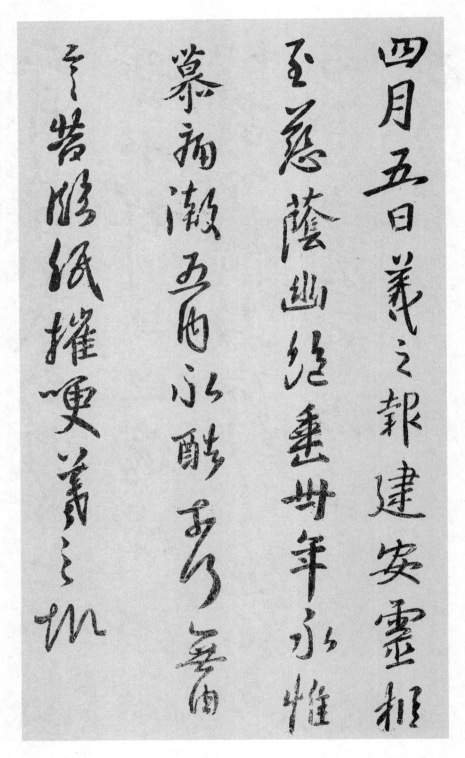

《建安灵枢帖》：四月五日羲之报，建安灵枢至，慈荫幽绝，垂卅年，永惟慕，痛彻五内，永酷奈何，无由言苦，临纸摧哽，羲之报。

《卿女贴》：尔今以善和，尊今当出，卿女母子粗平安。丧际，贤女动气疾，当时，乃匆匆，今以除也。他等皆知孝思，先日之欢，于今皆为哀苦，触事切人，处此而能令哀恻，不经于心，殆空语耳。一至于此，何所复复言？

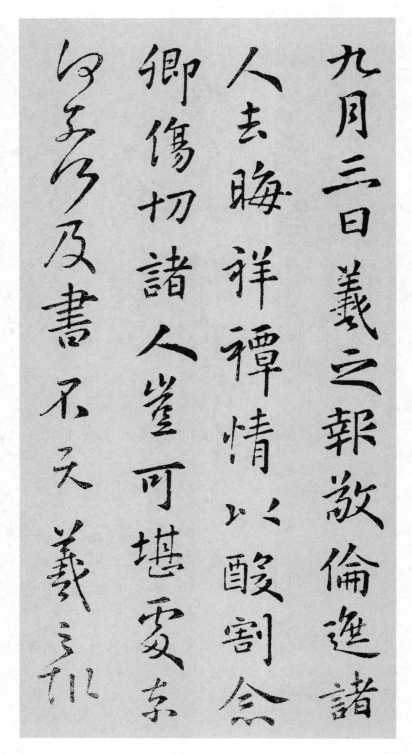

　　《九月三日帖》：九月三日羲之报：敬伦、遽诸人去晦祥禫，情以酸割，念卿伤切，诸人岂可堪处，奈何奈何！及书不具。羲之报。

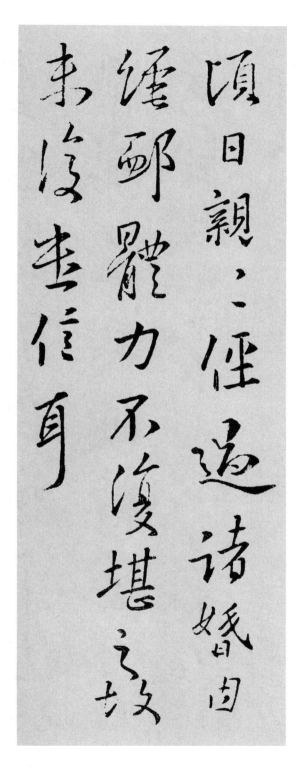

《顷日亲亲帖》：顷日亲亲，径过诸婚姻，缠恤体力，不复堪之，故未复遣信耳。

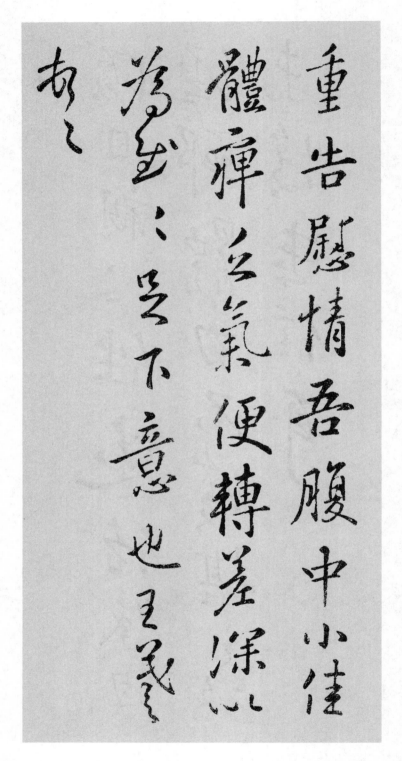

《重告帖》：重告慰情。吾腹中小佳。体痹乏气，便转差，深以为慰。慰足下意也。王羲之顿首。

旦极寒得示承夫人復小欬

不善得眠助反侧想小尔復

進何藥念足下猶悚息卿可

不吾昨暮復大吐小噉物便尔

旦来可耳知足下念王羲之

《旦极寒帖》：旦极寒，得示。承夫人复小咳，不善得眠，助反侧，想小尔，复进何药？念足下犹悚息，卿可不？吾昨暮复大吐，小啖物便尔，旦来可耳。知足下念。王羲之顿首。

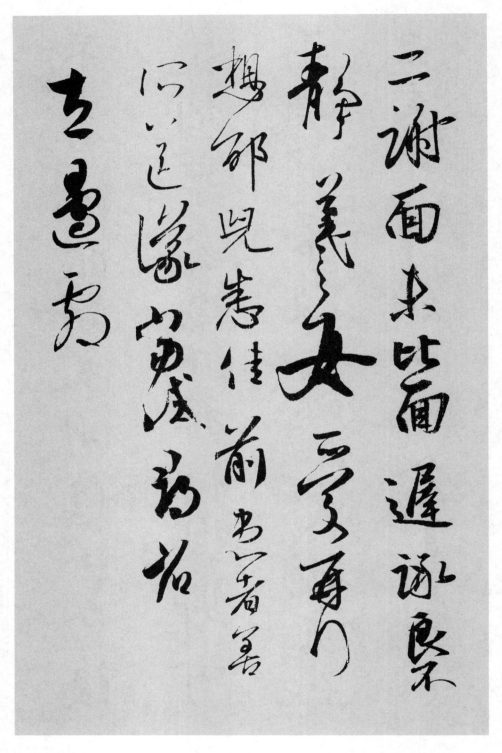

《二谢帖》：二谢面未比面，迟诼良不静，羲之女爱再拜，想邰儿悉佳，前患者善，所送议当试寻省，左边剧。

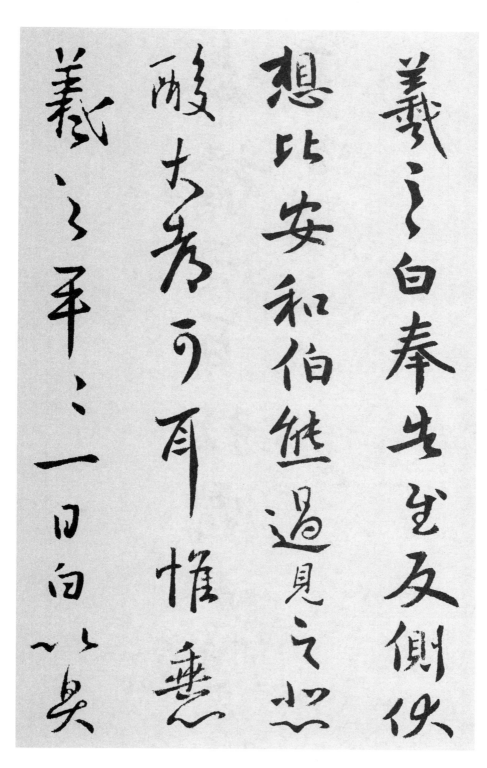

《奉告帖》：羲之白：奉告慰，反侧。伏想比安和，伯熊遇见之，悲酸，大都可耳，惟垂心，羲之平平，一日白比具。

《奉橘帖》：奉橘三百枚，霜未降，未可多得。

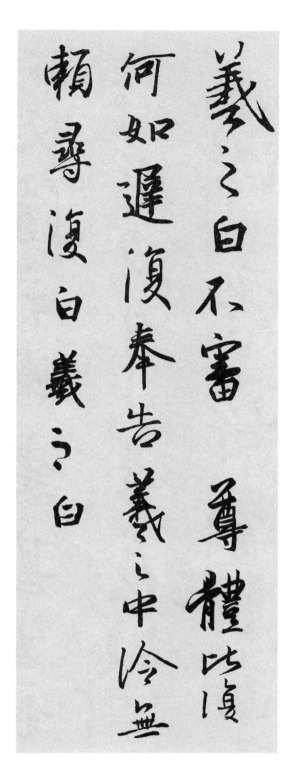

《何如帖》：羲之白，不审尊体比复何如？迟复奉告，羲之中冷无赖，寻复白，羲之白。

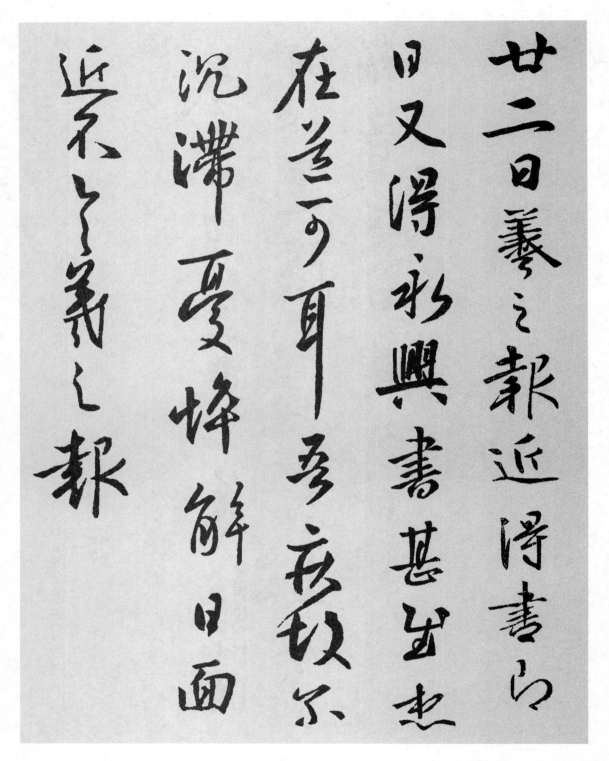

《近得书帖》：廿二日羲之报：近得书，即日又得永兴书，甚慰。想在道可耳。吾疾故尔沉滞。忧悴解日。面近，不具。羲之报。

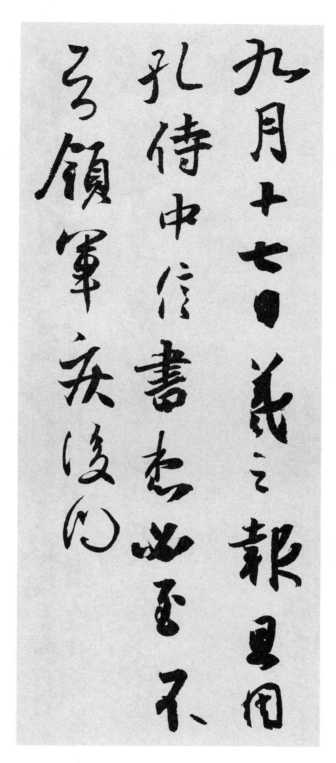

《孔侍中帖》：九月十七日羲之报：且因孔侍中信书，想必至。不知领军疾，后问。

永远的「书圣」

——王羲之

37

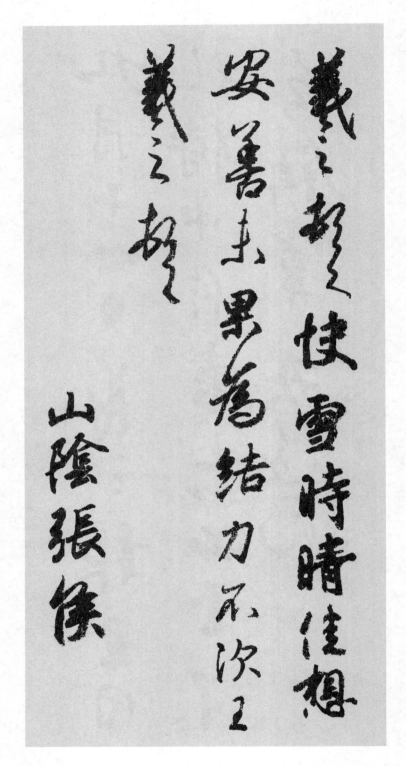

　　《快雪时晴帖》：羲之顿首：快雪时晴，佳。想安善。未果为结，力不次。王羲之顿首。山阴张侯。

《鲤鱼帖》：羲之白，送此鲤鱼，征与敬，耶不在不？乃邑邑不？

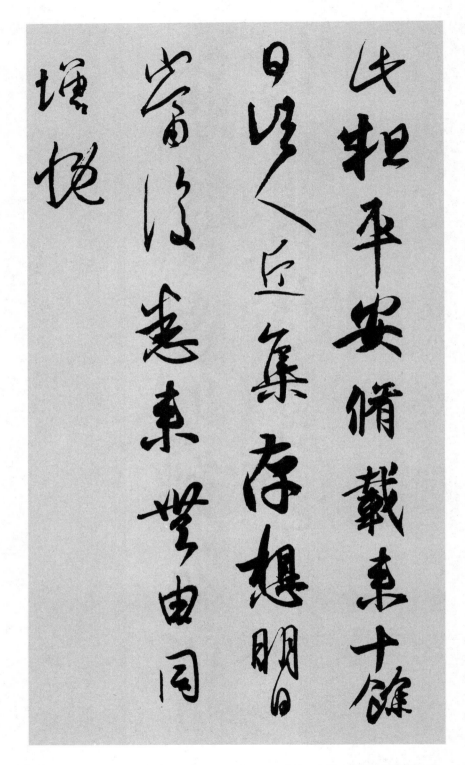

《平安帖》：此粗平安，修载来十余日，诸人近集。存想明日当复悉来，无由同，增慨。

《日月如驰帖》：日月如驰，嫂弃背再周，去月穆松大祥，奉瞻廓然，永惟悲摧，情如切割，汝亦增慕，省疏酸感。

《奄至帖》：奄至此祸，情愿不遂。缅然永绝，痛之深至。情不能已，况汝岂可胜任？奈何奈何！无由叙哀，悲酸。

《姨母帖》：十一月十三日，羲之顿首、顿首。顷遘姨母哀，哀痛摧剥，情不自胜。奈何、奈何！因反惨塞，不次。王羲之顿首、顿首。

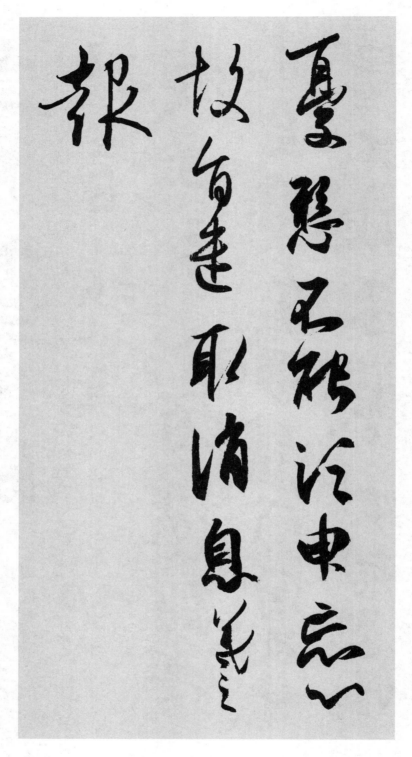

《忧悬帖》：忧悬不能须臾忘心，故旨遣取消息。羲之报。

　　《追寻伤悼帖》：追寻伤悼，但有痛心，当奈何奈何。得告慰之。吾昨频哀感，便欲不自胜举。旦复服散行之，益顿乏，推理皆如足下所诲。然吾老矣，余愿未尽，唯在子辈耳。一旦哭之，垂尽之年，将无复理，此当何益。冀小却，渐消散耳。省卿书，但有酸塞。足下念故言散，所豁多也。王羲之顿首。

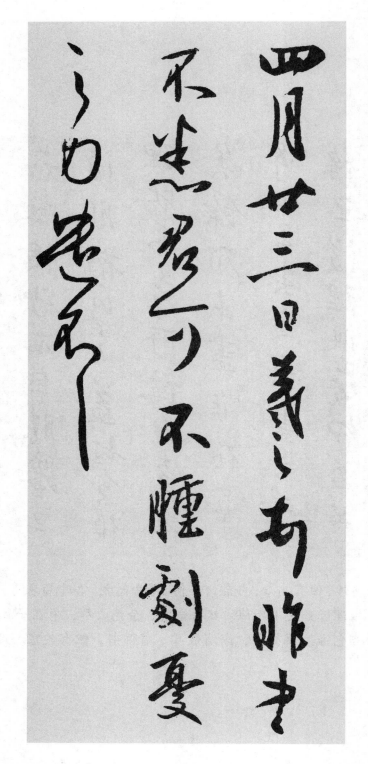

《昨书帖》：四月廿三日羲之顿首，昨书不悉，君可不？肿剧忧之，力遣不具。

3. 草书

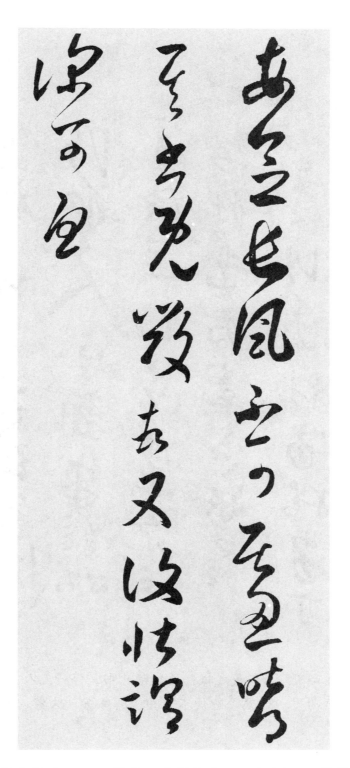

《长风帖》：每念长风，不可居忍。昨得其书，既毁顿，又复壮谓，深可忧。

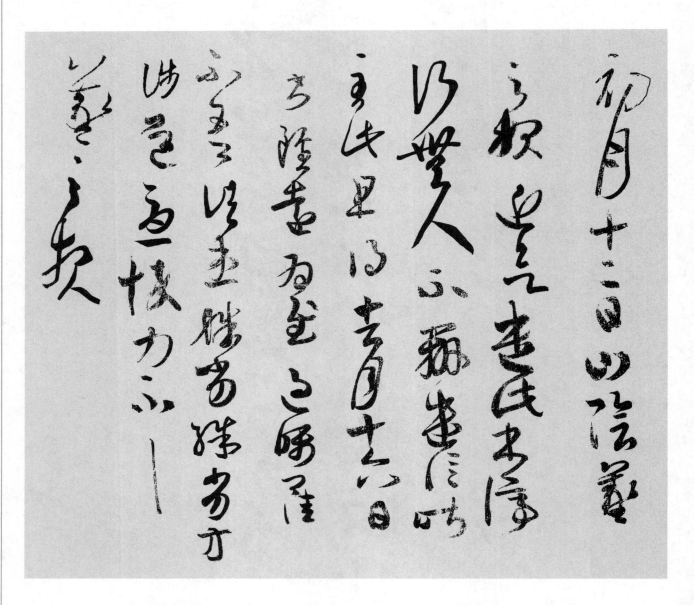

　　《初月帖》：初月十二日，山阴羲之报：近欲遣此书，停行无人，不辨遣信。昨至此，且得去月十六日书，虽远为慰。过嘱。卿佳不？吾诸患殊劣、殊劣。方涉道忧悴，力不具。羲之报。

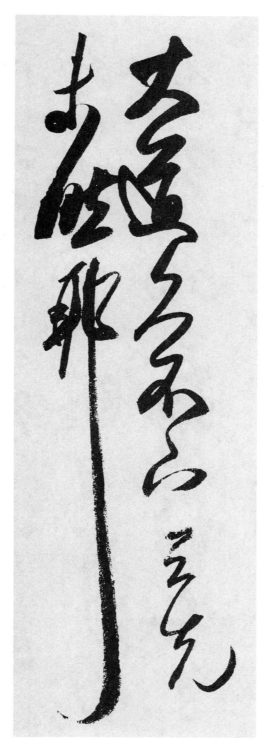

《大道帖》：大道久不下，与先未然耶。

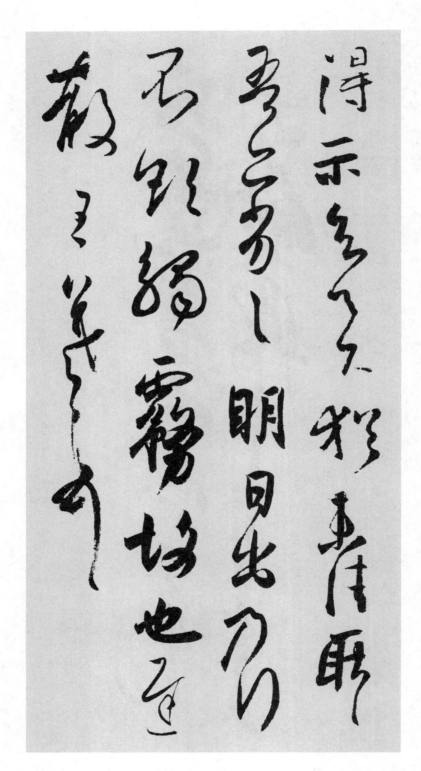

　　《得示帖》：得示，知足下犹未佳，耿耿。吾亦劣劣。明日出乃行，不欲触雾故也。迟散。王羲之顿首。

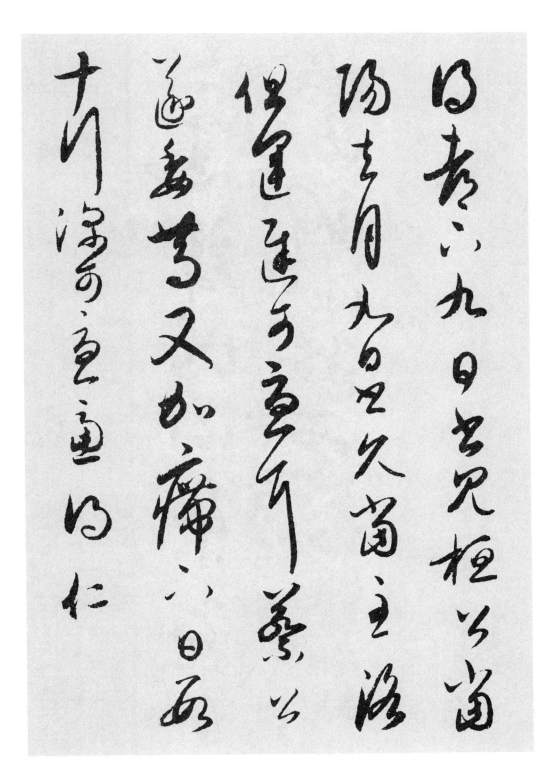

《都下帖》：得都下九日书，见桓公当阳去月九日书，久当至洛，但运迟可忧耳，蔡公遂委笃，又加癓下，日数十行，深可忧虑，得仁。

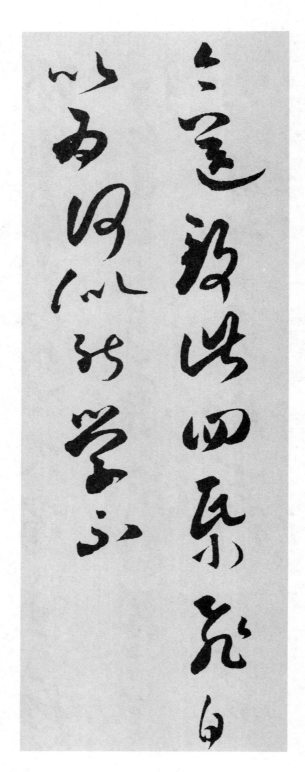

《飞白帖》：今送致此四纸飞白，以为何似？能学不？

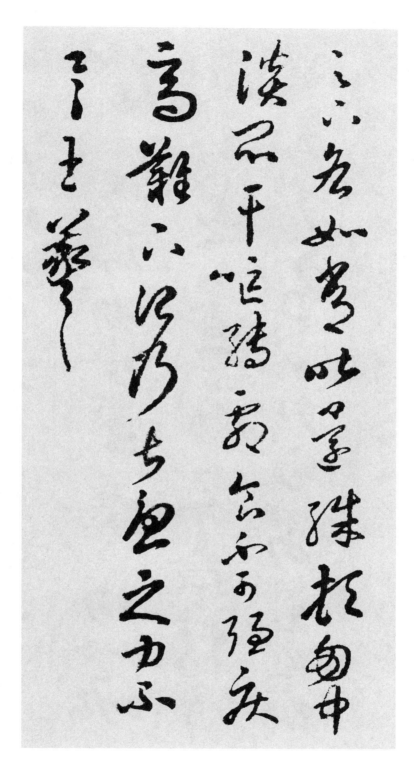

　　《干呕帖》：足下各如常。昨还殊顿。胸中淡闷，干呕转剧，食不可强，疾高难下治，乃甚忧之。力不具。王羲之。

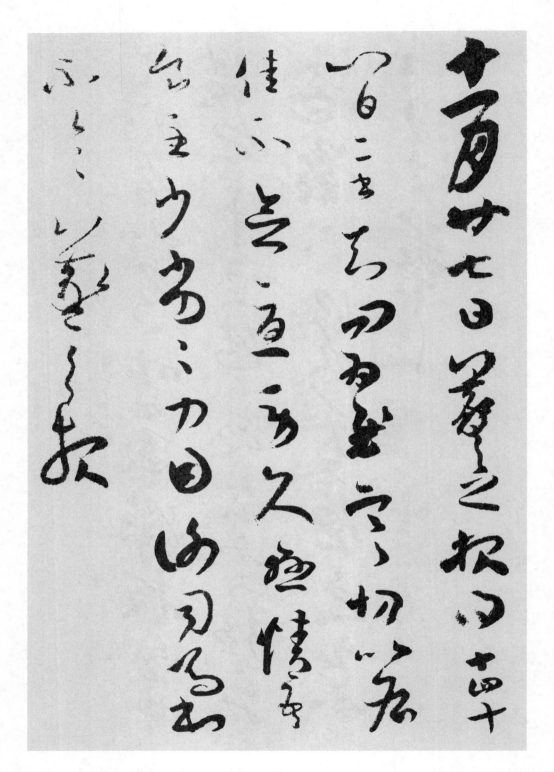

《寒切帖》：十一月廿七日羲之报：得十四、十八日二书，知问为慰。寒切，比各佳不？念忧劳，久悬情。吾食至少，羌羌！力因谢司马书，不一一。羲之报。

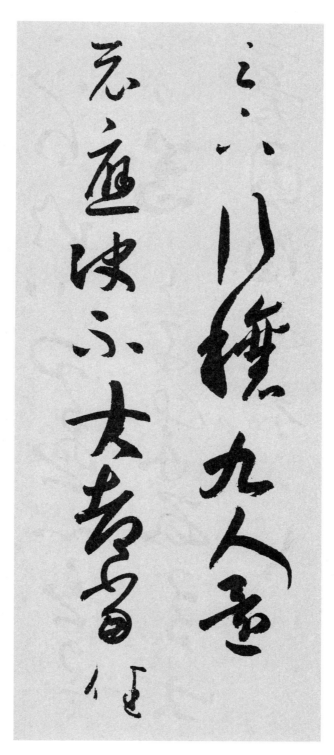

《行穰帖》：足下行穰，九人还示应决不？大都当任。

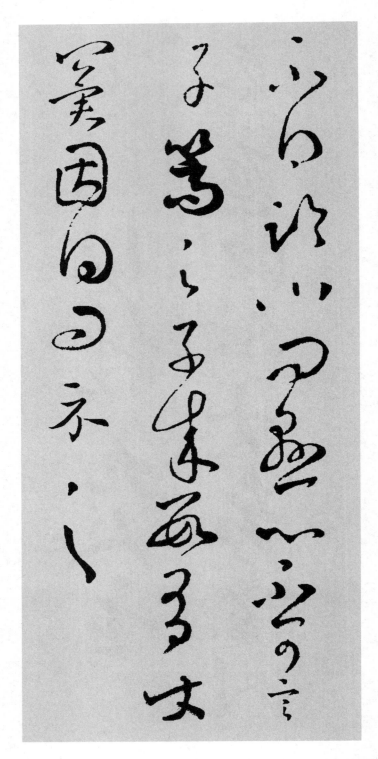

《临川帖》：不得临川问，悬心不可言。子嵩之子来，数有使，冀因得问，示之。

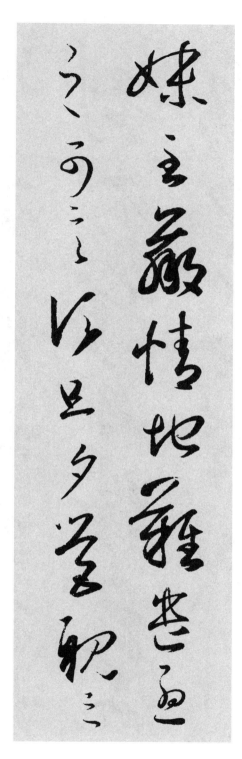

《妹至帖》：妹至羸，情地难遣，忧之可言，须旦夕营耽之。

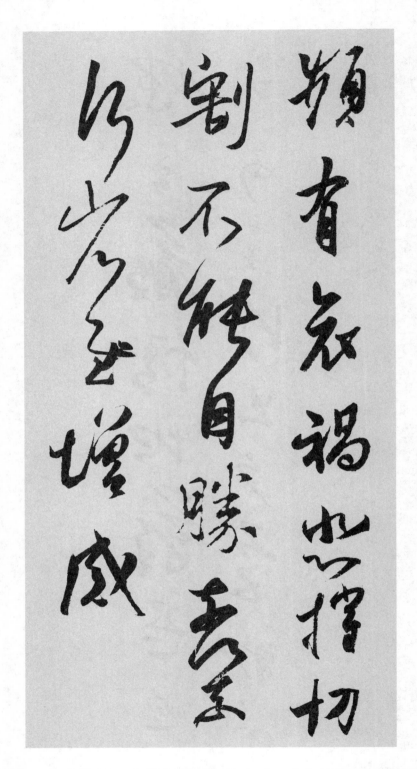

《频有哀祸帖》：频有哀祸，悲摧切割，不能自胜，奈何奈何！省慰增感。

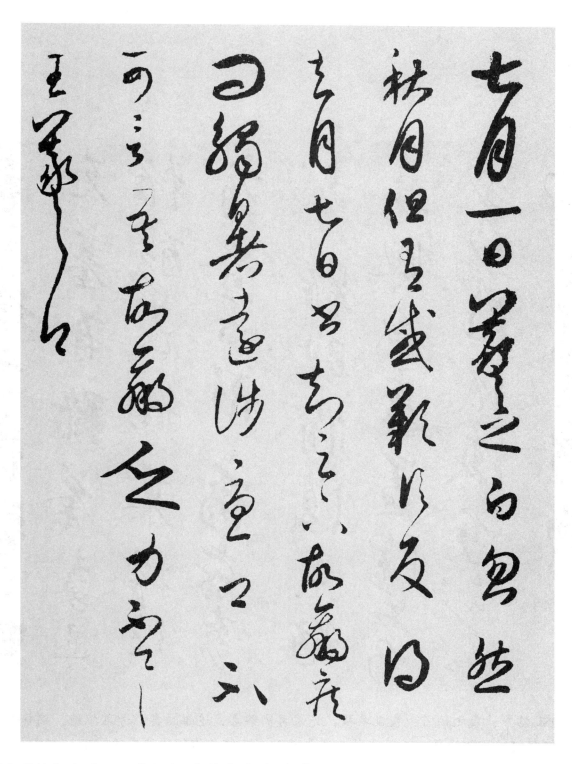

《七月帖》：七月一日羲之白：忽然秋月，但有感叹。信反，得去月七日书，知足下故羸疾问。触暑远涉，忧卿不可言。吾故羸乏，力不具。王羲之白。

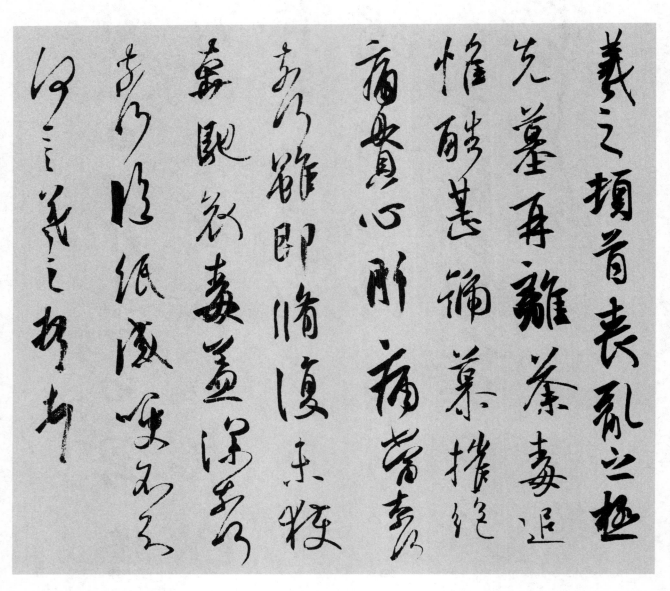

《丧乱帖》：羲之顿首：丧乱之极，先墓再离荼毒，追惟酷甚，号慕摧绝，痛贯心肝，痛当奈何奈何！虽即修复，未获奔驰，哀毒益深，奈何奈何！临纸感哽，不知何言。羲之顿首顿首。

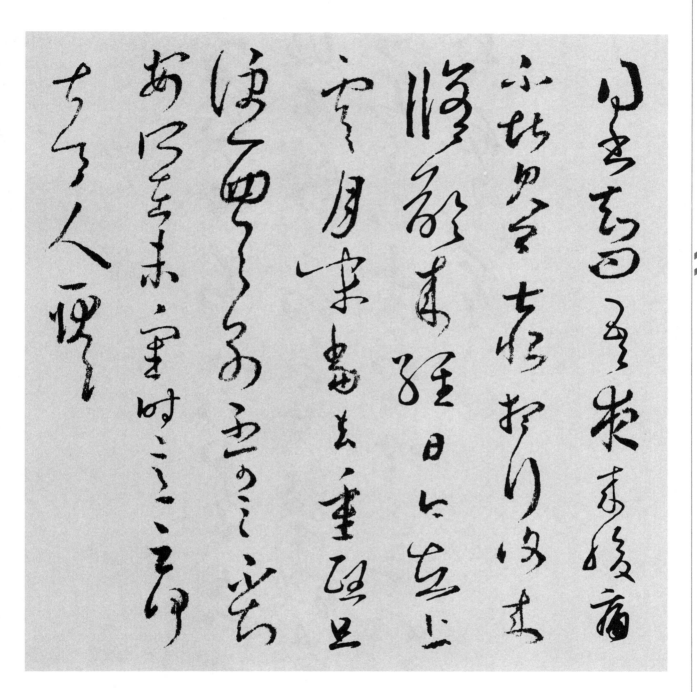

《上虞帖》：得书知问。吾夜来腹痛，不堪见卿，甚恨！想行复来。修龄来经日，今在上虞，月末当去。重熙旦便西，与别，不可言。不知安所在。未审时意云何，甚令人耿耿。

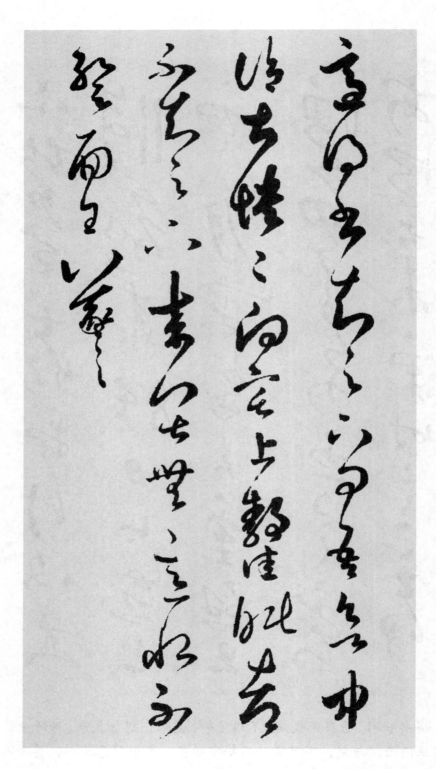

　　《适得书帖》：适得书，知足下问，吾欲中冷，甚愦愦，向宅上静佳眠，都不知足下来门，甚无意，恨不暂面。王羲之。

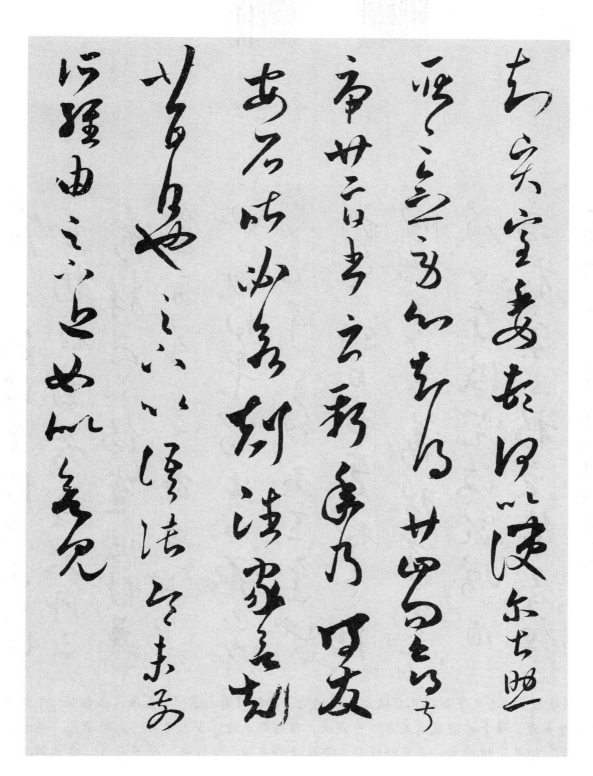

《贤室帖》：知贤室委顿，何以使尔，甚助，耿耿，念劳心。知得廿四问，亦得叔虎廿二日书，云新年乃得发。安石昨必欲剋潘家，欲剋，廿五日也。足下以语张令未？前所经由，足下近如似欲见。

　　《游目帖》：省足下别疏，具彼土山川诸奇，扬雄《蜀都》，左太冲《三都》，殊为不备。悉彼故为多奇，益令其游目意足也。可得果，当告卿求迎。少人足耳。至时示意。迟此期真，以日为岁。想足下镇彼土，未有动理耳。要欲及卿在彼，登汶领、峨眉而旋，实不朽之盛事。但言此，心以驰于彼矣。

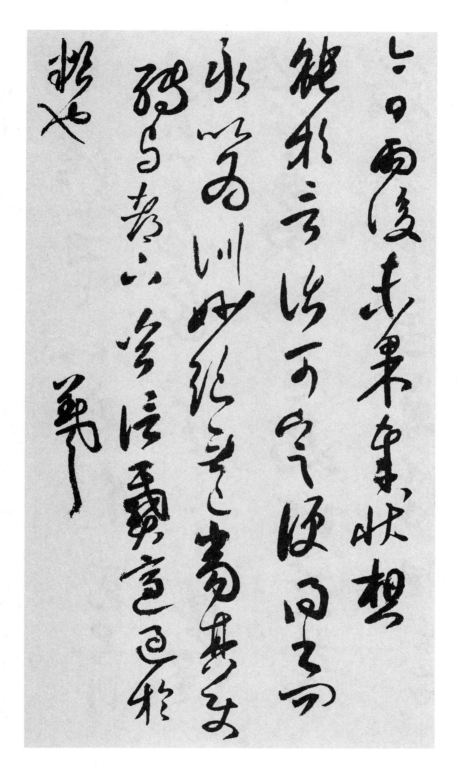

　　《雨后帖》：今日雨后未果奉状，想能于言话，可定便得书问，永以为训。妙绝无已，当其使转。与都下岂信，戴适过于粗也。義之。

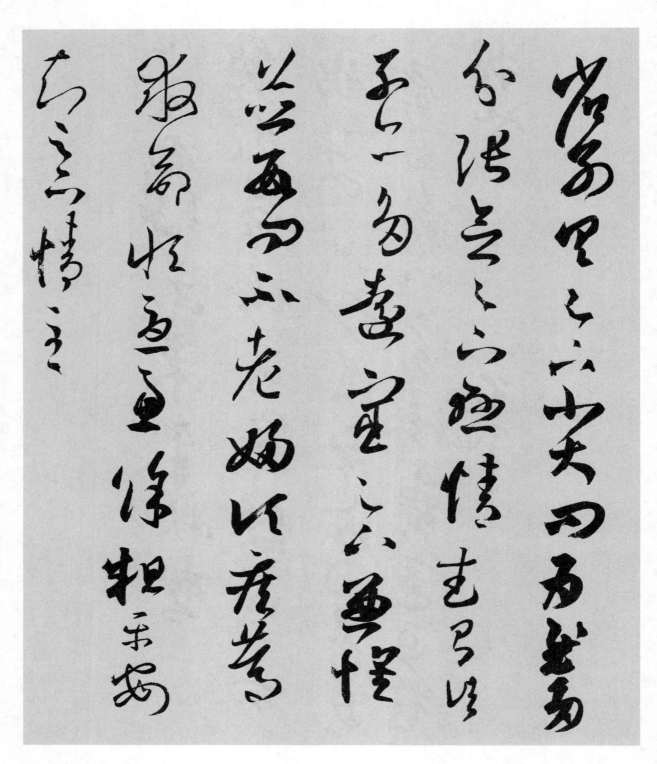

《远宦帖》：省别具，足下小大问为慰。多分张，念足下悬情，武昌诸子亦多远宦。足下兼怀，并数问不？老妇顷疾笃，救命，恒忧虑。余粗平安。知足下情至。

四、创立"永字八法"——智永

（一）智永对中国书法的历史贡献

1.《真草千字文》是真草的最佳范本

《真草千字文》用真、草两体写成四言文章，便于初学者诵读、识字。其法度谨严，一丝不苟，草书则各字分立，运笔精熟，飘逸之中犹存古意，其书温润秀劲兼而有之。宋米芾《海岳名言》评曰："智永临集千文，秀润圆劲，八面具备"。又如苏轼所评："精能之至，返造疏淡。"此书代表了隋代南书的温雅之风，继承并总结了"二王"正草两体的结体、草法，从体法上确立了它的范本作用。从书法史发展来看，智永《真草千字文》卷的规范作用超过了传为东汉蔡邕书《熹平石经》的影响。当代书法大师启功先生于1974年临摹的《真草千字文》，作品全篇章法通透，布局洒脱，既保留了智永禅师笔法娴熟、墨韵流畅的特点，又体现了启功先生刚柔并济、浓淡相宜的风格，是目前见到的唯一一本启功先生用两种书体书写的千字文，弥足珍贵。"觉斋"诗云：

手追心慕梦羲之，八法源长永字奇。

真草千文千百遍，铁门静候恐来迟。

2. 书写《千字文》800本流传于后世

智永居永欣寺期间曾临写王羲之《千字文》800本，分赠浙东诸寺，目的就是要借佛门之力，流布乃祖书法。其学书经历的"退笔冢"与"铁门槛"典故亦是书坛佳话，与汉张芝洗笔洗砚的"池水尽墨"交相辉映，同为千古美谈。王羲之生前并无千字文，此为萧梁殷铁石于宫中所藏王羲之墨迹中拓了千个互不重复之字，再经周兴嗣编成韵文。

3. 创立"永字八法"

"永字八法"是中国书法用笔法则。该法以"永"字八笔顺序为例，阐述正楷笔势的方法。"永字八法"成为习书者的学习宝典。相传为隋代智永所创，并进一步完善其笔法理论。因其为楷书的基本法则，后人又有将"八法"引为书法笔法的代称。在书法理论方面，智永也做出了重要的贡献。相传他创立了"永字八法"，五笔、八画，即我们现在的：点横竖撇捺钩挑折，涵盖书法八种基本笔法。这八个笔画成为后世书法学习者必须遵循的基本法则。为什么他用"永"字作为字例分析呢？有人说，王羲之《兰亭序》的第一个字是"永"字，笔者还认为"永"字是他的名字。

（二）智永简介

隋代立国时间较短，书法虽臻于南北融合，但未能获得充分发展，仅为唐代书法起了先导作用。因此，隋朝书法可以说是唐朝书法进一步发展的准备时期，隋代主要书法家有僧人智永。

智永生卒年不详，南朝人，俗姓王，名法极，字智永，会稽山阴（今浙江绍兴）人，王羲之七世孙，号"永禅师"。智永出家之永欣寺，并非一般寺院。此寺本是王右军旧宅，不知何时施为寺院。初名云门寺，亦有称原为嘉祥寺者。据《会稽志》称：僧智永与其兄惠欣皆出家本寺，梁武帝以二僧德高，能崇释教，特以二僧之名，各择取一字，赐新额为"永欣寺"。名贤古风，加之寺名由梁武帝亲题，使永欣寺成为越中名刹。

智永自幼聪慧过人，尤喜书道，大有乃祖之风，受王羲之影响极深。毕生潜心书法，精勤此艺。智永以兰亭真迹在身旁，穷年累月，心追手摹，深得逸少风神，所书真草千字文，飘逸俊秀，字字珠玑，见者无不惊叹。智永长寿年高，几近百岁乃终。终前，将一生珍视之兰亭墨迹，密授与弟子辩才。

唐张怀瓘《书断》说智永"半得右军之肉，兼能诸体，于草最优。气调下于欧、虞，精熟于羊、薄"。宋苏轼《东坡题跋》云："永禅师书，骨气深稳，体兼众妙，精能之至，返造疏淡。如观陶彭泽诗，初若散缓不收，反复不已，乃识其奇趣。"宋米芾《海岳名言》称："智永临《集千文》，秀润圆劲，八面俱备。"宋人编的《宣和书谱》说智永"笔力纵横，真草兼备，绰有祖风"。明都穆《寓意篇》评其字谓："智永《真草千字文》，优入神品，为天下法书第一。"明董其昌《画禅室随笔》说他学钟繇《宣示表》，"每用笔必曲折其笔，宛转回向，沉着收束，所谓当其下笔欲透过纸背者"。明解缙《春雨杂述》谓："自羲、献而下，世无善书者，惟智永能寤寐家法。"清何绍基《东洲草堂金石跋》说智永"笔笔从空中落，从空中住，虽屋漏痕犹不足喻之"。

（三）智永书法欣赏

智永在楷书和草书艺术上都取得了很高成就。《真草千字文》以它精熟遒美的楷书书法深受后代学书者的喜爱和敬佩。启功曾说："砚臼摩穿笔作堆，千文真面海东归，分明流水空山镜，无数林花烂漫开。"智永常居永欣寺楼阁之上，临写兰亭，磨损毛笔无数，发誓"书不成，不下此楼"。相传他住在永欣寺，三十年不下楼，抄写了八百多本《千字文》，分别给浙东的寺院各送一本。目的是要借佛门之力，发扬光大王家书法。及至宋时，或因岁月淹久，或因战乱，许多寺院已经不存，八百余本千字文也大多散佚。偶逢一本，值钱数万，寺院或以为镇寺之宝。当时向他求字的人很多，他的门槛都踩断了，不得不用薄铁片包裹门槛，被称为"铁门限"。他用废的毛笔，埋起来像个小坟堆，冢前立一石碑，上刻"退笔冢"三字，下有"僧智永立"几个小字，背后还有智永写的一篇墓志铭。后人所说的"退笔成冢"

的典故就是从这儿来的。苏轼《柳氏二甥求笔迹》："笔成冢、墨成池，不及羲之即献之；笔秃千管，墨磨万锭，不作张芝作索靖。"数十年间，智永书法亦达到了很高的造诣。虞世南曾心慕智永，而从其学书，妙得其体，声名也由此而起，成为初唐大书法家。

隋炀帝特喜其书，他曾对智永说过："智永得右军肉，智果得右军骨。"智果也是永欣寺的一个和尚。《书后品》有记载"智永精熟过人，惜无奇态。" 这个人确实经书有余，而灵气不足，很可惜了。这个评价比较客观，可能是王羲之《兰亭序》太出色了，智永把主要精力全放在上面，不敢有丝毫突破。

永字八法到唐代被发展完善。"永"字代表了楷书的八种基本笔画，古人给它们起了很形象的名字，启迪人们写这些笔画的时候，随时想到所代表的形象和精神。如：

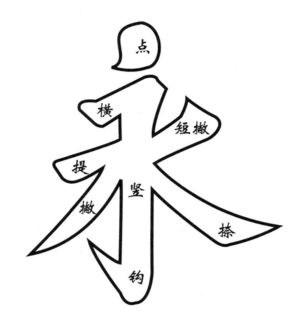

（1）点为侧，意谓点侧向不平，如鸟之幡然侧下；

（2）横为勒，如勒马之用缰，控制行笔；

（3）竖为弩，用力也，像弓背那样弯曲有力；

（4）钩为趯，跳貌，与跃同，意思像踢足球那样，由腿发力猛然踢出；

（5）提为策，如策马之用鞭，像抽打马身那样干净利落；

（6）撇为掠，如用篦之掠发，快而涩，直至画末；

（7）短撇为啄，如鸟之啄物，迅疾出头；

（8）捺为磔，磔音窄，裂牲为磔，笔锋开张也，犹如刀刃，顺势砍下。

对于智永的书法，历代书法家与书法著作多有评价。乐安薛氏云："智永宋拓智永千字文妙传家法，为隋唐间学书者宗匠。"都穆《寓意编》云："智永真草千文真迹，气韵飞动，优入神品，为天下法书第一。"解缙云："智永瑶台雪鹤，高标出群。"韦续《九品书人论》云："智永正草，品上之下。"宋人编的《宣和书谱》说智永"笔力纵横，真草兼备，绰有祖风"。张怀瓘《书断》云："智永师远祖逸少，历纪专精，摄齐升堂，真、草惟命。夷途良骖，大海安波，微尚有道之风，半得右军之肉。兼能诸体，於草最优。气调下于欧、虞，精熟过于羊、薄。"张怀瓘将古今善书法者分成"三品"：神品、妙品、能品。智永的行书入能品，隶书、章草、草书皆入妙品。由此可见，智永书法成就已达到了相当高的水平。

从书法史发展来看，智永《真草千字文》卷的规范作用超过了传为东汉蔡邕书《熹平石经》的影响。《真草千字文》法度谨严，笔力精到，或字字区别，个个独立；或映带相关，连绵一气。然皆下笔有源，使转有法。体现所谓"意在笔先，熟能生巧"，达到了"神化自若，变态无穷"的意境。字体古雅，遒劲丽美，用笔藏头护尾，一波三折，含蓄而多奇趣，确非唐以后人所能至"。宋米芾《海岳名言》评曰："智永临集千文，秀润圆劲，八面具备。"又如苏轼所评："精能之至，返造疏淡。"此书代表了隋代南书的温雅之风，继承并总结了"二王"正草两体的结体、草法，从体法上确立了它的范本作用。

作为唐朝书法的准备时期，隋朝书法的成就主要在楷书方面。隋代的楷书与前面几个朝代的楷书相比，有自己的特点。魏晋时期，虽已有楷书的体格，然"去古未远"，仍带有隶书的遗韵。南北朝时期的楷书代表是魏楷，它以方笔、扁方字体为主，到了隋朝，碑刻书法用笔更加丰富，大量的是方笔、圆笔结合的楷书作品。如《龙藏寺碑》《董美人墓志》《苏孝慈》《启法寺碑》等，结体上谨严平稳，章法上整齐舒朗，承传北朝墓志之精华，下启唐楷，已然唐人楷书的模样。可以说是隋唐各大家书法的直接源头。

智永抄真草千字文，释文：

天地玄黄，宇宙洪荒，日月盈昃，辰宿列张，寒来暑往，秋收冬藏。闰馀成岁，律吕调阳，云腾致雨，露结为霜，金生丽水，玉出昆冈。剑号巨阙，珠称夜光，果珍李柰，菜重芥姜，海咸河淡，鳞潜羽翔。龙师火帝，鸟官人皇，始制文字，乃服衣裳，推位让国，有虞陶唐。吊民伐罪，周发殷汤，坐朝问道，垂拱平章，爱育黎首，臣伏戎羌。遐迩一体，率宾归王，鸣凤在树，白驹食场，化被草木，赖及万方。盖此身发，四大五常，恭惟鞠养，岂敢毁伤，女慕贞洁，男效才良。知过必改，得能莫忘，罔谈彼短，靡恃己长，信使可复，器欲难量。墨悲丝染，诗赞羔羊，景行维贤，克念作圣，德建名立，形端表正。空谷传声，虚堂习听，祸因恶积，福缘善庆，尺璧非宝，寸阴是竞。资父事君，曰严与敬，孝当竭力，忠则尽命，临深履薄，夙兴温清。似兰斯馨，如松之盛，川流不息，渊澄取映，容止若思，言辞安定。笃初诚美，慎终宜令，荣业所基，籍甚无竟，学优登仕，摄职从政。存以甘棠，去而益咏，乐殊贵贱，礼别尊卑，上和下睦，夫唱妇随。外受傅训，入奉母仪，诸姑伯叔，犹子比

儿，孔怀兄弟，同气连枝。交友投分，切磨箴规，仁慈隐恻，造次弗离，节义廉退，颠沛匪亏。性静情逸，心动神疲。守真志满，逐物意移。坚持雅操，好爵自縻。都邑华夏，东西二京，背邙面洛，浮渭据泾。宫殿盘郁，楼观飞惊。图写禽兽，画彩仙灵。丙舍傍启，甲帐对楹，肆筵设席，鼓瑟吹笙。升阶纳陛，弁转疑星。右通广内，左达承明。既集坟典，亦聚群英。杜稿钟隶，漆书壁经。府罗将相，路侠槐卿。户封八县，家给千兵。高冠陪辇，驱毂振缨，世禄侈富，车驾肥轻。策功茂实，勒碑刻铭。磻溪伊尹，佐时阿衡。奄宅曲阜，微旦孰营，桓公匡合，济弱扶倾。绮回汉惠，说感武丁。俊乂密勿，多士寔宁。晋楚更霸，赵魏困横，假途灭虢，践土会盟。何遵约法，韩弊烦刑。起翦颇牧，用军最精。宣威沙漠，驰誉丹青，九州禹迹，百郡秦并。岳宗泰岱，禅主云亭。雁门紫塞，鸡田赤城。昆池碣石，钜野洞庭，旷远绵邈，岩岫杳冥。治本于农，务兹稼穑。俶载南亩，我艺黍稷。税熟贡新，劝赏黜陟，孟轲敦素，史鱼秉直。庶几中庸，劳谦谨敕。聆音察理，鉴貌辨色。贻厥嘉猷，勉其祗植，省躬讥诫，宠增抗极。殆辱近耻，林皋幸即。两疏见机，解组谁逼。索居闲处，沉默寂寥，求古寻论，散虑逍遥。欣奏累遣，戚谢欢招。渠荷的历，园莽抽条。枇杷晚翠，梧桐早凋。陈根委翳，落叶飘摇。游鹍独运，凌摩绛霄。耽读玩市，寓目囊箱。易輶攸畏，属耳垣墙，具膳餐饭，适口充肠。饱饫烹宰，饥厌糟糠。亲戚故旧，老少异粮。妾御绩纺，侍巾帷房，纨扇圆洁，银烛炜煌。昼眠夕寐，蓝笋象床。弦歌酒宴，接杯举觞。矫手顿足，悦豫且康，嫡后嗣续，祭祀烝尝。稽颡再拜，悚惧恐惶。笺牒简要，顾答审详。骸垢想浴，执热愿凉，驴骡犊特，骇跃超骧。诛斩贼盗，捕获叛亡。布射僚丸，嵇琴阮啸。恬笔伦纸，钧巧任钓，释纷利俗，并皆佳妙。毛施淑姿，工颦妍笑。年矢每催，曦晖朗曜。璇玑悬斡，晦魄环照。指薪修祜，永绥吉劭。矩步引领，俯仰廊庙。束带矜庄，徘徊瞻眺。孤陋寡闻，愚蒙等诮，谓语助者，焉哉乎也。

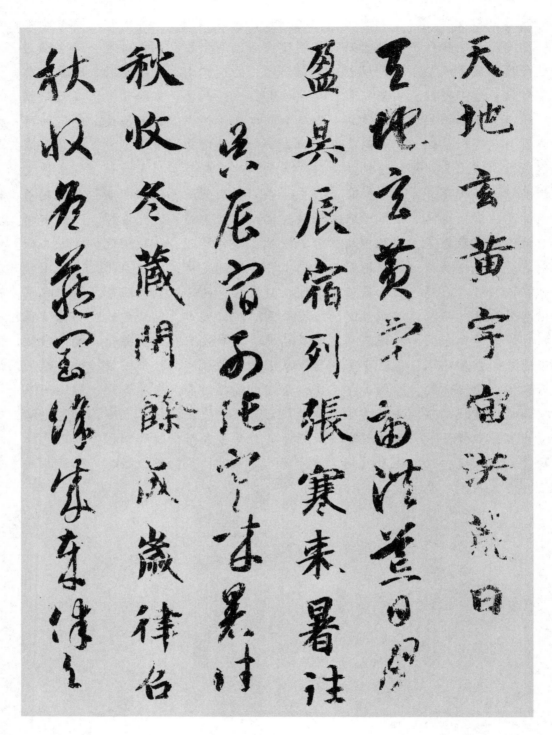

《真草千字文》

調陽　雲騰致雨露結爲霜

金生麗水玉出崑崗劍號

巨闕珠稱夜光菓珍李奈

《真草千字文》

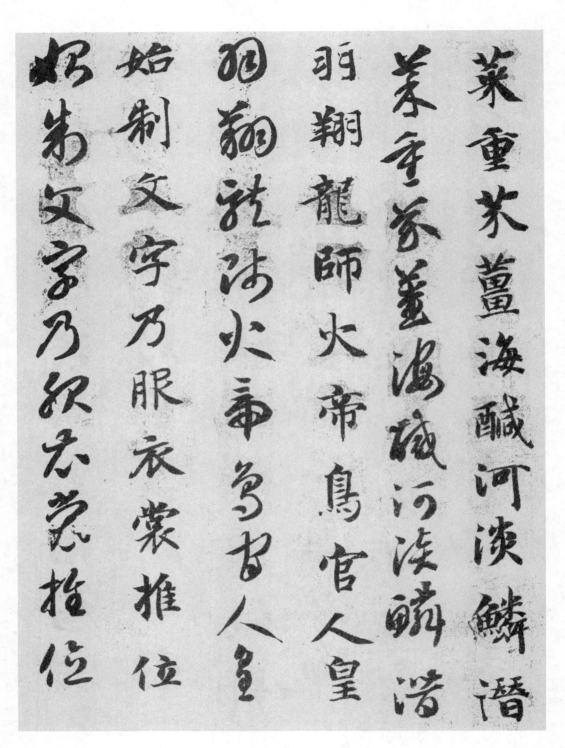

《真草千字文》

讓國有虞陶唐弔民伐罪

周發殷湯坐朝問道垂拱

平章愛育黎首臣伏戎羌

《真草千字文》

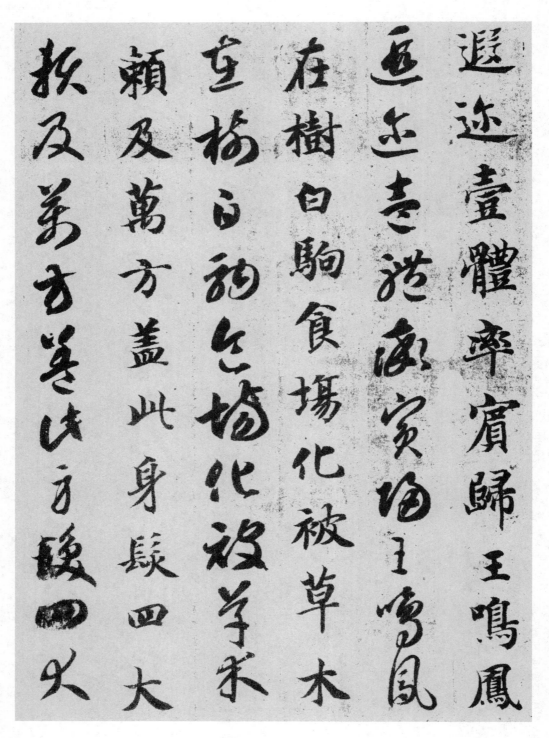

《真草千字文》

五常恭惟鞠養豈敢毀傷

玉帛荒惟鞠養豈敢毀傷

女慕貞絜男效才良知過

必敗得能莫忘罔談彼短

如葉貞素男放非之云為

沉默寂寥斗居閒處四澳波頻

《真草千字文》

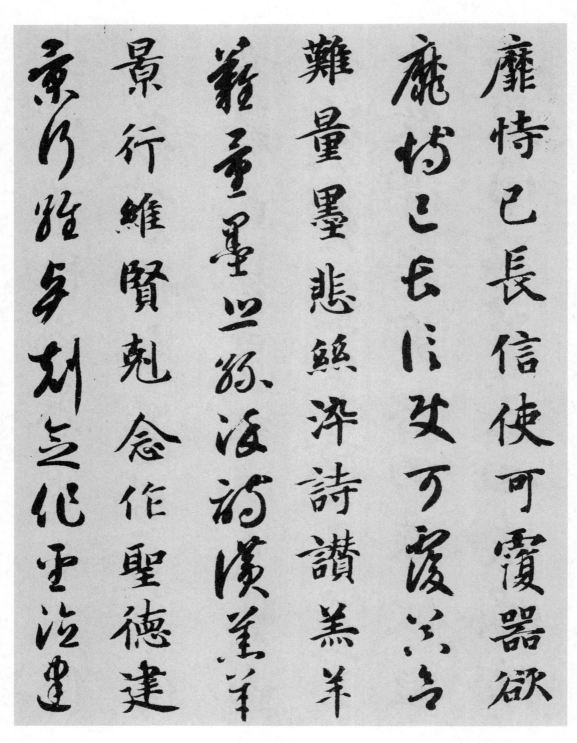

《真草千字文》

名立形端表正空谷傳聲
虛堂習聽禍因惡積福緣
善慶尺璧非寶寸陰是競
資父事君曰嚴與敬

《真草千字文》

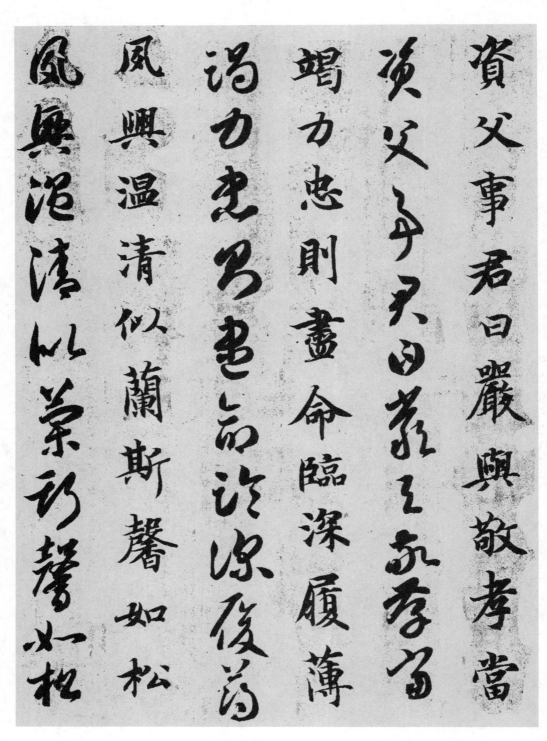

《真草千字文》

之盛川流不息淵澄取映
容止若思言辭安定篤初
言念作罔談彼短靡恃己長
誠美慎終宜令榮業所基
川流不息淵澄取映

《真草千字文》

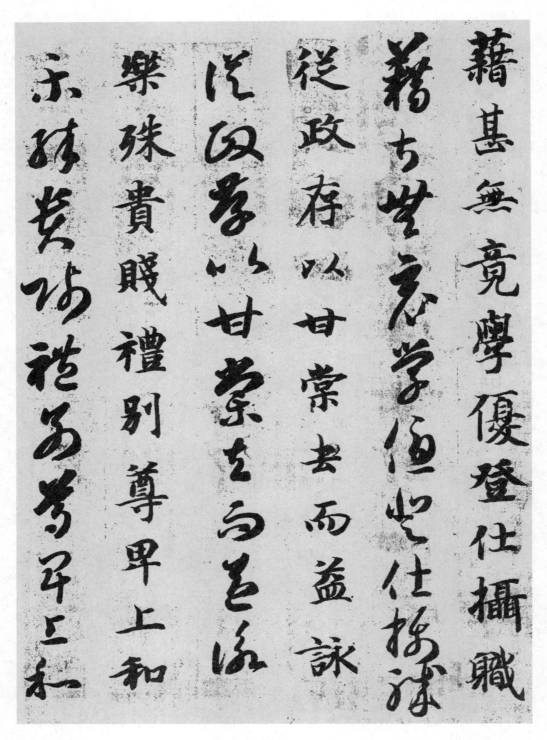

《真草千字文》

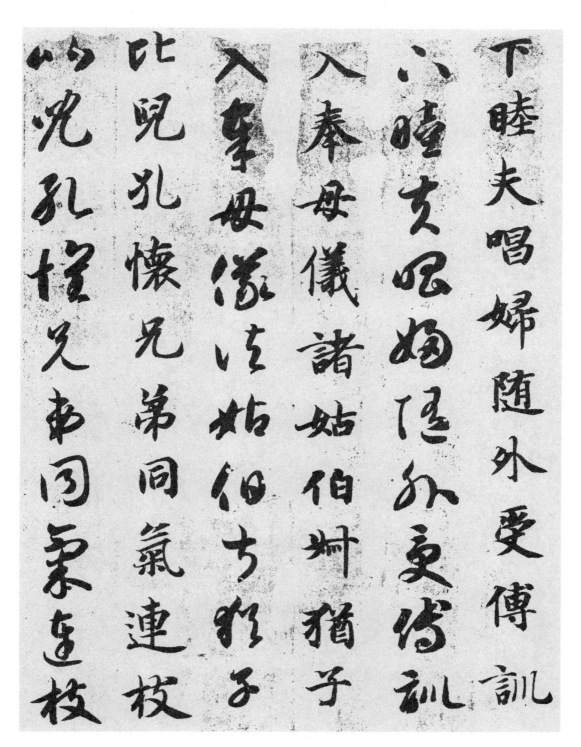

《真草千字文》

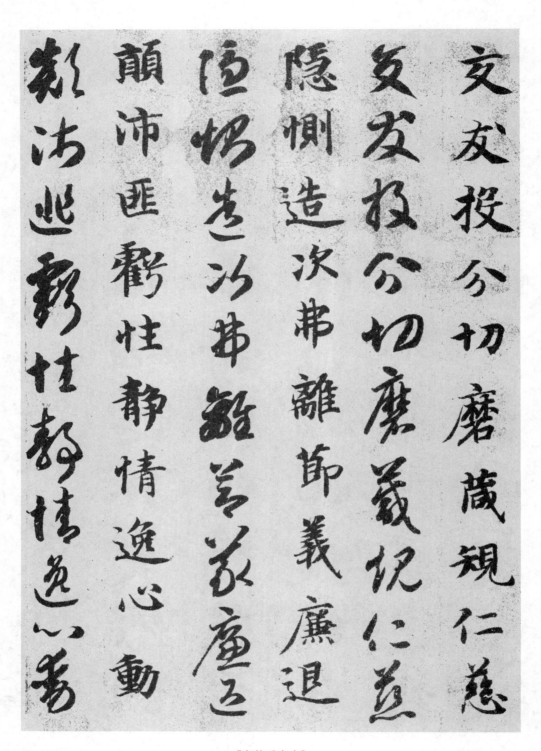

《真草千字文》

神疲守真志满逐物意移

神疲守真志满逐物三移

坚持雅操好爵自縻都邑

室持雅操好爵自縻都邑

华夏东西二京背芒面洛

华及东西一京背芒面洛

《真草千字文》

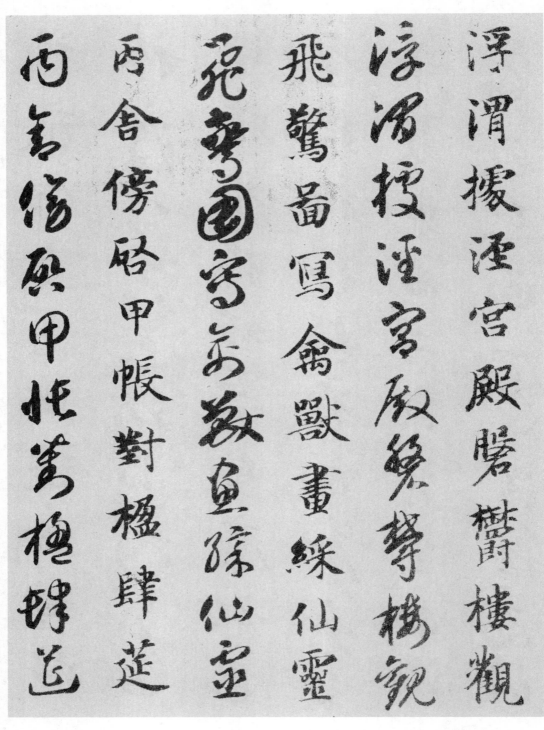

《真草千字文》

設席鼓瑟吹笙升階納陛

後席鼓瑟吹笙升陛納陛

弁轉疑星右通廣內左達

矢殂稾星右通廣內左達

承明既集墳典六聚群英

手明既集墳典六聚群英

《真草千字文》

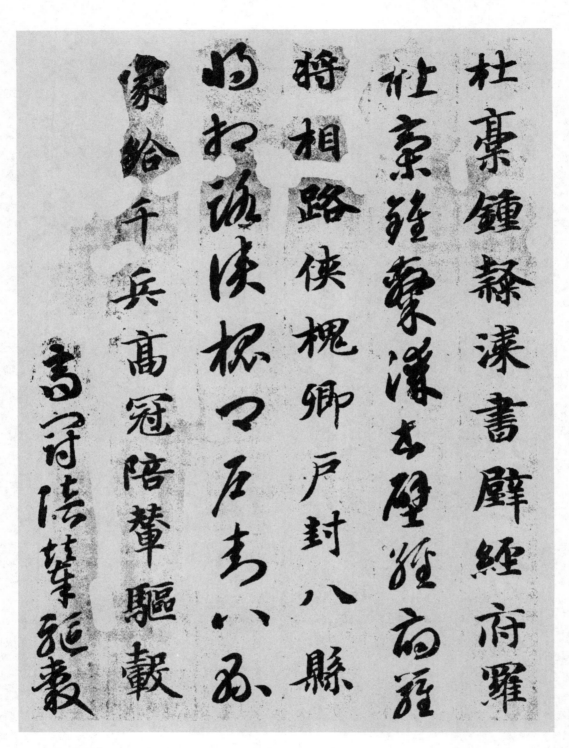

《真草千字文》

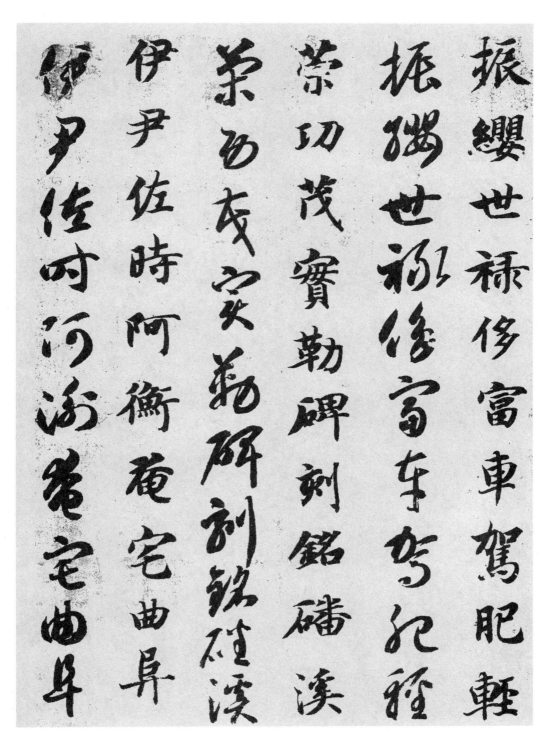

《真草千字文》

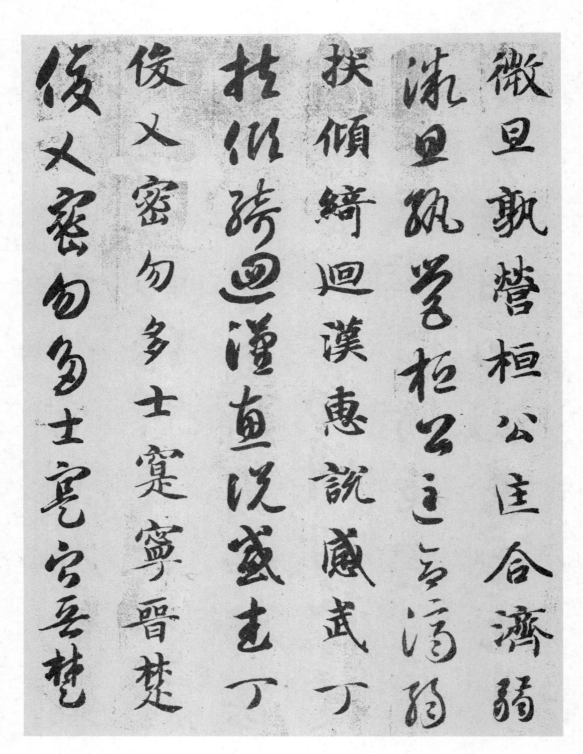

《真草千字文》

更霸趙魏　困橫假途滅虢
踐土會盟　何遵約法韓弊
煩刑起翦頗牧　用軍最精

《真草千字文》

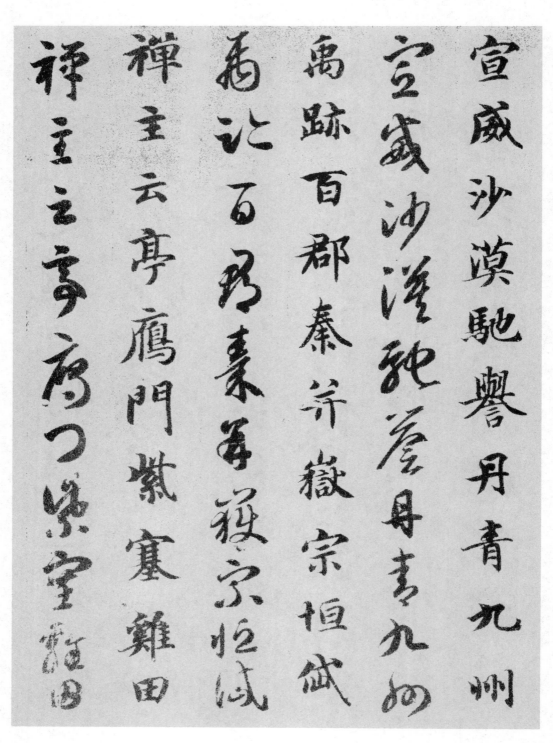

《真草千字文》

赤城昆池碣石鉅野洞庭

赤墭忽池碣石钜野洞庭

旷远绵邈巖岫杳冥治本

於农务兹稼穑俶载南亩

於典籍孟轲敦素南籍

《真草千字文》

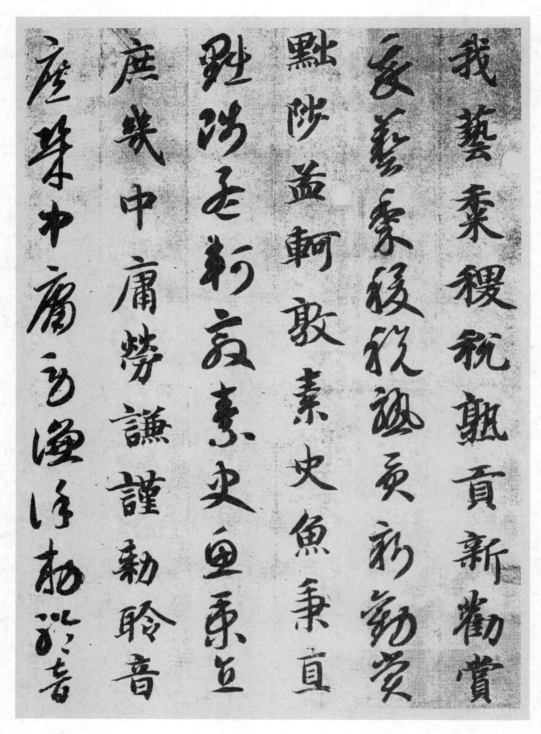

《真草千字文》

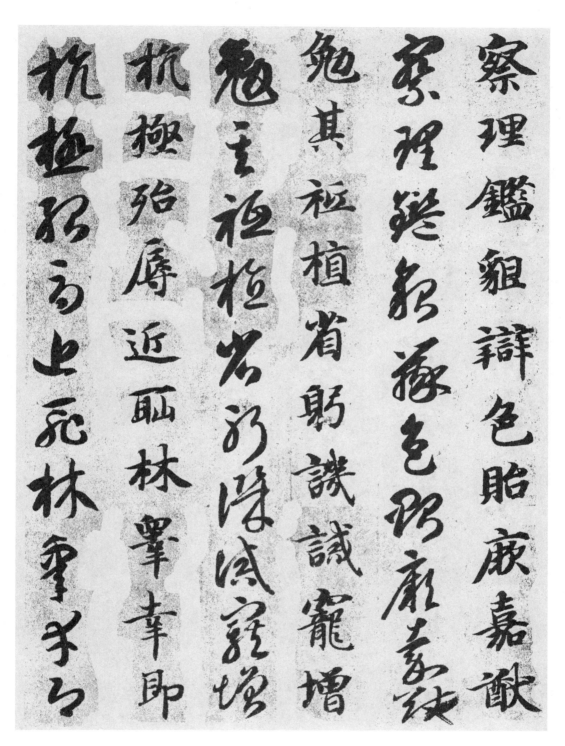

《真草千字文》

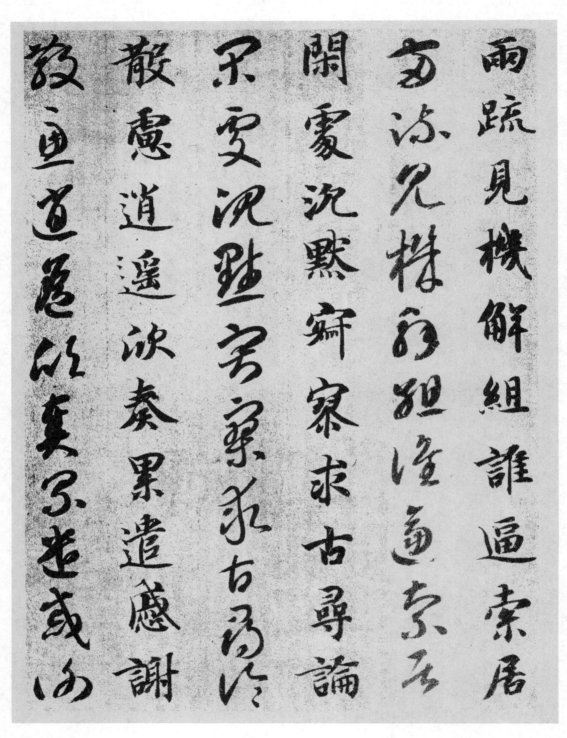

《真草千字文》

歡招渠荷的歷園莽抽條

新松染兰时的歷園夏抽源

枇杷晚翠梧桐早凋陳根

枇杷晚翠梧桐平凋陳柯

委翳落葉飄飄遊鵾獨運

安寡蓰葉飄飄遊鶤狁運

《真草千字文》

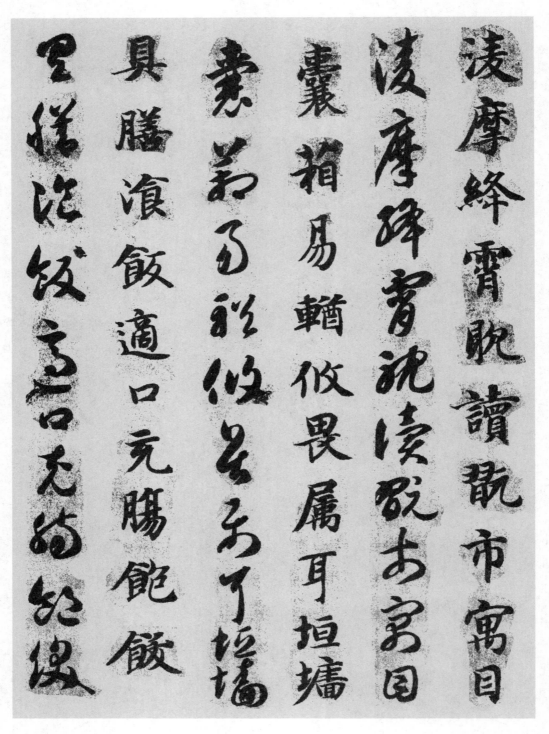

《真草千字文》

真宁饥厌糟糠亲戚故旧

字宁厌粘辚祝戚故旧

老少异粮妾御绩纺侍巾

帷房纨扇贞洁银烛炜煌

帷房纨扇贞洁银烛炜煌

《真草千字文》

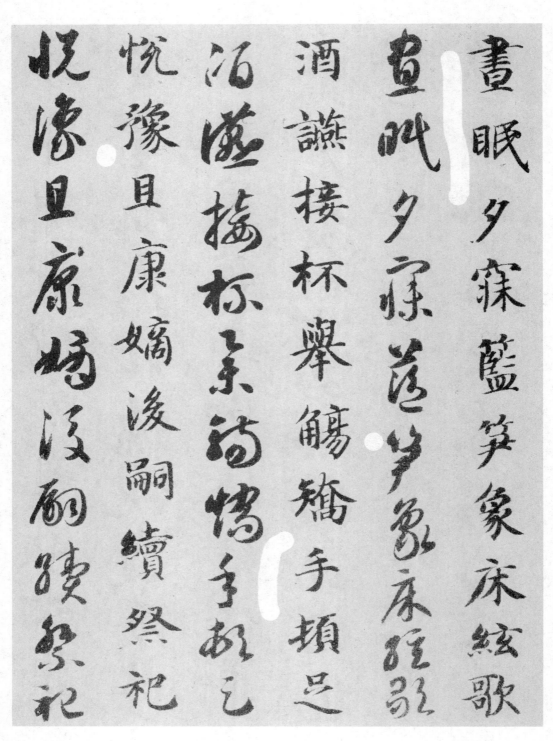

《真草千字文》

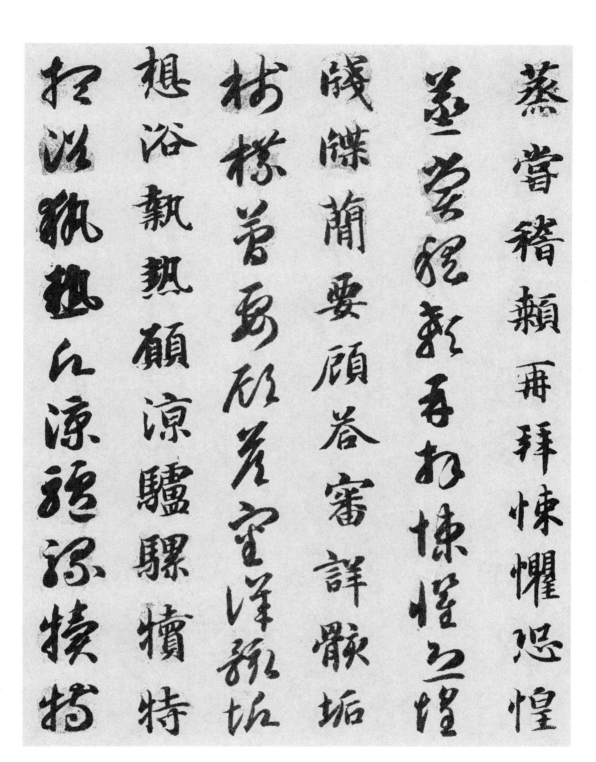

《真草千字文》

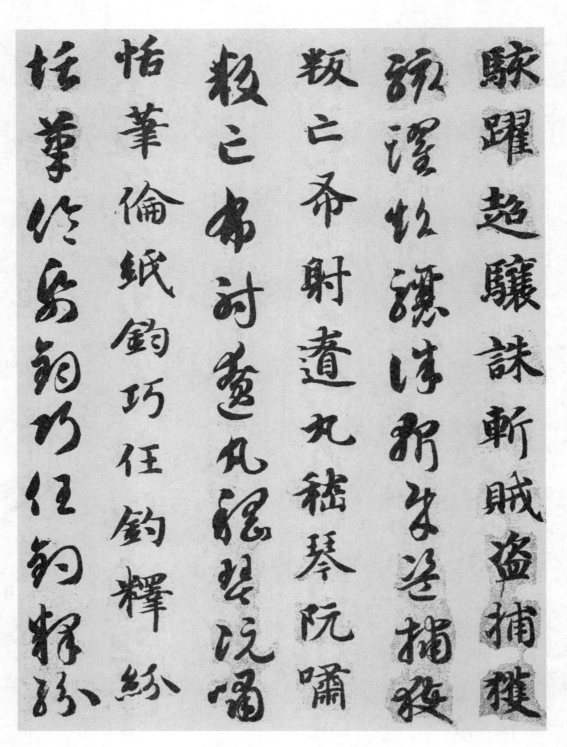

《真草千字文》

利俗並皆佳妙毛施淑姿

布佐草法佳妙毛艷活嘨

工嚬研咲年矢每催羲暉

工聡碑頒手生舊佳琢暉

朗曜旋璣懸斡晦魄環照

弥暉於琛珠荻晦悆璇旺

《真草千字文》

《真草千字文》

五、唐代教化主——褚遂良

（一）褚遂良对中国书法的历史贡献

1. 唐之广大教化主

在唐朝乃至整个中国书法史上，褚遂良具有承上启下的作用。他不仅继承了唐代书法家欧阳询、虞世南等的特点，更深得东晋王羲之书法的精髓。欧、虞入唐已属暮年，他们的书法虽然精湛，但仍保留隋代风格，所书碑版，格局与隋碑相近。至褚氏永徽碑版一出，唐楷始有门户可寻，且其书瘦润华逸，刚柔相济，遂使魏晋流风一变而尽。所以初唐三家，真正启开李唐楷书之门户者，实褚氏一人。北宋米芾对唐代的书法家都有微词，唯独对褚遂良赞不绝口，说他"如熟驭战马，举动从人，而别有一种骄色"。唐代书法家颜真卿、薛稷等都曾师从褚遂良，宋代的黄庭坚、米芾、赵佶等，也从他的书法中汲取了丰富的营养。清人刘熙载在《书概》中说："褚河南书为唐之广大教化主，颜平原得其筋，徐季海之流得其肉。""广大教化主"五字，足以形容褚遂良在唐代书法上的独特地位。"觉斋"诗云：

阴符经蕴法空灵，广汲欧虞逸少情。

玉润行间尽优雅，鹅钩律动隶姿生。

2. 以行入楷的《阴符经》

融合了诸家精髓的同时，又能独创新体，世人称其楷书为"褚体"。他在书法生涯中力求多变，精益求精，至少有三次改变自家风格特色。他以行书入楷，瘦劲飘逸，绰约多姿，似不胜罗绮，却又极富弹性，线条粗细变化丰富，学好褚遂良《阴符经》，能打通楷、行、草三体。他被称作北朝书风的大师，但与北朝书风又不尽相同。北朝碑刻更多是出自于无意识的流露，因而难免粗糙。褚遂良却加入了文人气质。他那宽泛而稳妥的节奏，他的线条中具有的柔和、深沉、细腻的律动，他的立意准确而并不夸张地在讲究着典雅，却又超脱于前者。

3. 渗入隶书笔意之《雁塔圣教序》

褚遂良的《雁塔圣教序》，可以看作中国书法史上楷书发展的里程碑式的作品。从钟繇、王羲之那微扁的带有明显隶书味的楷书，到北魏时期对楷书做出各种探索的绰约多姿，再到欧阳询对楷书做出的结构方面的贡献，与虞世南楷书中表现一种来自南方传统的文化品味。一直到褚遂良，从早年的稚拙方正脱化而出，然后进入用笔之美的深层，在表现他的华美笔意的同时，又恰当地渗入隶书笔意，以表现其高古意味，这是褚遂良在楷书中最为突出的贡献。《雁塔圣教序》是褚遂良最为得意与最为精心之作，因而也最能代表他的艺术风格。

(二) 褚遂良简介

褚遂良（596—659），字登善，杭州钱塘人，祖籍阳翟（今河南禹州）。褚遂良博学多才，精通文史，是唐朝著名的政治家、书法家。

隋末时跟随薛举为通事舍人，后在唐朝任谏议大夫、中书令等职。贞观二十三年（649）与长孙无忌同受太宗遗诏辅政；后坚决反对武则天为后，遭贬潭州（长沙）都督，武后即位后，转桂州（桂林）都督，再贬爱州（今越南北境清化）刺史，唐显庆三年（658）卒；直到唐神龙元年（705），即褚遂良死后四十六年，他得到了平反；唐天宝六年（747），他作为功臣，得以配祀于高宗庙中；唐贞元五年（789），皇帝下诏，将褚遂良等人画于凌烟阁之上，以示他与唐初的开国英雄们有同样的功劳。

褚遂良工书法，初学虞世南，后取法王羲之，其与欧阳询、虞世南、薛稷并称"初唐四大家"。传说李世民曾以内府所藏王羲之墨迹示褚，让他鉴别真伪，他无一误断，足见他对王书研习之精熟。研习书法可以说是褚遂良毕生的工作，尤其到了晚年，他在书法上可以说已经达到了一个至高至美的境界。如果我们将欧阳询、虞世献的楷书作品和褚遂良的作品放在一起，就会明显地看到一种风格上的转变。欧书体现出一种法度森严的理性之美，虞书体现出的是一种温文尔雅的内敛之美，褚书则是体现了笔意丰盈的华彩之美。褚书具有强烈的个性魅力。《唐人书评》云："褚遂良书字里金生，行间玉润，法则温雅，美丽大方。"

传世墨迹有《阴符经》《孟法师碑》《雁塔圣教序》等。

(三) 褚遂良书法欣赏

1.《雁塔圣教序》

他的最著名、最成熟的作品，当属《雁塔圣教序》。共有两块，立于永徽四年（公元653年）。《序》书于十月，全称《大唐三藏圣教序》，李世民撰文；《记》书于寸二月，全称《大唐皇帝述三藏圣教序记》，李治撰文。褚遂良时年五十八岁。仅从两位皇帝亲自撰文这一点来看，褚遂良的政治地位，该是无与伦比的了。

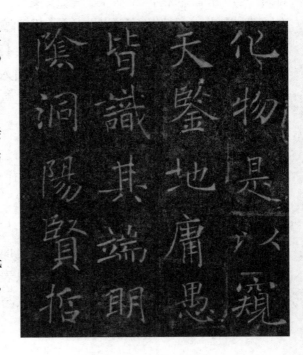

2.《倪宽赞》

这件传为褚遂良所书的墨迹，对唐太宗李世民之"民"字，以及唐高宗李治之"治"字，皆不避讳。陈垣《吏讳举例》研究，唐代书法中避讳缺笔的，

最早见于唐高宗乾封元年（666），时褚遂良已死去约六七年。从这个角度上来看，褚遂良不避皇帝名讳，亦属正常。宋赵孟坚跋云："此《倪宽赞》与《房碑记序》用笔同，晚年书也书也。容夷婉畅，如得道之士，世尘不能一毫婴之。""容夷婉畅"是这个帖的最大特色。

明人王偶《虚舟集》评此帖说："其自书乃独得右军之微意，评者谓其字里金生，行间玉润，变化开合，一本右军。其帖中《西升经》是学《黄庭》，《度人经》学《洛神》，《阴符》学《画像》。《湖州独孤府君碑》《越州右军祠记》《同州雁塔两圣教序记》是其自家之法世传《兰亭》诸本亦与率更不类，盖亦多出自家机轴故也。今永新文学邓仲经甫所藏《倪宽赞》正与《兰亭》《圣教序记》诸帖相似，笔意婉美，似瘦而腴，似柔而刚，至于三过三折之妙，时加之意，诚褚法也！"文中所谓"字里金生，行间玉润"。"三过三折之妙"，言简意赅地指出了褚遂良书风的优美。

在横画上，褚遂良已经开启了颜真卿楷书"横画"的处理方式，即起笔颇重，再提笔轻过，然后结尾时又顿笔收锋。甚至他的钩也给了颜真卿以灵感，在稍稍一顿的瞬间，再轻轻提出。颜真卿被后人称为书写能够变法出新貌，实际上，唐代楷书的变法始于褚遂良。

3.《阴符经》

《大字阴符经》据说是褚遂良奉旨书写《阴符经》，有190卷之多，楷书96行，共461字，这是张弥足珍贵的纸本墨迹。上面钤有"建业文房之印""河东南路转运使印"等鉴藏印；在帖的背面，有南唐升元四年（939）邵周重装、王口复校题字。从这点上说，它至少在南唐以前就存在了。

认为它是伪作的人，其佐证是褚遂良署款为"起居郎"。那时他的书风应该是与《伊阙佛龛铭》一路的，而不是晚年《雁塔圣教序》式的。作伪者只知道褚遂良做过"起居郎"而不知其他；在《雁塔圣教序》中，褚遂良明明地写着"尚书右仆射、上柱国、河南郡开国公"这样一系列官衔，作伪者为什么偏要署"起居郎"呢？

认为它是真迹的人则表示，褚书的全部特色都体现在其中，同时也最能代表褚遂良的风格。沈尹默便力主其真，在《跋褚登善书〈阴符经〉真迹》以及《再跋褚书大字〈阴符经〉》两文中，则将时间限定为贞观十年至十五年（636—641）之间："其字体笔势亦与《伊阙》为近。《伊阙》既经模拓，笔画遂益峻整，少飞翔之致，杂有刀痕，故尔褚公楷书真迹传世者，唯此与《倪宽赞》两种。"的确，从字势扁平开阔上来说，《大字阴符经》与《伊阙佛龛铭》有着极为相同的地方；更重要的在于，石刻书法从来就与墨迹书法有着不同的地方。对于《大字阴符经》来说，仍然真伪难辨：一方面，世称《大字阴符经》为赝作；而另一方面，则又确信它的确代表了褚遂良的书风。若不是褚遂良的作品，那又是谁的呢？谁又能有如此高超的艺术水平？

宋人扬无咎跋云："草书之法，千变万化，妙理无穷。今于褚中令楷书见之。或评之云：笔力雄赡，气势古淡，皆言中其一。"草书的笔势竟能于楷书中毕现无遗，这是褚遂良何等神奇的手法！

如果细看，可以发现，他没有一笔是直的，而是曲的；没有一笔是像欧阳询或虞世南那样保持着每一笔画的平直与匀净，而是偃仰起伏，轻重缓急，极尽变化之能事。从笔法上来看，萧散而恬淡，不衫不履中尤见性情的流露，可谓极尽风流。

《阴符经》释文：

上篇

观天之道，执天之行，尽矣！天有五贼，见之者昌。五贼在心，施行于天，宇宙在乎手，万化生乎身。天性，人也；人心，机也。立天之道，以定人也。天发杀机，移星易宿；地发杀机，龙蛇起陆；人发杀机，天地反覆；天人合发，万变定基。性有巧拙，可以伏藏。九窍之邪，在乎三要，可以动静。火生于木，祸发必克；奸生于国，时动必溃。知之修之，谓之圣人。

中篇

天生天杀，道之理也。天地，万物之盗；万物，人之盗；人，万物之盗。三盗既宜，三才既安。故曰：食其时，百骸理；动其机，万化安。人知其神之神，不知其不神之所以神也。日月有数，大小有定。圣功生焉，神明出焉。其盗机也，天下莫能见，莫能知。君子得之固穷，人得之轻命。

下篇

瞽者善听，聋者善观。绝利一源，用师十倍，三反昼夜，用师万倍。心生于物，死于物，机在目。天之无恩而大恩生，迅雷烈风，莫不蠢然。至乐性愚，至静性廉。天之至私，用之至公。禽之制在气。生者死之根，死者生之根。恩生于害，生于恩。愚人以天地文理圣，我

以时物文理哲。人以愚虞圣，我以不愚虞圣；人以奇其圣，我以不奇其圣。沉水入火，自取灭亡。自然之道静，故天地万物生。天地之道浸，故阴阳胜。阴阳推，而变化顺矣。圣人知自然之道不可违，因而制之。至静之道，律历所不能契。爰有奇器，是生万象；八卦甲子，神机鬼藏。阴阳相胜之术，昭昭乎尽乎象矣！起居郎臣遂良奉敕书。

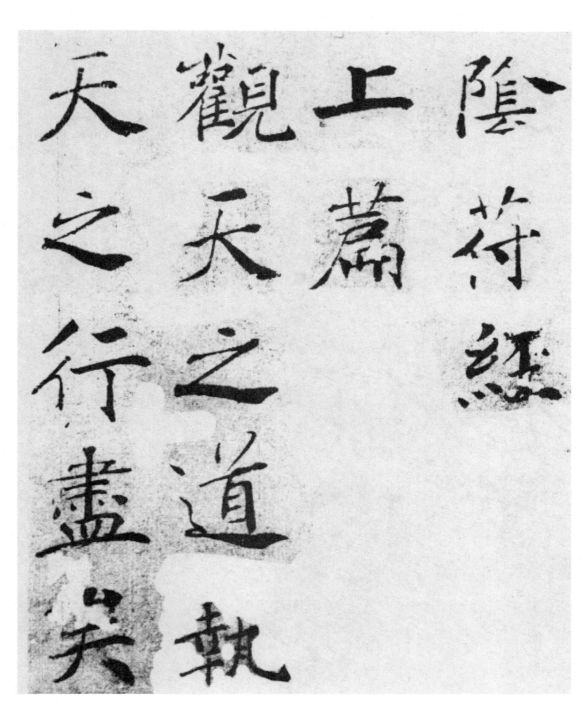

《阴符经》

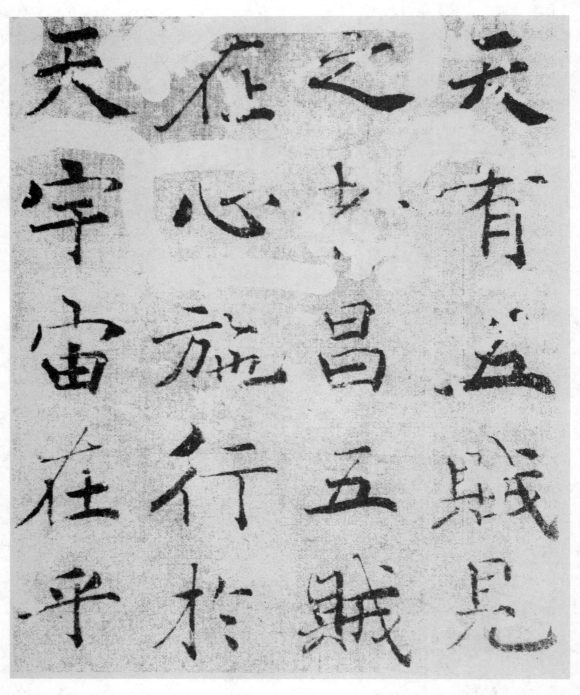

《阴符经》

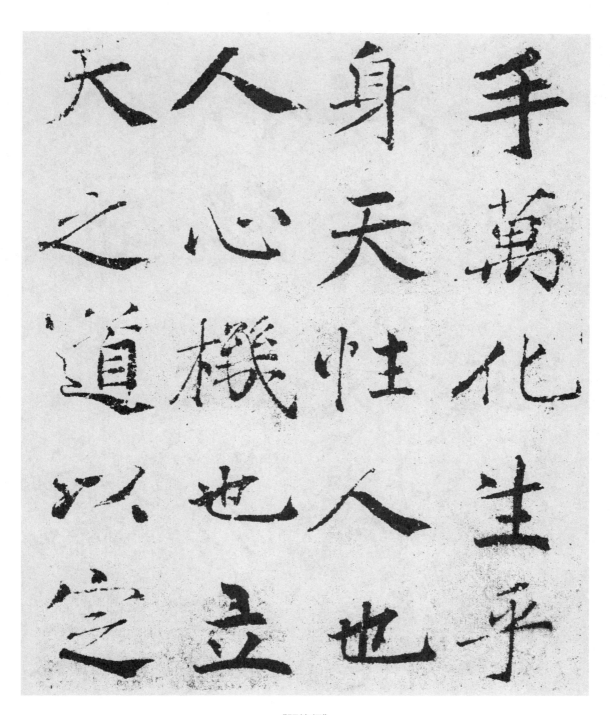

《阴符经》

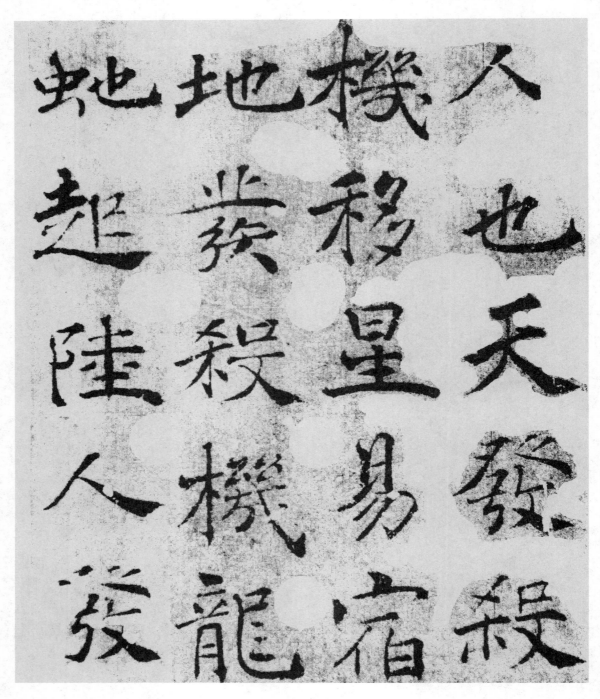

《阴符经》

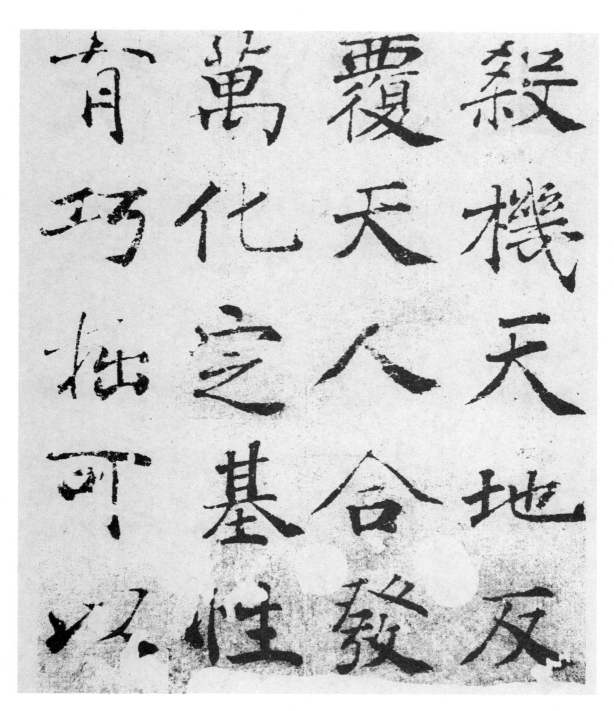

《阴符经》

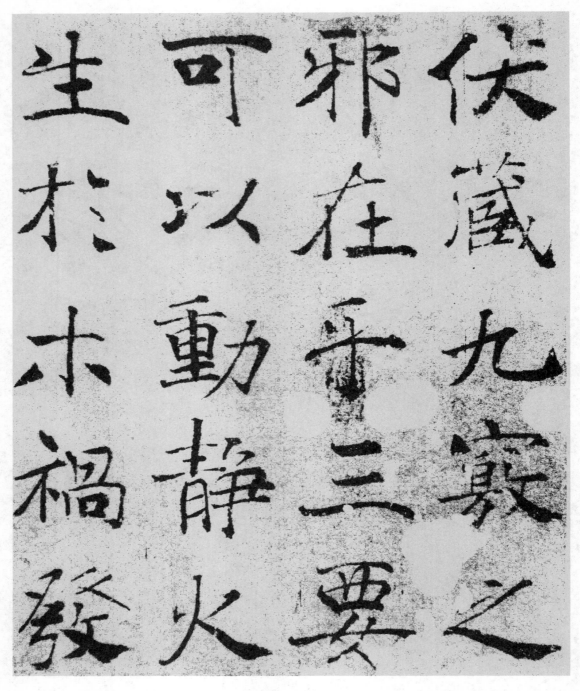

《阴符经》

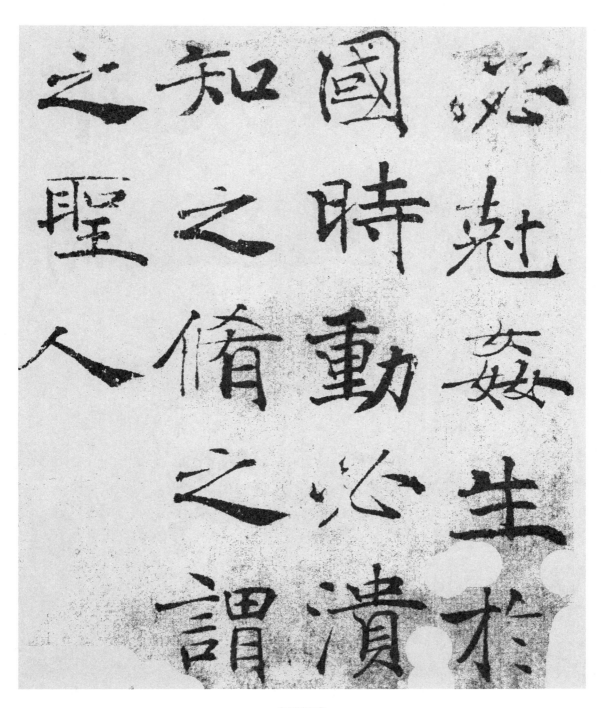

《阴符经》

——论其对中国书法的历史贡献

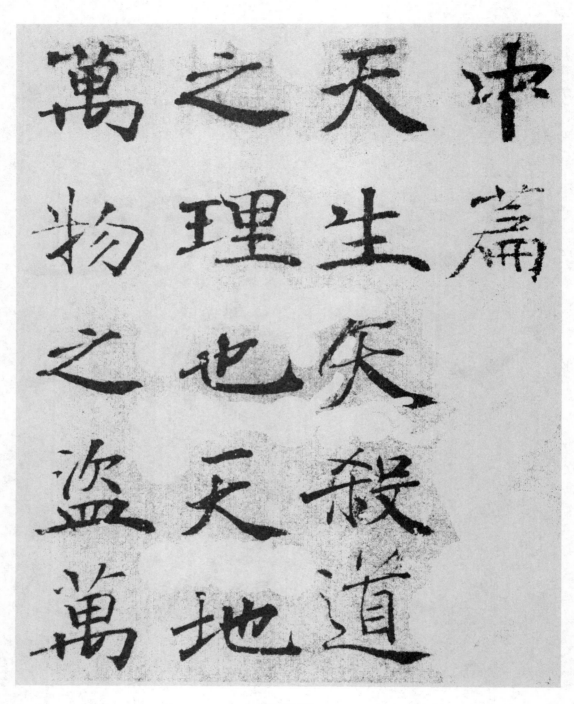

《阴符经》

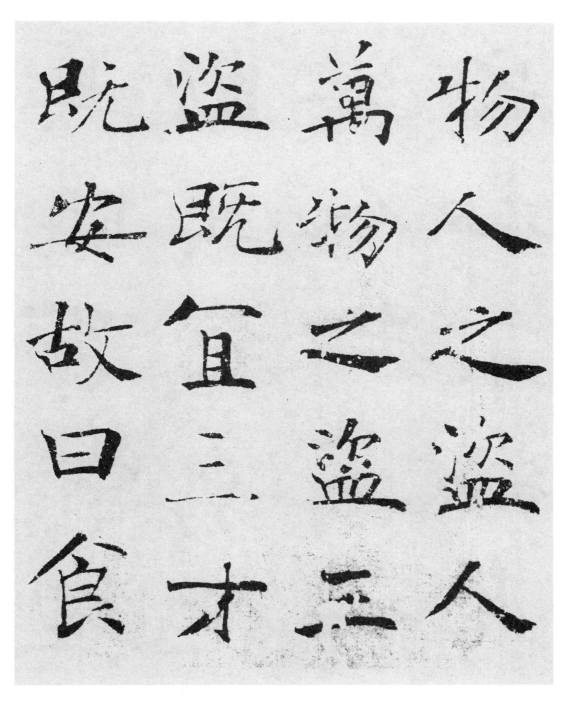

《阴符经》

117

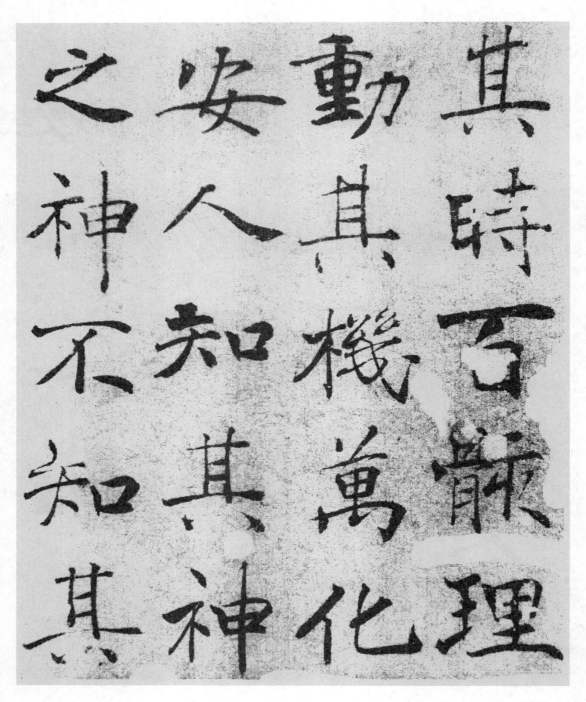

《阴符经》

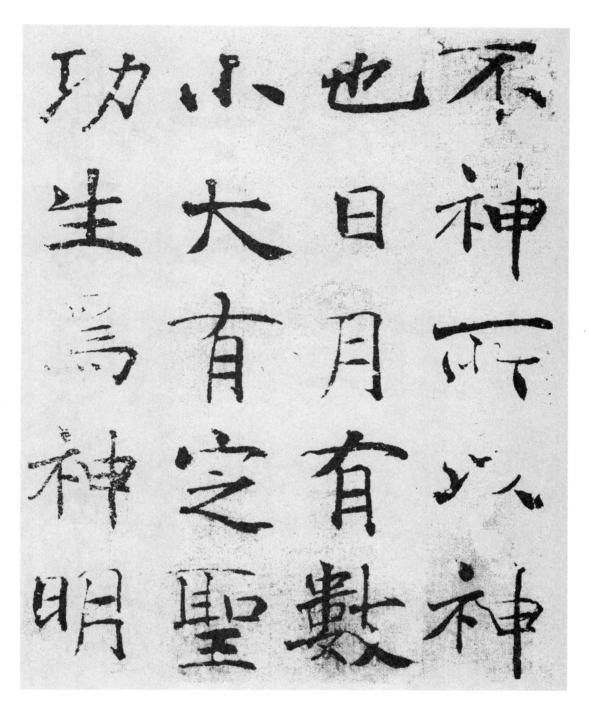

《阴符经》

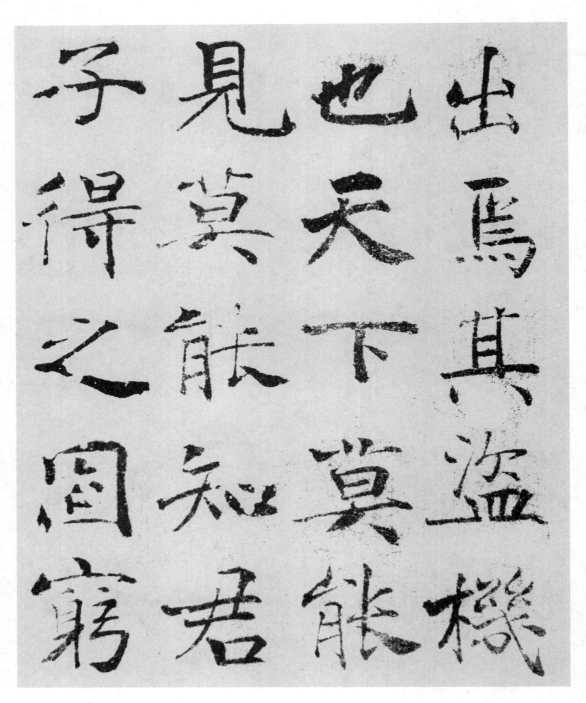

《阴符经》

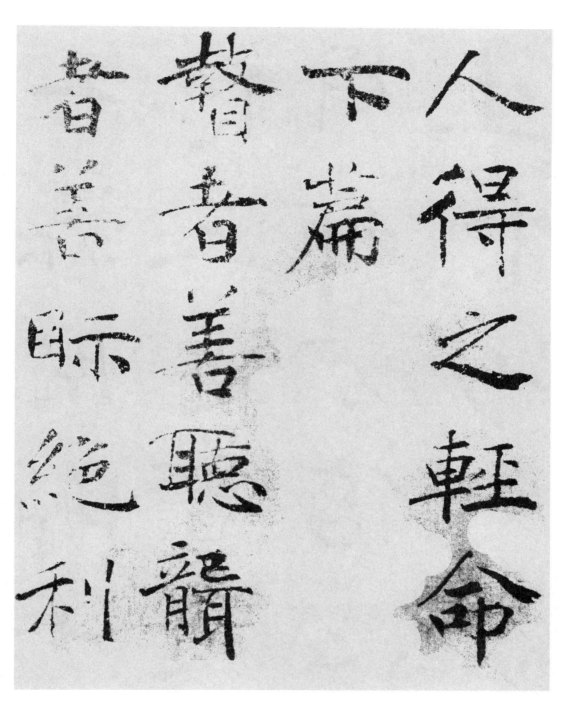

《阴符经》

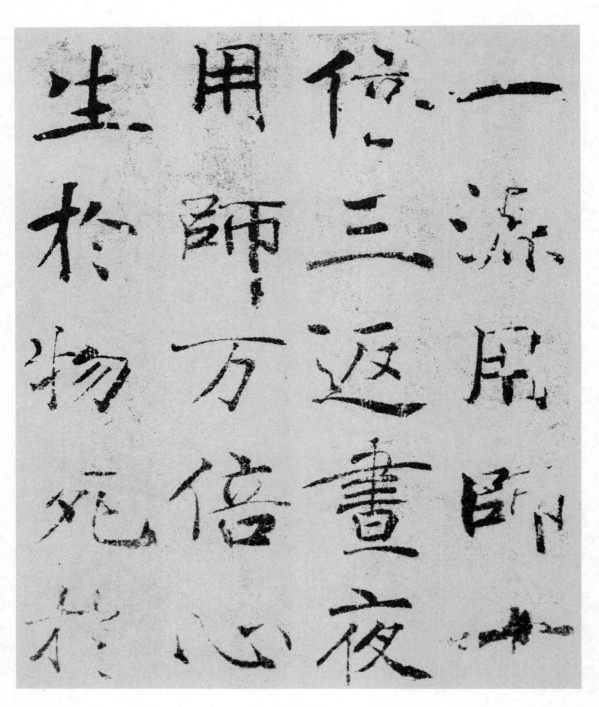

《阴符经》

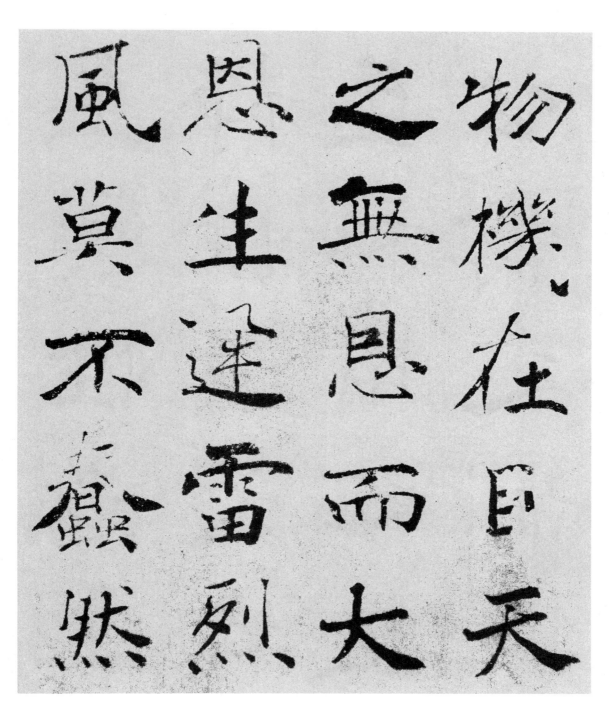

《阴符经》

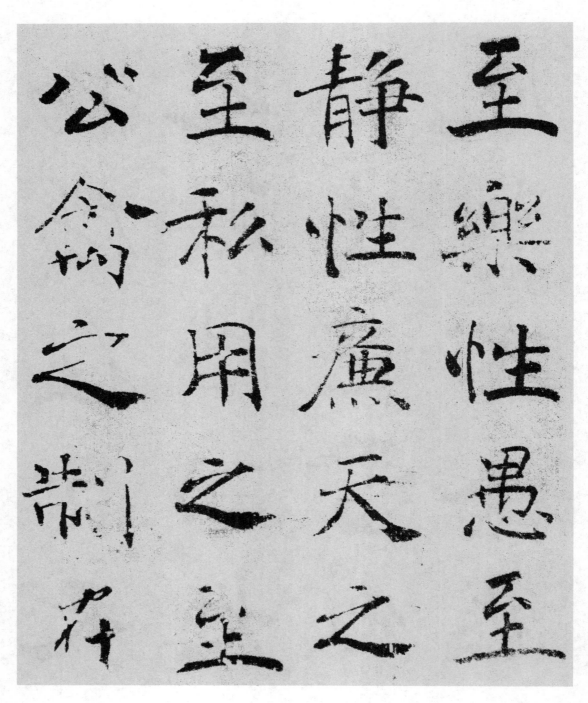

《阴符经》

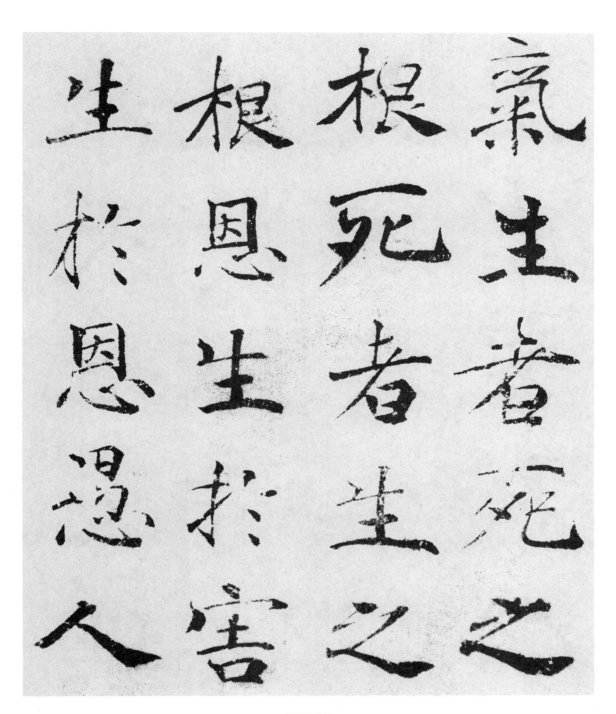

《阴符经》

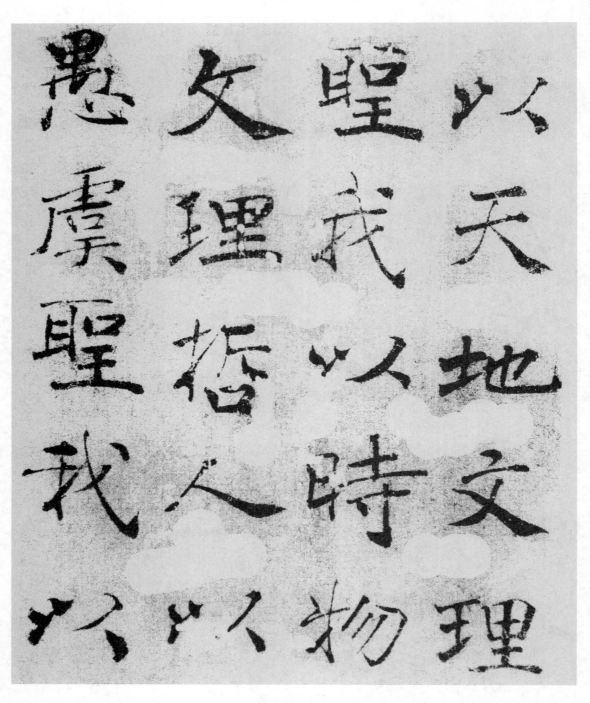

《阴符经》

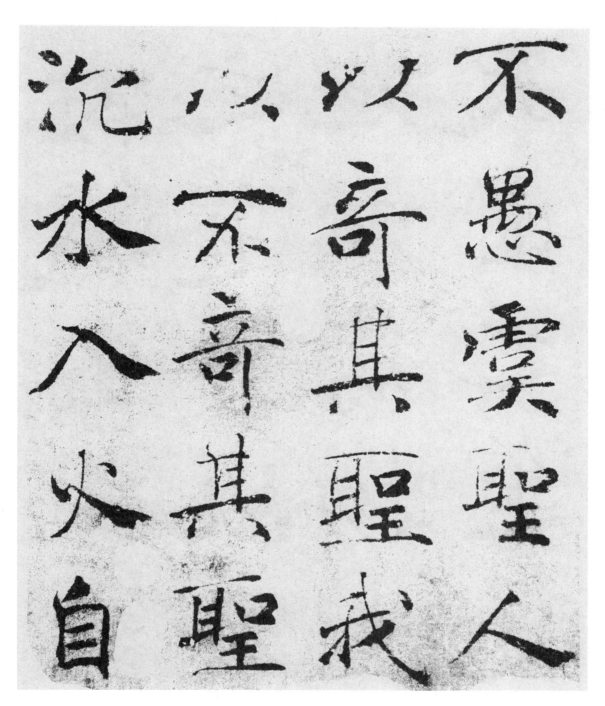

《阴符经》

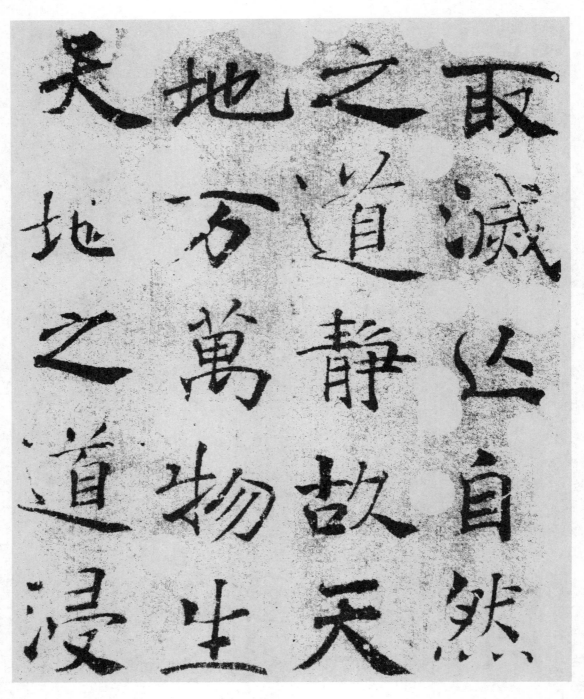

《阴符经》

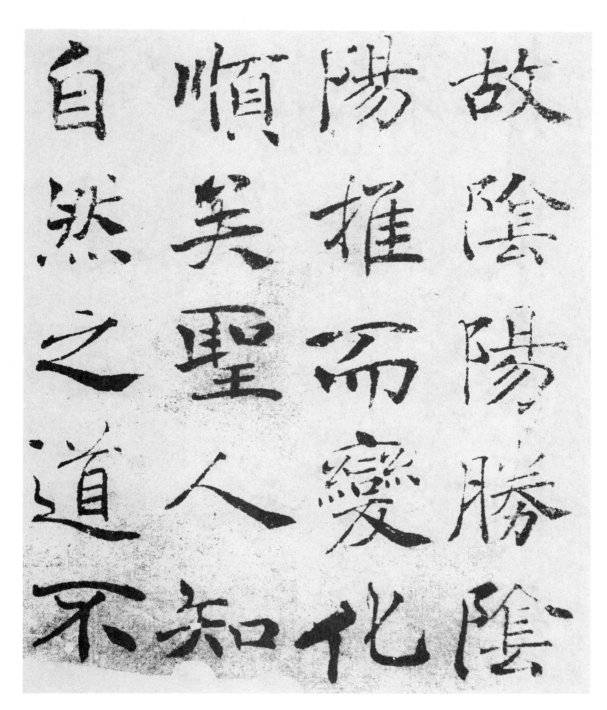

《阴符经》

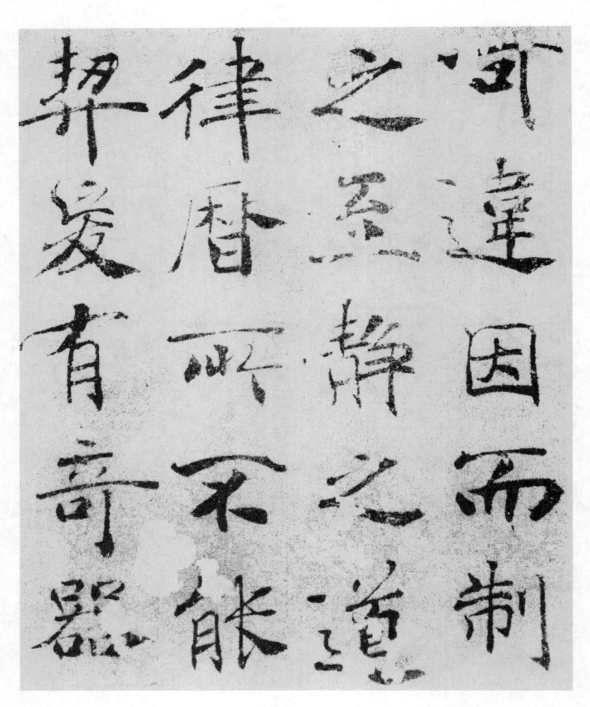

《阴符经》

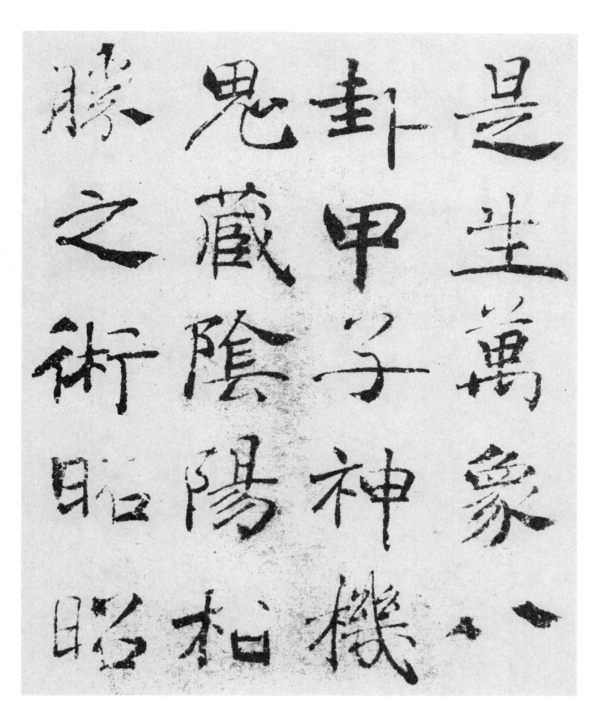

《阴符经》

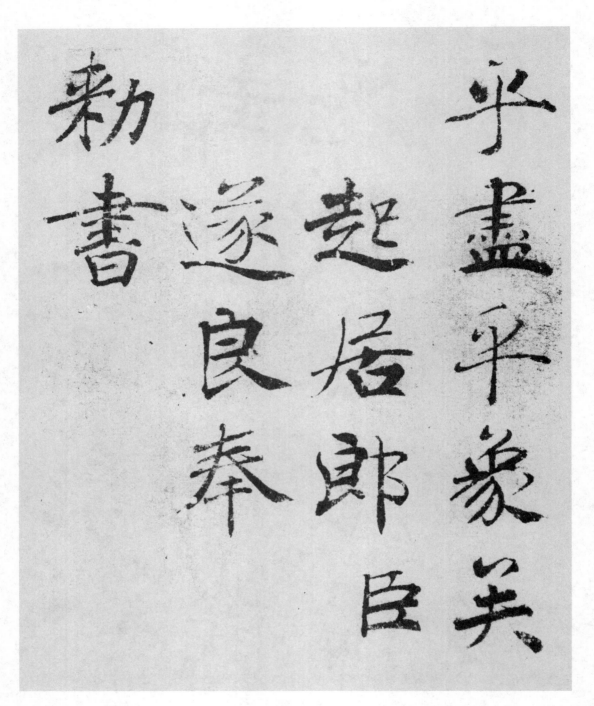

《阴符经》

六、掀起全民学书的热潮——李世民

（一）李世民对中国书法的历史贡献

1. 搜求书法遗迹，确立王羲之的"书圣"地位

唐代文化的最高成就是书法和诗歌，而李世民正是唐文化的传播者之一。由于李世民对王羲之遗墨的搜集整理，又加之其在《王羲之传论》对王的充分肯定，王羲之"书圣"的地位基本确立。可以这么说，没有李世民，就没有王羲之"前无古人、后无来者"的崇高地位。"觉斋"诗云：

> 天下搜寻密室藏，右军法帖甚痴狂。
>
> 刻碑开创行书体，翰墨全民第一皇。

2. 掀起全民学书热潮，开创书法盛世

李世民所书的《晋祠铭》《温泉铭》来自"二王"一脉，雍容和雅，圆劲遒丽，朗润流美。其作品通篇流溢出一种虎步龙行、豪放不羁的开国帝王的英武气概。其书法骨力、气势在虞世南、欧阳询和褚遂良之上。启功先生称赞此帖："烂漫生疏两未妨，神全原不在矜庄；龙跳虎卧温泉帖，妙有三分不妥当。"草书《屏风帖》也胎息"二王"，笔力遒劲，为一时之绝。太宗如此喜欢书法，下臣又怎能不将之发扬光大呢？

3. 重视书法人才，培养书法骨干

网罗书法名家，培养书法骨干是李世民在书法史上的又一大功绩。"贞观元年，太宗诏设弘文馆、设书法一科，由欧阳询、虞世南教授楷法，诏令五品以上的官员喜书者可就馆学书。"弘文馆就有楷书高手三十多名。如唐太宗将隋仁寿宫修复后，更名为九成宫，又在缺水的宫中发现泉水，因泉味甘如醴，故名醴泉，于是命魏征撰文，欧阳询书写立碑，我们今天能以欧体九成宫作为楷书范本，在佩服欧氏书法之妙时，还得感谢唐太宗对书法的重视，才会留下如此瑰宝。摹写《兰亭序》的冯承素也是太宗所喜爱的宫廷书法家，官为将士郎，直弘文馆。虞世南的外甥，书《陆机文赋》的陆柬之也官至司仪郎；写草书《嵇叔夜绝交书》的李怀琳，在太宗时也历待诏文林馆。由于李世民既重视网罗书法人才，又重视书法人才的培养，中央政府有弘文馆这样的高级书法学校，并且书法好坏也作为取仕的标准之一，再加上临写、响榻等特殊手段对书法技艺的严格要求，唐代书法人才辈出，攀上尚法求实的高峰。

（二）李世民简介

我国书法史上，以行书刻碑的首创人物是唐太宗李世民，他是唐朝最值得一提的皇帝书法家。

唐太宗李世民（599—649），是高祖要渊次子，是唐朝第二位皇帝。太宗于日理万机之暇，酷好翰墨，尤爱王羲之之书，曾自撰《王羲之传》，并下诏内府金帛，征求羲之遗墨，于是物聚于所好，不数年间，各方进献，得正书五卷，草书五十八卷，其中真伪杂陈，任命魏征、虞世南、褚遂良甄别，又命韩道政、冯承素等精工摹拓，王字遂风行于天下。他每得二王帖，就叫诸王子临摹数百遍，对《兰亭序》更是着了魔似的朝夕揣摩，甚至携归昭陵……"上有所好，下必甚矣焉"。唐太宗的崇"王"，虽有出于政治上的需要，但由于他的喜好，使初唐书风无不纳入王羲之的翼下。加上他以书取仕，使书法广为普及，推动了我国书法艺术的繁荣发展。

唐代前后经历了大约三百年，在我国历史上是国力强盛、经济繁荣的封建时代，文化也空前发展。唐代有一个重要的文化现象，就是皇帝非常喜欢书法。如唐太宗、高宗、睿宗、玄宗、肃宗、宣宗，以及窦后、武后等，这样就使当时学习书法的风气盛行。因而，唐代书法是中国书法发展史上的黄金时代。

李世民写的碑传世的只有两个，一个是《晋祠铭》，一个是《温泉铭》。他生前对这两个作品比较满意，经常将这两个拓本赐予外国使臣。

李世民精通书法理论。他强调筋、骨、神、气、和，也就是后人所强调的书必"神气骨肉血"五者。"今吾临古人之书，殊不学其形势，惟在求其骨力，而形势自生耳。"骨力之说虽然不是李世民首先提出，但他的这种强调，是为了增强书法作品中所蕴含的精神风貌和凝重的力度，这无疑是给后代故作姿态的书法家预留了一剂治疗"软骨病"的良药。

他在《王羲之传论》中，批评大家公认的梁朝书法家萧子云曰："子云近世擅名江表，然仅得成书，无丈夫之气，行行若萦春蚓，字字如绾秋蛇，卧王蒙于纸中，坐徐偃于笔下。虽秃千兔之翰，聚无一毫之筋，穷万谷之皮，敛无半分之骨。以滋播美，非其滥名邪。"

与此同时，李世民对"神气"也十分强调，说："夫字以神为精魄，神若不和，则字无态度也；以心为筋骨，心若不坚，则字无劲健也。"这里的心和神是书法的关键，心只能通过神表现出来。正所谓神完则气足。

李世民还主张书法要有"中和之气"。他在《笔法诀》中云："夫欲书之时，当收视反听，绝虑凝神。心正气和，则契于玄妙，心神不正，字则敧斜，志气不和，书必颠覆。其道同鲁庙之器，虚则敧，满则覆，中则正。正者，冲和之谓也。"所谓"冲和"就是平和的心态，得心就能应手，何必着意于手腕和笔锋呢？正如今天许多老书法家所说的一样，以平

常的心写平常的字，不作刻意的追求而让心意流淌就是最高的书法境界。

（三）李世民书法欣赏

1.《晋祠铭》

全称《晋祠之铭并序》，李世民撰文并书。碑高195厘米，宽120厘米。碑额高106厘米，上刻"贞观廿年正月廿六日"飞白书九字。贞观二十一年（647）八月刻，这个碑尚存，碑现存山西太原晋祠贞观宝翰亭内。此碑书法浑然天成，笔画结实爽利，无做作之态，实开八大山人之行楷书先河。但经历代拓印，已风采全无。

《晋祠铭》

2.《温泉铭》

《温泉铭》是唐太宗为骊山温泉撰写的一块行书碑文。此碑立于贞观二十二年（648），即唐太宗临死前一年。原石早佚，从记载上看，唐代《温泉铭》原拓不下几十部，尾题"永徽四年（653）八月三十一日围谷府果毅（下缺）"墨书一行，证知确为唐初物。后来原拓失传，清光绪二十六年（1900），道士王圆箓于甘肃莫高窟第十六窟发现藏经洞（今编号为第17窟），敦煌石室内藏三件唐拓本，其一为唐太宗行书《温泉铭》，残存50行，另两件为欧阳询《化度寺碑》和柳公权《金刚经》，也是残本。可惜这三件拓本现在都不在国内，《温泉铭》《金刚经》及《化度寺》之前两页，早被伯希和劫往法国，今藏巴黎国立图书馆。《化度寺》的后十页被斯坦因先于伯希和劫往英国，今藏伦敦大英博物馆。

《温泉铭》书风激越跌宕，字势多奇拗。俞复在帖后跋云："伯施（虞世南），信本（欧阳询），登善（褚遂良）诸人，各出其奇，各诣其极，但以视此本，则于书法上，固当北面称臣耳。"对其评价极高。此碑书风不同于初唐四家的平稳和顺，而有王献之的欹侧奔放。有人认为太宗书法在"大王"和"小王"之间，但从作品看似更多地得之于王献之。然而，出于帝王的威严，他对王献之却极为不恭，曾云："观其字势，疏瘦如隆冬之枯树；览其笔踪，拘束若严家之饿隶。"他讥讽"小王"之动机，后被宋米芾窥破。米芾《书史》中说得很清楚："太宗力学右军不能至，复学虞行书，欲上攀右军，故大骂子敬。"唐太宗扬"大王"抑"小王"，

《温泉铭》

曾影响初唐的书坛，直至孙过庭《书谱》亦据此论。这一过错，一方面因抑制使激励、奔放一路的书风暂时隐匿，另一方面也使志气平和的"大王"书风逐渐抹上宫廷色彩，而渐失光辉。

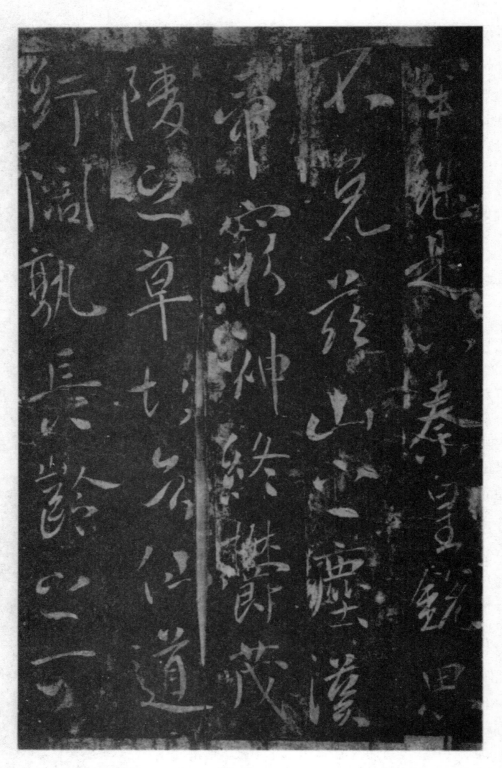

《温泉铭》

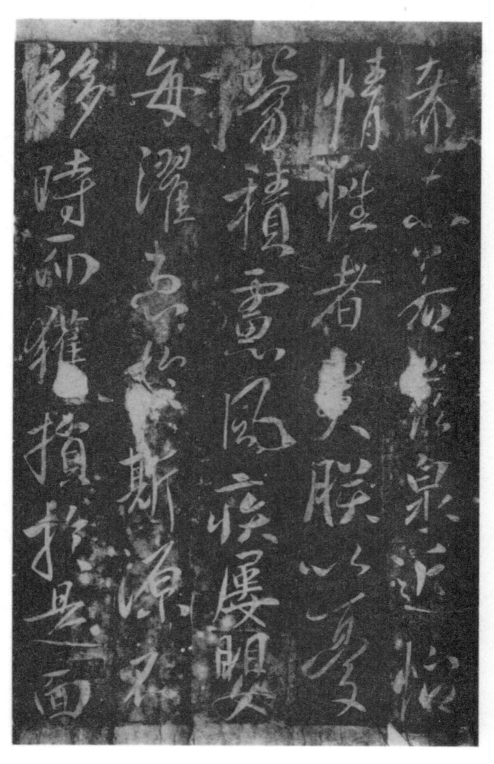

《温泉铭》

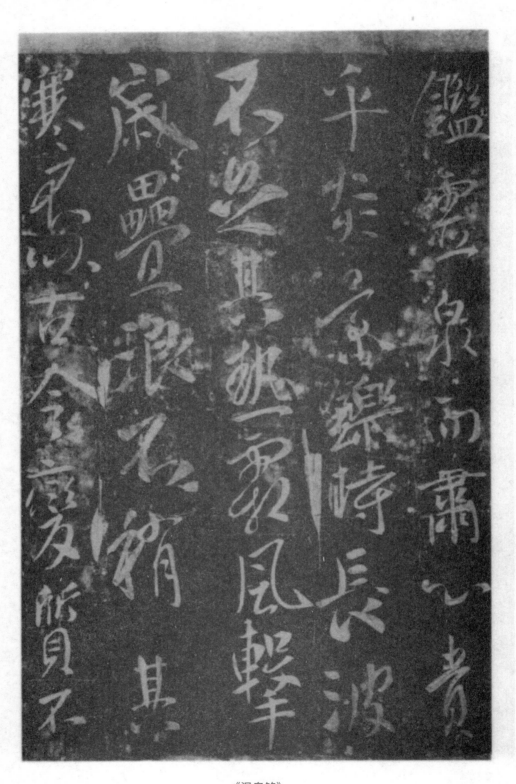

《温泉铭》

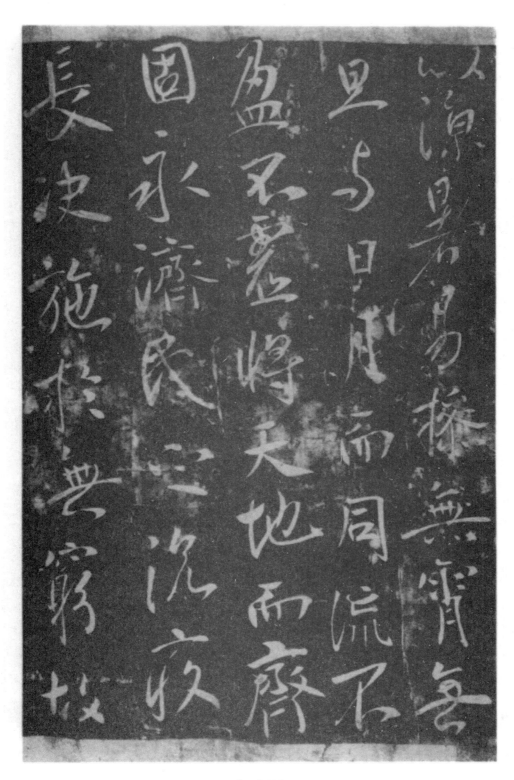

《温泉铭》

七、"书""论"双绝——孙过庭

（一）孙过庭对中国书法的历史贡献

1.《书谱》至今仍有非常现实的学术意义

孙过庭认为汉唐以来论书者"多涉浮华，莫不外状其形，内迷其理"。故撰《书谱》，阐述运笔，所以唐宋间亦称为《运笔论》。《书谱》在理论上文思缜密，述理通透，追溯书法源流，分辨各种书体的功用和特点；论述笔法，评说古代名家作品；阐述书法创作经验，揭示书法艺术规律；析论流派利弊，告诫后学，涉及的内容广泛而深入。孙氏既有深厚的文学底蕴，又得"二王"之法，再加之有超凡的天分，从而形成自己独特的书法体系，其在书法理论方面的成就是巨大的，书论之精华集中在《书谱》之中，历代凡是研究书法者，无不奉为圭臬。《书谱》共 3729 字，涉及书法发展、学书师承、重视功力、广泛吸收、创作条件、学书正途、书写技巧以及如何攀登书法高峰等课题，至今仍有现实意义，许多书法评论家都大量引用《书谱》的语句，《书谱》不愧是一部书学经典。"觉斋"诗云：

> 书谱美文双璧生，手心和畅草情丰。
>
> 二王一脉开新景，清雅恬然法雨蒙。

2. 深得"二王"笔法的唐草

孙过庭的书法上追"二王"，笔笔规范，极具法度，有魏晋遗风，历代予以很高评价。宋代米芾评道："过庭草书《书谱》，甚有右军法。作字落脚差近前而直，此乃过庭法。凡世称右军书有此等字，皆孙笔也。凡唐草得二王法，无出其右。"近年来，在全国草书展中，有不少孙虔礼的影子。李双阳、钱玉清、史焕泉、徐右冰等在中国书法家协会主办的展览中屡屡获奖，因他们深得孙虔礼的滋润。笔者经过多年努力，终于整理出《书谱》最清晰的版本，为广大书友研究草法开拓了便利之路。习草书之人，《书谱》是必过之关，若精通王羲之草书与《书谱》的所有笔法，其他草书笔法也就水到渠成、百川归海了。广州美术学院吴慧平教授，他带的书法研究生，必须背诵《书谱》全文，并深入理解，可见《书谱》之重要性。

（二）孙过庭简介

孙过庭（648—703），字虔礼。何许人氏，尚有争议，一说浙江富阳人，一说河南开封人。曾任右卫胄参军、率府录事参军。胸怀大志，博雅好古。

孙过庭是唐代书法家、书法理论家。擅楷书、行书，尤长于草书，取法王羲之、王献之，笔势遒劲，直逼"二王"。所存《书谱》，文思缜密，言简意深，在古代书法理论史上占有

重要地位。其中许多论点，如"学书三阶段"、创作中的"五乖五合"等，至今仍有强烈的现实意义。

孙过庭的书法，开元年间书论家张怀瓘对他有极高的评价："博雅有文章，草书彰显'二王'，工于用笔，峻拔刚断，尚异好奇，然所谓少功用，有天才。真、行之书，亚于草矣，隶、行、草入能品。"

《宣和书谱》也说他"好古博雅，工文辞得名翰墨间。作草书咄咄逼羲献，尤妙于用笔。峻拔刚断，出于天材，非功用积习所至。善临摹，往往真赝不能辨"。

宋代的王诜说："虔礼草书专学二王。郭仲微所藏《千文》，笔势遒劲，虽觉不甚飘逸，然比之永师所作，则过庭已为奔放矣。而窦臮谓过庭之书千字一类，一字万同，余固已深疑此语，既而复获此书，研究之久，视其兴合之作，当不减王家父子。至其纵任优游之处，仍造于疏，此又非众所能知也。"

宋代米芾虽然对前代书法家颇为苛刻，但对孙过庭的草书却心悦诚服，他在《海岳名言》中说孙氏"甚有右军法"。

明代的焦谓："昔人评孙书，谓千字一律，如风偃草，意轻之也。余谓《书谱》虽运笔烂熟，而中藏轨法，故自森然。顷见《千文》真迹，尤可以见晋人用笔之意。禅门所称不求法脱不为法缚，非入三昧者，殆不能办此。"

王世贞也说："虔礼书名一时。独窦臮贬曰凡草闾阎之类。《书谱》浓润圆熟，几在山阴堂室。后复纵放，有渴猊游龙之势。细玩之，则所谓一字万同者，美玉之微瑕，故不能掩也。"

孙过庭回顾了四位大书法家张芝、钟繇、王羲之、王献之的成就及各自不同的书风，指出自他们以来书法发展的总体特点是"古质而今妍"。强调点画是组成书法艺术的基本元素，书家必须对此十分精熟，才能通过点画体现"形质"，用挥写来表达"性情"。

孙过庭在《书谱》中谈了书法创作的核心问题——运笔，所以有人也称《书谱》为"运笔论"。他告诫学者要在"执、使、转、用"的技巧上下功夫。

孙过庭总结了书法艺术的创作规律，认为学习书法有三个阶段，即平正——险绝——平正。他说："初学分布，但求平正；既知平正，务追险绝；既能险绝，复归平正。初谓未及，中则过之，后乃通会，通会之际，人书俱老。"任何一位成功的书法家都要遵循这个规律。

《书谱》是孙过庭自己书法实践的总结与升华，这些言之有物、见解精辟的书论给后学者的教益，比起那些缺乏书法实践或书艺不高的理论家的泛泛空论，不知要高多少。

（三）孙过庭书法欣赏

1.《书谱》

细观《书谱》墨迹，孙过庭既得"二王"笔法的真谛，又有所发扬、创新。全篇开始一段用笔沉稳。速去缓来，应规入矩，就像交响曲的引子，意和气平；中间写得兴起，笔势渐转放纵，点画相连，钩环牵引；到了后段，随翰逸神飞而达到高潮，只见笔下生风，波涛汹涌，尽情挥洒。全文 3729 字，风云迭起，气象万千，真是"意先笔后，潇洒流落"，达到了"智巧兼优，心手双畅"的化境。《书谱》的用笔，流畅婉转中极富变化，"一画之间，变起伏于锋杪"；一点之内，映带俯仰，气脉贯通。笔端或轻如蝉翼，或重若崩云，刚中显柔，柔中寓刚，飞动轻盈，意趣盎然。

笔者认为，虔礼书法也有其时代局限性："死守"逸少，出新不多；滥用"侧锋""破锋"，造成个别线质因"散锋"而柔软；少雄强之势，其难入大草，若作大草，需糅合张旭、黄庭坚、王铎等草法；对"小王"书法之"不屑"，过分扬"大王"抑"小王"；作品呈现"千人一面""千字一律"之貌，变化不多。

《书谱》笔法虽源于王羲之，但比王羲之更为隽拔刚断、富于变化。最具特点的是横画、长点捺，先顿笔重按，后顺笔出锋，使一笔中陡然出现两种变化，波澜跌宕，神采顿生。右环转下作弧笔时，笔画末端由精转而出细锋，锋芒咄咄，精神外耀，宛如瀑布突然受阻，流水变细，从岩隙中急转而出。藏锋、露锋、中锋、侧锋，无拘无束，自然挥洒。其笔法、意趣、气韵颇近陆机的《平复帖》和王羲之的《寒切帖》《远宦贴》。《书谱》的墨色亦燥润参差，前半段以取妍，温雅流美；后半段燥笔居多，"若柘槎架险，巨石当路"。其结构虽以平正为基调，但疏密聚散得宜，宽窄伸缩有致，在参差错落的章法中，更见浑然天成之妙。千百年来，《书谱》博得了众多书家的赞叹和推崇，其中以孙承泽说得最为公允，他说："唐初诸人无一人不摹右军，然皆有蹊径可寻。孙虔礼之《书谱》，天真潇洒，掉臂独行，无意求合，而无不宛合，此有唐第一妙腕。"

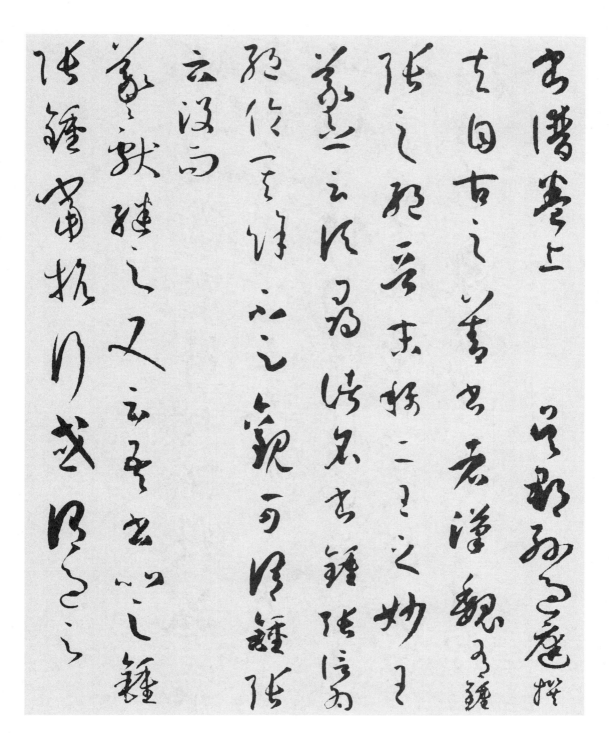

（1）书谱卷上，吴郡孙过庭撰。夫自古之善书者，汉魏有钟、张之绝，晋末称二王之妙。王羲之云："顷寻诸名书，钟张信为绝伦，其余不足观。"可谓钟、张云没，而羲、献继之。又云："吾书比之钟张，钟当抗行，或谓过之。"

（2）"张草犹当雁行。然张精熟，池水尽墨，假令寡人耽之若此，未必谢之。"此乃推张迈钟之意也。考其专擅，虽未果于前规；撼以兼通，故无惭于即事。

（3）评者云："彼之四贤，古今特绝；而今不逮古，古质而今妍。"夫质以代兴，妍因俗易。虽书契之作，适以记言；而淳醨一迁，质文三变，驰骛沿革，物理常然。贵能古不乖时，今不同弊，所谓"文质彬彬，然后君子"。何必易雕宫于穴处，反玉辂于椎轮者乎！又云："子敬之不及逸少，犹逸少之不及钟张。"

（4）意者以为评得其纲纪，而未详其始卒也。且元常专工于隶书，百伯英尤精于草体，彼之二美，而逸少兼之。拟草则馀真，比真则长草，虽专工小劣，而博涉多优。总其终始，匪无乖互。

（5）谢安素善尺牍，而轻子敬之书。子敬尝作佳书与之，谓必存录，安辄题后答之，甚以为恨。安尝问敬："卿书何如右军？"答云："故当胜。"安云："物论殊不尔。"子敬又答："时人那得知！"敬虽权以此辞折安所鉴，自称胜父，不亦过乎？且立身扬名，事资尊显，胜母之里，曾参不入。

（6）以子敬之豪翰，绍右军之笔札，虽复粗传楷则，实恐未克箕裘。况乃假托神仙，耻崇家范，以斯成学，孰愈面墙！后羲之往都，临行题壁。子敬密拭除之，辄书易其处，私为不恶。羲之还，见乃叹曰："吾去时真大醉也！"敬乃内惭。是知逸少之比钟张，则专博斯别；子敬之不及逸少，无或疑焉。

（7）余志学之年，留心翰墨，昧钟张之馀烈，挹羲献之前规，极虑专精，时逾二纪。有乖入木之术，无间临池之志。观夫悬针垂露之异，奔雷坠石之奇，鸿飞兽骇之资，鸾舞蛇惊之态，绝岸颓峰之势，临危据槁之形；或重若崩云，或轻如蝉翼；导之则泉注，顿之则山安；纤纤乎似初月之出天涯，落落乎犹众星之列河汉；同自然之妙，有非力运之能成；信可谓智巧兼优，心手双畅，翰不虚动，下必有由。

——论其对中国书法的历史贡献

（8）一画之间，变起伏于峰杪；一点之内，殊衄挫于豪芒。况云积其点画，乃成其字；曾不傍窥尺牍，俯习寸阴；引班超以为辞，援项籍而自满；任笔为体，聚墨成形；心昏拟效之方，手迷挥运之理，求其妍妙，不亦谬哉！

（9）然君子立身，务修其本。杨雄谓：诗赋小道，壮夫不为。况复溺思豪厘，沦精翰墨者也！夫潜神对弈，犹标坐隐之名；乐志垂纶，尚体行藏之趣。讵若功定礼乐，妙拟神仙，犹挺埴之罔穷，与工炉而并运。

（10）好异尚奇之士；玩体势之多方；穷微测妙之夫，得推移之奥赜。著述者假其糟粕，藻鉴者挹其菁华，固义理之会归，信贤达之兼善者矣。存精寓赏，岂徒然与？

（11）而东晋士人，互相陶淬。至于王谢之族，郗庾之伦，纵不尽其神奇，咸亦挹其风味。去之滋永，斯道逾微。方复闻疑称疑，得末行末，古今阻绝，无所质问；设有所会，缄秘已深；遂令学者茫然，莫知领要，徒见成功之美，不悟所致之由。或乃就分布于累年，向规矩而犹远，图真不悟，习草将迷。

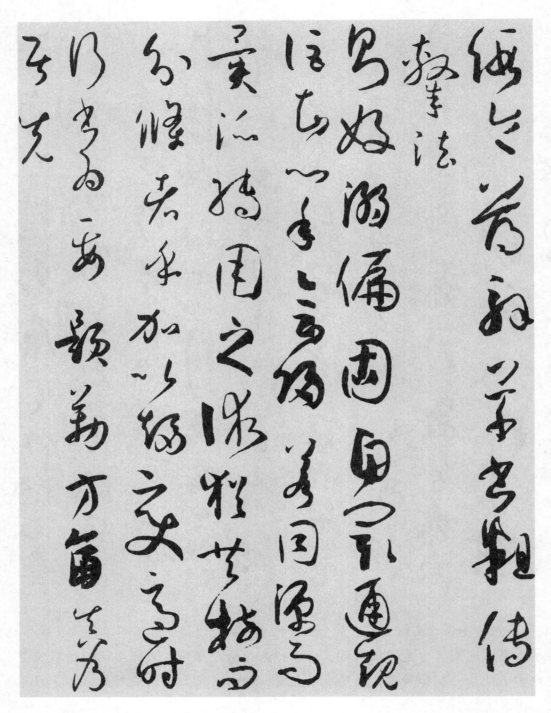

（12）假令薄解草书，粗传隶法，则好溺偏固，自阂通规。诅知心手会归，若同源而异派；转用之术，犹共树而分条者乎？加以趋变适时，行书为要；题勒方畐，真乃居先。

（13）草不兼真，殆于专谨；真不通草，殊非翰札。真以点画为形质，使转为情性；草以点画为情性，使转为形质。草乖使转，不能成字；真亏点画，犹可记文。回互虽殊，大体相涉。故亦傍通二篆，俯贯八分，包括篇章，涵泳飞白。若毫厘不察，则胡越殊风者焉。

（14）至如钟繇隶奇，张芝草圣，此乃专精一体，以致绝伦。伯英不真，而点画狼藉；元常不草，使转纵横。自兹已降，不能兼善者，有所不逮，非专精也。虽篆隶草章，工用多变，济成厥美，各有攸宜。

（15）篆尚婉而通，隶欲精而密，草贵流而畅，章务检而便。然后凛之以风神，温之以妍润，鼓之以枯劲，和之以闲雅。故可达其情性，形其哀乐，验燥湿之殊节，千古依然。体老壮之异时，百龄俄顷。嗟乎！不入其门，讵窥其奥者也。

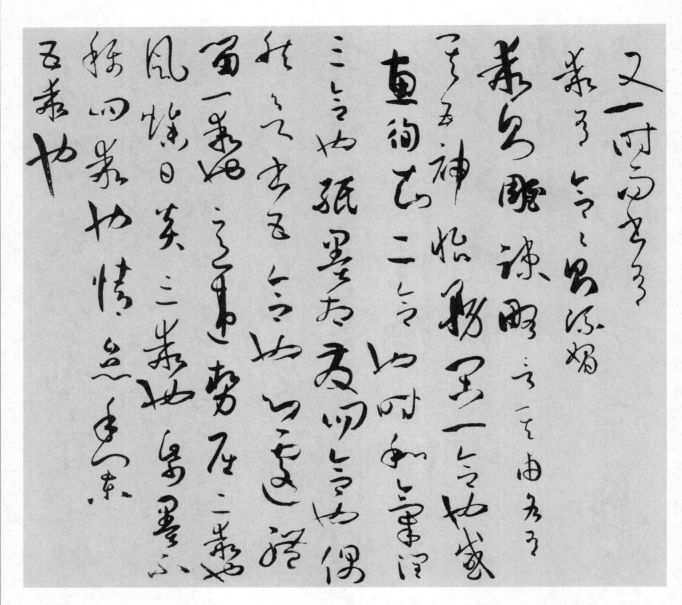

（16）又一时而书，有乖有合，合则流媚，乖则雕疏，略言其由，各有其五：神怡务闲，一合也；感惠徇知，二合也；时和气润，三合也；纸墨相发，四合也；偶然欲书，五合也。心遽体留，一乖也；意违势屈，二乖也；风燥日炎，三乖也；纸墨不称，四乖也；情怠手阑，五乖也。

（17）乖合之际，优劣互差。得时不如得器，得器不如得志，若五乖同萃，思遏手蒙；五合交臻，神融笔畅。畅无不适，蒙无所从。当仁者得意忘言，罕陈其要；企学者希风叙妙，虽述犹疏。徒立其工，未敷厥旨。不揆庸昧，辄效所明；庶欲弘既往之风规，导将来之器识，除繁去滥，睹迹明心者焉。

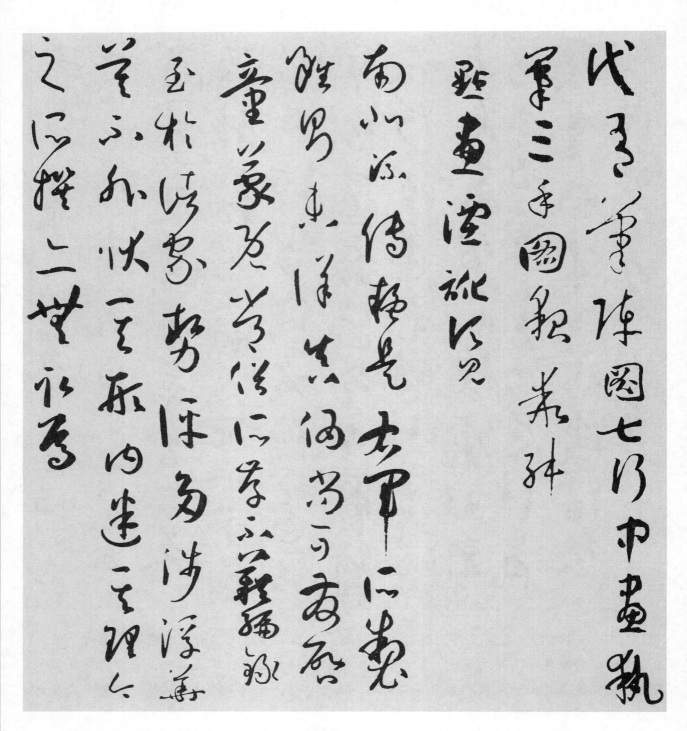

（18）代有《笔阵图》七行，中画执笔三手，图貌乖舛，点画湮讹。顷见南北流传，疑是右军所制。虽则未详真伪，尚可发启童蒙。既常俗所存，不藉编录。至于诸家势评，多涉浮华，莫不外状其形，内迷其理，今之所撰，亦无取焉。

（19）若乃师宜官之高名，徒彰史牒；邯郸淳之令范，空著缣缃。暨乎崔、杜以来，萧、羊已往，代祀绵远，名氏滋繁。或藉甚不渝，人亡业显；或凭附增价，身谢道衰。加以糜蠹不传，搜秘将尽，偶逢缄赏，时亦罕窥，优劣纷纭，殆难觏缕。其有显闻当代，遗迹见存，无俟抑扬，自标先后。

（20）且六文之作，肇自轩辕；八体之兴，始于嬴政。其来尚矣，厥用斯弘。但今古不同，妍质悬隔，既非所习，又亦略诸。复有龙蛇云露之流，龟鹤花英之类，乍图真于率尔，或写瑞于当年，巧涉丹青，工亏翰墨，异夫楷式，非所详焉。代传羲之与子敬笔势论十章，文鄙理疏，意乖言拙，详其旨趣，殊非右军。

（21）且右军位重才高，调清词雅，声尘未泯，翰牍仍存。观夫致一书，陈一事，造次之际，稽古斯在；岂有贻谋令嗣，道叶义方，章则顿亏，一至于此！又云与张伯英同学，斯乃更彰虚诞。若指汉末伯英，时代全不相接；必有晋人同号，史传何其寂寥！非训非经，宜从弃择。

（22）夫心之所达，不易尽于名言；言之所通，尚难形于纸墨。粗可仿佛其状，纲纪其辞。冀酌希夷，取会佳境。阙而未逮，请俟将来。今撰执、使、用、转之由，以祛未悟。执谓深浅长短之类是也；使谓纵横牵掣之类是也；转谓钩环盘纡之类是也；用谓点画向背之类是也。

（23）方复会其数法，归于一途；编列众工，错综群妙，举前贤之未及，启后学于成规；窥其根源，析其枝派。贵使文约理赡，迹显心通；披卷可明，下笔无滞。诡词异说，非所详焉。

（24）然今之所陈，务裨学者。但右军之书，代多称习，良可据为宗匠，取立指归。岂唯会古通今，亦乃情深调合。致使摹拓日广，研习岁滋，先后著名，多从散落；历代孤绍，非其效欤？试言其由，略陈数意。

（25）止如《乐毅论》《黄庭经》《东方朔画赞》《太师箴》《兰亭集序》《告誓文》，斯并代俗所传，真行绝致者也。写《乐毅》则情多怫郁；书《画赞》则意涉瑰奇；《黄庭经》则怡怿虚无；《太师箴》又纵横争折；暨乎《兰亭》兴集，思逸神超，私门诫誓，情拘志惨。

（26）所谓涉乐方笑，言哀已叹。岂惟驻想流波，将贻啴嗳之奏；驰神睢涣，方思藻绘之文。虽其目击道存，尚或心迷议舛。莫不强名为体，共习分区。岂知情动形言，取会风骚之意；阳舒阴惨，本乎天地之心。既失其情，理乖其实，原夫所致，安有体哉！

夫运用之方，虽由己出，规模所设，信属目前，差之一豪，失之千里，苟知其术，适可兼通。心不厌精，手不忘熟。若运用尽于精熟，规矩谙于胸襟，自然容与徘徊，意先笔后，潇洒流落，翰逸神飞，亦犹弘羊之心，预乎无际。

（27）夫运用之方，虽由己出，规模所设，信属目前，差之一豪，失之千里，苟知其术，适可兼通。心不厌精，手不忘熟。若运用尽于精熟，规矩谙于胸襟，自然容与徘徊，意先笔后，潇洒流落，翰逸神飞，亦犹弘羊之心，预乎无际。

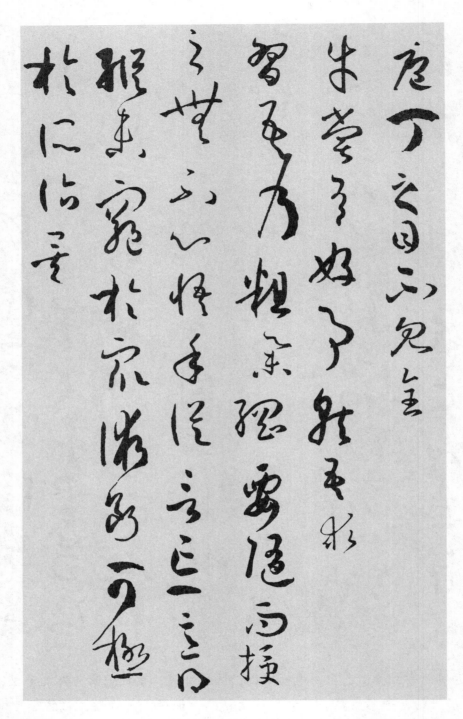

（28）庖丁之目，不见全牛。尝有好事，就吾求习，吾乃粗举纲要，随而授之，无不心悟手从，言忘意得，纵未穷于众术，断可极于所诣矣。

（29）若思通楷则，少不如老；学成规矩，老不如少。思则老而逾妙，学乃少而可勉。勉之不已，抑有三时；时然一变，极其分矣。至如初学分布，但求平正；既知平正，务追险绝，既能险绝，复归平正。

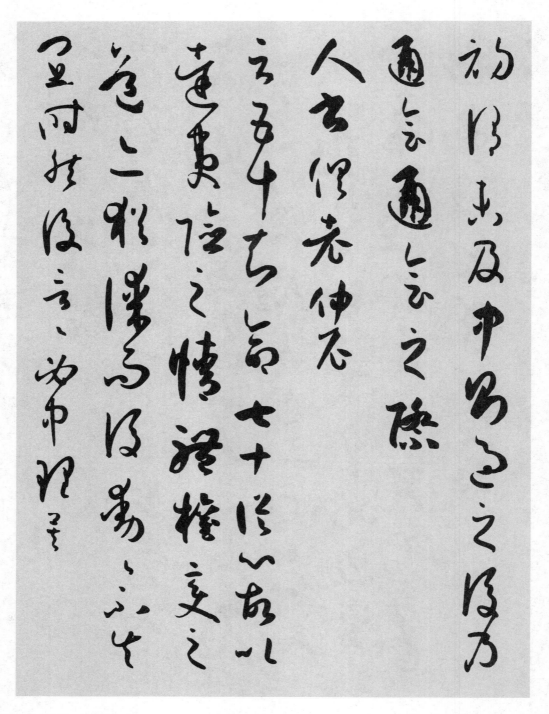

（30）初谓未及，中则过之，后乃通会，通会之际，人书俱老。仲尼云：五十知命，七十从心。故以达夷险之情，体权变之道，亦犹谋而后动，动不失宜；时然后言，言必中理矣。

（31）是以右军之书，末年多妙，当缘思虑通审，志气和平，不激不厉，而风规自远。子敬已下，莫不鼓努为力，标置成体，岂独工用不侔，亦乃神情悬隔者也。或有鄙其所作，或乃矜其所运。

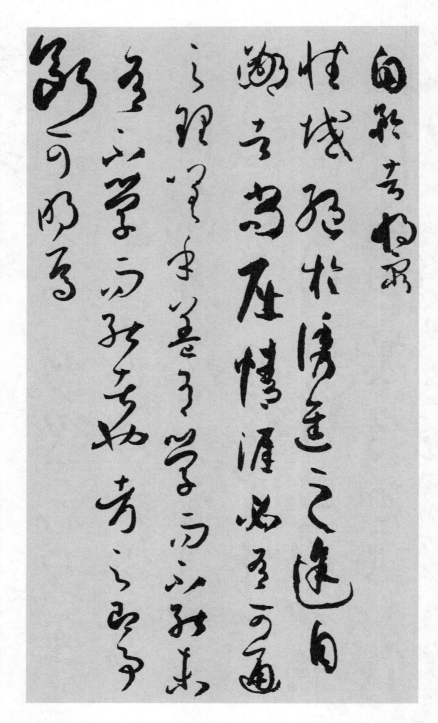

（32）自矜者将穷性域，绝于诱进之途；自鄙者尚屈情涯，必有可通之理。嗟乎，盖有学而不能，未有不学而能者也。考之即事，断可明焉。

（33）然消息多方，性情不一，乍刚柔以合体，忽劳逸而分驱。或恬淡雍容，内涵筋骨；或折挫槎枿，外曜峰芒。察之者尚精，拟之者贵似。况拟不能似，察不能精，分布犹疏，形骸未检；跃泉之态，未睹其妍，窥井之谈，已闻其丑。纵欲搪突羲献，诬罔钟张，安能掩当年之目，杜将来之口！慕习之辈，尤宜慎诸。

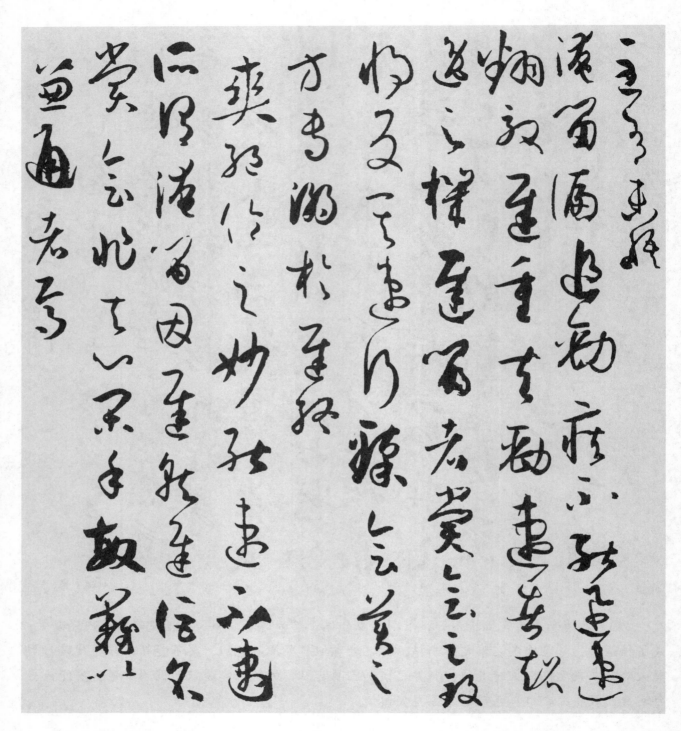

（34）至有未悟淹留，偏追劲疾；不能迅速，翻效迟重。夫劲速者，超逸之机，迟留者，赏会之致。将反其速，行臻会美之方；专溺于迟，终爽绝伦之妙。能速不速，所谓淹留；因迟就迟，讵名赏会！非夫心闲手敏，难以兼通者焉。

（35）假令众妙攸归，务存骨气；骨既存矣，而遒润加之。亦犹枝干扶疏，凌霜雪而弥劲；花叶鲜茂，与云日而相晖。如其骨力偏多，遒丽盖少，则若枯槎架险，巨石当路，虽妍媚云阙，而体质存焉。若遒丽居优，骨气将劣，譬夫芳林落蕊，空照灼而无依；兰沼漂萍，徒青翠而奚托。

（36）是知偏工易就，尽善难求。虽学宗一家，而变成多体，莫不随其性欲，便以为姿：质直者则径侹不遒；刚很者又掘强无润；矜敛者弊于拘束；脱易者失于规矩；温柔者伤于软缓，躁勇者过于剽迫；狐疑者溺于滞涩；迟重者终于蹇钝；轻琐者淬于俗吏。斯皆独行之士，偏玩所乖。

（37）《易》曰："观乎天文，以察时变；观乎人文，以化成天下。"况书之为妙，近取诸身。假令运用未周，尚亏工于秘奥；而波澜之际，已浚发于灵台。必能傍通点画之情，博究始终之理，镕铸虫篆，陶均草隶。

（38）体五材之并用，仪形不极；象八音之迭起，感会无方。至若数画并施，其形各异；众点齐列，为体互乖。一点成一字之规，一字乃终篇之准。违而不犯，和而不同；留不常迟，遣不恒疾；带燥方润，将浓遂枯；泯规矩于方圆，遁钩绳之曲直。

（39）乍显乍晦，若行若藏；穷变态于豪端，合情调于纸上；无间心手，忘怀楷则；自可背羲献而无失，违钟张而尚工。譬夫绛树、青琴，殊姿共艳；随珠、和璧，异质同妍。何必刻鹤图龙，竟惭真体；得鱼获兔，犹恡筌蹄。

（40）闻夫家有南威之容，乃可论于淑媛；有龙泉之利，然后议于断割。语过其分，实累枢机。吾尝尽思作书，谓为甚合，时称识者，辄以引示：其中巧丽，曾不留目；或有误失，翻被嗟赏。

（41）既昧所见，尤喻所闻；或以年职自高，轻致陵诮。余乃假之以缃缥，题之以古目：则贤者改观，愚夫继声，竞赏豪末之奇，罕议峰端之失；犹惠侯之好伪，似叶公之惧真。是知伯子之息流波，盖有由矣。

（42）夫蔡邕不谬赏，孙阳不妄顾者，以其玄鉴精通，故不滞于耳目也。向使奇音在爨，庸听惊其妙响；逸足伏枥，凡识知其绝群，则伯喈不足称，良乐未可尚也。

（43）至若老姥遇题扇，初怨而后请；门生获书机，父削而子懊；知与不知也。夫士屈于不知己，而申于知己；彼不知也，曷足怪乎！故庄子曰："朝菌不知晦朔，蟪蛄不知春秋。"老子云："下士闻道，大笑之；不笑之则不足以为道也。岂可执冰而咎夏虫哉！"

（44）自汉魏已来，论书者多矣，妍蚩杂糅，条目纠纷：或重述旧章，了不殊于既往；或苟兴新说，竟无益于将来；徒使繁者弥繁，阙者仍阙。

（45）今撰为六篇，分成两卷，第其工用，名曰《书谱》，庶使一家后进，奉以规模；四海知音，或存观省；缄秘之旨，余无取焉。垂拱三年写记。

2.《草书千字文》

《草书千字文》为孙过庭38岁时所作，通篇以今草书为主，渗以章草，草法上下连接，用笔含蓄不露，功力内在，沉着而飘逸，劲健而婀娜，一气贯注，笔致俱存，甚为精熟。

冯梦祯在《快雪堂集》中说："余观《千文》真迹，出入规矩，姿态横生，如蛟龙之不可方物，似从右军、大令换骨来。"真迹已经散佚，现可见到的有《余清斋》《墨妙轩》法帖刻本两种，其中《墨妙轩》本为宋人所书，托为孙书。《余清斋》刻本的《千字文》，用笔纯熟而不露锋芒，颇有气派。总的来说，孙过庭的《书谱》与《千字文》的书法，脱胎于"二王"，这从下图作品中可以清楚地看出。

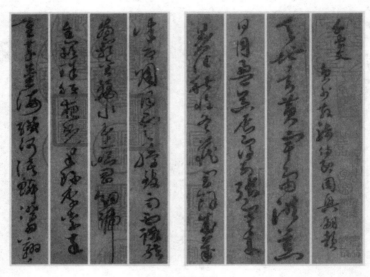

《草书千字文》

3.《景福殿赋》

《景福殿赋》则又是另一番气象，面目与《书谱》差别很远，所以历来有人怀疑非孙所作。此帖用笔尖方硬，结体有章草遗意，别有一番风姿。明代为项元汴所藏，有天籁阁诸书藏印记。赋文作者为曹魏时的何晏。卷中"玄""让""署""构"等字都有避讳的缺笔，疑是宋人所书，或是宋人的临本。

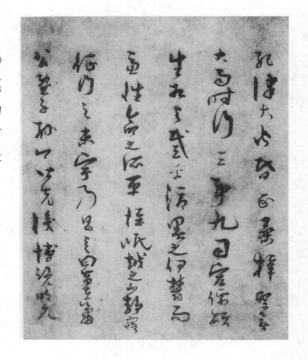

《景福殿赋》

4.《佛遗教经》

《佛遗教经》又叫《佛垂涅般略说教诫经》《佛临般涅拌经》《佛临般涅般略说教诫经》。约在公元前 248 年，佛祖释迦牟尼在拘尸那城附近的娑罗双树下即将圆寂之时，遗嘱众徒。后经阿难、迦叶等徒的整理形成《佛遗教经》而流传后世。此经 2500 字左右，言短而意深，佛家精要尽括无余。我国南北朝时期，经姚氏后秦高僧鸠摩罗什（印度人，生于新疆，精通汉文。401 年即后秦弘始三年，秦帝姚兴邀入长安，专译佛经）译成汉文，后经孙过庭手书而成为历代王朝的内府秘本，到清朝中叶流落士大夫之手后方有刻石传世。但沧桑变迁，加之战乱侵扰，原刻石不知所向。从此，孙过庭书《佛遗教经》在国内绝迹。

民国初年，中国佛教净土宗大师夏莲居居士赴日本讲学，意外发现日本佛教界有后秦三藏法师鸠摩罗什翻译、孙过庭手书的《佛遗教经》石刻本，细审"秘府""缉熙殿宝"印鉴俱全，便出资购回，至今国内未见第二本。

《佛遗教经》

八、创造了狂草向自由的极限——张旭

（一）张旭对中国书法的历史贡献

1. "张颠"草书成就最高

张旭的书法，始化于张芝、"二王"一路，以草书成就最高。他自己以继承"二王"传统为自豪，字字有法。《古诗四帖》通篇气势磅礴，布局大开大合，落笔千钧，狂而不怪，书法气势奔放纵逸。创造出如此潇洒磊落，变幻莫测的狂草来，其状可谓惊世骇俗。因他常喝得大醉，就呼叫狂走，然后落笔成书，甚至以头发蘸墨书写，故又有"张颠"的雅称。韩愈说："旭善草书，不治他技故旭之书，变动如鬼神，不可端倪。"颜真卿曾两度辞官向他请教笔法。张旭创造的"狂草书"惊涛骇浪般的狂放气势，节奏韵律的和谐顿挫，字间结构的随形结体，线条的轻重枯润等变化都达到了草书的最高水准，可谓"前无古人，后无来者"。他的书法影响了后来历代几乎所有的大草书法家。其创造了"狂草"向"自由"的极限，若再"自由"，便无法认读，不再是书法艺术了，而是抽象的"符号"与抽象的"画"。"觉斋"诗云：

> 酒肆百杯题壁欢，挥毫落纸起云烟。
>
> 古诗四帖真狂草，千载谁堪伯仲间！

2. 狂草的背后是深厚的楷书功力

请君思"天下十大行书"：王羲之《兰亭序》、颜真卿《祭侄文稿》、苏轼《黄州寒食帖》、王珣《伯远帖》、杨凝式《韭花帖》、柳公权《蒙诏帖》、欧阳询《张翰思鲈帖》、米芾《蜀素帖》、黄庭坚《松风阁》、李建中《土母帖》。笔者认为，楷乃平生之事，临亦为平生之事也，真正的行草大家，必定是楷书高手，如"天下十大行书"作者中的王羲之、颜真卿、柳公权、欧阳询等都是书法史上有名的楷书大家，米芾的小楷《千字文》亦法度规整，同时掺入行书笔意，使整体气息更加灵动。张旭的楷书虽没有其草书那样形成卓绝的个人风格，却在中唐楷书中扮演了承前启后的角色。张旭草书纵放奇宕，而此楷势精劲凝重，法度森严，雍容闲雅兼而有之，是张旭唯一存世的楷书作品。《郎官石柱记》是传世最为可靠的张旭真迹，原石久佚，传世仅王世贞旧藏宋拓孤本，弥足珍贵，历来评价甚高。

3. 既作湖阴客，如何更远游？

张旭以草书著名，与李白诗歌、裴旻剑舞，称为"三绝"。诗亦别具一格，以七绝见长，与贺知章、张若虚、包融号称"吴中四士"。如《桃花溪》：隐隐飞桥隔野烟，石矶西畔问渔船。桃花尽日随流水，洞在清溪何处边。《山中留客》：山光物态弄春晖，莫为轻阴便拟

归。纵使晴明无雨色，入云深处亦沾衣。《春草》：春草青青万里馀，边城落日见离居。情知海上三年别，不寄云间一纸书。《清溪泛舟》：旅人倚征棹，薄暮起劳歌。笑揽清溪月，清辉不厌多。与李白、贺知章、李适之、汝阳王李琎、崔宗之、苏晋、焦遂列为"饮中八仙"。张旭为人洒脱不羁，豁达大度，卓尔不群，才华横溢，学识渊博。张旭是古今以来草书艺术家的典型代表，他不光有深厚的书法艺术素养，而且在手法上将自己激荡的感情和书法艺术完美地结合在一起。张旭借狂草来抒发个人情感，其实体现了盛唐时期艺术家们的思想情结和普遍的精神风貌。这是主观意愿和客观实际相结合的产物，使反映情感的书体得以最完美的发展。颜真卿曾向他学书法，并取得极大成就。

（二）张旭简介

张旭（675—705），字伯高，苏州吴郡（江苏苏州）人。初仕为常熟尉，后官至金吾长史，人称"张长史"。其母陆氏为初唐书家陆柬之的侄女，即虞世南的外孙女。陆氏世代以书传业，有称于史。王羲之的书法传到第七世孙智永，智永又传给虞世南，虞世南传给外孙陆柬之，陆柬之传给儿子陆彦远，再到张旭。可见张旭的书法是以王羲之为根基的。

张旭草书代表了盛唐书法的最高成就。唐文宗时，诏以李白的诗歌、裴旻的剑舞、张旭的草书并称"唐代三绝"。张旭又是杰出的诗人，他"文辞俊秀，名于上京"。杜甫在《八仙歌》中称赞张旭："张旭三杯草圣传，脱帽露顶王公前，挥毫落纸如云烟。"

张旭天生是艺术之人，他的书法给我们的第一印象是天书，第二感觉是那些书法的线条就和绘画一样。张旭被杜甫称为"酒中八仙"之一，《酒中八仙歌》对其形象的描写颇具个性。这是一种"礼岂为我设"的天放。从这里我们可以捕捉到其书法特色：状若断而反连的云烟之象，烟霏露结，飘忽朦胧。

张旭性格豪放，嗜好饮酒，常在大醉后手舞足蹈，然后回到桌前，提笔落墨，一挥而就。他常同当时著名文人贺知章一起出游、饮酒。酒后看到好墙壁和屏障，兴致所及笔落数行，变化无穷，若有神助，又说他酒后把头浸入墨里，用头发书写，人称他"张颠"。后怀素继承和发展了其笔法，也以草书得名，并称"颠张醉素"。

张旭的书法，始化于张芝、"二王"一路，以草书成就最高。他自己以继承"二王"传统为自豪，字字有法，另一方面又效法张芝草书之艺，创造出潇洒磊落、变幻莫测的狂草来，其状惊世骇俗。相传他见公主与担夫争道，又闻鼓吹而得笔法之意；在河南邺县时爱看公孙大娘舞西河剑器，并因此而得草书之神。张旭是一位纯粹的艺术家，他把满腔情感倾注在点画之间，旁若无人，如醉如痴，如癫如狂。

传世书迹有《肚痛帖》《古诗四帖》等。

（三）张旭书法欣赏

1.《肚痛帖》

《肚痛帖》是张旭的草书代表作之一，共有 6 行，30 字，真迹没有留传下来。现在看到的是明代刻帖本，刻石存于西安碑林。这幅作品线条粗细对比明显，用笔富于轻重变化。笔画线条有的粗壮浑厚，有的细如游丝，有的挺拔刚劲，有的宛转圆润，整幅作品灵动活泼、气势奔放。

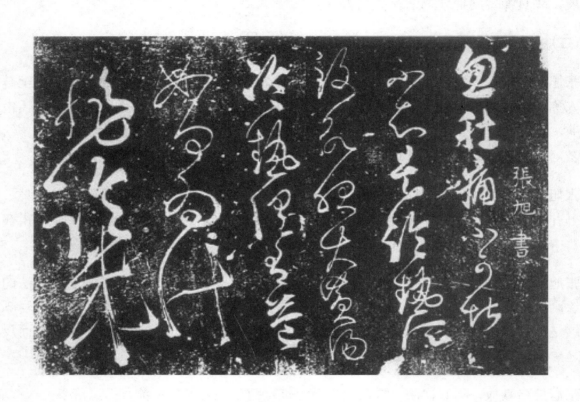

2.《古诗四帖》

《古诗四帖》通篇气势磅礴，布局大开大合，落笔千钧，狂而不怪，书法气势奔放纵逸。如，六行八句："汉帝看核桃，齐侯问棘花"，笔画连绵不断，运笔遒劲，圆头逆入，功力浑厚。又如，九行："应逐上元酒，同来访蔡家"，字里行间内蕴无穷，古趣盎然，充满张力磁性。行笔出神入化，给人仪态万千之感，笔断意连，令人遐想无限。再如，十三行："龙泥印玉简，大火炼真文"，笔法字体方中有圆，书写中提按、使转、虚实相间。纵观通篇结字隽永、章法严谨、行间布局疏密呼应、错落有致、刚柔相济、浑然一体。无论通篇还是从局部单字来看，都会被流动、曲折，藏锋使转直入和动人心魄的阳刚线条所打动。如果没有高超的艺术修养，没有成竹在胸的书法功底是书写不出来如此巧夺天工的完美巨作。正因如此，张旭草书被历代推崇，有口皆碑，誉为"草圣"。明人本道生云：张旭草书"行笔如空中掷下，俊逸流畅，焕乎天光，若非人力所为"。但是此卷也并非是无憾的绝代之作。依笔

者拙见，开始部分笔法比较单调拘谨，在五行之后逐渐放开，中篇渐入佳境。如果开篇也同后半部一样雄壮骨健，那么此帖当更为完美精彩绝伦。

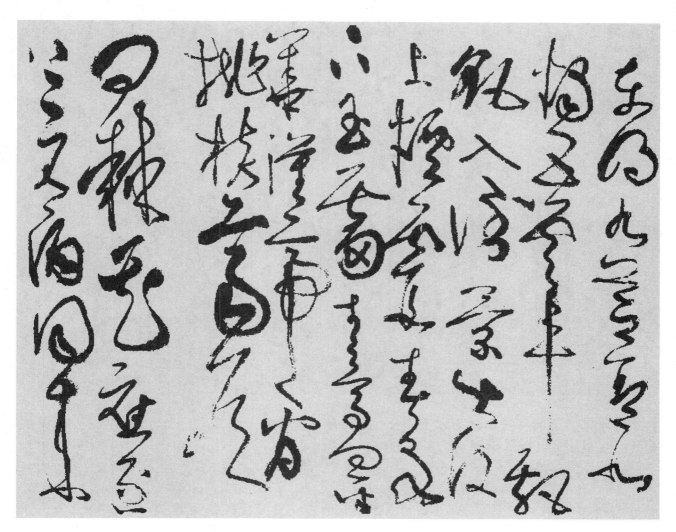

　　东明九芝盖，北烛五云车。飘飘入倒景，出没上烟霞。春泉下玉霤，青鸟向金华。汉帝看桃核，齐侯问棘花。应逐上元酒，同来

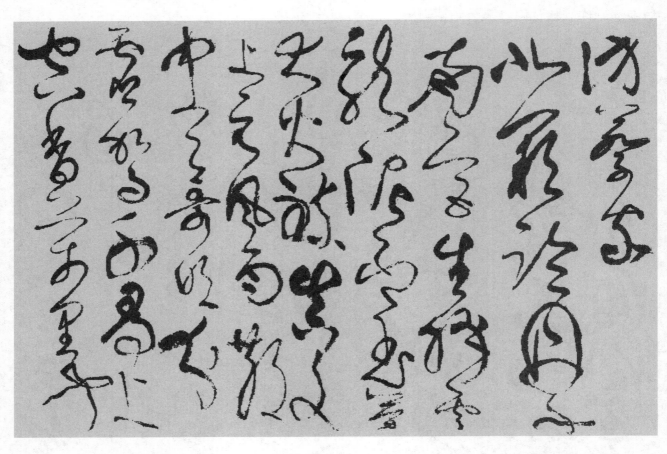

访蔡家。北阙临丹水，南宫生绛云。龙泥印玉简，大火练真文。上元风雨散，中天哥吹分。虚驾千寻上，空香万里闻。

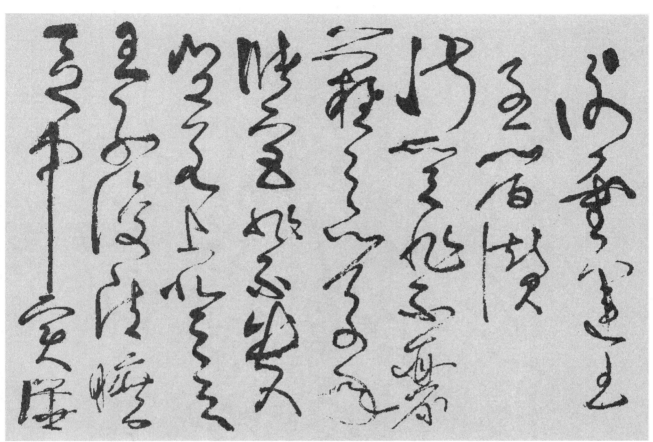

谢灵运王子晋赞。淑质非不丽，难之以万年。储宫非不贵，岂若上登天。王子复清旷，区中实哗嚣。喧既见浮丘公，与尔共纷翻。岩下一老公四五少年赞。衡山采药人，路迷粮亦绝。过息岩下坐，正见相对说。

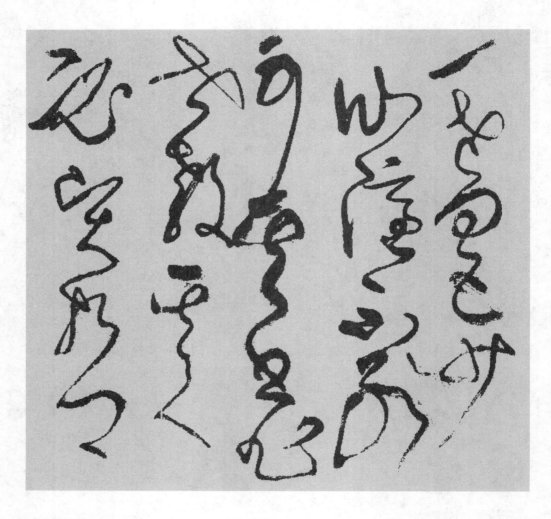

一老四五少，仙隐不别可？其书非世教，其人必贤哲。

3.《郎官石柱记》

　　张旭的唯一楷书传世真迹《郎官石柱记》又称《郎官厅壁记》，唐陈九言撰文，张旭书。唐开元二十九年（741）立，在陕西西安。此石宋时已有刻本。他的楷书与他的草书风格完全不同，很典型地继承了欧阳询、虞世南的书法特点。通篇端正谨严、中规中矩，笔画方中见圆、遒劲圆润，起收笔和运笔稳健而又流畅自然，点画粗细变化微妙、结体紧凑，章法上疏密相间、错落有致。《郎官石柱记》可称得上是盛唐楷书的典范之一。苏轼云："今世称善草书者，或不行真行，此大妄也。真生行，行生草。真如立，行如行，草如走。未有未能行立而能走者也。今长安犹有长史真书《郎官石柱记》，作字简远，如晋宋间人。"《宣和书谱》有记载："其草字虽奇怪百出，而其源流无一点不该规矩者。或谓张颠不颠者是也。"又有《集古录》云："旭以草书知名，而《郎官石柱记》真楷可爱。"黄庭坚亦云："长史《郎官厅柱记》，唐人正书，无能出其右者。"

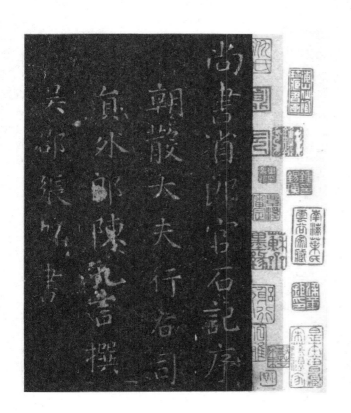 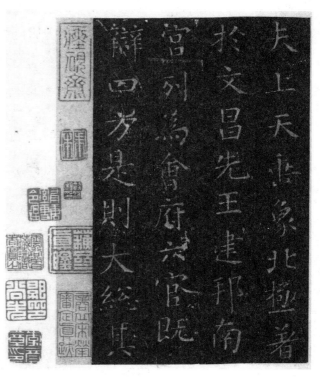

九、斗酒诗百篇——李白

（一）李白对中国书法的历史贡献

1. 天下第一诗人

李白是唐代最伟大的浪漫主义诗人，被后人誉为"诗仙"。杜甫《春日忆李白》："白也诗无敌，飘然思不群。清新庾开府，俊逸鲍参军。渭北春天树，江东日暮云。何时一樽酒，重与细论文。"这是杜甫对李白诗的赞美，称其诗冠绝当代。笔者认为，"天下十大诗人"为李白、杜甫、白居易、王维、崔颢、孟浩然、李商隐、王昌龄、杜牧、陈子昂。李白的乐府、歌行及绝句成就为最高。其歌行，完全打破诗歌创作的一切固有格式，空无依傍、笔法多端，达到了任随性之而变幻莫测、摇曳多姿的神奇境界。李白的绝句自然明快、飘逸潇洒，能以简洁明快的语言表达出无尽的情思。在盛唐诗人中，王维、孟浩然长于"五绝"，王昌龄长于"七绝"，被称为"七绝圣手"。兼长于"五绝"与"七绝"的，只有李白一人。李白的诗歌对后代产生了极为深远的影响。中唐的韩愈、孟郊、李贺，宋代的苏轼、陆游、辛弃疾，明清的高启、杨慎、龚自珍等著名诗人，都深受李白诗歌的巨大影响。"觉斋"诗云：

入座举觞多妙篇，衔杯舞剑欲乘欢。

上阳孤帖存真气，无愧诗仙亦酒仙。

2.《上阳台帖》为李白唯一传世的书法

初唐诗人张若虚以一首《春江花月夜》"孤篇盖全唐"，清末学者王闿运谓之"孤篇横绝，竟为大家"。赵孟𫖯云："昔人得古刻数行，专心而学之，便可名世。况兰亭是右军得意书，学之不已，何患不过人耶。"说明了学习书法"少而精"的重要性，而"精"不仅是"少"，更是指"精品"，若为绝世精品，只需一件，便可传世。

李白的书法同他的诗一般的高视阔步、物我两忘、天马行空。《上阳台帖》整篇所包蕴的那种浑朴天真的气息格调令人叹服。清人周星莲在《临池管见》中说李白书"新鲜秀活，呼吸清淑，摆脱尘凡，飘飘乎有仙气"。可见作为唐代最杰出的浪漫主义诗人，他的书法作品也充满着浪漫主义的写意情调。

《上阳台帖》虽仅 25 个字，却是李白唯一传世的书法，更显弥足珍贵。李白是唐代的大诗人，虽然他的书名为诗名所掩，但黄山谷对他的书法有这样的评价："李白在开元、天宝间不以能书传，今其行草殊不减古人。"

3. 古今多少事，独爱诗和酒

世人皆知"诗仙"是李白，却不知李白也是"酒仙"。书法是这位狂士的"遣兴"余事，李白无心深究书法的本体规律，也不可能花大力气去锤炼书法的技法。李白手中的那支笔镕铸着生命的浪漫意识，将生命、诗情与喜怒哀乐紧紧地联系在一起，高歌吟行，浪迹酒肆。他狂放但不轻浮，傲岸又绝不骄横。寻觅蕴藏着他那一泻千里、天马行空的诗情书翰，意味独具。无独有偶，广东书法院院长李远东亦喜小酌几杯，微醺之时，挥洒笔墨，用笔纵放自如，魏碑和大草线条灵动、对比强烈，其饮酒时发出悦耳的"吱吱"声，被笔者称之为书法界的"中国好声音"。笔者亦为爱酒之人，每作大草，必有美酒相伴，并以酒兑墨，香飘四溢。

（二）李白简介

李白（701－762），字太白，号青莲居士，又号"谪仙人"。是唐代伟大的浪漫主义诗人，被后人誉为"诗仙"。与杜甫并称为"李杜"，为了与另两位诗人李商隐与杜牧即"小李杜"区别，杜甫与李白又合称"大李杜"。其人爽朗大方，爱饮酒作诗，喜交友。

李白草书师张旭，然书名为诗名所掩。据宋《宣和书谱》记载，宋廷内府收藏的李白书作计有行书《太华峰》《乘兴帖》两种，草书《岁时文》《咏酒诗》《醉中帖》三种。当然，还有在民间流传的，"贵为箧笥之珍"而藏在箱底的。因为李白的许多诗作，本来就是写给普通百姓的，这是为他们热情款待的一种酬谢。随着时间的推移，李白诗作被口头传播与刊行，代代相传，而他的墨迹，却不断地散失、消亡。历代书史专著里也有相应记述。《李白墓碑》云："翰林字思高笔逸。"又《宣和书谱》载："白尝作行书，字画尤飘逸。"黄山谷曾经评说："李白在开元、天宝间，不以能书传。今其行，草殊不减古人。"今天，我们能够看到的唯一的李白墨迹，即是《上阳台帖》。观此帖面目，苍劲雄浑而又气势飘逸，其落笔天纵，收笔处一放开锋；用笔纵放自如、快健流畅，一如李白豪放、俊逸的诗风。这与古人评论相一致，诗如其人，书亦如其人也。

（三）李白书法欣赏

李白《上阳台帖》（全本）草书，纸本，北京故宫博物院藏。

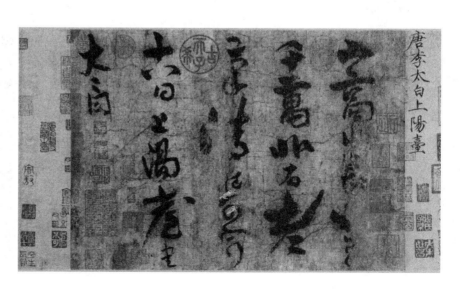

山高水长，物象千万，非有老笔，清壮可穷。十八日，

上阳台书，太白。

　　《上阳台帖》墨迹，李白书。行草书，5 行，共 24 字，款署"太白"二字。帖前隔水上有宋徽宗赵佶瘦金书题签"唐李太白上阳台"7 字。《上阳台帖》为李白书自咏四言诗，也是其唯一传世的书法真迹。《上阳台帖》用笔纵放自如、快健流畅，于苍劲中见挺秀，意态万千。结体亦参差跌宕、顾盼有情、奇趣无穷。帖后有宋徽宗赵佶一跋，跋文为："太白尝作行书'乘兴踏月，西入酒家，可觉人物两望，身在世外'一帖，字画飘逸，豪气雄健，乃知白不特以诗鸣也。"元代张晏跋曰："谪仙尝云：欧、虞、褚、陆真奴书耳。自以流出于胸中，非若他人极习可到。观其飘飘然有凌云之态，高出尘寰得物外之妙。尝遍观晋，唐法帖，而忽展此书，不觉令人清爽。"此帖曾入宣和内府，后归贾似道，元代经张晏处，明藏项元汴天籁阁，清代先为安岐所得，再入内府，清末流出宫外，民国时期到了张伯驹的手中，中华人民共和国成立后献给了国务院，1958 年此帖转交故宫博物院收藏。

　　墨本第二行"千万，非有老"五字，墨色厚重，用笔遒劲有力，不失古意。线条粗细对比明显，有的挺拔浑厚，有的纤细刚劲。尤其"有老"二字，大小对比强烈，极具视觉效果。

　　墨本第三行中的"清壮可穷"虽残破了一些，但从遗留墨迹可见，笔画连绵不断，线条墨色枯润变化丰富，"清"字左右结构舒朗，"壮可穷"随形结体，节奏灵动。

　　墨本第四行"十八日，上阳台书"，七字笔画遒劲圆润，结实爽利，字间布局疏密相间，错落有致。整行挥洒自如、轻重徐疾，大小长短莫不笔随意行。

　　最后落款"太白"二字饶有韵味，笔断意连，以两点相连，点、线面的完美结合，浑然一体、神完气足。

（四）李白之诗

1."五古"作品

古风其六

代马不思越，越禽不恋燕。

情性有所习，土风固其然。

昔别雁门关，今戍龙庭前。

惊沙乱海日，飞雪迷胡天。

虮虱生虎鹖，心魂逐旌旆。

苦战功不赏，忠诚难可宣。

谁怜李飞将，白首没三边。

古风其八

咸阳二三月，宫柳黄金枝。

绿帻谁家子，卖珠轻薄儿。

日暮醉酒归，白马骄且驰。

意气人所仰，冶游方及时。

子云不晓事，晚献长杨辞。

赋达身已老，草玄鬓若丝。

投阁良可叹，但为此辈嗤。

古风其九

庄周梦胡蝶，胡蝶为庄周。

一体更变易，万事良悠悠。

乃知蓬莱水，复作清浅流。

青门种瓜人，旧日东陵侯。

富贵故如此，营营何所求。

古风其十九

西上莲花山，迢迢见明星。

素手把芙蓉，虚步蹑太清。

霓裳曳广带，飘拂升天行。

邀我登云台，高揖卫叔卿。

恍恍与之去，驾鸿凌紫冥。

俯视洛阳川，茫茫走胡兵。

流血涂野草，豺狼尽冠缨。

古风其三十九

登高望四海，天地何漫漫。

霜被群物秋，风飘大荒寒。

荣华东流水，万事皆波澜。

白日掩徂辉，浮云无定端。

梧桐巢燕雀，枳棘栖鸳鸾。

且复归去来，剑歌行路难。

古风

孤兰生幽园，众草共芜没。

虽照阳春晖，复悲高秋月。

飞霜早淅沥，绿艳恐休歇。

若无清风吹，香气为谁发。

2.“乐府”作品

蜀道难

噫吁嚱，危乎高哉！蜀道之难，难于上青天！蚕丛及鱼凫，开国何茫然！尔来四万八千岁，不与秦塞通人烟。西当太白有鸟道，可以横绝峨眉巅。地崩山摧壮士死，然后天梯石栈相钩连。上有六龙回日之高标，下有冲波逆折之回川。黄鹤之飞尚不得过，猿猱欲度愁攀援。青泥何盘盘，百步九折萦岩峦。扪参历井仰胁息，以手抚膺坐长叹。

问君西游何时还？畏途巉岩不可攀。但见悲鸟号古木，雄飞雌从绕林间。又闻子规啼夜月，愁空山。蜀道之难，难于上青天，使人听此凋朱颜！连峰去天不盈尺，枯松倒挂倚绝壁。飞湍瀑流争喧豗，砯崖转石万壑雷。其险也如此，嗟尔远道之人胡为乎来哉！

剑阁峥嵘而崔嵬，一夫当关，万夫莫开。所守或匪亲，化为狼与豺。朝避猛虎，夕避长蛇；磨牙吮血，杀人如麻。锦城虽云乐，不如早还家。蜀道之难，难于上青天，侧身西望长咨嗟！

乌栖曲

姑苏台上乌栖时，吴王宫里醉西施。吴歌楚舞欢未毕，青山欲衔半边日。银箭金壶漏水多，起看秋月坠江波。东方渐高奈乐何！

3. "歌行"作品

梦游天姥吟留别

海客谈瀛洲，烟涛微茫信难求；越人语天姥，云霞明灭或可睹。天姥连天向天横，势拔五岳掩赤城。天台四万八千丈，对此欲倒东南倾。

我欲因之梦吴越，一夜飞度镜湖月。湖月照我影，送我至剡溪。谢公宿处今尚在，渌水荡漾清猿啼。脚着谢公屐，身登青云梯。半壁见海日，空中闻天鸡。千岩万转路不定，迷花倚石忽已暝。熊咆龙吟殷岩泉，栗深林兮惊层巅。云青青兮欲雨，水澹澹兮生烟。列缺霹雳，丘峦崩摧。洞天石扉，訇然中开。青冥浩荡不见底，日月照耀金银台。霓为衣兮风为马，云之君兮纷纷而来下。虎鼓瑟兮鸾回车，仙之人兮列如麻。忽魂悸以魄动，恍惊起而长嗟。惟觉时之枕席，失向来之烟霞。

世间行乐亦如此，古来万事东流水。别君去兮何时还？且放白鹿青崖间。须行即骑访名山。安能摧眉折腰事权贵，使我不得开心颜！

4. "绝句"作品

独坐敬亭山

众鸟高飞尽，孤云独去闲。

相看两不厌，只有敬亭山。

静夜思

床前明月光，疑是地上霜。

举头望明月，低头思故乡。

送孟浩然之广陵

故人西辞黄鹤楼，烟花三月下扬州。

孤帆远影碧空尽，唯见长江天际流。

山中问答

问余何意栖碧山，笑而不答心自闲。

桃花流水窅然去，别有天地非人间。

早发白帝城

朝辞白帝彩云间，千里江陵一日还。

两岸猿声啼不住，轻舟已过万重山。

望庐山瀑布

日照香炉生紫烟，遥看瀑布挂前川。

飞流直下三千尺，疑是银河落九天。

春夜洛城闻笛

谁家玉笛暗飞声，散入春风满洛城。

此夜曲中闻折柳，何人不起故园情。

客中作

兰陵美酒郁金香，玉碗盛来琥珀光。

但使主人能醉客，不知何处是他乡。

赠汪伦

李白乘舟将欲行，忽闻岸上踏歌声。

桃花潭水深千尺，不及汪伦送我情！

越中览古

越王勾践破吴归，义士还家尽锦衣。

宫女如花满春殿，只今惟有鹧鸪飞。

5. "律诗"作品

登金陵凤凰台

凤凰台上凤凰游，凤去台空江自流。

吴宫花草埋幽径，晋代衣冠成古丘。

三山半落青天外，二水中分白鹭洲。

总为浮云能蔽日，长安不见使人愁。

赠郭将军

将军少年出武威，入掌银台护紫微。

平明拂剑朝天去，薄暮垂鞭醉酒归。

爱子临风吹玉笛，美人向月舞罗衣。

畴昔雄豪如梦里，相逢且欲醉春晖。

鹦鹉洲

鹦鹉来过吴江水，江上洲传鹦鹉名。

鹦鹉西飞陇山去，芳洲之树何青青。

烟开兰叶香风暖，岸夹桃花锦浪生。

迁客此时徒极目，长洲孤月向谁明。

渡荆门送别

渡远荆门外，来从楚国游。

山随平野尽，江入大荒流。

月下飞天镜，云生结海楼。

仍怜故乡水，万里送行舟。

送友人

青山横北郭，白水绕东城。

此地一为别，孤蓬万里征。

浮云游子意，落日故人情。

挥手自兹去，萧萧班马鸣。

宿五松山下荀媪家

我宿五松下，寂寥无所欢。

田家秋作苦，邻女夜春寒。

跪进雕胡饭，月光明素盘。

令人惭漂母，三谢不能餐。

6."酒诗"作品

袁宏道《饮酒》："刘伶之酒味太浅，渊明之酒味太深。非深非浅谪仙家，未饮陶陶先醉心。"本诗在酒味上作功夫。这种酒味不是真正的酒的味道，而是表达喝酒所折射出的对待人生的态度。刘伶是西晋竹林七贤之一，是中国古代嗜酒如命的著名人物。他常乘鹿车出游，出门必携酒壶，谓曰："死便埋我。"虽然《酒德颂》写得非常妙，但给人的感觉是此人喝酒之后什么也不想，除了喝酒睡觉不会做其他的事情。他喝酒的姿态无疑停留在形而下的层次，所以袁宏道认为其档次太低。

陶渊明是著名的隐士，曾写过系列《饮酒》诗篇，如"结庐在人境，而无车马喧。问君

何能尔，心远地自偏。采菊东篱下，悠然见南山。山气日夕佳，飞鸟相与还。此中有真意，欲辨已忘言"。诗中何曾提到"酒"字，而欲辨忘言的感觉让很多饮者不得要领，笔者认为这种姿态有点不可捉摸。

李白是中国的"诗仙"，饮酒既不完全付之于形骸皮相，也不完全寄托于自然山水，所以作者认为他的酒味不深不浅。将三个人饮酒的姿态比较一下，作者得出最终的结论：刘伶太露骨，渊明太沉稳，只有飘飘欲仙的李白，他的酒味是"醉心"。"醉心"二字，正好深过皮相，也不把所有的感觉寄托于山水。

杜甫《饮中八仙歌》："知章骑马似乘船，眼花落井水底眠。汝阳三斗始朝天，道逢曲车口流涎，恨不移封向酒泉。左相日兴费万钱，饮如长鲸吸百川，衔杯乐圣称避贤。宗之潇洒美少年，举觞白眼望青天，皎如玉树临风前。苏晋长斋绣佛前，醉中往往爱逃禅。李白斗酒诗百篇，长安市上酒家眠，天子呼来不上船，自称臣是酒中仙。张旭三杯草圣传，脱帽露顶王公前，挥毫落纸如云烟。焦遂五斗方卓然，高谈雄辩惊四筵。"笔者列举唐代十大诗人，结合了历代学者的研究成果，但由于评价标准和审美情趣的差异，反映在结果上就会有一定的争议，如李白、杜甫谁排第一呢？杜甫《春日忆李白》："白也诗无敌，飘然思不群。清新庾开府，俊逸鲍参军。渭北春天树，江东日暮云。何时一樽酒，重与细论文。"这是杜甫对李白诗的赞美，称其诗冠绝当代，也是杜甫对李白有"诗仙""酒仙"之称的肯定。杜诗"太实""太苦"，笔者喜欢白诗之浪漫、飘逸，故认为白诗当属天下第一。

李白之诗，与酒有关的不少，豪饮之后，出来的是诗，也是对人生的感悟：

金陵酒赐留别

风吹柳花满店香，吴姬压酒劝客尝。

金陵子弟来相送，欲行不行个尽觞。

诸君试问东流水，别意欲之谁短长？

将进酒

君不见，黄河之水天上来，奔流到海不复回。君不见，高堂明镜悲白发，朝如青丝暮成雪。人生得意须尽欢，莫使金樽空对月。天生我材必有用，千金散尽还复来。烹羊宰牛且为乐，会须一饮三百杯。岑夫子，丹丘生，将进酒，杯莫停。与君歌一曲，请君为我倾耳听。钟鼓馔玉不足贵，但愿长醉不复醒。古来圣贤皆寂寞，惟有饮者留其名。陈王昔时宴平乐，斗酒十千恣欢谑。主人何为言少钱，径须沽取对君酌。五花马，千金裘，呼儿将出换美酒。与尔同销万古愁。

《月下独酌》其一

花间一壶酒，独酌无相亲。

举杯邀明月，对影成三人。

月既不解饮，影徒随我身。

暂伴月将影，行乐须及春。

我歌月徘徊，我舞影零乱。

醒时同交欢，醉后各分散。

永结无情游，相期邈云汉。

《月下独酌》其二

天若不爱酒，酒星不在天。

地若不爱酒，地应无酒泉。

天地既爱酒，爱酒不愧天。

已闻清比圣，复道浊如贤。

贤圣既已饮，何必求神仙。

三杯通大道，一斗合自然。

但得酒中趣，勿为醒者传。

客中行

兰陵美酒郁金香，玉碗盛来琥珀光。

但使主人能醉客，不知何处是他乡。

宣州谢朓楼饯别校书叔云

弃我去者，昨日之日不可留；

乱我心者，今日之日多烦忧。

长风万里送秋雁，对此可以酣高楼。

蓬莱文章建安骨，中间小谢又清发。

俱怀逸兴壮思飞，欲上青天览明月。

抽刀断水水更流，举杯消愁愁更愁。

人生在世不称意，明朝散发弄扁舟。

把酒问月

青天有月来几时，我今停杯一问之。

人攀明月不可得，月行却与人相随。

皎如飞镜临丹阙，绿烟灭尽清辉发。

但见宵从海上来，宁知晓向云间没。

白兔捣药秋复春，嫦娥孤栖与谁邻？

今人不见古时月，今月曾经照古人。

古人今人若流水，共看明月皆如此。

唯愿当歌对酒时，月光长照金樽里。

下终南山过斛斯山人宿置酒

暮从碧山下，山月随人归。

却顾所来径，苍苍横翠微。

相携及田家，童稚开荆扉。

绿竹入幽径，青萝拂行衣。

欢言得所憩，美酒聊共挥。

长歌吟松风，曲尽河星稀。

我醉君复乐，陶然共忘机。

行路难

金樽清酒斗十千，玉盘珍羞直万钱。

停杯投箸不能食，拔剑四顾心茫然。

欲渡黄河冰塞川，将登太行雪满山。

闲来垂钓碧溪上，忽复乘舟梦日边。

行路难！行路难！多歧路，今安在？

长风破浪会有时，直挂云帆济沧海。

江上吟

木兰之枻沙棠舟，玉箫金管坐两头。

美酒樽中置千斛，载妓随波任去留。

仙人有待乘黄鹤，海客无心随白鸥。

屈平辞赋悬日月，楚王台榭空山丘。

兴酣落笔摇五岳，诗成笑傲凌沧州。

功名富贵若长在，汉水亦应西北流。

扶风豪士歌

洛阳三月飞胡沙，洛阳城中人怨嗟。

天津流水波赤血，白骨相撑如乱麻。

我亦东奔向吴国，浮云四塞道路赊。

东方日出啼早鸦，城门人开扫落花。

梧桐杨柳拂金井，来醉扶风豪士家。

扶风豪士天下奇，意气相倾山可移。

作人不倚将军势，饮酒岂顾尚书期。

雕盘绮食会众客，吴歌赵舞香风吹。

原尝春陵六国时，开心写意君所知。

堂中各有三千士，明日报恩知是谁。

抚长剑，一扬眉，清水白石何离离。

脱吾帽，向君笑。饮君酒，为君吟。

张良未逐赤松去，桥边黄石知我心。

早春寄王汉阳

闻道春还未相识，走傍寒梅访消息。

昨夜东风入武阳，陌头杨柳黄金色。

碧水浩浩云茫茫，美人不来空断肠。

预拂青山一片石，与君连日醉壶觞。

《对酒忆贺监》其一

四明有狂客，风流贺季真。

长安一相见，呼我谪仙人。

昔好杯中物，翻为松下尘。

金龟换酒处，却忆泪沾巾。

南陵别儿童入京

白酒新熟山中归，黄鸡啄黍秋正肥。

呼童烹鸡酌白酒，儿女嬉笑牵人衣。

高歌取醉欲自慰，起舞落日争光辉。

游说万乘苦不早，着鞭跨马涉远道。

会稽愚妇轻买臣，余亦辞家西入秦。

仰天大笑出门去，我辈岂是蓬蒿人。

江夏别宋之悌

楚水清若空，遥将碧海通。

人分千里外，兴在一杯中。

谷鸟吟晴日，江猿啸晚风。

平生不下泪，于此泣无穷。

7. "学白"之诗

凡"书道中人"，必为"文道中人"，自古亦然。诗、词、书法、篆刻、国画为中国精品传统文化也，艺理相通，皆从"传统经典"中"来"，自"时代个性"中"出"，欧阳中石书论"来有所出，去见其才"，便是"继承"与"创新"也。书画同源，学习书画，从"临摹"开始，诗与书同，亦需"临摹"。

书法有字法、笔法、章法，诗词有平仄、押韵、格律；书法有起承转合之技，诗词亦有起承转合之说；书法有墨韵、神采，诗词亦有韵律、意境。古来皆以临摹为必经之路，选帖、读帖、临帖、换帖、出帖，最终自成一体。诗词亦然，循书画临摹之道，吟诗，学诗、作诗，并融入个人情感，自成一格。

袁枚尝云：不学古人，法无一可。竟似古人，何处著我？字字古有，言言古无。说明诗词继承与创新之辩证关系。

徐晋如认为：学诗之门径，应先学五律，次学七律，然后七绝，学诗词不可只盯唐宋，晚清亦要学。

而李白、杜甫、王维、孟浩然、韦应物、柳宗元诸大家，都曾取法于谢灵运。

笔者云：友不滥交，交不轻弃。为诗，诗不滥学，学不轻弃。

（1）学诗需有渊源

苏轼"明月几时有？把酒问青天"化用李白《把酒问月》的"青天有月来几时，我今停杯一问之"。

明袁宗道名其斋"白苏雅斋"，以白居易、苏轼为其精神榜样，阮退之乃为岭南新思想之诗人，早岁学龚定庵，晚喜杨诚斋，自成风格。徐晋如诗文皆从龚定庵出，为当代中国青年知名之诗词"达人"。

杜甫《兵车行》《丽人行》等作品是直写时事、即事之名篇，为元稹、白居易所效仿。

当代书法大家沈鹏，也是著名诗人，其性情温厚、祥和，但他的内心充溢着丰富的情感，也许缘此，其诗作颇有陶潜、白居易的遗风。如《第15届书法兰亭节》一首："春暮逢三月，山阴道上忙。流畅晋韵远，曲水古风长；道士知何处？鹅群恋故乡。惠风催嫩绿，微雨发新篁。"句式优雅，与陶潜《饮酒》颇多暗合之处。沈鹏《黄河小浪底》"白水东流青山绕，新安迥非旧时道"、《自述杂诗》"红橙黄绿青蓝紫，生我之时颜色死""纸上得来终觉浅，真山真水未经临""半亩方塘秉烛开，日间苦力夜安排"分别从杜甫、毛泽东、陆游、朱熹诗句中化出。

再看几位大诗人的诗词，便知学诗需有渊源。

白居易《步东坡》

朝上东坡步，夕上东坡步。

东坡何所爱，爱此新成树。

种植当岁初，滋荣及春暮。

信意取次栽，无行亦无数。

绿阴斜景转，芳气微风度。

新叶鸟下来，萎花蝶飞去。

闲携斑竹杖，徐曳黄麻屦。

欲识往来频，青芜成白路。

此诗为白居易于四川忠州作，东坡，在四川忠州。前人指出，苏轼甚爱白居易诗，"苏诗"多从"白诗"出，苏因仰慕白之为人，而自号东坡，诗词创作深受其影响，陆游亦明显受到白居易惠及。

白居易《我身》和《咏怀》

我身何所似，似彼孤生蓬。

秋霜剪根断，浩浩随长风。

昔游秦雍间，今落巴蛮中。

昔为意气郎，今作寂寥翁。

外貌虽寂寞，中怀颇冲融。

赋命有厚薄，委心任穷通。

通当为大鹏，举翅摩苍穹。

穷则为鹪鹩，一枝足自容。

苟知此道者，身穷心不穷。

《咏怀》

昔为凤阁郎，今为二千石。

自觉不如今，人言不如昔。

昔虽居近密，终日多忧惕。

有诗不敢吟，有酒不敢吃。

今虽在疏远，竟岁无牵役。

饱食坐终朝，长歌醉通夕。

人生百年内，疾速如过隙。

先务身安闲，次要心欢适。

事有得而失，物有损而益。

所以见道人，观心不观迹。

明显从杜甫"飘飘何所似？天地一沙鸥"和"昔闻洞庭水，今上岳阳楼"句化出。

姜夔《扬州慢·淮左名都》

淳熙丙申至日，予过维扬。夜雪初霁，荠麦弥望。入其城，则四顾萧条，寒水自碧，暮色渐起，戍角悲吟。予怀怆然，感慨今昔，因自度此曲。千岩老人以为有《黍离》之悲也。

淮左名都，竹西佳处，解鞍少驻初程。过春风十里。尽荠麦青青。自胡马窥江去后，废池乔木，犹厌言兵。渐黄昏，清角吹寒。都在空城。

杜郎俊赏，算而今、重到须惊。纵豆蔻词工，青楼梦好，难赋深情。二十四桥仍在，波心荡、冷月无声。念桥边红药，年年知为谁生。

此词中多处化用了杜牧的诗句，如"春风十里扬州路""二十四桥明月夜，玉人何处教吹箫"，化用这些诗句，借它的意境，起到了以昔衬今，今夕对照的作用，作者的故国之思，今日之痛，也由此得以曲折、深沉地表达。

（2）陆游之渊源

中国诗词，历史悠久，似三峡两岸的山脉，高峰连绵不断，而陆游的诗歌，就是其中一座巍峨的山峰。

陆游童年时喜欢吕本中的诗，十八岁时从曾几学诗，受到江西诗派的影响，但他有意识地摒弃江西诗派的奇险雕琢，不受其拘束。自陈词："我初学诗日，但欲工藻绘，中年适稍悟，渐欲窥宏大。""琢雕自是文章病，奇险尤伤气骨多。"这说明陆游自觉摆脱了师门束缚，由模仿走向创作。

陆游能对古代名家兼收并蓄，广泛吸收历代大诗人的思想营养和艺术营养。陆游曾说："吾年十三四时，侍先少傅居城南小隐，偶见藤床上有渊明诗，因取读之，欣然会心。日且暮，家人呼食，读诗方乐，至夜，卒不就食，今思之，如数日前事也。"

"予自少时，绝好岑嘉州诗。……尝以为太白、子美之后一人而已。今年自唐安别驾来摄犍为，既画公像斋壁，又杂取世所传公遗诗八十余篇刻之，以传知诗律者，不独备此邦故事，亦平生素意也。"

"余年十七八时，读摩诘诗最熟。……今年七十七，永昼无事，再取读之，如见旧诗友，

恨间阔之久也。"

"近世诗人，老而益严，盖未有如东坡者也。"

"学诗者当以是求之。"

陆游对《诗经》，屈原、李白、杜甫，更为尊崇敬佩。他说："古诗三千篇，删取才十一，每读先再拜，若听清庙瑟。"

"束发初学诗，妄意薄风雅，中年困忧患，聊欲希屈贾。"

"三更投枕窗月白，老夫哦诗声啧啧。渊源雅颂吾岂敢，屈宋藩篱或能测。""数仞李杜墙，常恨欠领会。"

《诗经》、屈原离陆游毕竟太遥远了，而李白、杜甫却是他极力追求、学习的榜样。陆游在诗中有十几处提到杜甫，对杜甫的人品和诗歌都大加推崇。"看渠胸次隘宇宙""意轻造物呼作儿""惜哉千万不一施""空回英概入笔墨"。杜甫胸襟辽阔，抱负非凡，然而无法实施，只能将英才溶入诗中。"千载诗亡不复删，少陵谈笑即追还。常憎晚辈言诗史，清庙生民伯仲间。"陆游认为杜甫的诗，不能像常人所认为的那样，只是用诗的形式写出唐代安禄山之乱的历史，而应该充分认识到，杜甫的诗歌的伟大价值，与《诗经》不相上下。陆游在当时有"小李白"之称。明代毛晋说："孝宗一日御华文阁，问周益公曰：'今代诗人亦有如唐李太白者乎？'益公以放翁对，由是人竟呼为小太白。"确实，陆游的任侠求仙的生活、豪放飘逸的诗风均似李白，所以钱钟书说"放翁颇欲以'学力'为太白飞仙语……有宋一代中，要为学李白最似者。"

由于陆游能多方面地虚心学习历代杰出诗人，所以陆游诗歌风格丰富多彩，他像杜甫伤时爱国；他像李白、岑参性格豪放、诗风雄奇；他像陶潜、王维热爱自然、飘逸平淡。总之，他继承发展了从《诗经》开始的中国古典诗歌的优良传统，成为南宋诗人中独树一帜的大家，对后世产生了深远的影响。

（3）李白之渊源

杜甫《春日忆李白》："白也诗无敌，飘然思不群。清新庾开府，俊逸鲍参军。渭北春天树，江东日暮云。何时一樽酒，重与细论文。"这是杜甫对李白诗的赞美，称其诗冠绝当代。虽然是仁者见仁、智者见智的事，但我认为"唐代十大诗人"之中，李白当为第一，其他为杜甫、白居易、王维、崔颢、孟浩然、李商隐、王昌龄、杜牧、陈子昂。

李白波澜壮阔的一生为我们在文学、书法精神及酒文化诸方面留下了杰出的贡献，创作了一大批传诵千古的诗篇，为中华民族的文化宝库增添了一批传世珍品，其高超的诗歌创作艺术深刻地影响着民族文化的繁荣和发展。

其草书师从张旭，然书名为诗名所掩。书法有出处，其诗亦然。

像《古风》其十，借对鲁仲连的称颂表达诗人志趣，不但作比展开来写，用"明月出海底，一朝开光耀"这一生动形象显示出为人的"特高妙"，而且写一细节"意轻千金赠，顾向平原笑"以传其神。说明李白《古风》虽自《咏怀》《感遇》中来，却也吸收阮籍之后诸如曹植、左思、郭璞、陶渊明、鲍照、庾信等人用五古抒怀的艺术经验。李白《古风》虽以兴为主，却能以兴御景御人御仙，思想倾向和情感流向十分明显。它们在艺术精神和兴寄特色方面与《感怀》《感遇》一脉相承，但在思想内容的丰富性、表现形式的多样性、形象描绘的生动性和逸气横出等方面，都远远超出了阮、陈之作。

李白之变，在于继承《小雅》"楚辞""三曹乐府""汉人歌谣"的抒怀言志、泄愤吐怨、不掩真我的精神和慷慨悲凉的艺术风格。既取用鲍照的遒逸，也容纳徐、庾的绮丽，创造出瑰玮绮丽的艺术境界。

李白歌行，纯学庄子。李白另一首《金乡送韦八之西京》：客自长安来，还归长安去。狂风吹我心，西挂咸阳树。此情不可道，此别何时遇。望望不见君，连山起烟雾。其中"连山起烟雾"从鲍照《吴兴黄浦亭庾中郎别诗》中"连山渺烟雾，长波迥难依"之句化出。

李白雄才纵逸，为诗兼擅众体。所作诗歌艺术成就很高的诗体，主要是五古、乐府，歌行和绝句。

五古以《古风》五十九首为代表。这组咏怀诗，继承的是以阮籍《咏怀》、陈子昂《感遇》为代表的五古咏怀诗的艺术传统，但在诗的内容、表现艺术及艺术风格方面，又自有特色。

行路难

金樽清酒斗十千，玉盘珍羞直万钱。

停杯投箸不能食，拔剑四顾心茫然。

欲渡黄河冰塞川，将登太行雪满山。

闲来垂钓碧溪上，忽复乘舟梦日边。

行路难！行路难！多歧路，今安在？

长风破浪会有时，直挂云帆济沧海。

今存而写得最早的作品，是鲍照的十八首《拟行路难》。李白有三首《行路难》，三诗并非作于一时一地，写法却是全学鲍诗。

长干行·其一

妾发初覆额，折花门前剧。

郎骑竹马来，绕床弄青梅。

同居长干里，两小无嫌猜，

十四为君妇，羞颜未尝开。

低头向暗壁，千唤不一回。

十五始展眉，愿同尘与灰。

常存抱柱信，岂上望夫台。

十六君远行，瞿塘滟滪堆。

五月不可触，猿声天上哀。

门前迟行迹，一一生绿苔。

苔深不能扫，落叶秋风早。

八月蝴蝶来，双飞西园草。

感此伤妾心，坐愁红颜老。

早晚下三巴，预将书报家。

相迎不道远，直至长风沙。

此诗写少妇对夫君的思念，构思、叙事、情调很有些像南朝民歌《西洲曲》。

古朗月行

小时不识月，呼作白玉盘。

又疑瑶台镜，飞在青云端。

仙人垂两足，桂树何团团。

白兔捣药成，问言与谁餐？

蟾蜍蚀圆影，大明夜已残。

羿昔落九乌，天人清且安。

阴精此沦惑，去去不足观。

忧来其如何？凄怆摧心肝。

《古朗月行》，乐府旧题。《乐府诗集》卷六十五收此诗，列入杂曲歌辞。鲍照《古朗月行》，写朗月"照我绮窗前"，窗中诸多佳人"当户弄清弦"、歌唱以"宣心"的情事。李白此诗当作于天宝后期，表达的是他对当时国事的忧虑。

玉阶怨

玉阶生白露，夜久侵罗袜。

却下水精帘，玲珑望秋月。

《玉阶怨》，乐府旧题。《乐府诗集》卷四十三收此诗，列入相和歌辞。南朝谢朓有《玉阶怨》，云："夕殿下珠帘，流萤飞复息。长夜缝罗衣，思君此何极。"李白此诗即拟谢诗而成。

静夜思

床前明月光，疑是地上霜。

举头望明月，低头思故乡。

《静夜思》，李白仿照《子夜歌》自制的乐府诗题。诗写旅情乡思，出语真率、自然，未失《子夜》民歌本色。徐增语："诗写诗人因疑而望，因动而思，并无他念，真静夜思也"。

春思

燕草如碧丝，秦桑低绿枝。

当君怀归日，是妾断肠时。

春风不相识，何事入罗帏。

谢朓有《王孙游》，"绿草蔓如丝，杂树红英发。无论君不归，君归芳已歇"，李白《春

思》前四句即拟谢诗，再加"春风不相识"二句，则谢朓诗更多一种和缓之气、天然之趣。

金陵城西楼月下吟

金陵夜寂凉风发，独上高楼望吴越。

白云映水摇空城，白露垂珠滴秋月。

月下沉吟久不归，古来相接眼中稀。

解道澄江净如练，令人长忆谢玄晖。

"澄江净如练"句出自谢朓所作《晚登三山还望京邑》诗：灞涘望长安，河阳视京县。白日丽飞甍，参差皆可见。余霞散成绮，澄江静如练。喧鸟覆春洲，杂英满芳甸。去矣方滞淫，怀哉罢欢宴。佳期怅何许，泪下如流霰。有情知望乡，谁能鬒不变？

在诗中李白是把谢朓当作古往今来的知音看待的，而且认为这种知音极为难得，所谓"古来相接眼中稀"，可见他对谢朓评价之高。

清溪行

清溪清我心，水色异诸水。

借问新安江，见底何如此。

人行明镜中，鸟度屏风里。

向晚猩猩啼，空悲远游子。

说到"人行明镜中，鸟度屏风里。"措辞之妙，人们常想起沈佺期的名句"人疑天上坐，鱼似镜中悬"（《钓竿篇》），和传为王羲之的名句"山阴路上行，如在镜中游"（《镜湖》），沈、王二人诗句都是以镜为喻，而且都能写出潭水、湖水的明亮如镜和诗人亲临其境的愉悦之感。李白写清溪水明景美如镜和为之着迷的感受，也是以镜为喻。不过他不用"疑""似""如"一类不能确指事物本质属性的字眼，而是直说人行明镜之中，且用写实性极强、给读者以飞动感的"鸟度屏风里"加以衬托，这样就更能显出"人行明镜中"的真实感，也更能写出诗人为清溪水色所迷的感受。

赠孟浩然

吾爱孟夫子，风流天下闻。

红颜弃轩冕，白首卧松云。

醉月频中圣，迷花不事君。

高山安可仰，徒此揖清芬。

古人在互相唱和中，常有意学其诗风、文风。《赠孟浩然》即有意学孟诗的"一气舒卷"，而不改李诗本色。所谓"其质健豪迈，自是太白手段，孟不能及"。

赠从弟南平太守之遥

少年不得意，落魄无安居。

愿随任公子，欲钓吞舟鱼。

常时饮酒逐风景，壮心遂与功名疏。

兰生谷底人不锄，云在高山空卷舒。

汉家天子驰驷马，赤军蜀道迎相如。

天门九重谒圣人，龙颜一解四海春。

彤庭左右呼万岁，拜贺明主收沉沦。

翰林秉笔回英盼，麟阁峥嵘谁可见。

承恩初入银台门，著书独在金銮殿。

龙钩雕镫白玉鞍，象床绮席黄金盘。

当时笑我微贱者，却来请谒为交欢。

一朝谢病游江海，畴昔相知几人在。

前门长揖后门关，今日结交明日改。

爱君山岳心不移，随君云雾迷所为。

梦得池塘生春草，使我长价登楼诗。

别后遥传临海作，可见羊何共和之。

"池塘生春草"出自东晋诗人谢灵运《登池上楼》诗中的名句。临海作：指谢灵运《登临海峤初发疆中作与从弟惠连见羊何共和之》诗。而在称美之遥时，又因彼此关系随手拈来谢灵运赏爱族弟惠连故事作比，这样，既赞扬了遥的才德，又涉及此诗之作，和诗题扣合得紧。

金陵酒肆留别

风吹柳花满店香，吴姬压酒唤客尝。

金陵子弟来相送，欲行不行各尽觞。

请君试问东流水，别意与之谁短长？

用江水作比写悲写愁，写离情别意，古已有之。如谢朓"大江流日夜，客心悲未央"，如阴铿"大江一浩荡，悲离足几重"，都是说悲如江水浩荡、奔流不尽。李白也用江水比喻别情，但他却用一问句："请君试问东流水，别意与之谁短长？"这就不是简单地说"别意"如同"东流水"，而是说"别意"长过"东流水"。如此发一问，请诸君自己去品味、去比较，如此表述，就能做到言有尽而意无穷。

江夏别宋之悌

楚水清若空，遥将碧海通。

人分千里外，兴在一杯中。

谷鸟吟晴日，江猿啸晚风。

平生不下泪，于此泣无穷。

胡震亨说"太白'人分千里外，兴在一杯中'，达夫'功名万里外，心事一杯中'，似皆从庾抱之'悲生万里外，恨起一杯中'来。"

金乡送韦八之西京

客自长安来，还归长安去。

狂风吹我心，西挂咸阳树。

此情不可道，此别何时遇。

望望不见君，连山起烟雾。

尾联明显从鲍照《吴兴黄浦亭庚中郎别诗》"连山渺烟雾，长波迥难依"中来。

闻王昌龄左迁龙标遥有此寄

杨花落尽子规啼，闻道龙标过五溪。

我寄愁心与明月，随风直到夜郎西。

与李白这两句诗构思相近的，有曹植"愿为南流景，驰光见我君"，齐浣"将心寄明月，流影入君怀"，张若虚"此时相望不相闻，愿逐月华流照君"，几首比较而言，李诗意蕴更为丰富。

秋登宣城谢朓北楼

江城如画里，山晚望晴空。

两水夹明镜，双桥落彩虹。

人烟寒橘柚，秋色老梧桐。

谁念北楼上，临风怀谢公。

此诗写李白秋登谢朓北楼所见宣州景象，及由此引发的对谢朓的怀念之情。诗中为人称道不已的，是第二、第三两联写景之妙。前人认为二、三联写景如画，是学谢朓手法，或谓"直作宣城语，几不可辨"。

南流夜郎寄内

夜郎天外怨离居，明月楼中音信疏。

北雁春归看欲尽，南来不得豫章书。

用"明月楼"说妻子所在地，分明有借曹植所言"明月照高楼，流光正徘徊。上有愁思

妇，悲叹有余哀"，或张若虚所言"何处相思明月楼"中"明月楼"的传统意象，写出妻子为夫君远谪悲愁不已，相思不已的作用。"明月楼中音信疏"一句，就不单是妻疏于作书略有埋怨，更是对妻子的相思生愁有怜惜之意，以致成了急切得到妻子音信的原因。

月下独酌

花间一壶酒，独酌无相亲。

举杯邀明月，对影成三人。

月既不解饮，影徒随我身。

暂伴月将影，行乐须及春。

我歌月徘徊，我舞影零乱。

醒时同交欢，醉后各分散。

永结无情游，相期邈云汉。

对影：陶渊明《杂诗》"余言无余和，挥杯劝孤影"。三人：指自己、月和影。李白的"举杯邀明月，对影成三人""暂伴月将影，行乐须及春。我歌月徘徊，我舞影零乱"。不过是自寻其乐，自解其闷。诗人的意绪、感受以及遣兴方式，想象思路，都与陶渊明《杂诗八首》第二首所说"白日沦西阿，素月出东岭……欲言无予和，挥杯劝孤影"有相似之处。此诗不但想象奇妙，写人传神，而且造句亦工。

越女词五首

耶溪采莲女，见客棹歌回。

笑入荷花去，佯羞不出来。

此诗写法受到南朝民歌影响，若诗人没有生活体验，恐怕很难写出如此平易、传神的妙句。

（4）"学白"之诗

论唐诗，李白乃天才型，而杜甫则属人才型。杜甫诗格律严谨，其所作《秋兴八首》堪称七律典范。后人学诗，不敢直接学李，乃其天赋卓越，古来今往恐唯一人耳，无可驾驭。学杜尚可，然杜诗格高境远，初学者亦不适。自古至今，学杜者繁，以陆游为佳，故学杜可先学陆。余斗胆学白，只"临摹"一下而已，"白"为李白和白居易。

轩中阁帖

问余何事畅谈欢，玉语轩中心自闲。

乐曲柔声牵鄂笔，丹青淡色舞徽宣。

风清夜读羲之帖，雨润晨耕太白篇。

皓月常随香墨醉，此番天地胜神仙。

开幕即闭幕

长堤书展载荣归，觥起声光室满辉。

宾客如云庭院挤，奉迎似瀑话题规。

精神不减当年勇，锐气无需逐日威。

散尽江湖于月下，只今又是影相随。

慈母住院

新春时节病根缠，闻道连天未进餐。

我寄愁心随皓月，祥光照耀母窗前。

清风知逸少

上班公务亦为娱，一览二王筋骨舒。

夜半清风知逸少，悄悄入室漫翻书。

步李白韵

观龙岛上泛醅香，觥斛盈盈映紫光。

不待主人来醉我，已知清远是家乡。

习书

悠然飘逸待书房，默默无言阅帖忙。

翰墨余香随水去，残碑新纸展芬芳。

书斋乐

君问为何把纸裁，笑而不答立书台。

墨香满室随风出，散落邻家入梦猜。

戏题拙著八部梓行

一篇《品味》蕴才情，几册文章起浪声。

每被艺坛研笔法，任由后学出精英。

高官厚禄虽无份，清雅诗书却有名。

莫笑言辞夸海口，岭南八部我能行。

浮沉

一夜高升羽翼丰，众君远近庆三功。

岂知习大行新政，得位半年渡狱中。

（五）李白之酒

　　说到李白的诗歌，人们往往想到的是狂傲不羁、自由洒脱、飘逸浪漫的文学风格。李白诗风狂放不拘、气势奔放，带有极强的浪漫气质和个人主观色彩，擅长抒发个人胸中情怀，时刻流露出对自由的追求和向往，诗歌中体现出充分的自我意识和倨傲独立的人生品格，可以说都与当时盛唐风行的酒文化影响是分不开的。

　　酒文化与唐代诗人文学创作之间有着密切的关系。郭沫若在《李白与杜甫》中曾提到："我曾经在杜甫现存的诗和文一千多首作了初步的统计，凡说的饮酒的共有二百多首，为百分之二十一强。作为对照，我也对李白的诗和文一千五百首作了初步统计，说到饮酒的有一百七十首，为百分之十六强。"前人方勺在《泊宅编》卷上也提到过白居易的饮酒诗，他说：

"白乐天多乐诗，二千八百首中饮酒者八百首。"这说明酒文化与唐代诗歌创作之间的影响可见一斑。而李白的饮酒诗，其追求自由独立、任随自然、傲世独立的文格，尤其淋漓尽致地展现了酒文化在诗歌中豪放恣肆的纵横之态。而李白在诗歌中体现的狂放不拘、自由放任、

自命不凡的人生真性情，也不失为酒神精神的最佳诠释。

前面笔者收录了李白的 25 首"酒诗"。从《客中作》就可以看出李白对酒的痴迷，当真是到了"成仙"的程度。酒能催发李白的诗兴，从而内化在其诗作里，酒也就从物质层面上升到精神层面，成为李白诗的称号。而且他的诗，都能给人以向上的力量、开阔的胸襟、振奋的精神和奋发的豪情，哪怕如饮酒作乐、吟花弄月的诗，也能给人以豁然大度、气薄云天、胸臆大开之感。"欢言得所憩，美酒聊共挥。长歌吟松风，曲尽河星稀。我醉君复乐，陶然共忘机。"此诗俨然描绘一幅宾主相得、畅饮谈心、陶然忘机的美好画卷。酒以言欢，觥筹交错之中，宾主畅谈，可讲三千年之古事，可谈五十年之未来；可言帝王豪杰阳春白雪，可侃市井乡里下里巴人。"长歌吟松风"——李白与友人高歌畅饮，咏赞松风之高洁，不仅可以看出李白有着远大的理想，富有浪漫主义色彩的性情，乐观向上的心态和豪迈的激情，也充分体现了唐代酒风的唯美主义倾向和乐观奋进的时代精神。

酒能成欢，也可忘忧。"穷愁千万端，美酒三百杯。愁多酒虽少，酒倾愁不来"，举杯消愁历来是中国酒文化中不可或缺的一环。李白胸怀天下，志在报效国家，所思所念的都是为国家做出一番贡献。他恃才傲物，洒脱不羁，"天生我材必有用""安能摧眉折腰事权贵，使我不得开心颜"。敢自诩"天生我材"者，放眼古今，恐唯李太白一人矣。这种狂傲不羁源自强烈的自信，而这种自信乃是大唐帝国的文化心理，是华夏子孙的民族性格。然而，理想与现实没有达成统一，上层官僚的排挤和打压使得他不得不远离政治。李白在长安时，对"但假其名，而无所职"的翰林供奉位置而得不到重用感到不满。

李白"彷徨庭阙下，叹息光阴逝"，在十分苦闷的心情下写了《月下独酌》："花间一壶酒，独酌无相亲。举杯邀明月，对饮成三人。"高傲的李白举世无知己，只有皓洁的明月和孤单的身影相依为伴，浸透着他内心深深的孤独感。他借酒忘忧，在酒的世界里，李白可以尽情地欢快游乐，豪迈奔放，不受任何束缚，不向任何势力低头。

李白的精神思想虽然受到了道家、儒家和纵横家等诸多流派的影响，但贯穿李白一生的，还是以道家思想为主。而中国酒文化中体现的道家哲学，也十分契合李白自由放达的人生个性。在酒文化的"道"学层面上，酒已经上升成为一种文化符号，并内化到诗歌中，体现了对自由与美的追求，以及人的精神与宇宙、自然和谐地融为一体。"木兰之枻沙棠舟，玉箫金管坐两头。美酒樽中置千斛，载妓随波任去留。仙人有待乘黄鹤，海客无心随白鸥。屈平词赋悬日月，楚王台榭空山丘。兴酣笔落摇五岳，诗成笑傲凌沧州。功名富贵若长在，汉水亦应西北流"。李白的《江上吟》就描绘了一个被理想化了的"酒中仙境"，李白借酒之兴，达到了道家的"坐化"和"忘机"的境界，但却并不"忘言"，他"兴酣笔落"而"诗成"，

飘逸奇异的想象中忘却了俗世纷扰，表达了与庄子同趣的对绝对自由的向往之情。

唐人的酒胆在中国酒文化的浩瀚大河中可谓一枝独秀。平时诺诺不能言，醉后侃侃帝王殿。对恃才傲物、洒脱不羁的李白来说，他凭着股酒中真气，"平视王侯，笑傲群伦"。杜甫曾在《饮中八仙歌》中坦言："李白一斗诗百篇，长安市上酒家眠。天子呼来不上船，自称臣是酒中仙。"如此豪迈之气概，难怪苏东坡也说李白"戏万乘若僚友，视俦列如草芥"，可谓一语道破李白的胸襟气度。在李白仕途失意之后，他企图以纵酒狂欢来消释内心的苦闷。虽然表现了浮生若梦，应当及时行乐的消极情绪，但李白的沉溺醉乡并非真的沮丧颓废，而是在饮酒狂歌中，展现了不趋炎附势、藐视权贵的文人风骨。"黄金白璧买歌笑，一醉累月轻王侯""岑夫子，丹丘生，将进酒，杯莫停""与君歌一曲，请君为我侧耳听"，李白酒后将其满腹真言和盘托出——"钟鼓馔玉不足贵，但愿长醉不复醒"，是因为所见皆俗物，不堪入目——奸权当道，能才委屈，宫廷声色犬马，纸醉金迷，王公大臣只顾追求享乐，不理正事，不顾黎民。李白鄙薄这不公平的黑暗的现实社会，又深憾自己一身才华却无法报效家国，唯酒后吐真言，道出诗人一身"安能摧眉折腰事权贵"的凛然傲骨。酒能催诗，诗也能兴酒。因历代酒家的酒幌、酒旗上都乐于书写"太白遗风"四字，这"太白"的名号也就成了酒的雅号。酒通过诗歌，也获得了一种象征意义上的美学称谓，也不可谓不是一桩妙事。西方文学中，总是将自由、艺术与美结合在一起，相提并论。中国的酒文化中体现的自由与美也在李白的诗歌艺术中完美地结合在一起。对酒的迷恋，使这位"天上谪仙人"超然于尘世之外。"天若不爱酒，酒星不在天。地若不爱酒，地应无酒泉。天地既爱酒，爱酒不愧天。已闻清比圣，复道浊如贤。贤圣既已饮，何必求神仙。三杯通大道，一斗合自然。但得酒中趣，勿为醒者传。"一诗道出了一个诗者和饮者对人生的感悟。如果没有酒为媒，兴许历史上就出不了李白"诗仙"的美名，更遑论"酒仙"；而没有李白的酒诗，中国的酒文化和诗歌艺术无疑也会失色不少。酒文化成就了李白的优秀诗作，而李白的诗歌也将唐代甚至中国的酒文化推到了一个崭新的高度。

十、人品典范——颜真卿

（一）颜真卿对中国书法的历史贡献

1. 书法家"人格"典范

传统文化中非常重视道德、人品，尤其重视道德与行为的统一，提倡"德才兼备"，因此历来就有"文如其人""字如其人"的说法。垂昭千古的书法大家几乎都是襟怀坦荡、高风亮节、言行一致的正人君子，他们的道德、人格、气节和他们的书法作品并传后世，使后人赞颂不已。颜真卿"守其正，全其节"的气节备受后世推崇，人见其书，往往联想他的人品。欧阳修称"其字画刚劲独立，不袭前迹，挺然奇伟，有似其为人"。即使对其楷书有些微词的米芾，也感到颜体具有一种"昂然不可犯之色"。颜真卿为官清正廉洁，德宗曾经亲颁诏文，追念颜真卿的一生是"才优匡国，忠至灭身，器质天资，公忠杰出，出入四朝，坚贞一志，拘胁累岁，死而不挠，稽其盛节，实谓犹生"。他秉性正直，笃实纯厚，有正义感，从不阿于权贵，屈意媚上，以义烈名于世。颜真卿于71岁所书《颜勤礼碑》，便可看出传统、个性、时代之三大特征，彰显了其人品个性与时代特色之正大气象。笔者在评判书法作品优劣时，往往从历史的高度和文化艺术的高度，看作品是否具备"传统、个性、时代"之特征，从而断定此作品能否流传下去。"觉斋"诗云：

> 一心报国始忠君，祭侄文书泣鬼神。
>
> 雄壮楷行存籀篆，双修艺品立乾坤。

2. 天下第二行书《祭侄文稿》

颜真卿的侄儿季明在安史之乱中牺牲，这件作品是颜真卿所撰祭文的草稿。情绪的波动成为控制这件作品节奏的支点。在极度悲愤的情绪下书写，顾不得笔墨的工拙，故字随作者的情绪起伏，纯粹是精神和平时功力的自然流露。这在整个书法史上都是不多见的。可以说，《祭侄文稿》是极具史料价值和艺术价值的墨迹原作之一，至为宝贵。颜真卿的行书遒劲郁勃，这种风格也体现了唐朝繁盛的风度，并与他高尚的人格契合，是书法美与人格美完美结合的典例，故被誉为"天下第二行书"。

3. 不同时期所创立的"颜体"都具经典面貌

人们习惯"颜体"只针对颜真卿的楷书而言。其楷书结体方正茂密，笔画横细竖粗，笔力雄强圆厚，气势庄严雄浑，具有盛唐的气象，和柳公权合称为"颜柳"，有"颜筋柳骨"之誉。颜真卿的"颜体"彻底摆脱了初唐的风范，创造了新的时代书风。颜真卿不同阶段的楷书都有不同的面貌，如比较端庄遒劲有《颜勤礼碑》，笔画细瘦与其他碑刻不大一样；而

《颜氏家庙碑》，书法筋力丰厚，与其早年时期的作品相比更加浑厚大气，乃晚年之代表作。颜真卿的楷书已形成一种范式，后世学习者极多，甚至有"学书当学颜"的说法。

（二）颜真卿简介

颜真卿（708—784），字清臣，祖籍山东琅玡临沂，其祖先与王羲之出生于同一个地方，是与王羲之的家族一起南迁到南京的。颜真卿为人忠厚正直，多次直言犯上，不畏权贵。初入仕途，因与奸臣杨国忠不合，被黜为平原太守，因而有了后来的"颜平原"的称呼。安史之乱的时候，他为平原太守，与其兄常山太守颜杲卿联合抗击，并被推为十七郡盟主。安史之乱平息后，颜真卿以功臣入京，官封吏部尚书、太子太师、鲁郡开国公，故世人又称"颜鲁公"。

颜真卿一生尽管起起落落，但光明磊落。颜真卿一生最壮烈的一幕是晚年与李希烈的斗争。淮西节度使李希烈发动叛乱，朝廷有一个奸臣叫卢杞，这个人因嫉恨颜真卿，想报私仇，建议派遣颜真卿前往宣谕劝说，这实际上是借刀杀人。颜真卿见了李希烈随即被扣作人质。李希烈非常想颜真卿归附自己，便使出种种手段威逼利诱，都没有让颜真卿屈服，李希烈无奈，绞杀了颜真卿。

唐代宗大历元年（765），颜真卿因奏宰相元载阻塞言路，遭贬谪。三年（768）四月，由吉州司马改为抚州刺史。在抚州任职的五年中，他关心民众疾苦，注重农业生产，热心公益事业。针对抚河正道淤塞，支港横溢，淹没农田的现状，带领民众在抚河中心小岛扁担洲南建起一条石砌长坝，从而解除了水患，并在旱季引水灌田。抚州百姓为了纪念他，将石坝命名为千金陂，并建立祠庙，四时致祭。他为官清正廉洁，尽力维护社会正常秩序。抚州学子杨志坚家贫如洗却嗜学如命，其妻耐不住贫困生活，提出离婚，杨志坚写了一首《送妻诗》，表明自己矢志读书无奈同意离婚的心情。杨妻将这首诗作为离婚的证据呈献颜真卿。颜看了杨诗后，非常同情杨的遭遇，钦佩其苦读精神，对杨妻嫌贫爱富的行为进行责罚，并赠给杨志坚布匹、粮食，将杨留在署中任职。为此，颜还将《按杨志坚妻求别适判》公之于众。这则判词对临川良好学风、淳朴婚俗的形成起了较好的导向作用。

颜真卿为琅玡氏后裔，家学渊博，六世祖颜之推是北齐著名学者，著有《颜氏家训》。颜真卿少时家贫缺纸笔，就用笔醮黄土水在墙上练字。初学褚遂良，后师从张旭得笔法，又汲取初唐四家特点，兼收篆隶和北魏笔意，完成了雄健、宽博的颜体楷书风貌，树立了唐代的楷书典范。

他的楷书一反初唐书风，行以篆籀之笔，化瘦硬为丰腴雄浑，结体宽博而气势恢宏，骨力遒劲而气概凛然，被称为"颜体"。其与柳公权并称"颜柳"，有"颜筋柳骨"之誉。

欧阳修曾说："颜公书如忠臣烈士，道德君子，其端严尊重，人初见而畏之，然愈久而

愈可爱也。其见宝于世者有必多，然虽多而不厌也。"朱长文赞其书："点如坠石，画如夏云，钩如屈金，戈如发弩，纵横有象，低昂有志，自羲、献以来，未有如公者也。"颜体对后世书法艺术的发展产生了深远影响，唐以后很多名家，都从颜真卿变法成功中汲取经验。尤其是行草，唐以后一些名家在学习"二王"的基础之上再学习颜真卿而形成自己的风格。苏轼曾云："诗至于杜子美，文至于韩退之，画至于吴道子，书至于颜鲁公，而古今之变，天下之能事尽矣。"

自唐朝开始，尤其在"安史之乱"后，佛、道盛行。颜真卿原本熟谙佛道文化，自干元以后，与僧侣、道士的交往明显增多，并热心宗教活动，其诗文、书法创作也多与此有关。在抚州四年，他也热心于道教活动。初到临川，即为道士谭仙岩书《马伏波语》。大历四年（769）正月，倾慕晋代道士王、郭二真君修道异事，他派人赴崇仁县华盖山寻访遗踪，又重修二真君神坛，亲自撰书《华盖山王郭二真君坛碑铭》。三月，寻访临川井山晋代女道士魏华存仙坛遗迹，撰书《魏夫人仙坛碑铭》，对时人增修观宇之举倍加称赞。同月，游井山华姑仙坛，撰书《华姑仙坛碑》，详细记述了本朝道姑黄令微修炼升仙一事。四月，僧人智清、什喻和道士谭仙岩共同修复的抚州谢灵运翻经台旧宇告竣，颜真卿亲临法会，撰书《宝应寺翻经台记》。大历六年（771）三月，抚州临川县宝应寺创建律藏院、立戒坛。颜真卿亲为撰书碑文，颂述律宗传授渊源。四月，游南城县麻姑山仙都观，撰书《抚州南城县麻姑山仙坛记》，对仙人王方平、麻姑的奇异道术推崇备至。

该《记》分大、中、小字几种版本，初以其小楷本全记刻成石碑竖在麻姑山仙都观内。后人又在碑背镌刻了卫夫人、褚遂良、虞世南、欧阳询、薛稷、柳公权、李邕等人的楷书。该字碑被历代书法家誉为"天下第一楷书"，成为临摹研习的模板。后几经毁失，都以其拓本翻刻传世。1992年江西著名篆刻家、省书法协会副主席许亦农先生以大字楷书镌刻，重新竖碑于南城麻姑山。

颜真卿著有《吴兴集》《卢州集》《临川集》。其一生书写碑石极多，流传至今的有：《多宝塔碑》结构端庄整密，秀媚多姿；《东方朔画赞碑》风格清远雄浑；《谒金天王神祠题记》端庄遒劲；《臧怀恪碑》雄伟健劲；《郭家庙碑》雍容朗畅；《麻姑仙坛记》浑厚庄严，结构精悍，而饶有韵味；《大唐中兴颂》是摩崖刻石，为颜真卿最大的楷书，书法方正平稳，不露筋骨；《宋暻碑》又名《宋广平碑》，书法开阔雄浑；《八关斋报德记》气象森严；《元结碑》雄健深厚；《干禄字书》持重舒和；《李玄静碑》书法遒劲，但笔画细瘦和其他碑刻不大一样。

《颜氏家庙碑》，书法筋力丰厚，也是他晚年的得意作品。传世墨迹有《争座位贴》《祭侄文稿》《刘中使帖》《自书告身帖》等。

为学习书法，颜真卿拜在张旭门下学习。张旭是唐代首屈一指的大书法家，各种皆能，尤擅草书。颜真卿希望在这位名师的指点下，很快学到写字的窍门，从而一举成名。但拜师

以后，张旭却没有透露半点书法秘诀。他只是给颜真卿介绍了一些名家字帖，简单地指点一下字帖的特点，让颜真卿临摹。有时候，他带着颜真卿去爬山，去游水，去赶集，去看戏，回家后又让颜真卿练字，或看他挥毫疾书。

转眼几个月过去了，颜真卿得不到老师的书法秘诀，心里很着急，他决定直接向老师提出要求。一天，颜真卿壮着胆子，红着脸说："学生有一事相求，请老师传授书法秘诀。"

张旭回答说："学习书法，一要'工学'，即勤学苦练；二要'领悟'，即从自然万象中接受启发。这些我不是多次告诉过你了吗？"

颜真卿听了，以为老师不愿传授秘诀，又向前一步，施礼恳求道："老师说的'工学''领悟'，这些道理我都知道了，我现在最需要的是老师行笔落墨的绝技秘方，请老师指教。"

张旭还是耐着性子开导颜真卿："我是见公主与担夫争路而察笔法之意，见公孙大娘舞剑而得落笔神韵，除了苦练就是观察自然，别的没什么诀窍。"

接着他给颜真卿讲了晋代书圣王羲之教儿子王献之练字的故事，最后严肃地说："学习书法要说有什么'秘诀'的话，那就是勤学苦练。要记住，不下苦功的人，不会有任何成就。"

老师的教诲，使颜真卿大受启发，他真正明白了为学之道。从此，他扎扎实实，潜心钻研，从生活中领悟运笔神韵，终于成为一位大书法家，为"四大楷书"之首。

（三）颜真卿书法欣赏

1.《东方朔画像赞》

《东方朔画像赞》的楷书作品有两件，其一传为王羲之小楷，另一为颜真卿的大楷。此碑额篆"汉太中大夫东方先生画赞并序"，唐天宝十三年十二月立于德州陵县，颜真卿时年四十六岁。苏东坡曾学此碑，并题云："颜鲁公平生写碑，唯此碑为清雄。字间不失清远，其后见王右军本，乃知字字临此书，虽大小相悬，而气韵良是。"明人有云："书法峭拔奋张，固是鲁公得意笔也。"

此碑原在东方朔故里（陵县神头镇）的东方祠，元代移至城内，清康熙六年（1667）地震，碑身半截被埋在土中，至乾隆五十七年（1793）始为热爱颜书的县令汪本庄挖出，并修碑亭保护之。1958年，德州地区又重修碑亭作为重点文物予以保护。

2.《祭侄文稿》

安史之乱，鲁公堂兄颜杲卿任常山郡太守，贼兵进逼，太原节度使拥兵不救，以至城破，颜杲卿与子颜季明罹难。所以文中说"贼臣不救，孤城围逼，父陷子死，巢倾卵覆"。事后鲁公派长侄泉明前往善后，仅得杲卿一足、季明头骨，乃有此作。时年鲁公五十岁。书法作字向有字如其人之说。鲁公一门忠烈，生平大节凛然，精神气节之反应于翰墨，本稿最为论书者所乐举。此帖本是稿本，其中删改涂抹，正可见鲁公为文构思，始末情怀起伏，胸臆了无掩饰，所以写得神采飞动，笔势雄奇，姿态横生，得自然之妙。所有的竭笔和牵带的地方都历历可见。通篇使用一管微秃之笔，以圆健笔法，有若流转之篆书，自首至尾，虽因墨枯再醮墨，墨色因停顿初始，黑灰浓枯，多所变化，然前后一气呵成。元代张敬晏题跋云："告不如书简，书简不如起草。盖以告是官作，虽楷端终为绳约；书简出于一时之意兴，则颇能放纵矣；而起草又出于无心，是其手心两忘，真妙见于此也。"元鲜于枢评此帖为"天下第二行书"。

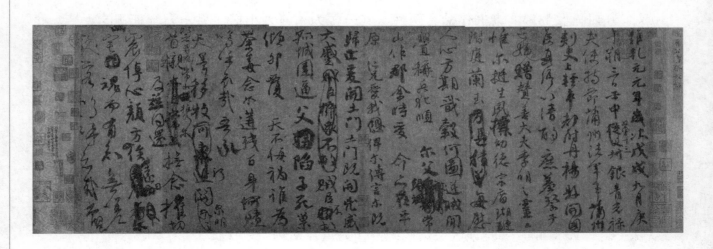

维乾元元年，岁次戊戌，九月，庚午朔，三日壬申，第十三叔，银青光禄大夫，使持节，蒲州诸军事，蒲州刺史，上轻车都尉，丹扬县开国侯真卿，以清酌庶羞祭于亡侄赠赞善大夫季明之灵曰：惟尔挺生，凤标幼德，宗庙瑚琏，

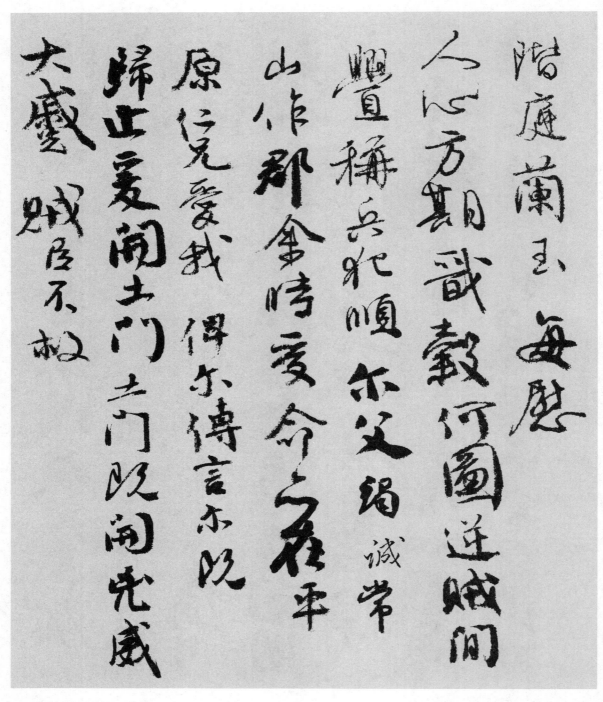

阶庭兰玉，每慰人心。方期戬谷，何图逆贼间衅，称兵犯顺。尔父竭诚，常山作郡，余时受命，亦在平原。仁兄爱我，俾尔传言，尔既归止，爰开土门。土门既开，凶威大蹙，贼臣不救，

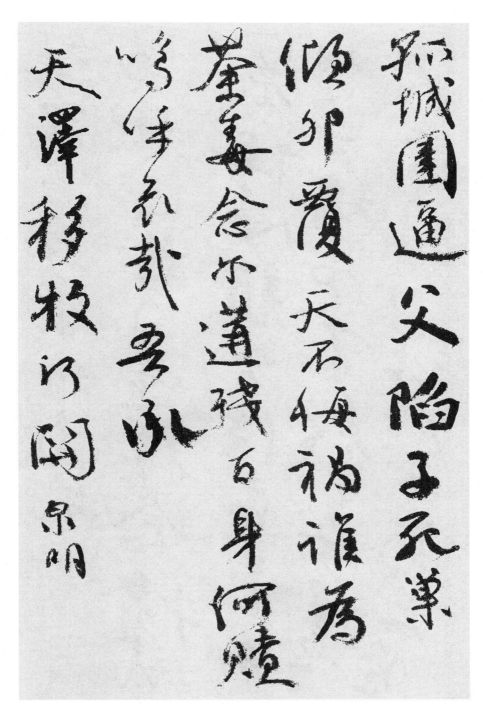

孤城围逼，父陷子死，巢倾卵覆。天不悔祸，谁为荼毒？念尔遘残，百身何赎？呜呼哀哉！吾承天泽，移牧河关，泉明

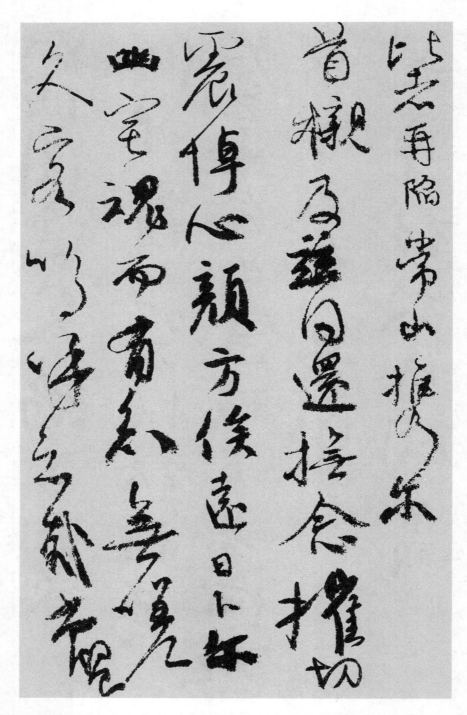

　　比者，再陷常山。携尔首榇，及兹同还，抚念摧切，震悼心颜。方俟远日，卜尔幽宅，魂而有知，无嗟久客。呜呼哀哉！尚飨。

《祭侄文稿》有三大特色：

（1）圆转遒劲的篆籀笔法。即以圆笔中锋为主，藏锋出之。此稿厚重处浑朴苍穆，如黄钟大吕；细劲处筋骨凝练，如金风秋鹰；转折处，或化繁为简、遒丽自然，或杀笔狠重，戛然而止；连绵处，笔圆意赅，痛快淋漓，似大河直下，一泻千里。

（2）开张自然的结体章法。此稿一反"二王"茂密瘦长、秀逸妩媚的风格，变为宽绰、自然疏朗的结体，点画外拓，弧形相向，顾盼呼应，形散而神敛。字间行气，随情而变，不计工拙，无意尤佳，圈点涂改随处可见。在不衫不履的挥写中，生动多变。可以强烈地感受到刚烈耿直的颜真卿感情的起伏和宣泄。行笔忽慢忽快，时疾时徐，欲行复止。字与字上牵下连，似断还连，或萦带娴熟，或断笔狠重；或细筋盘行，或铺毫直下，可谓跌宕多姿，奇趣横生。集结处不拥挤，疏朗处不空乏，可谓疏可走马，密不透风，深得"计白当黑"之意趣。行与行之间，则左冲右突，欹正相生，或纽结粘连，或戛然而断，一任真性挥洒。尤为精彩的是末尾几行，由行变草，迅疾奔放，一泻而下，大有江河决堤的磅礴气势。至十八行"呜呼哀哉"，前三字连绵而出，昭示悲痛之情已达极点。从第十九行至篇末，仿佛再度掀起风暴，其愤难抑，其情难诉。写到"首榇"两字时，前后左右写了又改，改了又写，仿佛置身于情感旋风之中。长歌当哭，泣血哀恸，一直至末行"呜呼哀哉尚飨"，令人触目惊心，撼魂震魄。

（3）渴涩生动的墨法。此稿渴笔较多，且墨色浓重而枯涩。这与颜真卿书写时所使用的工具（短而秃的硬毫或兼毫笔、浓墨、麻纸）有关。这一墨法的艺术效果与颜真卿当时撕心裂肺的悲恸情感恰好达到了高度的和谐一致。而此帖真迹中，所有的渴笔和牵带的地方都历历可见，能让人看出行笔的过程和笔锋变换之妙，对于学习行草书有很大的益处。

这件作品原不是作为书法作品来写的，由于心情极度悲愤，情绪已难以平静，错桀之处增多，时有涂抹，但正因为如此，此幅字写得凝重峻涩而又神采飞动，笔势圆润雄奇，姿态横生，纯以神写，得自然之妙。

3.《多宝塔碑》

全称《大唐西京千福寺多宝塔感应碑》，天宝十一年（752）四月廿日建，岑勋撰文，颜真卿书丹，徐浩题额，史华刻字，现藏西安碑林。碑文写的是西京龙兴寺和尚楚今静夜诵读《法华经》时，仿佛时时有多宝佛塔呈现眼前。他决心把幻觉中的多宝佛塔变为现实，天宝元年选中千福寺兴工，四年始成。在千福寺中每年为皇帝和苍生书写《法华经》《菩萨戒经》，这在佛教史上，有特殊的意义。此碑是颜真卿早期成名之作，书写恭谨诚恳，直接"二王"、欧、虞、褚遗风，而又有与唐人写经有明显的相似之处，说明颜真卿在向前辈书法家学习的同时，也非常注重从民间的书法艺术中吸取营养。

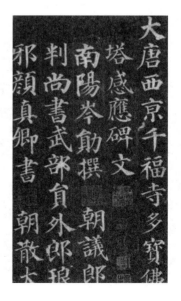

整篇结构严密，字里行间有乌丝栏界格，点画圆整，端庄秀丽，一撇一捺显得静中有动，飘然欲仙。《书画跋》："此是鲁公最匀稳书，亦尽秀媚多姿，第微带俗，正是近世撰史家鼻祖。"

4.《麻姑仙坛记》

全称是《有唐抚州南城县麻姑山仙坛记》，楷书，颜真卿撰文并书。颜真卿除了书法成就之外，还研究过古生物化石。唐代宗大历六年（771），颜真卿在现今江西省任抚州刺史，正值其仕途失意之际，故时有问道向禅之心。

是年四月，颜真卿游览南城县麻姑山，于一座古坛附近，看到一些螺蚌壳化石夹在地层中。他认真研究了这一现象，提出了他的论点：这里曾经是海洋，后来才成为陆地，那些化石就是证据。他为此撰写了一篇论文《抚州南城麻姑山仙坛记》，记述麻姑得道成仙之事，并刻石记之。非独记事，亦是此时心情的反映。

此碑庄严雄秀，历来为人所重，是颜体代表作之一，为颜真卿六十多岁时的作品。此时颜真卿楷书风格已臻完善，欧阳修《集古录》中说："此碑遒峻紧结，尤为精悍，笔画巨细皆有法。"

5.《颜勤礼碑》

唐刻石，全称《唐故秘书省著作郎夔州都督府长史护军颜君神道碑》，是颜真卿71岁时为其曾祖父颜勤礼撰文并书的神道碑。古人所谓墓前开道，建石柱以为标，谓之神道，即墓碑。碑文内容追述颜氏家庭祖辈功德，叙述后世子孙在唐王朝之业绩。除《集古录》《金石录》著录外，他书无言及者。《颜勤礼碑》四面刻字，碑阳19行，碑阴20行，每行38字，碑侧有5行，行37字，计1667字。左侧铭文在北宋时已被磨去，无立碑年月。

北宋大家欧阳修《六一题跋》卷七定为唐代宗李豫

大历十四年（779）书刻并立。石旧在陕西西安，宋元祐间石佚，下落不明。1992 年 10 月在西安旧藩库堂后（今西安市社会路）出土，使得这一"颜体"的代表之作在沉睡地下一千余年之后得以重见天日。现藏于陕西省博物馆碑林，定为国家级重点保护文物。

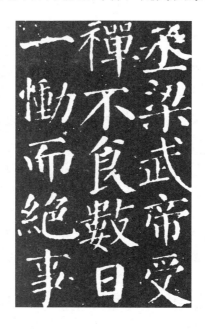

6.《中兴颂》

2014 年 11 月 2 日，广东书法院书法考察团到湖南祁阳县浯溪摩崖考察《大唐中兴颂》碑，此碑作于 771 年，楷书。元结撰文，颜真卿书于摩崖上，时年六十三岁。刻于湖南祁阳县浯溪摩崖上，字径近 14 厘米，是颜书中少见的摩崖擘窠大字。元结是唐代著名文学家，罢官后居于浯溪，溪边山岩峰峦叠嶂，石壁嶙峋。《中兴颂》就刻在其中最大的一块石壁上。此文记平安禄山之乱，颂唐中兴之事。此刻石书风磊落奇伟，石质坚硬，经千年尚保存完整。《集古录》称赞此摩崖刻石"书字尤奇伟而文辞古雅"。《广川书跋》评为："太师以书名，中兴颂尤瑰玮，故世贵之。"2016 年 11 月 24 日，广东书法院李林惠同志为深入研究《大唐中兴颂》，又专门到湖南省祁阳县浯溪碑林进行实地考察，研究此碑的整体和局部的关系，同时拍摄大

量的照片，反复研究个别字的笔法和字法。

浯溪碑林处苍崖石壁，濒临湘江，巍然突兀，连绵共长 78 米，最高处拔地而起有 30 余米高，为摩崖文字天然好刻处。现为全国重点文物保护单位、省级风景名胜区、省级爱国主义教育基地、湖南省十大文化遗产。

元结在 761 年撰写了《大唐中兴颂》，后来大书法家颜真卿将此文书写下来镌刻于江边崖石，因其文奇、字奇、石奇，被后人誉为"浯溪三绝"。此后，历代共有 250 多名文人学士到此游览，题诗作赋，铭刻石上，成为国内最大碑林，是研究碑石文化的一个宝库。其中，除《大唐中兴颂》外，还有宋代著名书法家米芾的《浯溪诗》和著名文学家黄庭坚的长诗《书摩崖碑石》及清人何绍基、吴大征等名家题名刻石的浯溪新三铭等。碑林中还有清代越南使者途经此地留下的刻石四块。

1996 年后，无产阶级革命家陶铸的《东风》诗碑和《踏莎行》词碑相继在景区树立，又增建了陶铸铜像和陶铸革命事迹陈列馆，千年古迹更添胜景。

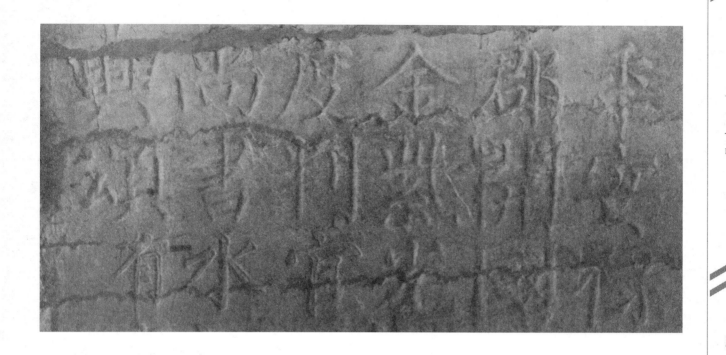

7.《颜家庙碑》

颜家庙碑于唐建中元年（780）七月立，全称《唐故通议大夫行薛王右柱国赠秘书少监国子祭酒太子少保颜君庙碑铭并序》，是为颜真卿之父颜惟贞所立的神道碑，碑在陕西西安，颜真卿撰文并书。书风与《李玄靖碑》相似，结体茂密，风骨圆浑，极尽"颜书"规范。明赵涵《石墨镌华》评："此书结法与《东方赞》正同，劲节直气，隐隐笔画间。"王世贞评："余尝评颜鲁公《家庙碑》以为今隶中之有玉筋体者。风华骨骼，庄密挺秀。真书家至宝。"

8.《争座位帖》

亦称《论座帖》《与郭仆射书》，行草书。是唐广德二年（764）颜真卿与郭英之书信稿。宋时曾归长安安师文，安氏以此上石，石现在陕西西安碑林，墨迹不传。苏轼曾于安氏处见真迹赞曰："此比公他书尤为奇特，信手自书，动有姿态。"此帖为颜真卿行草书精品。通观全篇书法，一气贯之，字字相属，虎虎有生气。此稿系颜真卿因不满权奸的骄横跋扈而奋笔直书的作品。故通篇气势充沛，劲挺豁达，字里行间横溢着粲然忠义之气，显示了颜真卿刚强耿直、朴实敦厚的性格。迄今一千余年，读之莫不令人肃然起敬。此帖本是一篇草稿，作者凝思于词句间，本不着意于笔墨，却写得满纸郁勃之气横溢，成为书法史上的名作。后世以此帖与《兰亭序》合称"双璧"。

9.《自书告身帖》

作于建中元年（780），是年颜真卿授太子少师，并自书《自书告身帖》。书法苍劲谨严，结衔小字亦一丝不苟，清淡绝伦。詹景风称此书："书法高古苍劲，一笔有千钧之力，而体合天成。其使转真如北人用马，南人用舟，虽一笔之内，时富三转。"董其昌谓："此卷之奇古豪放者绝少。"此帖字里行间可体会出颜书行笔的气韵和结体的微妙变化，是后人学习楷书不可多得的良范。

勅國儲爲天下之本師
導乃元良之教將以
本固必由教先非求中
賢何以審諭光祿大
夫行吏部尚書克禮
儀使上柱國魯郡開

国公颜真卿立德
践行当四科之首录
文硕学为百氏之宗
忠谠馨于臣节贞

觌存乎士範述職中
外服勞社稷静專由
其直方動用謂之懸
解山公啓事清彼品

流卅孫制禮光我王
度惟是一有寶貞萬
國力乃稽古則思其
人況　太后崇徽
外家縣屬顧先勳
舊方睦親賢俾其

調護以金羽翼一王之
制咨尔兼之可太子
少師依前克禮儀使
散官勳封如故
建中元年八月廿五日
奉
勑如右牒到奉行
建中元年八月廿六日

告光禄大夫太子少师

兖礼仪使上柱国鲁

郡开国公颜真卿奉

勅如右符到奉行

建中元年八月廿八日下

10.《裴将军诗》

此碑长 64 厘米，宽 33 厘米，厚 12 厘米。非正非行，非篆非隶，开创了破体书法的先河，通篇楷、行、草之笔法互相交替，异彩纷呈。学好此碑，对"打通楷行草"大有裨益。全诗为 18 句 90 字。这首诗的内容意气风发，字字逼人。读后使人对颜真卿讴歌裴旻那股奔雷掣电，奇杰腾跃之势油然起敬。看了这兼有楷行籀篆，写得大气磅礴，挺然奇伟的刻字，使人顿增一股森然激烈的豪气。再是，章法布局严谨，字体结构奇特。

裴将军诗

大君制六合，猛将清九垓。

战马若龙虎，腾陵何壮哉。

将军临北荒，恒赫耀英材。

剑舞跃游电，随风萦且回。

登高望天山，白云正崔嵬。

入阵破骄虏，威声雄震雷。

一射百马倒，再射万夫开。

匈奴不敢敌，相呼归去来。

功成报天子，可以画麟台。

诗文解释：裴将军！英明神武征战天下，精兵强将扫清九州。战马犹如飞龙猛虎，飞腾而来何其壮观。裴将军来到北方荒蛮之地，展示了他的雄才大略。宝剑飞舞犹如跳跃的闪电，像风一样萦绕回环。登上高处仰望天山，山头白云犹如陡峭的山石。将军杀入敌人阵营战胜骄蛮的敌人，他的威名像雷声一样响亮。一支箭射向敌军，就能让上百骑战马掉头逃窜；再一支箭射出去，千万敌军纷纷退避。匈奴不敢与其对敌，相互招呼着准备逃跑。裴将军战胜敌人班师回朝回奏天子，他的功绩和英名足以铭刻在最高贵的麒麟台上。

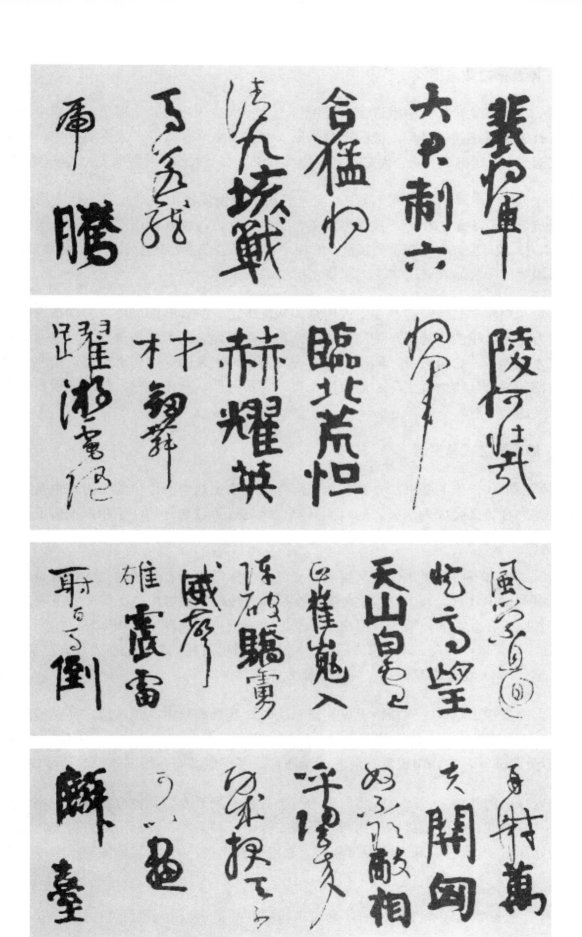

（四）颜真卿之政治生涯

开元（713—741）年间中举进士，登甲科，曾 4 次被任命为监察御史，迁殿中侍御史。因受到当时的权臣杨国忠排斥，被贬黜到平原（今属山东）任太守。人称颜平原。肃宗时至凤翔授宪部尚书，迁御史大夫。代宗时官至吏部尚书、太子太师，封鲁郡公，人称"颜鲁公"。

天宝十四年（755），平卢、范阳、河东三镇节度使安禄山发动叛乱，他联络从兄颜杲卿起兵抵抗，附近十七郡相应，被推为盟主，合兵二十万，使安禄山不敢急攻潼关。德宗兴元元年（784），淮西节度使李希烈叛乱，奸相卢杞趁机借李希烈之手杀害他，派其前往劝谕，被李希烈缢死。闻听颜真卿遇害，三军将士纷纷痛哭失声。

半年后，叛将李希烈被自己手下人所杀，叛乱平定。颜真卿的灵柩才得以护送回京，厚葬于京兆万年颜氏祖茔。德宗皇帝痛诏废朝八日，举国悼念。德宗亲颁诏文，追念颜真卿的一生是"才优匡国，忠至灭身，器质天资，公忠杰出，出入四朝，坚贞一志，拘胁累岁，死而不挠，稽其盛节，实谓犹生"。他秉性正直，笃实纯厚，有正义感，从不阿谀权贵，屈意媚上，以义烈名于时。

（五）颜真卿之戎马生涯

颜真卿被世代推崇的是书法，其实他在沉浮的政治生涯中所作出的努力，也是被人称道的。但在朝为官势必会成为众矢之的，颜真卿也终究躲不过这一劫，宰相卢杞借反臣李希烈之手害了他。

颜真卿二十六岁时中了进士，又擢制科（朝廷为求散逸而有专长的人才临时设置的考试科目），顺利踏上仕途。750 年，颜真卿由监察御史转殿中侍御史，在御史台下属的三院之一的察院任职。在此期间，御史吉温出于私怨陷害御史中丞宋浑（宰相宋璟之子），颜真卿于是上折："奈何以一时忿，欲危宋璟后乎？"宰相杨国忠及其党羽便把他当成异己加以排斥，天宝十二年（753）将他调离出京，降为平原太守。

平原郡属安禄山辖区，安禄山谋反初露苗头时，颜真卿暗中高筑城墙，并在墙边深挖战沟，招募壮丁，积储粮草，加以防范，表面上却作出每日与宾客泛舟饮酒、不问世事的假象。天宝十四年（755），安禄山谋反，河北二十四郡除了平原城守备很好外，其他城均失守。

在与安禄山的斗争中，颜真卿将原来的三千兵扩充到万人，并择取统帅、良将，与堂兄常山太守（今河北正定）颜杲卿相约共同抵抗安禄山，颜杲卿在安禄山后方讨伐叛军。颜真卿被推为联军盟主，统兵 20 万，横扫燕赵。天宝十五年（756），又辅佐河东节度使李光弼讨伐叛军。

756 年，唐玄宗之子李亨即位后，为肃宗。颜真卿重新当上了河北招讨使。安禄山利用

肃宗调走河北兵力之机，乘虚急攻河北，兵围平罩。十月，颜真卿被迫弃郡。他于757年见到了皇帝，被诏受宪部（刑部）尚书，后升职为御史大夫。

经过安史之乱，唐朝转向衰落，出现了藩镇割据的局面。代宗死后，他的儿子李适即位，为德宗，但实权却被宰相卢杞把持。卢杞一直嫉恨颜真卿的才略和耿直。

782年，唐德宗想改变藩镇专权的局面，却引发了藩镇叛乱。其中淮西节度使李希烈兵势最强，他自称天下都元帅，向朝廷进攻，朝野大为震惊。唐德宗找宰相卢杞商量，卢杞欲借机铲除颜真卿，于是说："不要紧。只要派一位德高望重的大臣去劝导他们，不用动一刀一枪，就能把叛乱平息下来。"

卢杞推荐了年老的太子太师颜真卿。这时候，颜真卿已经是七十开外的老人了。文武官员听说朝廷派他到叛镇去做劝导，都为他的安全担心。但是，颜真卿却不在乎，带了几个随从就赶往淮西。

唐朝宗室李勉听到这件事，觉得朝廷将失去一位元老，于是秘密上奏请求留住他，并派人到道路上去接他，但没有赶上。

李希烈听到颜真卿来了，想给他一个下马威。在见面的时候，叫他的部将和养子等一千多人都聚集在厅堂内外。颜真卿刚刚开始劝说李希烈停止叛乱，那些部将、养子就冲了上来，个个手里拿着明晃晃的尖刀，围住颜真卿又是谩骂，又是威胁。但颜真卿却面不改色，朝着他们冷笑。

李希烈于是命令人们退下。接着，把颜真卿送到驿馆里，企图慢慢软化他。叛镇的头目都派使者来跟李希烈联络，劝李希烈即位称帝。李希烈大摆筵席招待他们，也请颜真卿参加。叛镇派来的使者见到颜真卿来了，都向李希烈祝贺说："早就听到颜太师德高望重，现在元帅将要即位称帝，正好太师来到这里，不是有了现成的宰相吗？"

颜真卿扬起眉毛，朝着叛镇使者骂道："什么宰相不宰相！我年纪快八十了，要杀要剐都不怕，难道会受你们的诱惑，怕你们的威胁吗？"李希烈拿他没办法，只好把颜真卿关起来，派士兵监视着。士兵们在院子里掘了一个一丈见方的土坑，扬言要把颜真卿活埋在坑里。第二天，李希烈来看他，颜真卿对李希烈说："我的死活已经定了，何必玩弄这些花招。你把我一刀砍了，岂不痛快！"

过了一年，李希烈自称楚帝，又派部将逼颜真卿投降。士兵们在关禁颜真卿的院子里，堆起柴火，浇足了油，威胁颜真卿说："再不投降，就把你放在火里烧！"颜真卿二话没说，就纵身往火里跳去，叛将们把他拦住，向李希烈汇报。公元785年8月23日，李希烈想尽办法，终没能使颜真卿屈服，就派人将其缢杀，终年77岁。

（六）颜真卿之诗

颜真卿出身江左望族，二十五岁举进士第，三十三岁应"博学文词秀逸科"，以甲等登科，可见其文采斐然。又喜交游，与高适、岑参、徐浩引以为同志。自永泰初年遭贬谪以来，在公务之暇，开始寄情山水，沉湎诗文。颜真卿书名名扬天下，从其书法作品亦可见其文学修养。

劝学

三更灯火五更鸡，正是男儿读书时。

黑发不知勤学早，白首方悔读书迟。

咏陶渊明

张良思报韩，龚胜耻事新。

狙击不肯就，舍生悲缙绅。

呜呼陶渊明，奕叶为晋臣。

自以公相后，每怀宗国屯。

题诗庚子岁，自谓羲皇人。

手持山海经，头戴漉酒巾。

兴逐孤云外，心随还鸟泯。

登平望桥下作

登桥试长望，望极与天平。

际海蒹葭色，终朝凫雁声。

近山犹仿佛，远水忽微明。

更览诸公作，知高题柱名。

题杼山癸亭得暮字

杼山多幽绝，胜事盈跬步。

前者虽登攀，淹留恨晨暮。

及兹纤胜引，曾是美无度。

欻构三癸亭，实为陆生故。

高贤能创物，疏凿皆有趣。

不越方丈间，居然云霄遇。

巍峨倚修岫，旷望临古渡。

左右苔石攒，低昂桂枝蠹。

山僧狎猿狖，巢鸟来枳椇。

俯视何楷台，傍瞻戴颙路。

迟回未能下，夕照明村树。

十一、文人书法之典范——苏东坡

（一）苏轼对中国书法的历史贡献

1. 天下第三行书《黄州寒食诗帖》

苏轼的书法代表了宋朝的最高水平。《黄州寒食诗帖》写得苍凉惆怅，书法也正是在这种心情和境况下，有感而出的。通篇起伏跌宕，迅疾而稳健，痛快淋漓，一气呵成。因为有诸家的称赏赞誉，世人遂将《寒食帖》与东晋王羲之《兰亭序》、唐代颜真卿《祭侄文稿》合称为"天下三大行书"，或单称《寒食帖》为"天下第三行书"。还有人将"天下三大行书"作对比说：《兰亭序》是雅士超人的风格，《祭侄帖》是至哲贤达的风格，《寒食帖》是学士才子的风格。它们先后媲美，各领风骚，可以称得上是中国书法史上"行书"的三块里程碑。"觉斋"诗云：

> 坡翁品格宋人追，豪放诗风豪放词。
>
> 天下第三寒食帖，淡妆浓抹总相宜。

2. 典型的宋人文化精神

苏轼堪称宋代文学最高成就的代表。在后代文人的心目中，苏轼是我国文学史上最杰出的人物，他精通诗、词、散文、书法、绘画等，才华出众。他和父亲苏洵、弟弟苏辙都以诗文著名，并称"三苏"，均名列于"唐宋散文八大家"之中。苏东坡是北宋尚意书风的代表人物。苏东坡的诗、词、书、画、文章在几千年的文化大历史中，是绝顶好的少数几人之一。他的诗词有三千多首，还有大量的文集。

"苏人"：苏轼是我国文学史上最杰出的人物。

"苏诗"：苏轼的诗清新豪健，善用夸张比喻，在艺术表现方面独具风格。如"竹外桃花三两枝，春江水暖鸭先知"。又如，"欲把西湖比西子，淡妆浓抹总相宜"。苏轼不但影响宋代的诗歌，而且对明代"公安派"诗人和清初"宋诗派"诗人有重要的启迪。

"苏词"：苏轼的词为宋第一，其学生黄庭坚的诗为宋第一。名作《念奴娇·赤壁怀古》《水调歌头·丙辰中秋》传诵甚广。苏轼将北宋诗文革新运动的精神，扩大到词的领域，扫除了晚唐五代以来的传统词风，开创了与"婉约派"并立的"豪放派"，扩大了词的题材，丰富了词的意境，冲破了诗庄词媚的界限，对词的革新和发展做出了重大贡献。

"苏文"：苏轼的文学思想强调"有为而作"，崇尚自然，摆脱束缚，"出新意于法度

之中，寄妙理于豪放之外"，如《记承天夜游》《石钟山记》。苏轼散文著述甚丰，与韩愈、柳宗元、欧阳修并称"千古文章四大家"。苏轼是继欧阳修之后主持北宋文坛的领袖人物，在当时的作家中间享有巨大的声誉，一时与之交游或接受他的指导者甚多。黄庭坚、秦观、晁补之、张耒四人都曾得到他的培养、奖掖和荐拔，故称"苏门四学士"。尤其是他的小品文，是明代标举独抒性灵的"公安派"散文的艺术渊源，直到清代袁枚、郑燮的散文中仍可时见苏文的影响。

"苏赋"：体裁别具一格，是一篇介乎于骈文和散文之间的文赋。作者一方面用散文写法，挥洒自如，不拘一格，另一方面又具有赋多用押韵和对偶的特点，做到句式骈散结合，用韵疏密有致。采取主、客问答形式，将写景、抒情、哲理及议论熔于一炉，集人生观、自然观、辩证法于一体。作品有《赤壁赋》《屈原庙赋》等。

"苏书"：苏轼的书法代表了宋朝书法的最高成就。

"苏画"：明确提出"士人画"的概念等，为其后"文人画"的发展尊定了理论基础。存世画迹有《古木怪石图卷》《潇湘竹石图卷》等。而他散见于诗文中的画论，却成为五百年后董其昌阐述南北宗画论的理论基础。

"苏酒"：苏轼是著名的酿酒专家。历史上与酒结下不解之缘的诗人文士有很多，苏轼就是其中一个，而且是非常突出的一个。"身后名轻，但觉一杯重"。在他看来，功名利禄不如一杯酒的分量。苏轼的许多名篇，都是酒后之作。"明月几时有，把酒问青天"固然如此；《前赤壁赋》《后赤壁赋》等，多少也借了酒的灵气，从而流传千古。

"苏食"：苏轼也是中华美食大家。他留下了许多美食的制作方法，如"东坡肉"，至今仍为人们津津乐道。另外从品食能看出一个人的修养，食品即人品，苏轼的美食观以及美食人格一直深深影响着后人。

"苏仕"：二十一岁的时候他已名震京城。他的仕途很坎坷，遭遇"三起三落"，曾被贬到儋州，就是今天的天涯海角。

3. 苏轼之人格达到了儒家人格的最高标准——中庸

东坡最可贵的不是他的诗词，而是他的人格。在古代文人之中，他罕见地尤入圣域，真正达到了儒家人格的最高标准——中庸。由于苏轼把封建社会中士人的两种处世态度用同一种价值尺度予以整合，所以他能进退自如、宠辱不惊。苏轼的性情太完美，不能见容于污浊的官场。他是真正实践了孔子中庸思想的士子，甘塞有守、九死不悔。苏轼的人生智慧在于，他兼修庄释，将人生看得太透，痛苦还来不及沉淀，就被他先行化解了。

（二）"苏人"

苏轼（1037—1101）字子瞻，号东坡居士，眉州眉山（今四川眉山）人。他是我国文学史上的一位杰出人物，精通诗、词、散文、书法、绘画等，才华出众。他和父亲苏洵、弟弟苏辙都以诗文著名，并称"三苏"，均名列于"唐宋八大家"之中。苏东坡是北宋尚意书风的代表人物。苏东坡有渊博的知识、丰富的阅历和高深的书法造诣，我们了解苏东坡，其目的是为了深刻挖掘其尚意书风的内涵。苏东坡出生在书香世家，苏家的祖先最远可以追溯到唐朝的著名文人苏味道（初唐诗人，武后时期的"四友"，李峤、苏味道、杜审言、崔融），母程氏是大里氏木（相当于最高法院院长）程文应的女儿，因此他能够受到良好的家教。

（三）"苏诗"

"苏诗"特征：

1. 豪放、静雅、浪漫、美幻、流便、含蓄、经典。

2. 苏诗题材广泛，内容丰富。他在诗中记录山川景物、村野风光、农家风俗，表达对生活的热爱；更以诗抒写愤懑，排遣忧愁，表现自己机智风趣、洒脱自由的个性和恬淡闲逸、不为物扰的心境，显示了极为丰富的内心世界。

3. 苏诗中有不少以理趣见长的作品，诗人在写景、咏物、记事之中，有意识地阐发某种生活哲理，表达对人生的思索。苏诗中所谈的"理"，不是玄思或吊诡，而是生活中随触而发的感想，在习以为常中给人新的启迪。采用寓言、隐喻手法，还善于运用"赋"的手法构成一种图画美。

4. 比喻的新鲜与丰富是苏诗的一大特色。如脍炙人口的"竹外桃花三两枝，春江水暖鸭先知""欲把西湖比西子，淡妆浓抹总相宜"。

5. 苏诗任情挥洒，风格多姿多样。他欣赏陶诗的"枯淡"，其更主要的风格特色即是宋人所概括的"东坡豪"。

题西林壁

横看成岭侧成峰，远近高低各不同。

不识庐山真面目，只缘身在此山中。

题惠崇春江晚景

竹外桃花三两枝，春江水暖鸭先知。

蒌蒿满地芦芽短，正是河豚欲上时。

饮湖上初晴后雨

水光潋滟晴方好，山色空蒙雨亦奇。

欲把西湖比西子，淡妆浓抹总相宜。

（四）"苏词"

其词为豪放派，对后代有重要影响。苏轼在我国词史上占有特殊的地位，"豪放派"是由苏轼创立的，这种豪放风格是苏轼刻意追求的理想风格。他以充沛、激昂甚至略带悲凉的感情融入词中，写人状物以慷慨豪迈的形象和阔达雄壮的场面取胜。苏轼的词冲破了专写男女恋情和离愁别绪的狭窄题材，具有广阔的社会内容。其名作有《念奴娇》《水调歌头》等，与辛弃疾并称"苏辛"。刘辰翁《辛稼轩词序》说："词至东坡，倾荡磊落，如诗，如文，如天地奇观。"

旷达风格：这是最能代表苏轼思想和性格特点的词风，表达了诗人希望隐居、避开乱世、期待和平的愿望。

婉约风格：苏轼婉约词的数量在其词的总数量中占有较多的比例，这些词感情纯正深婉，格调健康高远，也是对传统婉约词的一种继承和发展。

水调歌头

明月几时有，把酒问青天。不知天上宫阙，今夕是何年。我欲乘风归去，又恐琼楼玉宇，高处不胜寒。起舞弄清影，何似在人间。

转朱阁，低绮户，照无眠。不应有恨，何事长向别时圆。人有悲欢离合，月有阴　晴圆缺，此事古难全。但愿人长久，千里共婵娟。

念奴娇（赤壁怀古）

大江东去，浪淘尽、千古风流人物。故垒西边，人道是、三国周郎赤壁。乱石穿空，惊涛拍岸，卷起千堆雪。江山如画，一时多少豪杰。

遥想公瑾当年，小乔初嫁了，雄姿英发。羽扇纶巾，谈笑间、樯橹灰飞烟灭。故国神游，多情应笑我，早生华发。人生如梦，一尊还酹江月。

定风波

三月三日沙湖道中遇雨，雨具先去，同行皆狼狈，余不觉。已而遂晴，故作此。莫听穿林打叶声，何妨吟啸且徐行。竹杖芒鞋轻胜马。谁怕！一蓑烟雨任平生。料峭春风吹酒醒，微冷，山头斜照却相迎。回首向来萧瑟处。归去，也无风雨也无晴。

（五）"苏文"

苏轼认为做文章应达到"如行云流水，初无定质，但常行于所当行，常止于所不可不止。文理自然，姿态横生"的艺术境界。

赵翼《瓯北诗话》说："以文为诗，自昌黎始，至东坡益大放厥词，别开生面，成一代之大观。……尤其不可及者，天生健笔一枝，爽如哀梨，快为并剪，有必达之隐，无难显之情，此所以继李、杜后为一大家也，而其不如李、杜处亦在此。"

记承天夜游

元丰六年十月十二日夜，解衣欲睡，月色入户，欣然起行。念无与为乐者，遂至承天寺寻张怀民。怀民亦未寝，相与步于中庭。庭下如积水空明，水中藻荇交横，盖竹柏影也。何夜无月？何处无竹柏？但少闲人如吾两人者耳。

（六）"苏赋"

体裁别具一格，是一篇介乎于骈文和散文之间的文赋。作者一方面用散文写法，挥洒自如，不拘一格，另一方面又具有赋多用押韵和对偶的特点，做到句式骈散结合，用韵疏密有致。采取主、客问答形式，将写景、抒情、哲理及议论熔于一炉，集人生观、自然观、辩证法于一体。

赤壁赋

壬戌之秋，七月既望，苏子与客泛舟游于赤壁之下。清风徐来，水波不兴。举酒属客，诵明月之诗，歌窈窕之章。少焉，月出于东山之上，徘徊于斗牛之间。白露横江，水光接天。纵一苇之所如，凌万顷之茫然。浩浩乎如冯虚御风而不知其所止；飘飘乎如遗世独立，羽化而登仙。

于是饮酒乐甚，扣舷而歌之。歌曰："桂棹兮兰桨，击空明兮溯流光。渺渺兮予怀，望美人兮天一方。"客有吹洞箫者，倚歌而和之。其声呜呜然，如怨如慕，如泣如诉；余音袅袅，不绝如缕。舞幽壑之潜蛟，泣孤舟之嫠妇。

苏子愀然，正襟危坐而问客曰："何为其然也？"客曰："月明星稀，乌鹊南飞，此非曹孟德之诗乎？西望夏口，东望武昌，山川相缪，郁乎苍苍，此非孟德之困于周郎者乎？方其破荆州，下江陵，顺流而东也，舳舻千里，旌旗蔽空，酾酒临江，横槊赋诗，固一世之雄也；而今安在哉！况吾与子渔樵于江渚之上，侣鱼虾而友麋鹿，驾一叶之扁舟，举匏樽以相属。寄蜉蝣于天地，渺沧海之一粟。哀吾生之须臾，羡长江之无穷。挟飞仙以遨游，抱明月而长终。知不可乎骤得，托遗响于悲风。"

苏子曰："客亦知夫水与月乎？逝者如斯，而未尝往也；盈虚者如彼，而卒莫消长也。盖将自其变者而观之，则天地曾不能以一瞬；自其不变者而观之，则物与我皆无尽也，而又何羡乎？且夫天地之间，物各有主，苟非吾之所有，虽一毫而莫取。惟江上之清风，与山间之明月，耳得之而为声，目遇之而成色，取之无禁，用之不竭。是造物者之无尽藏也，而吾与子之所共适。"

客喜而笑，洗盏更酌。肴核既尽，杯盘狼藉。相与枕藉乎舟中，不知东方之既白。

后赤壁赋

是岁十月之望，步自雪堂，将归于临皋。二客从予过黄泥之坂。霜露既降，木叶尽脱，人影在地，仰见明月，顾而乐之，行歌相答。已而叹曰："有客无酒，有酒无肴，月白风清，如此良夜何！"客曰："今者薄暮，举网得鱼，巨口细鳞，状如松江之鲈。顾安所得酒乎？"归而谋诸妇。妇曰："我有斗酒，藏之久矣，以待子不时之需。"于是携酒与鱼，复游于赤壁之下。江流有声，断岸千尺；山高月小，水落石出。曾日月之几何，而江山不可复识矣。予乃摄衣而上，履巉岩，披蒙茸，踞虎豹，登虬龙，攀栖鹘之危巢，俯冯夷之幽宫。盖二客不能从焉。划然长啸，草木震动，山鸣谷应，风起水涌。予亦悄然而悲，肃然而恐，凛乎其不可留也。反而登舟，放乎中流，听其所止而休焉。时夜将半，四顾寂寥。适有孤鹤，横江东来。翅如车轮，玄裳缟衣，戛然长鸣，掠予舟而西也。

须臾客去，予亦就睡。梦一道士，羽衣蹁跹，过临皋之下，揖予而言曰："赤壁之游乐乎？"问其姓名，俯而不答。"呜呼！噫嘻！我知之矣。畴昔之夜，飞鸣而过我者，非子也邪？"道士顾笑，予亦惊寤。开户视之，不见其处。

屈原庙赋

浮扁舟以适楚兮，过屈原之遗宫。览江上之重山兮，曰惟子之故乡。伊昔放逐兮，渡江涛而南迁。去家千里兮，生无所归而死无以为坟。悲夫！人固有一死兮，处死之为难。徘徊江上欲去而未决兮，俯千仞之惊湍。赋《怀沙》以自伤兮，嗟子独何以为心。忽终章之惨烈兮，逝将去此而沉吟。

"吾岂不能高举而远游兮，又岂不能退默而深居？独嗷嗷其怨慕兮，恐君臣之愈疏。生既不能力争而强谏兮，死犹冀其感发而改行。苟宗国之颠覆兮，吾亦独何爱于久生。托江神以告冤兮，冯夷教之以上诉。历九关而见帝兮，帝亦悲伤而不能救。怀瑾佩兰而无所归兮，独惸乎中浦。"

峡山高兮崔嵬，故居废兮行人哀。子孙散兮安在，况复见兮高台。自子之逝今千载兮，世愈狭而难存。贤者畏讥而改度兮，随俗变化斫方以为圆。黾勉于乱世而不能去兮，又或为之臣佐。变丹青于玉莹兮，彼乃谓子为非智。

"惟高节之不可以企及兮，宜夫人之不吾与。违国去俗死而不顾兮，岂不足以免于后世？"

呜呼！君子之道，岂必全兮。全身远害，亦或然兮。嗟子区区，独为其难兮。虽不适中，要以为贤兮。夫我何悲？子所安兮。

（七）"苏书"

1.《黄州寒食诗帖》

自我来黄州，已过三寒食。年年欲惜春，春去不容惜。今年又苦雨，两月秋萧瑟。卧闻海棠花，泥污燕支雪。暗中偷负去，夜半真有力。何殊病少年，病起头已白。

春江欲入户，雨势来不已。小屋如渔舟，蒙蒙水云里。空庖煮寒菜，破灶烧湿苇。那知是寒食，但见乌衔纸。君门深九重，坟墓在万里。也拟哭涂穷，死灰吹不起。

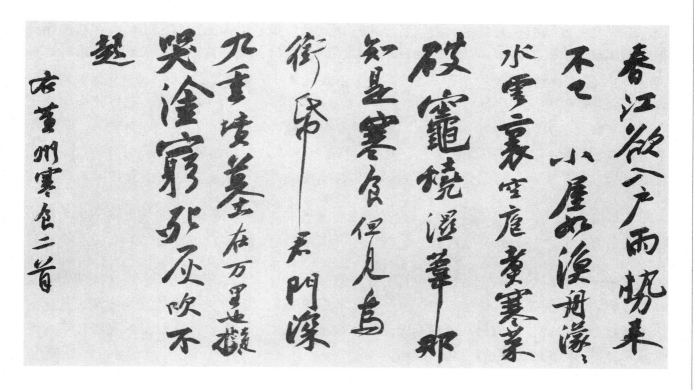

这里的"寒食节"，顾名思义，也就是吃冷饭。寒食节最大的特点是禁火，在每年的这一天，人们不生火做饭，只吃冷饭，所以称为"寒食节"。"未到清明先禁火"相传是纪念介之推的。到了唐朝，寒食节与清明节合并，寒食禁火习俗逐渐消失。

这是一首遣兴的诗作，由寒食节降雨伤情吟出的，南国晴日本寡鲜，又逢寒食雨绵绵，使失意人更添几分凄清之感。雨丝袭来的微凉，触动久遭冷遇的苏轼，他不禁哀叹：自来黄州，"已过三寒食"！三年屈指度日，苏轼天天盼望着春花吐红，江岸铺绿，焦虑地等待着北归之日，重酬壮志；然而春光薄情，难驻黄州。他空怀拳拳之心，得不到精忠报国的机会。"今年又苦雨，两月秋萧瑟"，虽已是生机盎然的时令，苏轼却强烈地感到似乎处在满天肃杀的悲秋。能够略略慰藉他的惟有幽独高洁的海棠。他以海棠自喻，孤芳自赏，愤世疾俗。于是非常向往一切皆空，物我两忘的佛老虚幻境界，祈念一切烦恼忧伤都在冥冥中偷偷渡去，漠似烟云。他既用释道相通的教义试图自我解脱，而根深蒂固的儒家忠君思想又迫使他不能安守。面对当时朝廷的腐败，苏轼怒不可遏；这样的生活何异于久病缠身的少年，待病愈初起鬓发已斑白如雪了！雨势愈猛，"小屋如渔舟"颠簸漂泊在"蒙蒙水云里"，正如作者的命运一样飘忽不定。"破灶"中的"湿苇"难以煮"寒菜"，哪里有寒食节日的气氛，只有旷野上的乌鸦衔着片片纸钱低飞孤鸣。苏轼此时归心似箭，可那"深九重"的"君门"又可望不可及。他想归隐田园，了此一生，可落叶归根的故乡遥遥万里，自己身难由生。进退不能，苏轼感到穷途末路，悲痛不已，他的心已如寒食节的死灰不能复燃了。通篇书法起伏跌宕，光彩照人，气势奔放，而无荒率之笔。《黄州寒食诗帖》在书法史上影响很大，被称为"天下第三行书"，也是苏轼书法作品的上乘之作。正如黄庭坚在此诗后所跋："此书兼颜鲁公，杨少师，李西台笔意，试使东坡复为之，未必及此。"

历代鉴赏家均对《寒食帖》推崇备至，称道这是一篇旷世神品。南宋初年，张浩的侄孙张演在诗稿后另纸题跋中说："老仙（指苏轼）文笔高妙，灿若霄汉、云霞之丽，山谷（指黄庭坚）又发扬蹈历之，可谓绝代之珍矣。"自此，《黄州寒食二首》诗稿被称之为"帖"。明代大书画家董其昌则在帖后题曰："余生平见东坡先生真迹不下三十余卷，必以此为甲观。"清代将《寒食帖》收回内府，并列入《三希堂帖》。乾隆十三年（1748）四月初八，乾隆帝亲自题跋于帖后："东坡书豪宕秀逸，为颜、杨后一人。此卷乃谪黄州日所书，后有山谷跋，倾倒至极，所谓无意于佳乃佳……"为彰往事，又特书"雪堂余韵"四字于卷首。

东坡诗喜李白，书法也喜李白，黄庭坚《跋东坡书寒食诗》云："东坡此书似李太白，犹恐太白有未到之处。此书兼颜鲁公、杨少师、李西台笔意，使东坡复为之，未必及此。"

《黄州寒食诗帖》的"命运"也像苏轼一样多灾多难，原先藏在清朝内府，圆明园被焚时没被烧毁，里面还有火烧的痕迹。到了日本收藏家手上又碰上关东大地震，收藏家挂了这作品竟然奇迹般被救了出来，难道是苏东坡书画的"风水作用"？此作品最后又经过了台湾收藏家之手，进到了中国的台北"故宫博物院"。

2、《前赤壁赋》

神宗元丰五年（1082）七月十六日，苏轼与友人乘舟游览黄州城外赤鼻矶，遥想800多年前，三国时代孙权破曹军的赤壁之战，作《赤壁赋》。同年十月重游，又写了一篇《后赤壁赋》，两文传诵不绝，是文学史上著名的杰作。此卷行楷书，结字矮扁而紧密，笔墨丰润沉厚，是苏东坡中年时期少见的得意之作。

本书卷为友人傅尧俞（1024—1091）书《前赤壁赋》，自识："去岁作此赋"，所以知道是元丰六年书，时年48岁。书卷前有缺行。曾经贾似道、文徵明、项元汴、梁清标等收藏过，后入清内府。此赋用笔锋正力劲，欲透纸背。在宽厚丰腴的字形中，力凝聚收敛在筋骨中，此谓"纯绵裹铁"。这种力又往往从锋芒、挑踢、转折中闪烁出来，就像宽博的相貌中时有神采奕奕的目光，特别耐人寻味的是，苏轼选用行楷表现出一种静穆而深远的气息。明董其昌赞扬此赋"是坡公之《兰亭》也"。王羲之的《兰亭序》既有诗情画意，又渗透玄理，《前赤壁赋》的内容与之相近。苏轼的旷达胸襟、高洁灵魂与羲之亦有相似之处。王羲之将他风神萧散、不滞于物的襟怀在行书《兰亭序》中表现出来，而苏轼情驰神纵、超逸优游的心神也在此赋中显现。董氏还赞扬此书墨法："每波画尽处每每有聚墨痕，如黍米珠，恨非石刻所能传耳。"

细细品味苏东坡《前赤壁赋》，"书""文"尽赏，魅力无穷。

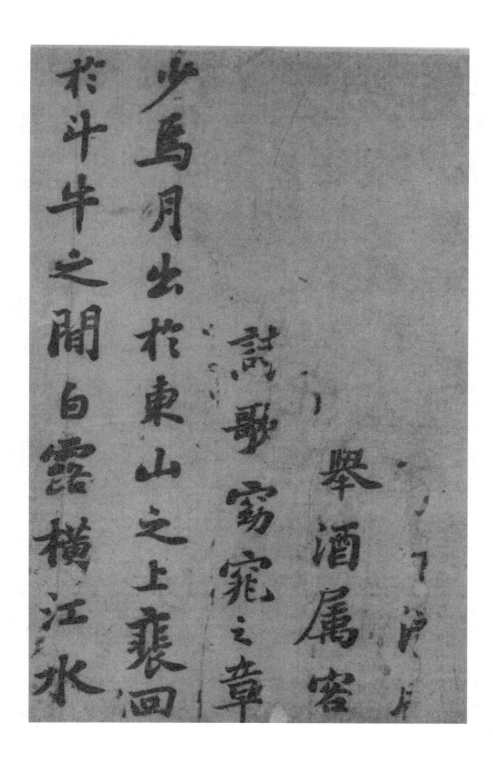

少焉月出於東山之上裴回
於斗牛之閒白露橫江水
試歌窈窕之章
舉酒屬客

光摇天纵一苇之所如陵

万顷之茫然浩、乎如冯虚

御风而不知其所止飘、乎

如遗世独立羽化而登僊

於是飲酒樂甚扣舷而

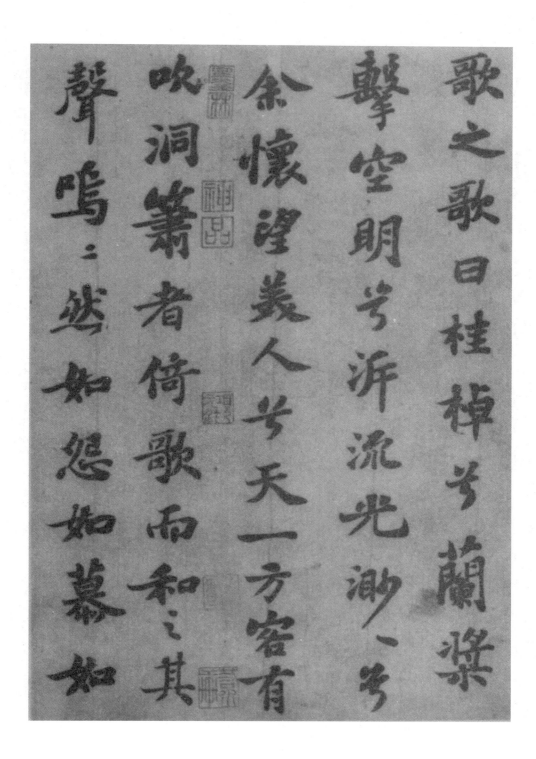

歌之歌曰桂棹兮蘭槳擊空明兮泝流光渺渺兮余懷望美人兮天一方客有吹洞簫者倚歌而和之其聲嗚嗚然如怨如慕如

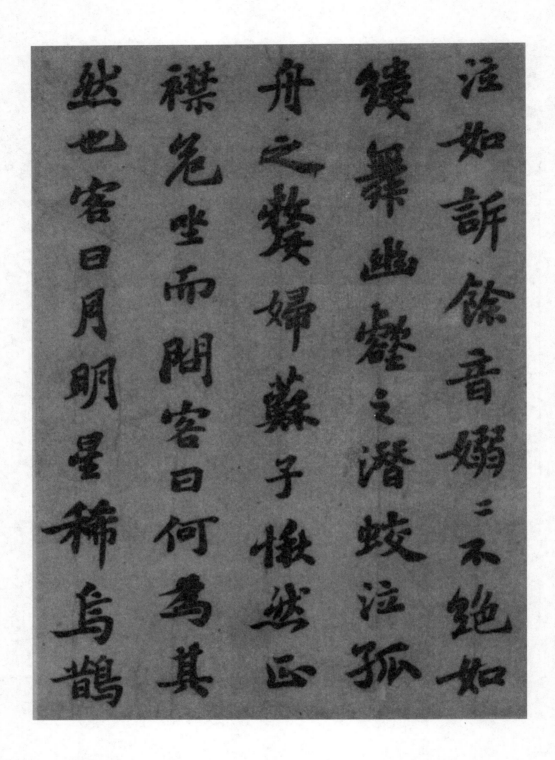

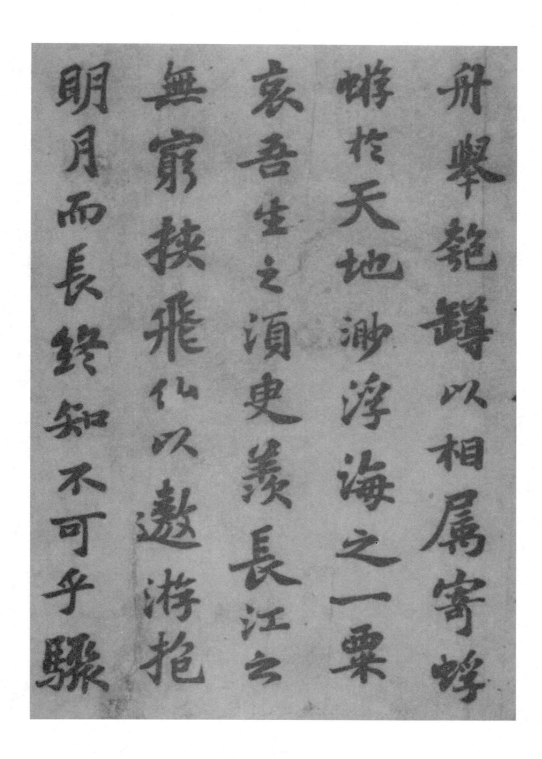

舟举匏樽以相属寄蜉
蝣于天地渺浮海之一粟
哀吾生之须臾羡长江之
无穷挟飞仙以遨游抱
明月而长终知不可乎骤

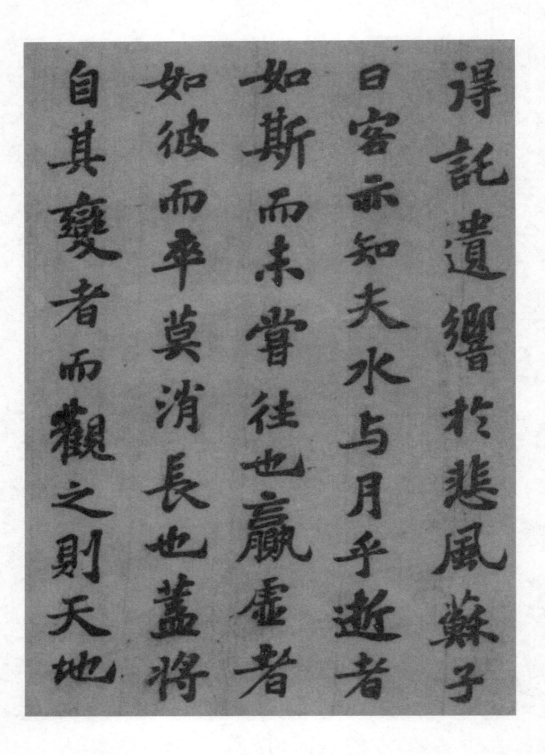

得託遺響於悲風蘇子
曰客亦知夫水與月乎逝者
如斯而未嘗往也盈虛者
如彼而卒莫消長也蓋將
自其變者而觀之則天地

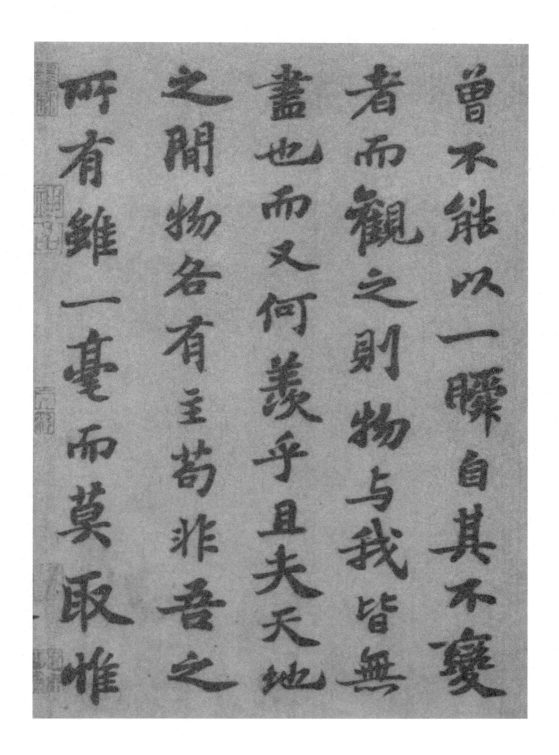

曾不能以一瞬自其不变
者而观之则物与我皆无
盡也而又何羡乎且夫天地
之間物各有主苟非吾之
所有雖一毫而莫取惟

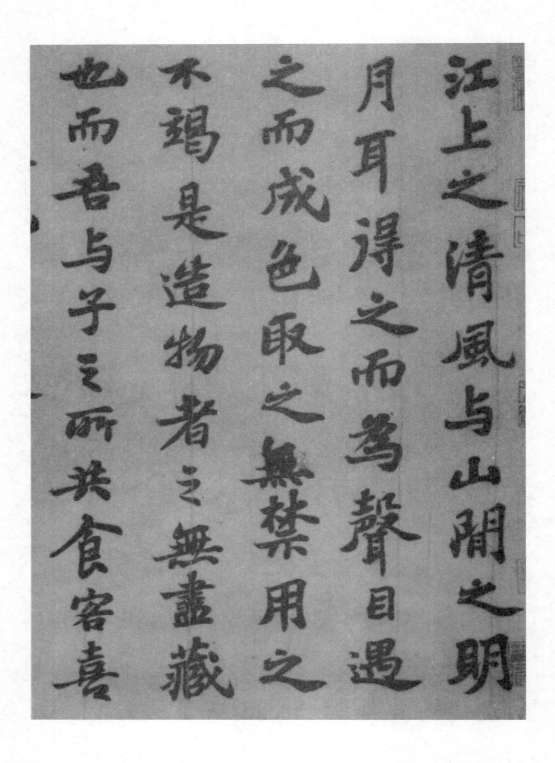

江上之清風与山閒之明
月耳得之而為聲目遇
之而成色取之無禁用之
不竭是造物者之無盡藏
也而吾与子之所共食客喜

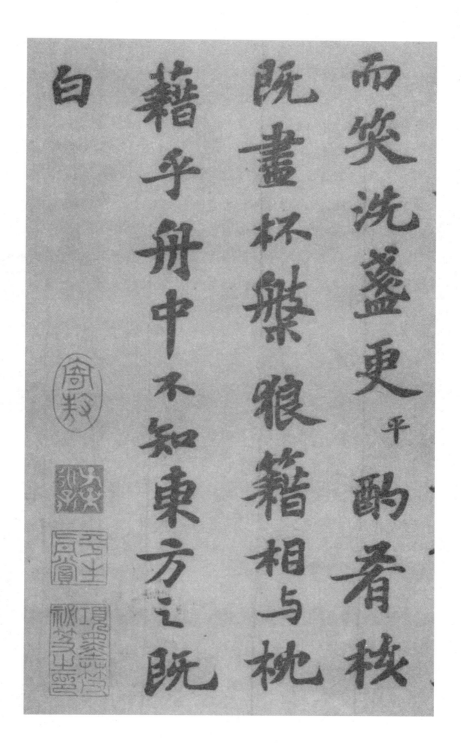

而笑洗盏更酌肴核

既尽杯盘狼籍相与枕

籍乎舟中不知东方之既

白

3.《李白仙诗卷》

该作为宋神宗元祐八年（1093）苏轼五十八岁时书。清高士奇《江村销夏录》著录。后有蔡松年、施宜生、刘沂、高衍及张弼、高士奇、沈德潜等人的题跋。此帖已流入日本。施宜生谓"颂太白此语。则人间无诗，观东坡此笔则人间无字"。此两诗为逸诗《李太白文集》所不载，太白之诗共两首。第一首娓娓道来，仙气拂拂，引人入胜。第二首凄清空逸，超脱人寰。第一首灵秀清妍，姿致翩翩，后十句渐入奇境，变化多端，神妙莫测。第二首驰骋纵逸，纯以神行人书合一，仙气飘渺，心随书走，非复人间之世矣。此书境界，颇难企及。

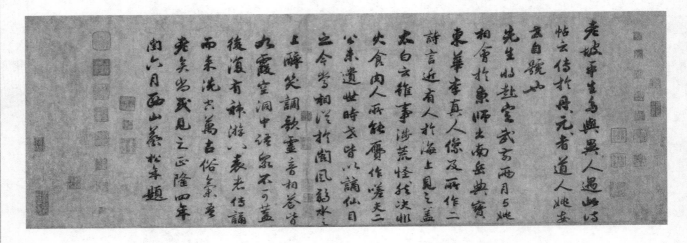

4.《洞庭春色赋》

《洞庭春色赋》与《中山松醪赋》，均为苏轼撰并书。此两赋并后记，为白麻纸七纸接装，前者行书 32 行，287字；后者行书 35 行，312 字；又有自题 10 行，85 字，前后总计 684 字，为所见其传世墨迹中字数最多者。前者作于 1091 年冬，后者作于 1093 年，为苏轼晚年所作，他贬往岭南，在途中遇大雨留阻襄邑（今河南睢县）书此二赋述怀。自题云："绍圣元年（1094）闰四月廿一日将适岭表，遇大雨，留襄邑，书此。"时年已五十九岁。此时，苏轼笔墨更为老健，结字极紧，意态闲雅，奇正得宜，豪宕中寓妍秀。作品集中反映了苏轼书法"结体短肥"的特点。乾隆曾评："精气盘郁豪楮间，首尾丽富，信东坡书中所不多觏。"明张孝思云："此二赋经营下笔，结构严整，郁屈瑰丽之气，回翔顿挫之姿，真如狮蹲虎踞。"王世贞云："此不惟以古雅胜，且姿态百出，而结构谨密，无一笔失操纵，当是眉山最上乘。观者毋以墨猪迹之可也。"此两帖真迹清初为安岐所藏，乾隆时入清内府，刻入《三希堂法帖》。

溥仪逊位，被辗转藏入长春伪帝宫，1945 年散失民间。1982 年 12 月上旬发现并藏入吉林省博物馆。此卷前隔水、引首在散失时被人撕掉，造成残损。

（八）"苏画"

苏轼在绘画方面画墨竹，师文同，比文更加简劲，且具掀舞之势。米芾说他"作墨竹，从地一直起至顶。余问：何不逐节分？曰：竹生时，何尝逐节生？"亦善作古木怪石，米芾又云："作枯木枝干，虬曲无端；石皴硬，亦怪怪奇奇无端，如其胸中盘郁也。"均可见其作画很有奇想远寄。其论书画均有卓见，论画影响更为深远。如重视神似，主张画外有情，画要有寄托，反对形似，反对程序束缚，提倡"诗画本一律，天工与清新"，并明确提出"士人画"的概念等，为其后"文人画"的发展尊定了理论基础。

虽然文人作画"自娱而已"。早在南北朝时梁萧贲已有此说，但不求形似，"取乐于画""取其意气所到"，追求"简古""平淡"的意境，则是由苏东坡以优美的文辞传导给后人的。米氏父子更直言之为文人"寄兴游心"的"墨戏"。北宋以来，更多的文人介入画坛，这对于提高中国画的文化内涵，意义深远。画家以笔墨为游戏，"聊以自娱"，就似今日人们业余或退休后聊以书画修身养性，实则也是中国书画的一大特性。然而苏东坡的初衷，似有诸多的无奈。他也许预想不到，文人的笔墨游戏，日后竟会走出"自娱"的书斋，风靡画坛，以至于到今天可能有不少的人模糊地以为中国画仅是一种所谓"不求形似"、"聊以自娱"的笔墨游戏。唐、宋、元时期的中国画曾经是那么丰富和辉煌。其实，历史上的中国画还蕴含了更广博的文化内涵。

（九）"苏酒"

"身后名轻，但觉一杯重"，在苏轼看来，功名利禄不如一杯酒的分量。

古时候，人们的寿命普遍偏短，60 岁就已经算是高寿了，苏轼的长寿应该得益于他的豁达开阔，不在乎人生的苦难。当然这也与他从酒中取得胆识、性情不无关系。"酒醒还醉醉还醒，一笑人间今古。"他在《行香子·述怀》中写道："浮名浮利，虚苦劳神"和"几进归去，作个闲人，对一张琴，一壶酒，一溪云"。苏轼的许多名篇，都是酒后之作。"明月几时有，把酒问青天"、《前赤壁赋》和《后赤壁赋》等，多少也借了酒的灵气，从而流传千古。

他在惠州时，为当地的酒取过名字：家酿酒叫"万户春"，糯米酒叫"罗浮春"，龙眼酒叫"桂酒"（因为，龙眼又名桂圆），荔枝酒叫"紫罗衣酒"（荔枝壳为紫红色）。他也自酿酒浆，招人同饮。他写道："余家近酿，名之曰'万家春'，盖岭南万户酒也。""雪花浮动万家春"大概是指上面漂着酒粕的糯米酒。苏轼喜爱搜集民间的酒方，埋在罗浮山一座桥下，说将来有缘者喝了此酒能够升仙。他赞惠州酒好，写信给家乡四川眉山的陆继忠道士，邀他到惠州同饮同乐，称往返跋涉千里也是值得的。他还说饮了此地的酒，不但可补血健体，还能飘飘欲仙。后来，陆道士果真到惠州找他。酒的吸引力之大、浓香之烈，可见一斑。

苏轼喜欢与村野之人同饮，他与百姓相处得十分融洽。"杖履所及，鸡犬皆相识""人无贤愚，皆得其欢心"。在他看来，"酒"的面前，人人平等，无分贵贱。在他住处附近，有个卖酒的老婆婆，叫"林婆"——"年丰米贱，林婆之酒可赊"，他和林婆关系很好，常去赊酒。与苏轼同饮者，有各色人等。他在《白鹤峰所遇》一文中写道："邓道士忽叩门，时已三鼓，家人尽寝，月色如霜。其后有伟人，衣桄榔叶，手携斗酒，丰神英发，如吕洞宾者，曰：'子尝真一酒乎？'就坐，各饮数杯，击节高歌。"半夜来客竟是陌生的道士。

他下乡时，一位 83 岁的老翁拦住他，求与同饮，其"欣欣然"。西新桥建成后，"父老喜云集，箪壶无空携，三日饮不散，杀尽西村鸡"。他不但与文人学士同饮，也与村野父老共杯，欢乐之状溢于言表。他与"父老"关系十分融洽，没有一点官架子。"父老"们也不把他当官看，只当同龄兄弟，真情相待。酒，在这真情中，是桥梁。苏轼的同僚与下级，"知君俸薄难多辍"，常常自携壶杯去找他。苏轼与酒，难舍难分，更与百姓亲密无间。

（十）"苏食"

苏轼乃中国历史上一代文豪，同时也是中华美食大家。其文学作品以及个人的艺术魅力深刻地影响着国内外文化，他在美食方面同样也有着非凡的成就。美食是他与大自然之间架起的一座桥梁，也可以说是他进入和谐境界的催化剂。美食，在我们日常生活中司空见惯，就是这样熟悉的事物不可避免地受到各种思想和哲学的支配，蕴含着深厚的文化内涵。苏轼

留下了许多美食的制作方法，至今仍为人们津津乐道。他的文学作品与美食生活也有着不解之缘，虽然没有留下专门的文学理论著作，但他在大量的书信、序跋、笔札以及作品中，却广泛深入地阐述了自己的见解。这些作品中包含了苏轼对美食的见解，更重要的是蕴含着极其丰富的文化内涵。

苏轼对于美食的乐趣首先在于吃，其次在于制作，然后是与友人分享，最后就是对美食的思考。由于好吃，苏轼才会绞尽脑汁想办法，运用天地之间的灵物和自己的智慧制作出美味之食。由于好吃，苏轼对"味"非常讲究，他才能熟悉"五味调和"之道，知晓"物类相感"之理。苏轼对美食的热爱源于他对生活的热情，食之道乃是人生存之道，只有口腹的调理到位，才能有良好的身体状态。因此苏轼认为饮食之道对人的身体健康非常重要，于是他从日常生活经验中形成了自己的一套"养生"理论。另外，从品食能看出一个人的修养，品食即品人，苏轼的美食观及美食人格一直深深影响着后人。

（十一）"苏仕"

嘉祐六年（1061），苏轼应中制科考试，即通常所谓的"三年京察"，入第三等，为"百年第一"，授大理评事、签书凤翔府判官。后逢其母于汴京病故，丁忧扶丧归里。熙宁二年（1069），服满还朝，仍授本职。他入朝为官之时，正是北宋开始出现政治危机的时候——繁荣的背后隐藏着危机。此时神宗即位，任用王安石支持变法。苏轼的许多师友，包括当初赏识他的恩师欧阳修在内，因在新法的施行上与新任宰相王安石政见不合，被迫离京。朝野旧雨凋零，苏轼眼中所见，已不是他二十岁时的"平和世界"。

苏轼因在返京的途中见到新法对普通老百姓的损害，又因其政治思想保守，很不同意参知政事王安石的做法，认为新法不能便民，便上书反对。这样做的一个结果，便是像他的那些被迫离京的师友一样，不容于朝廷。于是苏轼自求外放，调任杭州通判。从此，苏轼终其一生都对王安石等变法派存有某种误解。

苏轼在杭州待了三年，任满后，被调往密州（今山东诸城）、徐州、湖州等地，任知州县令。政绩显赫，深得民心。这样持续了大概十年，苏轼遇到了生平第一祸事。当时有人（李定等人）故意把他的诗句扭曲，以讽刺新法为名大做文章。元丰二年（1079），苏轼到任湖州还不到三个月，就因为作诗讽刺新法，以"文字毁谤君相"的罪名，被捕入狱，史称"乌台诗案"。苏轼坐牢103天，几次濒临被砍头的境地。幸亏在北宋时期太祖赵匡胤年间，即定下不杀士大夫的国策，苏轼才算躲过一劫。

出狱以后，苏轼被降职为黄州（今湖北黄冈市）团练副使（相当于现代民间的自卫队副队长）。这个职位相当低微，并无实权，而此时苏轼经此一役已变得心灰意冷。苏轼到任后，心情郁闷，曾多次到黄州城外的赤壁山游览，写下了《赤壁赋》《后赤壁赋》和《念奴娇·赤壁怀古》等千古名作，以此来寄托他谪居时的思想感情。于公之余便带领家人开垦城东的

一块坡地，种田帮补生计。"东坡居士"的别号便是他在这时起的。

宋神宗元丰七年（1084），苏轼离开黄州，奉诏赴汝州就任。由于长途跋涉，旅途劳顿，苏轼的幼儿不幸夭折。汝州路途遥远，且路费已尽，再加上丧子之痛，苏轼便上书朝廷，请求暂时不去汝州，先到常州居住，后被批准。当他准备南返常州时，神宗驾崩。

年幼的哲宗即位，高太后听政，以王安石为首新党被打压，司马光重新被启用为相。苏轼复为朝奉郎知登州（今山东蓬莱）。四个月后，以礼部郎中被召还朝。在朝半月，升起居舍人，三个月后，升中书舍人，不久又升翰林学士知制诰（为皇帝起草诏书的秘书，三品），知礼部贡举。

当苏轼看到新兴势力拼命压制王安石集团的人物及尽废新法后，认为其与所谓"王党"不过一丘之貉，再次向皇帝提出谏议。他对旧党执政后，暴露出的腐败现象进行了抨击。由此，他又引起了保守势力的极力反对，于是又遭诬告陷害。苏轼至此是既不能容于新党，又不能见谅于旧党，因而再度自求外调。他以龙图阁学士的身份，再次到阔别了十六年的杭州当太守。苏轼在杭州修了一项重大的水利建设，疏浚西湖，用挖出的泥在西湖旁边筑了一道堤坝，也就是著名的"苏堤"。

苏轼在杭州过得很惬意，自比唐代的白居易。但元祐六年（1091），他又被召回朝。但不久又因为政见不合，外放颍州。元祐八年（1093）高太后去世，哲宗执政，新党再度执政，第二年6月，贬为宁远军节度副使，再次被贬至惠阳（今广东省惠州市）。元祐十二年（1097），苏轼又被再贬至更远的儋州（今海南省）。据说在宋朝，放逐海南是仅比满门抄斩罪轻一等的处罚。后徽宗即位，调廉州安置、舒州团练副使、永州安置。元符三年（1101）大赦，复任朝奉郎，北归途中，于建中靖国元年七月二十八日（1101年8月24日）卒于常州（今属江苏）。葬于汝州郏城县（今河南郏县），享年六十四岁，御赐谥号"文忠"。

苏轼的三起三落，跌宕起伏。

一起：步入仕途。1057年苏东坡22岁时参加科举考试。这一年录取进士388人，苏东坡名列第二，他的弟弟苏辙名列第五。他的"高考"限时作文《刑赏忠厚之至论》后来收入《古文观止》，使他名震京师、脱颖而出。考中进士后，苏东坡第一个职务是陕西凤翔府判官，品级不高，从八品，扎扎实实干了将近3年。被召回朝廷后，他任职史馆（国家图书馆）。在那里读了很多书。神宗熙宁四年（1071），下派到杭州做通判，任期2年零9个月。然后到密州任太守（1074），当时38岁，属于"年轻干部"。后来又转任徐州太守2年，湖州太守3个月。可以看出，苏东坡步入仕途后，一步一个脚印。逐步被提拔重用。

一落：大难临头。1079年，因为"乌台诗案"，苏东坡被关在御史台审讯103天。乌台就是御史台。为什么叫乌台？唐朝时御史台内有几棵大柏树，乌鸦在上面筑巢，所以把御

史台叫乌台。一直沿用下来。案件是因文字而起的，所以叫"乌台诗案"。宋神宗任用王安石变法，产生了新党与旧党之争。苏东坡反对变法，站在旧党一边。李定和舒亶等人千方百计迫使宋神宗给他定罪。政敌一心置他于死地，但神宗一时举棋不定，太祖早有誓约，除叛逆谋反罪外，一概不杀重臣、不杀士大夫。宋神宗又特别爱惜人才，所以就用了一个折衷的办法，贬！贬到哪里去呢？黄州。黄州当时是下等州，贫穷落后。长江自北向南折向东绕城而过，巴河自北向南注入长江，长江和巴河一起把黄州围得像一口井，苏东坡说："黄州真在井底"，相信是有感而发的。但苏东坡毕竟是难得的人才，宋神宗也不想太亏待他。幸好黄州离开封不远，基本生活还有保障，就把他贬到这里来了。

二起：东山再起。1085 年 4 月，宋神宗驾崩，年仅 10 岁的哲宗继位，英宗皇后也就是皇太后摄政，尽废王安石变法，史称"元祐更化"。任用司马光为宰相，也使苏东坡青云直上。先任登州太守，到任 5 天就被召回京城，官至翰林学士知制诰。短短 17 个月时间，苏东坡从戴罪之身的从八品升到正三品，跃升了 12 个官阶。

二落：知难而退。太后和司马光全盘否定王安石的新法，苏东坡坚持原则，反对全盘否定。因与太后和司马光政见不合，苏东坡觉得不开心，一再主动请辞外放。1089 年 7 月至 1091 年 2 月，出任杭州太守 1 年零 7 个月。

三起：再回朝廷。苏东坡 1091 年 3 月回朝，担任了 7 个月的吏部尚书，然后出任颍州、扬州太守，再任兵部尚书 1 个月、礼部尚书 9 个月。从苏东坡频繁的调动情况看，反映了朝廷当时极端矛盾的心态。一方面。太后对苏东坡极为赏识，希望他作为与新党制衡的政治力量；另一方面又恨铁不成钢，对苏东坡爱也不是、恨也不是。

三落：一贬再贬。1093 年 9 月，太后驾崩，18 岁的哲宗亲政。哲宗的心灵已经有些扭曲，太后摄政时，他基本上是个局外人，大事小事与他无关，他很郁闷，刚一亲政，就变本加厉地进行政治反扑，无情打击元祐党人。先把苏东坡降为定州太守，赶出京城：上任 1 个月又被贬到遥远的惠州，在那里住了 2 年零 6 个月；再贬，被贬到更远的儋州，就是今天的"天涯海角"——海南。现在海南岛经济发达，古代却是极其落后、没有开化的蛮荒之地。贬谪至此，就再无处可贬了。

十二、"集古字"之高手——米芾

（一）米芾对中国书法的历史贡献

1."集古字"是直接深入传统的极佳方法

米芾的"集古字"，其实就是他学习书法的经历。米芾临帖之逼肖，真假难辨，归于王羲之的《大道帖》、归于王献之的《中秋》《鹅群帖》等相传都为米芾所临。米芾在《海岳名言》中说："吾书小字行书有如大字。唯家藏真迹跋尾，间或有之，不以与求书者。心既贮之，随意落笔，皆得自然，备其古雅。壮岁未能立家，人谓吾书为集古字，盖取诸长处，总而成之。既老，始自成家。人见之，不知以何为祖也。"米芾学习唐人书法后进行反思，发现唐人书法的缺陷与不足，继而转学晋人"尚韵"的用笔精髓，以期望达到潇洒俊逸、平淡天真的意境。米芾集众家之长，这在本质上讲是他立意创新追求对"趣"的心理表现。米芾书工各体，尤以行草见长，与苏轼、黄庭坚、蔡襄合称"宋四家"，其"刷字"书风至今盛行不衰。其书法"沉着痛快"，"风樯阵马"，"八面出锋"，"刷字"等等。用一匹骏马来形容米芾的书法确实很形象。"觉斋"诗云：

> 时人嘲讽少奇葩，集古终成米一家。
>
> 八面铺锋刷天性，苕溪蜀素世人夸。

2.山水画独创"米点山水"

书画同源，书画共进。若书法好，则画中线条更美。若画好，则书法线条更美。米芾首创以繁密的墨点堆叠成山峰，表现云雨中山峦的浑厚润泽，效果独特，前无古人，画史称"米点山水"，推为文人山水画的开山巨擘。可惜没有真迹流传于世，我们只能从他儿子米友仁的《潇湘奇观图》以及后世无数仿学之作中见其端倪。

3."随笔"自然，皆得真言

米芾除书法达到极高的水准外，其书论也颇多。在书法理论上，尤其是在草书理论上极力反对唐朝书法"尚法循规"的法度，过分注重魏晋平淡天真，崇尚"二王"的法度。著有《书史》《海岳名言》《宝章待访录》《评字帖》等。显示了他卓越的胆识和独到的鉴赏力，对前人多有讥贬，然决不因袭古人语，为历代书法家所重。

4.小楷以行为之，天真活泼

米芾以行书成就最高，取法"二王"，变幻灵动。然其楷书亦取自王羲之，如米芾小楷《千字文》直接取法王羲之小楷《黄庭经》。其小楷《千字文》法度规整，同时渗入行书笔

意，使整体气息更加灵动。

（二）米芾简介

米芾（1051－1107），初名黻，后来改为芾，字符章，号鹿门居士、襄阳居士、海岳外史。祖上居住在太原，后来迁到湖北襄阳，最后定居润州（今江苏镇江一带），曾被宋徽宗封为书画学博士，任礼部员外郎，人称"米南宫"，又称"米颠"。

米芾对石的"痴"和"癫"，还表现在他去涟水为官这件事上。《宋稗类抄》一书中叙述，米芾为了得灵璧石，便请求到涟水作官司。到涟水后，他一心收藏奇石，并给每一块奇石赋诗一首。他玩石玩得神魂颠倒，整日待在画室里不出来，有时一连几日不理公务。当时上司杨次公为察史（当时的官职），他平时听说米芾玩石入迷，经常不理公务，便来规劝。他到了米芾府内，正色对米芾说："你身为朝廷命官，把你从千里之外派来，是要你勤于公务，你怎么能整日玩赏石头？"米芾走上前去从左边的衣袖里取出一块嵌空玲珑、峰峦洞壑皆具、色极青润的石头。并对杨次公说："这样的石头怎么能叫人不爱！"说着，他把这块石头又揣在衣袖中，接着又从衣袖中取出另一块石头。

米芾自幼爱好读诗书，从小受到良好的教育，加上天资聪慧，六岁时能背诗百首，八岁学书法，十岁摹写碑刻，小获声誉。十八岁时，宋神宗继位，因不忘米芾母亲阎氏的乳褓旧情，恩赐米芾为秘书省校字郎，负责当时校对，订正讹误。从此开始走上仕途，直到1107年卒于任。米芾是一个有真才实学的人，不善官场逢迎，这使他赢得了很多的时间和精力来玩石赏砚钻研书画艺术，对书画艺术的追求到了如痴如醉的境地。他在别人眼里与众不同，不入凡俗的个性和怪癖，也许正是他成功的基石。他曾自作诗一首："柴几延毛子，明窗馆墨卿，功名皆一戏，未觉负平生。"他就是这样一个把书画艺术看得高于一切的恃才傲物之人。

米芾平生于书法用功最深，成就以行书最大。书法作品有较多留存。南宋以来的著名汇帖中，多数刻其法书，流播之广泛，影响之深远，在"北宋四大书家"中，实可首屈一指。康有为曾说："唐言结构，宋尚意趣"。"意"为宋代书法家讲求意趣和个性，而米芾在这方面尤其突出，是"宋四家"的杰出代表。

米芾习书，自称"集古字"。虽有人以为笑柄，也有赞美，如王文治便说"天姿辕轹未须夸，集古终能自立家"。这从一定程度上说明了米氏书法成功的来由。根据米芾自述，在听从苏东坡学习晋书以前，大致可以看出他受五位唐人的影响最深：颜真卿、欧阳询、褚遂良、沈传师、段季展。

米芾有很多特殊的笔法，如"门"字右角的圆转、竖钩的陡起以及蟹爪钩等，都集自颜之行书；外形险峻的体势，当来自欧字的模仿，并保持了相当长的一段时间；沈传师的行书面目或与褚遂良相似；米芾大字学段季展，"独有四面""刷字"也许来源于此；褚遂良的

用笔最富变化，结体也最为生动，合米芾的脾胃。曾赞其字："如熟驭阵马，举动随人，而别有一种骄色。"

米老狡猾，偶尔自夸也在情理中，正如前人所云"高标自置"。他自述学书经常会有些故弄玄虚，譬如对皇帝则称"臣自幼便学颜行"。但是米芾的成功完全来自后天的苦练，丝毫没有取巧的成分。米芾每天临池不辍，举两条史料为证："一日不书，便觉思涩，想古人未尝半刻废书也。""智永砚成臼，乃能到右军（王羲之），若穿透始到钟（繇）、索（靖）也，可永勉之。"他儿子米友仁说他甚至大年初一也不忘写字。（据孙祖白《米芾米友仁》）。米芾富于收藏，宦游外出时，往往随其所往，在座船上大书一旗"米家书画船"。

米芾晚年居润州丹徒（今属江苏省），有山林堂。故名其诗文集为《山林集》，有一百卷，现大多散佚。目前传世有《宝晋英光集》。米芾能书又能诗，诗称意格，高远杰出，自成一家。尝写诗投许冲元，自言"不袭人一句，生平亦未录一篇投豪贵"，别具一格为其长，刻意求异为其短。

故事一：夺皇之砚

米芾喜爱砚台至深，为了一台砚，即使在皇帝面前也不顾大雅。一次宋徽宗让米芾以两韵诗草书御屏，实际上也想见识一下米芾的书法。因为宋徽宗也是一位大书法家，他创造的"瘦金体"也是很有名气的。米芾笔走龙蛇，从上而下其直如线，宋徽宗看后觉得果然名不虚传，大加赞赏。米芾看到皇上高兴，随即将皇上心爱的砚台装入怀中，墨汁四处飞溅，并告皇帝：此砚臣已用过，皇上不能再用，请您赐予我吧。皇帝看他如此喜爱此砚，又爱惜其书法，不觉大笑，将砚赐之。米芾爱砚之深，将砚比作自己的头，抱着所爱之砚曾共眠数日。他爱砚不仅仅是为了赏砚，而是不断地加以研究，他对各种砚台的产地、色泽、细润、工艺都作了论述，并着有《砚史》一书，为后人留下了宝贵的经验。

故事二：拜石为兄

米芾一生非常喜欢把玩异石砚台，有时到了痴迷之态。据《梁溪漫志》记载：他在安徽无为做官时，听说濡须河边有一块奇形怪石，当时人们出于迷信，以为神仙之石，不敢妄加擅动，怕招来不测，而米芾立刻派人将其搬进自己的寓所，摆好供桌，上好供品，向怪石下拜，念念有词：我想见到石兄已经二十年了，相见恨晚。此事日后被传了出去，由于有失官方体面，被人弹劾而罢了官。但米芾一向把官阶看得并不很重，因此也不怎么感到后悔，后来就作了《拜石图》。作此图的意图也许是为了向他人展示一种内心的不满。李东阳在《怀麓堂集》时说："南州怪石不为奇，士有好奇心欲醉。平生两膝不着地，石业受之无愧色。"这里可以看出米芾对玩石的投入与傲岸不屈的刚直个性。大有李白"安能摧眉折腰事权贵，使我不得开心颜"的情怀。米芾对奇石的专注，总结出了鉴石的四大要诀——"瘦、秀、皱、透"，开创了玩石的先河。

故事三：以假乱真

米芾的书画水平很高，尤其临摹功夫很深。我们现今看到的"二王"的一些作品，都不是"真迹"，而是米芾的仿制品。传说，有一次，一个书画商人拿着一幅唐人的真迹，叩开了米芾的大门，有意要卖给米芾，但价钱有点高。米芾说，你先放这里，五天后你再来，我若要，你把钱拿走；我若不要，你把画拿走。米芾说完，商人走了。到了第七天，商人来了。米芾说，画我看了，不错，价钱太高，你又不让价，就请你把画拿走吧。说着把画打开，并说："你看好，是不是这张画。商人客气地答道："没错，是是是。"商人把画拿走了。第二天，商人拿着画又来了，一见面米芾就笑着说："我知道你今天准来，有朋友请我，我都没去，在这儿等你"。商人心里马上明白了，说："是我眼拙，把您的临本拿走了，今天特来奉还"。米芾大笑道："你不来找我，我也一定会去找你。你拿走了临本，我心里特别高兴，有一种说不出的愉快。好了，原本你拿走，临本还给我"。商人取起原本真迹，临本还给米芾。米芾拿此事在朋友中叙说，每次都笑得前仰后合。

米芾的性格特征就是"颠"字，笔者归纳了一下，"颠"在两个方面：其一，行为怪诞。有一天，他谒蔡攸于船上，蔡出示右军《王略帖》，米惊叹不止，爱不释手，求以他物易之，蔡甚不愿，米即到船舷狂呼："如有不允，唯有一死！"他性格豪宕，喜欢穿唐服，而且有洁癖，《宋史》讲他"好洁成癖，至不与人同巾器。" 每到了一个地方，人们争着去看他，而他每见奇形怪石，整衣冠拜之，呼之为兄。

其二，出言狂放。米芾"好为快语"。在米芾著名的书论著作《海岳名言》中，唐代书家以及当代书家几乎人人遭贬。我们再来看一下他是怎么贬人的。

米芾："欧、虞、褚、柳、颜，皆一笔书也。安排费工，岂能垂世。"米芾这种贬唐的态度似乎有些偏激了，对于唐代楷书和草书，其跋颜书："大抵颜柳挑剔，为后世丑怪恶札之祖。"

"颜鲁公行字可教，真便入俗品。"

"字之八面，唯尚真楷见之，大小各自有分。智永有八面，已少钟法。丁道护、欧、虞笔始匀，古法亡矣。柳公权师欧，不及远甚，而为丑怪恶札之祖。自柳世始有俗书。"

"小字展令大，大字促令小"，是张颠教颜真卿谬论。"盖字自有大小相称，盖自有相称，大小不展促也。各随其相称写之，挂起气势自带过，皆如大小一般，真有飞动之势也"。

"素风传世莫非书"，米芾以其强烈的个性风格和丰富的技艺含量，在他身后产生了广泛的历史影响。明中期吴门书派的祝允明、晚明的董其昌、王铎，都深受他的惠泽。广东暨南大学的曹宝麟、首都师范大学的叶培贵即"米字"高手。

公元 2002 年，米芾的作品《研山铭》从日本归来，以 2999 万元的高价入藏故宫博物院，人们对这一重大事件所表现出的热情、赞叹，充分说明了米芾书法的艺术魅力。

（三）米芾书法欣赏

1.《蜀素帖》

《蜀素帖》结构奇险率意，变幻灵动，缩放有效，欹正相生，字形秀丽颀长，风姿翩翩，随意布势，不衫不履。用笔纵横挥洒，洞达跳宕，方圆兼备，刚柔相济，藏锋处微露锋芒，露锋处亦显含蓄，垂露收笔处戛然而止，似快刀斫削，悬针收笔处有正有侧，或曲或直；提按分明，牵丝劲挺；亦浓亦纤，无乖无戾，亦中亦侧，不燥不润。章法上，紧凑的点画与大段的空白强烈对比，粗重的笔画与轻柔的线条交互出现，流利的笔势与涩滞的笔触相生相济，风樯阵马的动态与沉稳雍容的静意完美结合，形成了《蜀素帖》独具一格的章法。总之，率意的笔法，奇诡的结体，中和的布局，一洗晋唐以来和平简远的书风，创造出激越痛快、神采奕奕的意境。所以清高士奇曾题诗盛赞此帖："蜀缣织素鸟丝界，米颠书迈欧虞派。出入魏晋酝天真，风樯阵马绝痛快。"董其昌在《蜀素帖》后跋曰："此卷如狮子搏象，以全力赴之，当为生平合作。"

《拟古》

青松劲挺姿。凌霄耻屈盘。种种出枝叶。牵连上松端。秋花起绛烟。旖旎云锦殷。不羞不自立。舒光射九天。柏见吐子效。鹤疑缩颈还。青松本无华。安得保岁寒。龟鹤年寿齐。羽介所托殊。种种是灵物。相得忘形躯。鹤有冲霄心。龟厌曳尾居。以竹两附口。相将上云衢。报汝慎勿语。一语堕泥涂。

吴江垂虹亭作

断云一片洞庭帆。玉破鲈鱼金破柑。好作新诗继桑苧。垂虹秋色满东南。泛泛五湖霜气清。漫漫不辨水天形。何须织女支机石。且戏常娥称客星。时为湖州之行

《吴江垂虹亭作》

　　断云一片洞庭帆。玉破鲈鱼金破柑。好作新诗继桑苎。垂虹秋色满东南。泛泛五湖霜气清。漫漫不辨水天形。何须织女支机石。且戏常娥称客星。时为湖州之行。

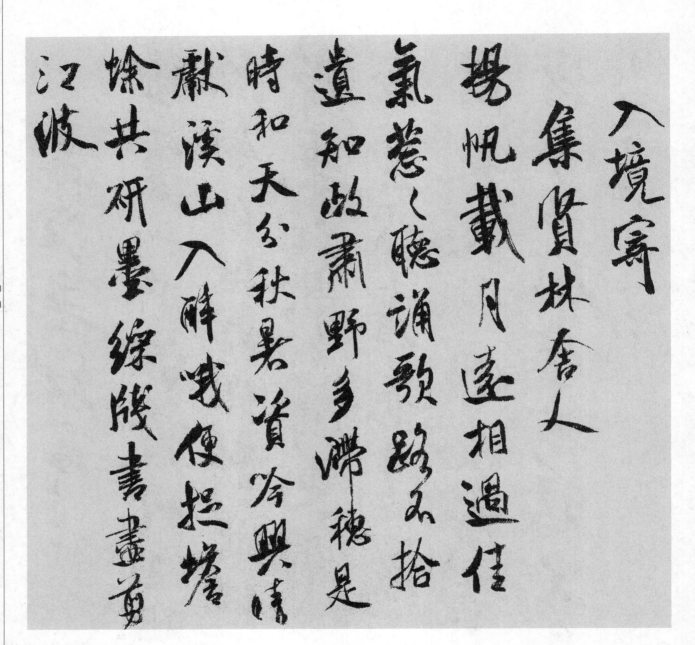

《入境寄集贤林舍人》

　　扬帆载月远相过。佳气葱葱听诵歌。路不拾遗知政肃。野多滞穗是时和。天分秋暑资吟兴。晴献溪山入醉哦。便捉蟾蜍共研墨。彩牋书尽翦江波。

《重九会郡楼》

山清气爽九秋天。黄菊红茱满泛船。千里结言宁有后。群贤毕至猥居前。杜郎闭客今焉是。谢守风流古所传。独把秋英缘底事。老来情味向诗偏。

《和林公岘山之作》

皎皎中天月。团团径千里。震泽乃一水。所占已过二。娑罗即岘山。谬云形大地。地惟东吴偏。山水古佳丽。中有皎皎人。琼衣玉为珥。位维列仙长。学与千年对。幽掺久独处。迢迢愿招类。金飔带秋威。欻逐云樯至。朝隮舆驭飙。暮返光浮袂。云盲有风驱。蟾饕有刀利。亭亭太阴宫。无乃瞻星气。兴深夷险一。理洞轩裳伪。粉粉夸俗劳。坦坦忘怀易。浩浩将我行。蠢蠢须公起。

《送王焕之彦舟》

　　集英春殿鸣梢歇。神武天临光下激。鸿胪初唱第一声。白面王郎年十八。神武乐育天下造。不使敲扑使传道。衣锦东南第一州。棘璧湖山两清照。襄阳野老渔竿客。不爱纷华爱泉石。相逢不约约无逆。舆握古书同岸帻。淫朋嬖党初相慕。濯发洒心求易虑。翩翩辽鹤云中侣。士苴尪鸱那一顾。迩来器业何深至。湛湛具区无底沚。可怜一点终不易。枉驾殷勤寻漫仕。漫仕平生四方走。多与英才并肩肘。少有俳辞能骂鬼。老学鸥夷漫存口。一官聊具三径资。取舍殊途莫回首。元祐戊辰九月廿三日。溪堂米芾记。

2.《苕溪诗卷》

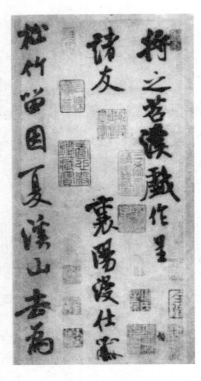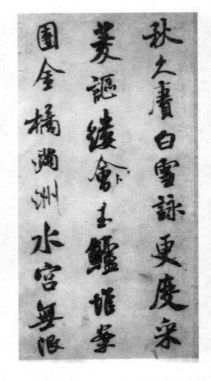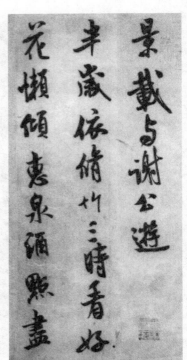

将之苕溪，戏作呈诸友。襄阳漫仕黻。松竹留因夏，溪山去为

秋。久赓白雪咏，更度采菱讴。缕会玉鲈堆案，团金橘满洲。水宫无限

景，载与谢公游。半岁依修竹，三时看好花。懒倾惠泉酒，点尽

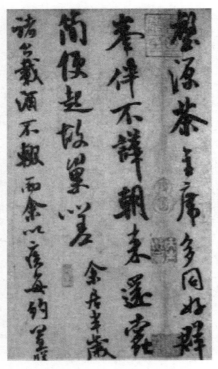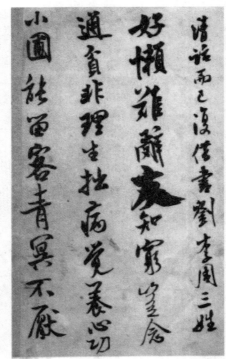

壑源茶。主席多同好，群峰伴不哗。朝来还蠹简，便起故巢嗟。余居半岁，诸公载酒不辍。而余以疾，每约置膳

清话而已，复借书刘、李，周三姓。好懒难辞友，知穷岂念通。贫非理生拙，病觉养心功。小圃能留客，青冥不厌

鸿。秋帆寻贺老，载酒过江东。仕倦成流落，游频惯转蓬。热来随意住，凉至逐

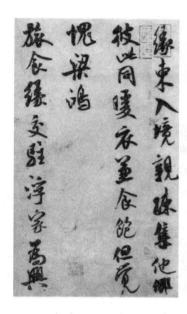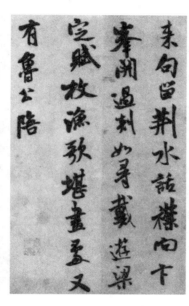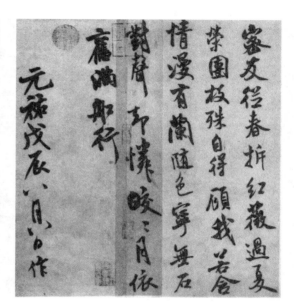

缘东。入境亲疏集，他乡彼此同。暖衣兼食饱，但觉愧梁鸿。旅食缘交驻，浮家为兴

来。句留荆水话，襟向卞峰开。过剡如寻戴，游梁定赋枚。渔歌堪画处，又有鲁公陪。

密友从春拆，红薇过夏荣。团枝殊自得，顾我若含情。漫有兰随色，宁无石对声。却怜皎皎月，依旧满舡行。元祐戊辰八月八日作。

全卷35行，共394字，末署年款"元戊辰八月八日作"，可知作于宋哲宗元祐三年戊辰（1088），时年米芾38岁。首句有"将之苕溪戏作呈诸友，襄阳漫仕黻"。知所书为自撰诗，共6首。

此卷用笔中锋直下，浓纤兼出，落笔迅疾，纵横恣肆。尤其运锋，正、侧、藏、露变化丰富，点画波折过渡连贯，提按起伏自然超逸，毫无雕琢之痕。其结体舒畅，中宫微敛，保持了重心的平衡。同时长画纵横，舒展自如，富抑扬起伏变化。通篇字体微向左倾，多敧侧之势，于险劲中求平夷。全卷书风真率自然，痛快淋漓，变化有致，逸趣盎然，反映了米芾中年书法的典型面貌。吴其贞《书画记》评此帖曰："运笔潇洒，结构舒畅，盖教颜鲁公化公者。"道出了此书宗法颜真卿又自出新意的艺术特色。

3.《丹阳帖》

丹阳米甚贵，请一航载米百斛来，换玉笔架，如何？早一报，恐他人先。芾顿首。

4.《贺铸帖》

　　芾再启。贺铸能道行乐慰人意。玉笔格十袭收秘，何如两足其好。人生几何，各阕其欲。即有意，一介的可委者。同去人付子敬二帖来授，玉格却付一轴去，足示俗目。贺见此中本乃云公所收纸黑，显伪者。此理如何，一决无惑。芾再拜。

5.《惠柑帖》

　　芾皇恐，蒙惠柑，珍感、珍感。长茂者适用水煮起，甜甚。幸便试之。余卜面谢不具，芾顿首，司谏台坐。

6.《晋纸帖》

此晋纸式也，可为之。越竹千杵裁出，陶竹乃复不可杵，只如此者乃佳耳。老来失第三儿，遂独出入不得，孤怀寥落，顿衰飒，气血非昔。大儿三十岁，治家能干，且慰目前。书画自怡外，无所慕。芾顿首。二曾常见之，甚安。

7.《面谕帖》

蒙面谕浙干。具如後。恐公忙托鼎承。长洲县西寺前僧正宝月大师。收翟院深山水两帧。第二帧上。一秀才跨马。元要五千卖。只著三千。後来宝月五千买了。如肯辍。元直上增数千买取。苏州州衙前西南上。是晋公绘像恩泽。丁承务家秀才。丞相孙。新自京师出来。有草书一纸。黄纸玉轴。间道有数小真字注。不识。草字末有来戏。二字。向要十五千。只著他十千。遂不成。今知在。如十五千肯。告买取。更增三二千不妨。

8.《苏氏王略帖》

百五十千，与宗正争取苏氏《王略帖》，右军，获之。梁、唐御府跋记完备。黄秘阁知之，可问也。人生贵适意，吾友觑一玉格，十五年不入手，一旦光照宇宙，巍峨至前，去一百碎故纸，知他真伪，且各足所好而已，幸图之！米君若一旦先朝露，吾儿客，万金不肯出。芾顿首。

9.《戏成呈司谏台坐帖》

　　戏成呈，司谏台坐，带我思岳麓抱黄阁，飞泉元在半天落。石鲸吐水，出湔一里，赤日雾起阴纷薄。我曾坐石浸足眠，时项抵水洗背肩。客时效我病欲死，一夜转筋著艾燃。关濉，如今病渴拥炉坐，安得缩却三十年？呜呼！安得缩却三十年，重往坐石浸足眠。

10.《业镜帖》

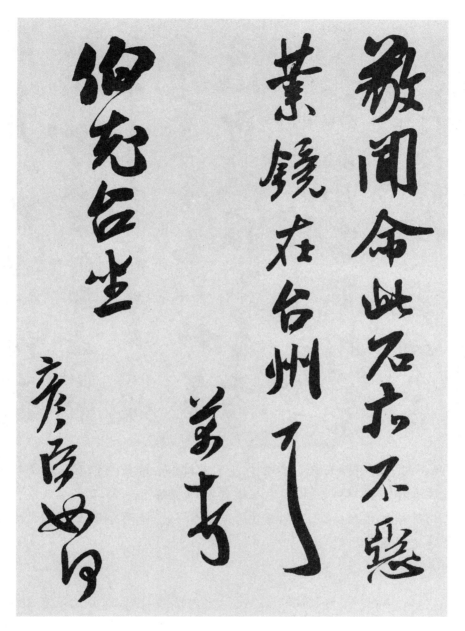

敬闻命，此石亦不恶，业镜在台州耳，芾顿首，伯充台坐。彦臣如何？

11.《致伯修帖》

芾顿首启：画不可知，不知好久，书则十月丁君过泗，语与赵伯充，云要与人，即是此物。纸紫赤黄色，所注真字，褊草字，上有为人模墨透印损痕。末有二字：来戏，辩才字也。告留。念其直就本局虞候拨供给办。或能白吾老友吾舍人，差两介送至此，尤幸尤幸！再此。芾顿首上，伯修老兄司长。

12.《三吴诗帖》

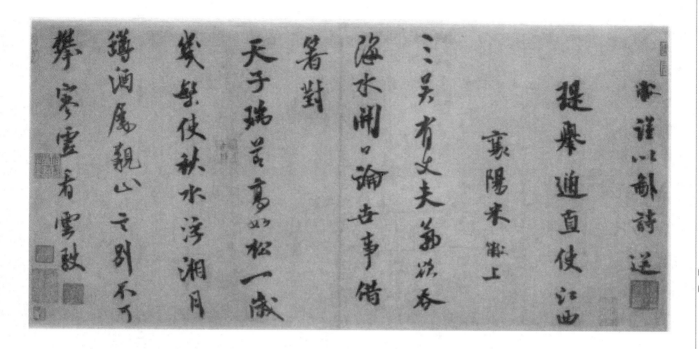

芾谨以鄙诗送。提举通直使，江西。襄阳米芾上。三吴有丈夫，气欲吞海水。开口论世事，借箸对。天子瑞节高如松，一岁。几繁使。秋水浮湘月。蹲酒屡觏止。言别不可。攀，寥虚看云驶。

米芾 18 岁时（1068），授秘书省校字郎，出任广东浛洸（今英德）尉，居职二年。任内在地方的风化教育上留有很好的口碑。据阮元《广东通志》所载，他在浛洸时"风韵潇远，趣向高洁，山水佳处，游题殆遍，而职事修举，教化兴行，祀名宦。"在浈水边的烟雨楼，望夫冈都留下有名的诗篇，在英德、阳山、潮州都有石刻，在广州留有墨迹。

13.《拜中岳命作》

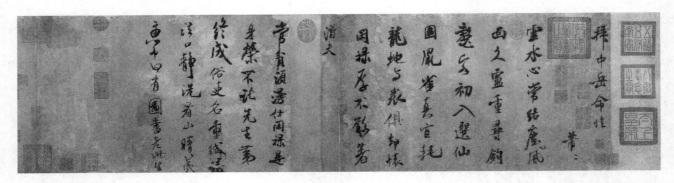

拜中岳命作。苗二。云水心常结，风尘。面久卢。重寻钓。鳌客，初入选仙图。鼠雀真官耗，龙蛇与众俱。却怀。闲禄厚，不敢着潜夫。常贫须漫仕，闲禄是。身荣。不托先生第，终成俗吏名。重缄议。法口，静洗看山晴夷。惠中何有，图书老此生。

14.《乡石帖》

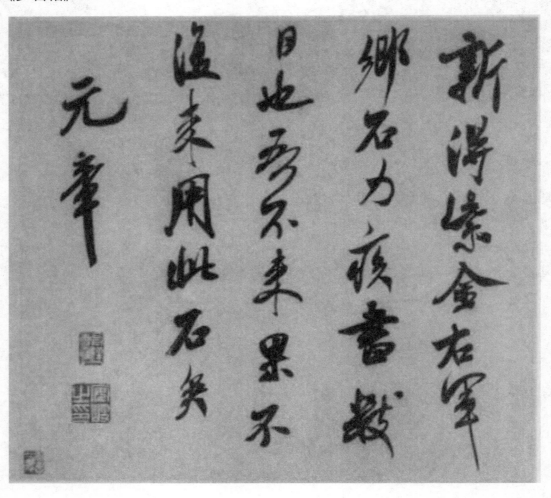

新得紫金右军乡石。力疾书数。日也。吾不来。果不。复来用此石矣。元章。

15.《伯充帖》

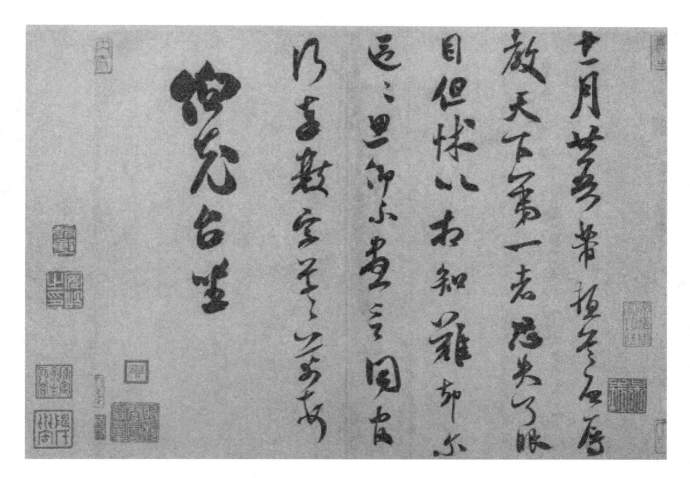

　　十一月廿五日。芾顿首启。辱教。天下第一者。恐失了眼目。但怵以相知。难却尔。区区思仰不尽言。同官行。奉数字。草草。芾顿首伯充台坐。

　　米芾　《伯充帖》（又称《致伯充尺牍》《伯老台坐帖》《眼目帖》）行草书，纸本，信札一则。台北故宫博物院藏。约书于北宋哲宗绍圣四年（1097）十一月二十五日。纸上名家藏印累累。因是信札，米芾写来十分随意，但扎实的功力使这件小札也体现了用笔迅疾、力沉奇倔，欹侧取势而无霸气，转折间多机巧锋芒，笔势放得开、收得住，可谓随心所欲而不逾矩。李之仪评米芾："超轶绝尖，不践陈迹，每出新意于法度之中，而绝出笔墨畦经之外，真一代之奇迹也。"

16.《清和帖》

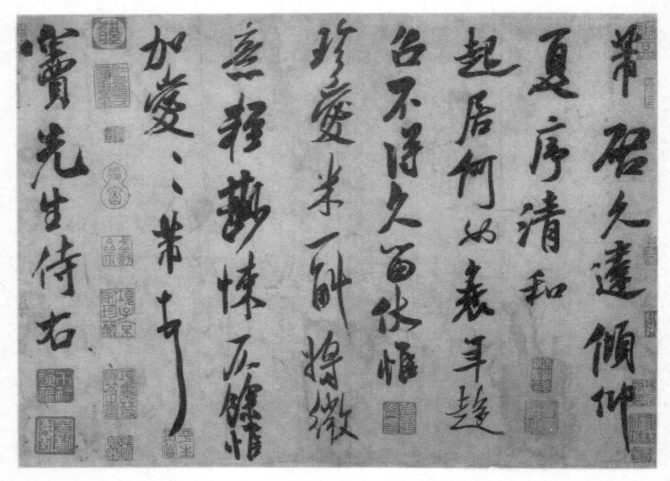

米芾启。久违倾仰，夏序清和，起居何如？衰年趋。召，不得久留，伏惟。珍爱。米一斛，将微。意，轻鲜悚仄。馀惟。加爱、加爱。芾顿首。窦先生侍右。

米芾《清和帖》，亦称《致窦先生尺牍》。纸本，行书八行，约书于北宋徽宗崇宁二年（1103）五月。此帖曾经项子京、笪重光等人收藏。"清和帖"是米芾的精品之一，写得潇洒超逸，不激不励，用笔比较含蓄。与其它帖比较，温和了许多，但笔画的轻重时有对比，字的造型欹侧变化，又使此帖平添了几分俊迈之气。

17.《岁丰帖》

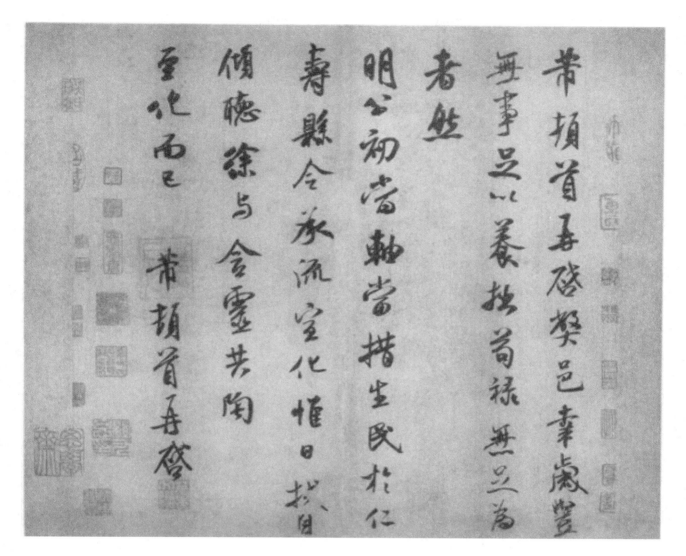

芾顿首再启：弊邑幸岁丰。无事，足以养拙苟禄，无足为。者然明公初当轴，当措生民于仁。寿，县令承流宣化，惟日拭目倾听，徐与含灵共陶至化而已，芾顿首再启。

18.《留简帖》

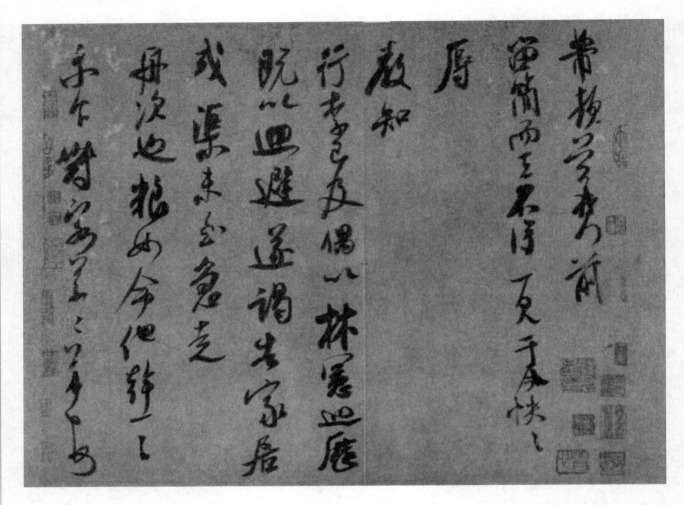

　　芾顿首再拜。前留简而去，不得一见，于今怏怏。辱教知行李已及。偶以林宪巡历，既以回避，遂谒告家居。或渠未至，急走舟次也。粮如命。他干一一示下。对客草草。芾顿首。

19.《闻张都大宣德尺牍》

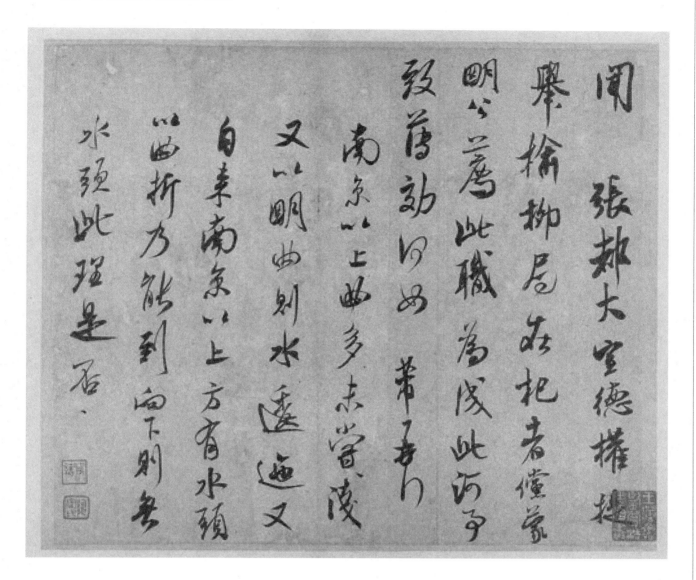

　　闻张都大宣德,权提举榆柳局在杞者。倪蒙明公荐此职,为成此河事致薄效何如。芾再拜。南京以上曲多未尝浅,又以明曲则水逶迤。又自来南京以上方有水头,以曲折乃能到。向下则无水头。此理是否。

20.《彦和帖》

　　芾顿首启。经宿。尊候冲胜。山试纳文府。且看芭山。暂给一视其背。即定交也。少顷。勿复言。芾顿首彦和国士。本欲来日送。月明。遂今夕送耳

21. 《值雨帖》

芾顿首。早拜见。值雨。草草。不知轴议何者为如法。可换更告批及。今且驰纳。芾皇（惶）恐顿首。伯充防御台坐。庭下石如何去里。去住不过数日也。

22.《竹前槐后诗卷》

　　芾非才当剧，咫尺音敬缺然，比想庆侍，为道增胜，小诗因以奉寄。希声吾英友。芾上。
竹前槐后午阴繁，壶领华胥屡往还。雅兴欲为十客具，人和端使一身闲。

23.《临沂使君帖》

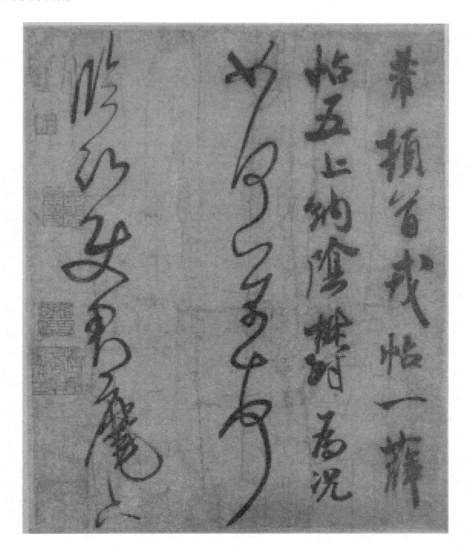

芾顿首。戎帖一、薛帖五上纳，阴郁，为况如何？芾顿首。临沂使君麾下。

24.《叔晦张季明李太师三帖》

　　米芾《三帖卷》即《叔晦帖》《李太师帖》和《张季明帖》，均纸本，行书。《三帖》合装一卷，为米芾行书中的精品。项元汴认为米芾此帖书风与王羲之相近。米芾的书法的确得力二王最多。但与二王父子书法又有不同，王羲之法度紧敛古质蕴藉内含；而王献之的笔致则是散朗妍妙，俊逸姿媚。米芾的天资个性于王献之较为相近，所以，米芾的结体，用笔中多可以见到王献之的风骨。

　　余始兴公故为僚宦，仆与叔晦为代雅，以文艺同好，甚相得，于其别也。故以秘玩赠之，题以示两姓之子孙异日相值者。襄阳米芾、元章记。叔晦之子：道奴、德奴、庆奴。仆之子：鳌儿、洞阳、三雄。

余收张季明帖。云秋气深，不审。气力复何如也，真行相间，长史世间第一帖也，其次"贺八帖"，余非合书。

李太师收晋贤十四帖，武帝、王戎书若篆籀，谢安格在子敬上，真宜批帖尾也。

25.《箧中帖》

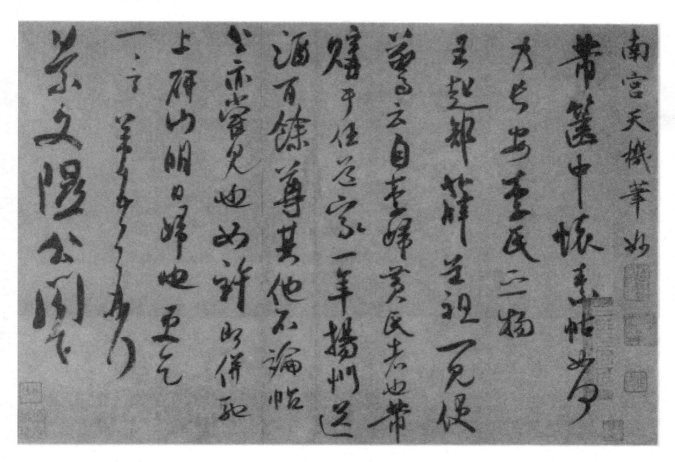

南宫天机笔妙带箧中怀素帖如何。乃长安李氏之物。王起部、薛道祖一见。便惊云。自李归黄氏者也。芾购于任道家。一年扬州送酒百餘尊。其他不论。帖公亦尝见也。如许。即并驰上。研山明日归也。更乞一言。芾顿首再拜。景文隰公阁下。

26.《珊瑚复官二帖》

米芾擅水墨山水，但米芾画迹不存于世。今天我们唯一能见到的，也很难说是真正意义上的"米画"——《珊瑚帖》，画一珊瑚笔架，架左书"金坐"二字。此帖充满着收得名画宝物的狂喜之情，线条流走跌宕，神采飞扬。写到"珊瑚一枝"，不禁加重笔画，继而米芾突然以画代笔，似乎还不尽兴，再补之一诗"三枝朱草出金沙，来自天支节相家。当日蒙恩预名表，愧无五色笔头花"。愉悦之情，跃然纸上。米芾作画大抵也像在《珊瑚帖》中一样兴之所至，随手涂抹。在字里行间随手涂抹的例子还见于《铁围山丛谈》，谓米芾在写给蔡京的一帖中诉说流离颠沛之苦，随手在文中画了一只小船，这是文人戏墨的表现。

此帖是米芾晚年之作，被认为是米氏的"墨皇"。字态尤奇异超迈，随笔而书，神韵自然，且用笔丰肥豪健，宽绰疏朗。如元代虞集评言："神气飞扬，筋骨雄毅，而晋魏法度自整然也。"元代施光远称其"当为米书中铭心绝品，天下第一帖。"《复官帖》，据考证当

作于崇宁三年（1104）五月。凡 13 行，共 90 字。字号错落，字字侧欹险峻，左右腾挪，信手挥就，然绝无造作之气，仿佛西方艺术大师的一幅速写作品，有异曲同工之妙。

《珊瑚复官二帖》曾经南宋内府，元郭天锡、季宗元、施光远、肖季馨，清梁清标、王鸿绪、安岐、永瑆、裴伯谦递藏。后归张伯驹所有。1956 年张伯驹捐献给文化部文物局，转故宫博物院藏。

收张僧繇天王，上有薛稷题；阎二物，乐老处元直取得。又收景温问礼图，亦六朝画。珊瑚一枝。三枝朱草出金沙，来自天支节相家。当日蒙恩预名表，愧无五色笔头花。

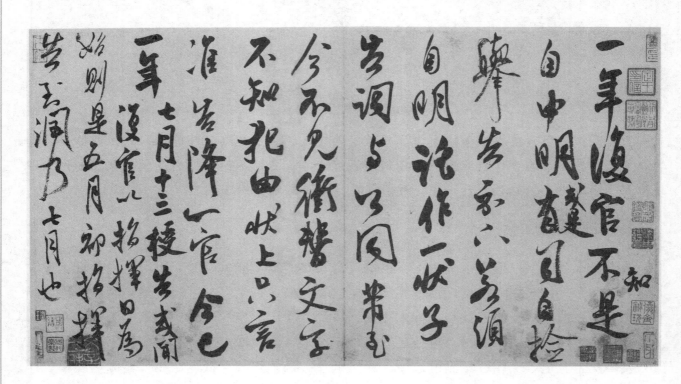

一年复官，不知是自申明，或是有司自检举告示下。若须自明，讬做一状子，告词与公同。带至今不见冲替文字，不知犯由，状上只言准告降一官，今已一年。七月十三授告。或闻复官以指挥日为始，则是五月初指挥，告到润乃七月也。

27.《盛制帖》

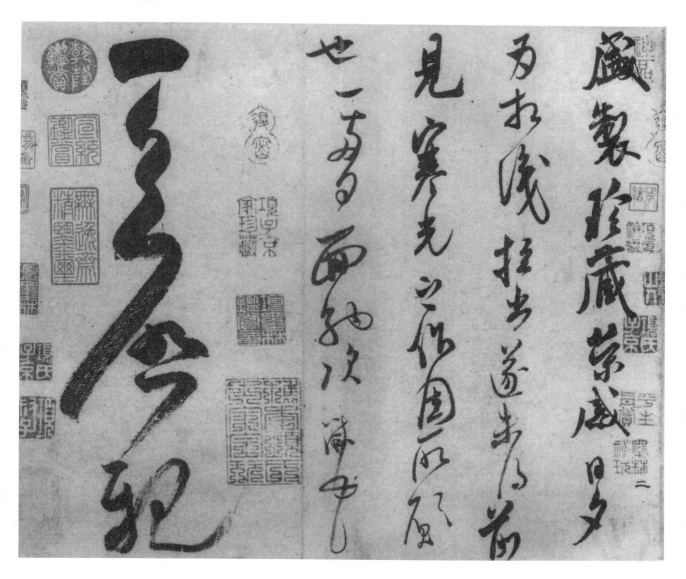

　　盛制珍藏，荣感。日夕为相识拉出，遂未得前见。寒光之作，固所愿也。一两日面纳次。芾顿首。天启亲。

天地玄黄，宇宙洪荒，日月盈昃，辰宿列张，寒来暑往，秋收冬藏。

闰馀成岁，律吕调阳，云腾致雨，露结为霜，金生丽水，玉出昆冈。

与古今书家的二十场约会

——论其对中国书法的历史贡献

指薪修祜，永绥吉劭，矩步引领，俯仰廊庙，束带矜庄，徘徊瞻眺。孤陋寡闻，愚蒙等诮，谓语助者，焉哉乎也。

29. 集字

米芾习书，自称"集古字"。虽有人以为笑柄，但说明了米氏书法成功的来由，也是我们今天学习的一个好方法，故以"米家"风格集诗9首。

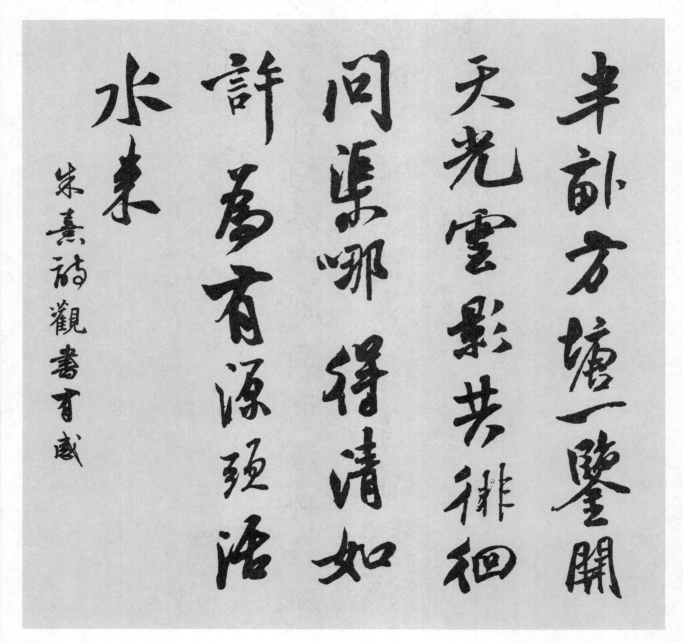

三更燈火五更
鷄正是男兒讀
書時黑髮不知
勤學早白首方
悔讀書遲

顏真卿詩勸學

空山新雨後天氣晚
来秋明月松間照
清泉石上流
竹喧歸浣女蓮動
下漁舟隨意春芳
歇王孫自可留
王維詩山居秋暝

寒雨連江夜入吳

平明送客楚山

孤洛陽親友如

抂問一片冰心在

玉壺

王昌齡詩芙蓉樓送辛漸

苏州日业诗名
老乐府皆言妙
入神看似寻常
最奇崛成如容易
本艰辛
王安石诗 题张日业诗

岐王宅裏尋常
見崔九堂前幾度
聞正是江南好風
景落花時節又
逢君

杜甫诗江南逢李龟年

人间四月芳菲尽 山寺桃花始盛 开长恨春归无 觅象不知转入此 中来

白居易诗 大林寺桃花

十三、力挽狂澜追魏晋——赵孟頫

（一）赵孟頫对中国书法的历史贡献

1. 书法回归魏晋

赵孟頫书法书风遒媚、秀逸，结体严整、笔法圆熟，世称"赵体"，与颜真卿、柳公权、欧阳询并称"楷书四大家"。赵孟頫看到南宋以至元初，书家一味尚意，导致法度丧失，书法日趋单薄空洞，主张恢复晋唐古法。赵孟頫强调宗唐宗晋，越过宋人直接取法唐和晋，尤其是崇尚晋王羲之书法，认为其"用笔千古不易"，无疑是对书法做出的重大贡献，是为了振兴古法，是为了改变时弊。这使中国书法沿着"法"的道路不断向前发展。"觉斋"诗云：

> 回归魏晋觅书源，不入旁门跨玉栏。
>
> 正路虔虔沉醉玩，空灵行楷赋千言。

2. 专心而学之，便可名世

赵孟頫在书法上的贡献，不仅在他的书法作品，还在于他的书论。他有不少关于书法的精辟见解，其认为"学书在玩味古人法帖，悉知其用笔之意，乃为有益"。在临写古人法帖上，他指出了颇有意义的事实："昔人得古刻数行，专心而学之，便可名世。况兰亭是右军得意书，学之不已，何患不过人耶。"此论至今仍有很强的现实意义。少则得，多则惑。贵在能够多思，从中超出规律，并且能够坚持不懈。少年的欧阳中石学书法时，每星期才学一个字，这种"少而精"的学习方法是最高效的。

3. 开创元代文人画新风尚

明人王世贞曾说："文人画起自东坡，至松雪敞开大门。"这句话基本上客观地道出了赵孟頫在中国绘画史上的地位。他提倡"书画同源"，在其作品《秀石疏林图》中题："石如飞白木如籀，写竹还应八法通；若还有人能会此，须知书画本来同。"赵孟頫既创建文人特有的表现形式，又使之无愧于正规画的功力格法，并在绘画的各种画科中进行全面的实践，从而确立了"文人画"在画坛上成为正规画的地位。从此，一个以文人画家为主角，以建构文人画图式为主题的绘画新时代，拉开了序幕。

（二）赵孟頫简介

赵孟頫（1254—1322），字子昂，号松雪道人。吴兴（今浙江湖州）人。宋太祖之子秦

王赵德芳的后裔，自幼聪明，读书过目成诵，为文操笔立就。宋灭亡后，归故乡闲居，后来奉元世祖征召，历仕五朝，官至翰林学士承旨，荣禄大夫，封魏国公，谥文敏。信佛，与夫人管道升同为中峰明本和尚（1263—1323）弟子。他不仅是元代的领袖级书法家，还是一位著名的画家，而且精通音乐，善鉴古物，其诗深邃奇逸。赵氏各体俱佳，尤以真、行造诣最深。

赵孟頫亦是一个争议比较大的人物，是文人知识分子鄙视的对象。争论的焦点在：一是他的书法到底是创新还是复古，二是他的人品问题。

文人知识分子为什么鄙视他呢？他是赵宋王朝的后裔，他的十世祖先可以追溯到宋太祖之子八千岁赵德芳身上。在知识分子的眼里，赵孟頫是一个"贰臣"。相反的例子如颜真卿、黄道周却得到了后人的景仰。颜真卿明知不可为而为之，以七十五岁高龄，抱着必死的决心，奉旨到叛军营中招降。面对叛将的威胁利诱，颜真卿大义凛然，慷慨赴死。黄道周作为明朝的遗臣，尽管为官时因为直言，被廷杖、被囚禁、被革职，多次受到崇祯皇帝处罚。但当清兵攻进北京时，已经身为庶民的黄道周毅然在故乡起兵，抗清失败，面对屠刀，宁死不降。他和追随他一同赴死的四个学生一起，谈笑自若，在南京引颈就戮。他们死得壮烈，博得了后人的称赞和景仰。

和颜真卿、黄道周相比，赵孟頫的行为自然就形同变节事敌，猥琐无骨。赵孟頫的书法自然也受此牵连。明代的书法理论家项穆就曾以"卫道"的立场指斥"赵孟頫之书，温润闲雅，似接右军正脉之传，妍媚纤柔，殊乏大节不夺之气。"清代冯班也说："赵书精工，直逼右军，然气骨自不及宋人，不堪并观也。"这些评论尽管都肯定赵孟頫的书法是和王羲之一脉相承的，但同时又指出，赵孟頫书法中流露出来一种缺乏气节、缺乏骨气的奴性。

清代傅山极其容不得赵孟頫的"贰臣"行为。他告诉他的子孙"予极不喜赵子昂，薄其人遂恶其书""痛恶其书浅俗如无骨"。意思就是说因为极端鄙视赵孟頫这个人所以鄙视他的书法。"宁拙勿巧，宁丑勿媚，宁支离勿轻滑，宁轻率勿安排"这一切跟儒家伦理道德规范密切相关。我认为有主、客观两方面的因素。客观上来说，书法就是书法家宣泄感情的一种形式——"达其情性，形其哀乐"。唐代韩愈说："喜怒、窘穷、忧悲、愉佚、怨恨、思慕、酣醉、无聊、不平，有动于心，必于草书焉发之。观于物，见山水崖谷、鸟兽虫鱼、草木之花实、日月列星、风雨水火、雷霆霹雳、歌舞战斗、天地事物之变，可喜可愕，一寓于书。"清代的刘熙载说："书者如也，如其学，如其才，如其志，总之曰如其人而已。"因此书法家在创作时，随着笔墨的运动，书法家们的个性、识见、气质等就会"迹化"为一根根具有感情色彩的线条。

在赵孟頫身后近七百年来，他的声誉一直受到损毁，他的书法成就也一再受到贬低和忽视。其实大可不必因人废书。赵孟頫在书法上做出了重要的贡献——他延续了晋唐古法，使古法不失。我们知道，宋朝尚意，这本来是在强调书法创作时的思想感情，但模仿着往往走向极端，不注重技法和基本功。

明人王世贞认为赵孟頫晚年书法"规模李北海"，此卷笔法秀媚，苍劲浑厚，独具风格，于规整庄严处见潇洒天真的韵致，可谓笔笔提起，字字挺拔，充分体现了赵体书法的风韵和神采。虽取法李邕的《岳麓寺碑》，但又较之舒展放松，去其险佻之势，化为端庄肃穆，雄遒苍健之姿。运笔和间架均出于"二王"，凝重古朴，"老劲可喜"。笔力老健，点画舒展大方，既有深厚的书法功力，又有婀娜多姿的意趣追求，倍显平和适意之态。不激不励，自然天成。笔者每每欣赏赵孟頫书法，总有一种优游淡然的心情，就像欣赏一部讲述市井旧事的老电影。中国第一位女书法博士解小青给余示范《胆巴碑》，让人折服其用笔之精致到位。

赵孟頫在书法、绘画方面还有经典的理论：

"石如飞白木如籀，写竹还于八法通。若也有人能会此，方知书画本来同。"赵孟頫的这首题画诗已成为我国书画界的座右铭。阐明了书法与绘画之间的关系。

"学书有二：一曰笔法，二曰字形。笔法弗精，虽善犹恶，字形弗妙，虽熟犹生。学书能解此，始可以语书也。"阐明了笔法和结构之间的关系。

"先画后书此一纸，咫尺之间兼二美。"赵孟頫书画诗印四绝，当时就已名传中外，以至日本、印度藏家都以珍藏他的作品为荣，为当时的中外文化交流做出了贡献。"赵氏王孙嗟宋亡，笔情墨趣寄惆怅。文人书画开风气，从此吴兴名更扬。"赵孟頫这位元代伟大的美术家，已走出国门，迈入了世界。像赵孟頫这样具有多方面艺术才能和文化修养的书画家，在中国美术史上是十分罕见的。明人王世贞曾说："文人画起自东坡，至松雪敞开大门。"这句话基本上客观地道出了赵孟頫在中国绘画史上的地位。

赵氏能在书法上获得如此成就，是和他善于吸取别人的长处分不开的。尤为可贵的是宋元时代的书法家多数只擅长行、草体，而赵孟頫却能精究各体。后世学赵孟頫书法的极多，赵孟頫的字在朝鲜、日本非常风行。

他的文章冠绝时流，又旁通佛老之学。其绘画，山水取法董源、李成；人物、鞍马师法李公麟和唐人；工墨竹、花鸟，皆以笔墨圆润苍秀见长，以飞白法画石，以书法用笔写竹。力主变革南宋院体格调，自谓"作画贵有古意，若无古意，虽工无益"，遥追五代、北宋法度。论者谓："有唐人之致去其纤；有北宋人之雄去其犷。"交友甚广，与高克恭、钱选、王芝、李衎、郭祐之等相互切磋；直接受其指点的有陈琳、唐棣、朱德润、柯九思、黄公望、王蒙等。能诗文，风格和婉。兼工篆刻，以"圆朱文"著称。

传世书迹较多，有《洛神赋》《道德经》《胆巴碑》《玄妙观重修三门记》《临黄庭经》、独孤本《兰亭十一跋》《四体千字文》等。传世画迹有大德七年（1303）作《重江叠嶂图》卷、元贞元年（1295）作《鹊华秋色》卷，图录于《故宫名画三百种》；皇庆元年（1312）作《秋郊饮马》卷，现藏故宫博物院。著有《松雪斋文集》十卷。

（三）赵孟頫书法欣赏

赵氏在继承传统书法的基础上，削繁就简，变古为今，其用笔不含浑，不故弄玄虚，起笔、运笔、收笔的笔路十分清楚，使学者易懂易循。

外貌圆润而筋骨内涵，其点画华滋遒劲，结体宽绰秀美，点画之间彼引呼应十分紧密。外似柔润而内实坚强，形体端秀而骨架劲挺。学者不仅学其形，而重在学其神。

笔圆架方，流动带行。书写"赵体"时，点画需圆润华滋，但结构布白却要十分注意方正谨严，横直相安、撇捺舒展、重点安稳。

只有这样，才能掌握"赵体"的特点。另外，他书写楷书时略掺用行书的笔法，使字字流美动人，所写碑版甚多，圆转遒丽，世称"赵体"。相传他能日作楷书万字，"下笔神速如风雨"。赵氏楷书中有不少上乘之作，如《三门记》结体宽博深稳，运笔酣畅圆润。赵氏传世作品以行楷居多，大多用笔精到，结字严谨。

1.《三门记》

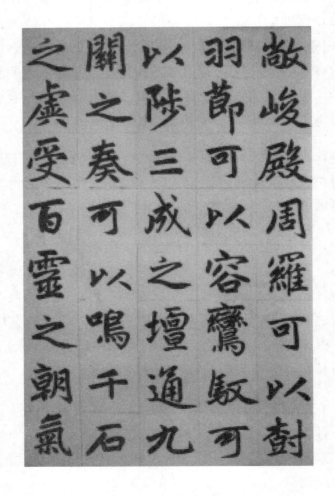

2.《胆巴碑》

《胆巴碑》，又名《龙兴寺碑》，赵孟頫撰并书于延祐三年（1316），纸本，纵 33.6 厘米，横 166 厘米。楷书，125 行，共 923 字，现藏故宫博物院。《胆巴碑》是赵孟頫奉元仁宗敕命撰写的，时年六十三岁，为赵氏晚年楷书的代表作。《胆巴碑》笔法秀媚，苍劲浑厚，独具风格，于规整端严处见潇洒，点画顾盼有致，用笔沉着峻拔，充分体现了赵氏书法的风韵和神采。虽取法李邕《麓山寺碑》，但又较之舒展放松，去其险佻之势，化为端庄肃穆、雍容道美之姿。

3.《兰亭十三跋》

《兰亭十三跋》是赵孟頫的行书代表作，但不幸的是，它在清朝乾隆年间毁于大火之中，只留下几张残片，而且流落到了日本。元至大三年（1310）九月，赵孟頫在从南方回京城途中，独孤和尚淳朋赠送了他一本《定武兰亭》的拓本。赵孟頫欣喜异常，在一路乘船北上途中日日观摩拓本，有感而发，在拓本后面一连写下了十三条跋语，称赞《定武兰亭》书法的高妙。赵孟頫的书法受到"二王"书风影响很深，他认真学习和继承古代的书法传统，学到了"二王"书法的许多精妙之处。《兰亭十三跋》笔画精熟，以藏锋、中锋为主，线条遒润流畅，结体端庄秀逸，与《兰亭序》有许多相似的地方，可以看出赵孟頫学"二王"书法是学得很出色的。

4.《赤壁赋》

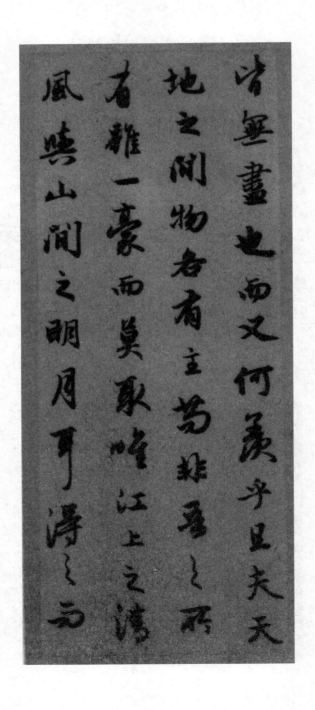

十四、岭南唯一"从祀孔庙"的学者——陈献章

（一）陈献章对中国书法的历史贡献

1. 独创"茅龙"书法

陈献章晚年喜用茅笔作书，下笔挺健雄奇，时呼为"茅笔字"。陈献章有诗曰："茅君颇用事，入手称神工。"又曰："茅龙飞出右军窝。"据陈白沙弟子张诩的《行状》记载"天下人得其片纸只字，藏以为家宝"，深受时人器重。陈白沙凭借独创的"茅龙"书法，在中国书法史上率先奠定了岭南书法家的位置，从而跻身于明代书法名家之列。

"觉斋"诗云：

> 茅龙飞出右军窝，扫尽娇柔馆阁歌。
>
> 从祀孔尊绝南粤，史文理哲辟先河。

2."真儒复出""圣道南宗"

陈献章以"宗自然""贵自得"的思想体系打破"程朱"理学沉闷和僵化的模式，开启明朝心学先河，在宋明理学史上是一个承前启后、转变风气的关键人物。"白沙学说"高扬"宇宙在我"的主体自我价值，突出个人在天地万物中的存在意义，宛若明代学术界的一股清新空气，一度被誉为"真儒复出""圣道南宗"。对整个明代文人精神的取向产生了深刻影响，也催发了明末清初学术界的繁荣。近人缪天绶评论云："在这个因循蹈袭的空气弥漫一时的时候，而白沙独摆脱一切，前无古人，后无来者。"

3. 岭南唯一从祀孔庙的学者

陈献章学术思想，确立了岭南文化在整个中国文化发展中的地位。他的学说被誉为"独开门户，超然不凡"和"道传孔孟三千载，学绍程朱第一支"。陈白沙也因此被人们尊称为"大儒"和"圣人"，辞世后被追谥为"文恭公"，成为岭南唯一从祀孔庙的学者，故有"岭南一人"之誉。近代国学大师章太炎认为："明代学者和宋儒厘然独立，自成体系，则自陈白沙始。"

（二）陈献章简介

陈献章（1428—1500），字公甫，号石斋，广东新会人，后迁江门的白沙村，故世人多称之为"陈白沙"。初受学于吴与弼，主张"学贵知疑""独立思考"，提倡较为自由开放的学风，逐渐形成一个有自己特点的学派，史称"江门学派"。他的著作后被汇编为《白沙

子全集》。

　　他的书法在岭南书坛最富有特色，名气也最大。他善书束茅代笔，晚年专用，自成一家。麦华三《岭南书法丛谭》说，"白沙先生以茅龙之笔，写苍劲之字，以生涩医甜熟，对枯峭医软弱，世人耳目，为之一新""是以白沙震动中原""自谓何遽不如汉之概"。所谓茅龙笔，实为陈氏自制的茅草笔，笔锋可长可短、刚健有力，适合书写大字。这也可以说是陈氏的一大发明。现在传世的陈献章书法作品，多数是用茅草笔所写，鉴赏家引为稀室珍品。他总结自己的书法经验时说："予书每于动上静，放而不放，留而不留，此吾所以妙乎动也。得志弗惊，厄而不忧，此吾所以保乎静也。法而不囿，肆而不流，拙而愈巧，刚而能柔。形立而势奔焉，意足而奇溢焉。"运笔的动静、收放、刚柔和结体的取势、通篇布局的新奇，他以一个理学家独有的思维方式，予书法理论以深刻的内涵。

（三）陈献章书法欣赏

1.《种蓖麻诗卷》

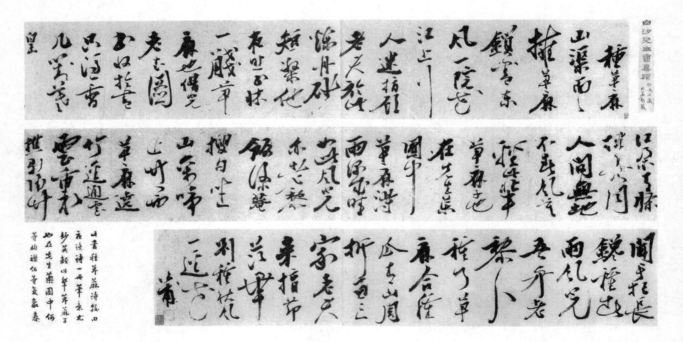

　　种蓖麻山渠面面拥蓖麻，锁尽东风一院花。江上行人迷指顾，老夫于此炼丹砂。短檠他夜照书床，一牖蓖麻也借光。老去图书收拾尽，只凭香几对羲皇。红朵青条摆弄同，人间无地不春风。莫轻此辈蓖麻子，也在先生药圃中。蓖麻得雨绿成畦，如此风光亦老黎。饭后小庵搜句坐，山禽啼近竹门西。蓖麻绕竹径通云，云里樵歌隔竹闻。手把长铲种春雨，风光吾与老黎分。种了蓖麻合种瓜，青山周折两三家。老夫来构茅茨毕，别种秋风一径花。公甫。

2.《梅花病中作诗》

去岁夸身健，寻梅到几山。酒倾崖影尽，衣染露香还。北斗今何向，南枝半已残。

下堂儿女笑，老脚正蹒跚。孤山一片雪，千古独称奇。此外不能到，人间都未知。

正嗟同赏绝，又过半闲时。回首西岩下，南枝映北枝。人生如逝水，花发见南枝。

对影身犹隔，闻香席不移。延缘看月久，勃窣下阶迟。坐恐芳时暮，扶衰了一诗。

何处梅梢月，流光到枕屏。江山都太极，花草亦平生。阁冷香难即，窗晴影似横。

冻崖妨足寒，藜杖意高撑。隐几日初下，东岩兴复饶。月高寒自照，花近夜相撩。

浊酒频堪写，清弦岂易调？罗浮在何处，魂梦与逍遥。水陆花何限，梅花太绝尘。

如何开眼处，不见赏花人。北坞风微动，南梢月自真。老夫前席坐，得意不无神。

山阁数株梅，山翁手自栽。有花娱我老，无计避人开。色映书帷净，香寻墨沼来。

庶几吾服汝，不作委蒿莱。风月江山外，乾坤草木间。卷帘疏影动，挂颊暗香还。

约伴多为地，吟诗别作坛。终南虽白阁，不愔小庐山。何处花堪忆，江门水背过。

满身都着月，一片未随波。高倚松为盖，清连竹作窝。白鸥衔不去，飞入钓鱼蓑。

弘治辛亥腊廿三日，石翁书于小庐冈精舍。

　　陈献章酷爱梅花。他栽梅、画梅、咏梅，以咏梅为题的诗作达66首，大都写得情趣盎然。《梅花病中作诗》是他爱梅且用茅草笔书作。题曰"病中作"，诗中虽有"下堂儿女笑，老脚正蹒跚"，然数丈长卷，一挥而就，无丝毫衰朽之气。

　　3.《七绝赛兰香诗轴》

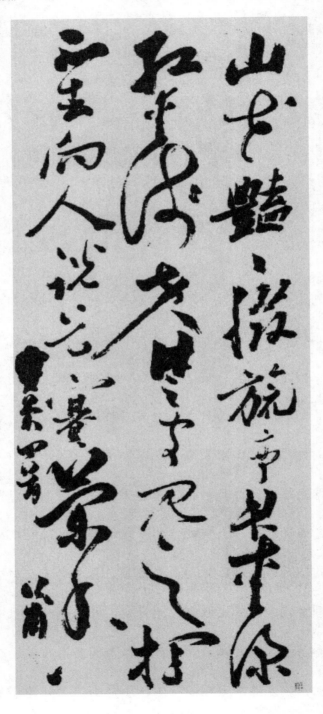

　　山花艳艳缀疏亭，君爱深红爱浅黄。楚客见之挥不去，向人说是赛兰香。赛兰四首。公甫。

4.《大头虾说轴》

《大头虾说》一文为陈献章所撰，并由作者于明弘治戊申（弘治元年，1488 年）秋八月望书写，作者时年 61 岁，此作是他晚年的作品。

本文是借乡间俚语"大头虾"来阐述人生哲理，立意新奇。此书所用之笔为茅草笔，一般书家较少使用。此种笔毫锋秃散，毛硬易干，因此书字独具特色。本幅下笔顿挫力很强，毫端开叉，形成了较多的飞白之笔。字迹墨色干枯，粗细变化丰富，兼之运笔迅疾奔放、挥洒自如，又少见连绵之笔，显示出动中寓静、拙中藏巧的韵致，书风独树一帜。

十五、"连绵草"之极致——王铎

（一）王铎对中国书法的历史贡献

1. 指明展厅文化发展方向——"高、大、上"

王铎书法独具特色，世称"神笔王铎"。他的书法与董其昌齐名，明末有"南董北王"之称。王铎的"连绵草"书法，能反映出王氏本人沦为"贰臣"后的复杂心情，通过笔墨释解他在入清后虽身居高位却不为世所重乃至遭人鄙夷的双重心态。他被历史尘封了近三百年之久，今天，他却成了中国书法界最受尊敬的大师之一。他的影响随处可见，不少人因迷恋他，受到他的影响，最终戴上了书法家的桂冠。如广东谢光辉教授就是写王铎的高手。

若单纯用王羲之、孙过庭的书法来写大字作品是很困难的，但王铎的书法却可以直接写大字作品。王铎对米芾书法所特有的跳宕笔法有独到的领悟，并拓展扩大到超长立轴上，从而形成具有突出个性的独有面貌，完美地从尺牍、册页这些小作品转换为超长立轴等巨幅作品。为当代的中国书法能走上"高、大、上"的展厅文化起到了启蒙性的作用，还将给予一代又一代书法家以丰富的营养，推动中国书法向前进步。"觉斋"诗云：

> 一笔书成涨墨篇，沙沙落纸草连绵。
>
> 欲排激愤胸中气，羲献颠张醉素间。

2. 将"涨墨法"发挥到极致

王铎应用"涨墨法"达到了得心应手的程度。纵览王铎的书作，不论是条幅、对联、手卷甚至在临帖中，都大量地使用涨墨。他的一幅作品里面涨墨与飞白差参呼应，妙趣天成，构成了完美的和谐及视觉上的冲击力，极大地丰富了作品的内涵，增强了作品在形式上的强烈对比。在王铎的其他作品中，都能让人感到"涨墨"的应用而产生强烈的音乐节奏感。

3. 将"连绵草"发挥到极致

王铎草书传承了张芝、王献之的书法品格和张旭、怀素奔逸豪放的率意书风，以其独特的人生体验，成就了"字之体势一笔而成"的波澜壮阔的书法之美。世传王铎"一日临帖，一日应请索"，书法早已融入了生命之每时每刻。而最能表现王铎书法成就的，非草书"连绵草"莫属。王铎常常一笔书写多达十几个字，甚至一行二十余字，仅略有一断笔。整幅书作风骨内含，神采外显，洋溢着一种生命的律动，这是他对"一笔书"狂草的新诠释。王铎的"一笔书"不是简单的字与字之间的铺陈连缀，而是张弛有度，左右兼顾的"字组"。其中也有独立的一个字，但其笔断意连，大小错落，符合章法之"哲理美"，使观者强烈地

感受到"劈山超海，飞沙走石，天旋地转，鞭雷电而骑雄龙"的意象。他创造独特的立书轴行式，为"一笔书"行气连贯的纵势，以及慢快相生、黑白相成的章法提供前所未有的发展空间，使各书法元素更强烈地表现，从而摆脱了诸多"条条框框"的束缚，构筑出"壮观雄伟"的"一笔书"狂草。启功先生有诗句云："王侯笔力能扛鼎，五百年来无此君。"

4. 践行"书必师古"的创作理念

明末书坛受董其昌书法的影响，追求所谓俊骨逸韵。王铎等人反其道而行之，以"敏而好古"为标志，追求雄强、激烈的风格和对动荡的内心生活的表现。王铎提出的"书必师古"创作理念，认为学习书法必须学习古人，具体而言就是学习王羲之和王献之。后受米芾影响，使之成为创造个人风格的有力支点。无论是书法还是诗歌，古人早就说过：取法乎上，仅得其中；取法乎中，则仅能得其下。所谓"入门须正，立志须高。以汉魏晋盛唐为师，不作开元天宝以下人物"。日本人对王铎的书法极其欣赏，还因此衍发成一派别，称为"明清调"。他的《拟山园帖》传入日本，曾轰动一时。他们把王铎列为第一流的书法家，提出了"后王（王铎）胜前王（王羲之）"的看法。

王铎钟情"二王"，一直不断地从"二王"的作品中汲取营养，自身却有其鲜明的个性，从其临本看，无论楷、行、草都有"王铎符号"之特质，说明其"师古不泥古""出入自如"，卓有才情。

（二）王铎简介

王铎（1592—1652），字觉斯，一字觉之。号嵩樵、十樵、石樵、痴庵、东皋长、痴庵道人、烟潭渔叟、雪塘渔隐、痴仙道人、兰台外史、雪山道人、二室山人、白雪道人、云岩漫士等。河南孟津人，世称"王孟津"，有"神笔王铎"之誉，明末清初时的著名书法家。明朝天启二年（1622），三十岁的王铎举进士及第，先后任翰林院庶吉士、编修、少詹事。弘光元年（1644），南明弘光帝任王铎为东阁大学士、次辅（副丞相）之职。次年入清，授礼部尚书。顺治九年（1652）病逝于孟津，享年六十一岁，赠太保，谥曰"文安"。王铎博学好古，工诗文。王铎的书法笔力雄健，长于布白，楷、行、隶、草，无不精妙，主要得力于钟繇、王羲之、王献之、颜真卿、米芾等各家。学米芾有乱真之誉，展现出其坚实的"学古"功底，学古且能自出胸臆，梁巘评其"书得执笔法，学米南宫之苍老劲健，全以力胜"。姜绍书《无声诗史》称其"行草书宗山阴父子（王羲之、王献之），正书出钟元常，虽模范钟王，亦能自出胸臆"。其传世作品主要有《拟山园帖》和《琅华馆帖》等，诸体悉备，名重当代，学者宗之。

（三）王铎书法欣赏

1.《临阁帖》

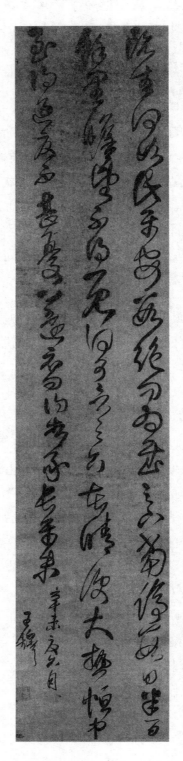

　　既生何如民平安数绝问为慰足下当停数日半百余里瞻望不得一见何可言足下在晴便大热恒中至得过夏不甚忧公还示问告我长平未辛未夏六月王铎

2.《临王献之愿馀帖》

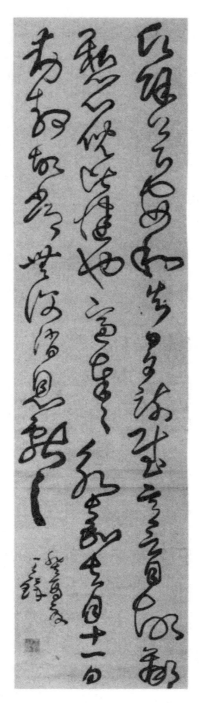

愿馀上下安和知日夕疏慰意育故鄙悬心倪比健也适奉之永嘉去月十一日动静故常无复消息献之癸酉夏王铎

3.《行书忆过中条山语轴》

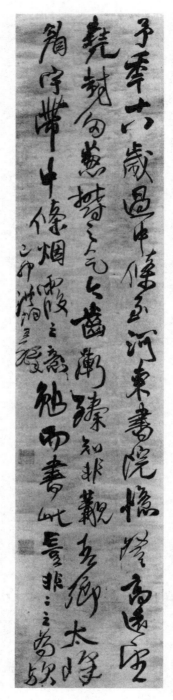

　　予年十八岁过中条，至河东书院。忆登高远望尧封，多葱郁之气。今齿渐臻，知非觏吾乡太峰。眉宇带中条，烟霞之意，勉而书此，岂非非之为欤。己卯洪洞王铎。

4.《草书高适七绝万骑争歌杨柳春诗立轴》

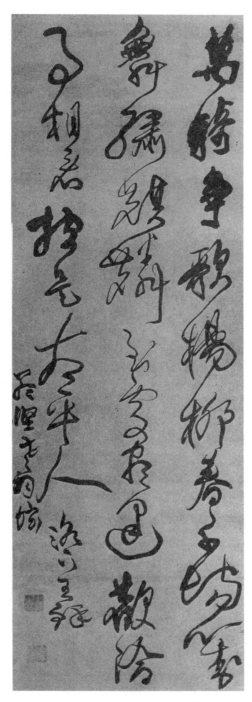

　　万骑争歌杨柳春，千场对舞绣麒麟。到处尽逢欢洽事，相看总是太平人。洛下王铎，孟坚老词坛。

5.《香山寺作五律诗轴》

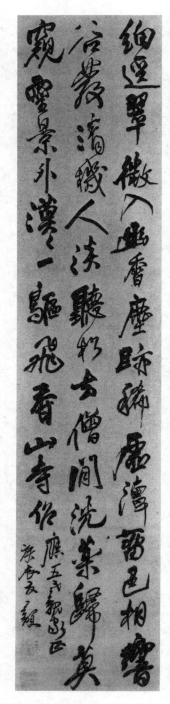

　　细逶翠微入，幽香尘迹稀。虚潭留色相，响谷发清机。人淡听松去，僧闲洗药归。莫窥灵景外，漠漠一鸥飞。香山寺作，应五老亲家正，庚辰夏王铎。

6.《临阁帖》卷

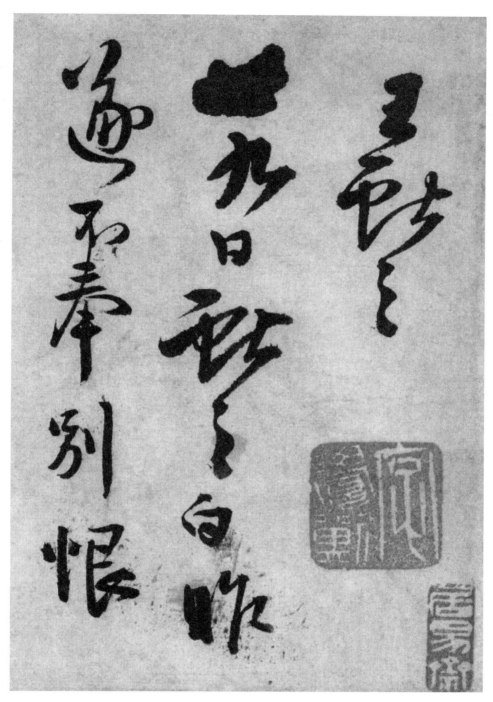

王献之，廿九日献之白，昨遂不奉别，恨恨

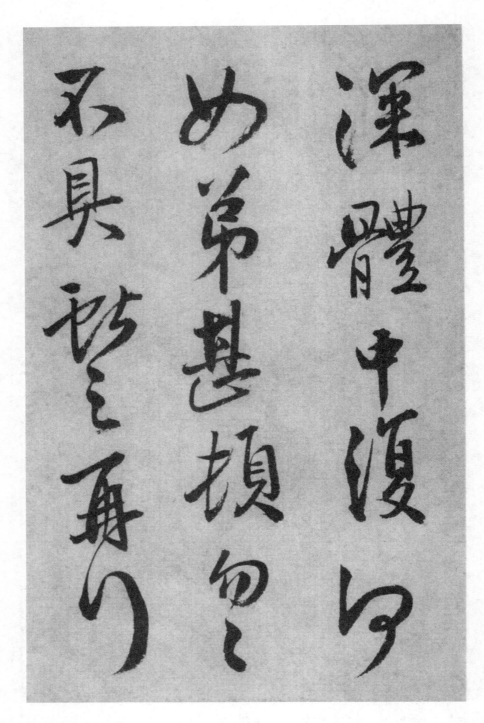

深。体中复何如，弟甚顿，匆匆不具，献之再拜。

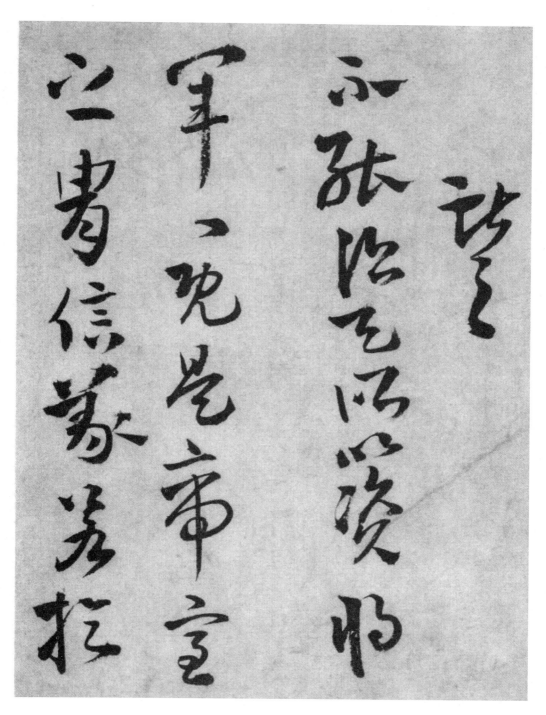

献之。不能治天，所以资将军，将军既是帝室之胄。信义若于

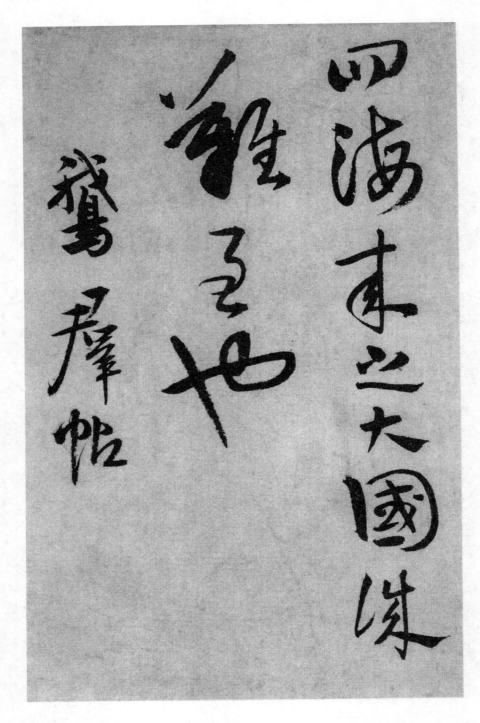

四海。来之大国。诚难至也。鹅群帖：

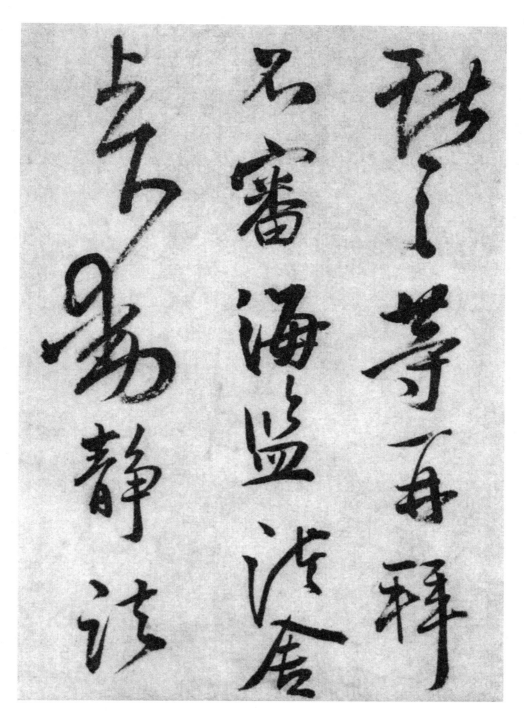

献之等再拜。不审海盐诸舍。上下动静，法

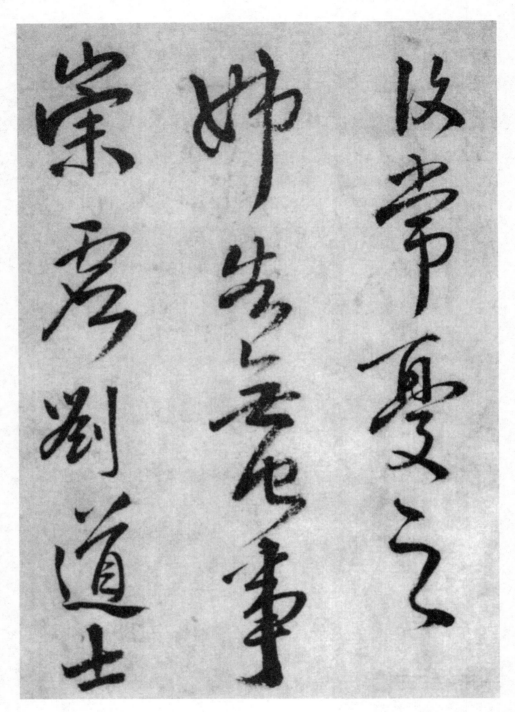

比复常忧之。姊告无他事。崇虚刘道士

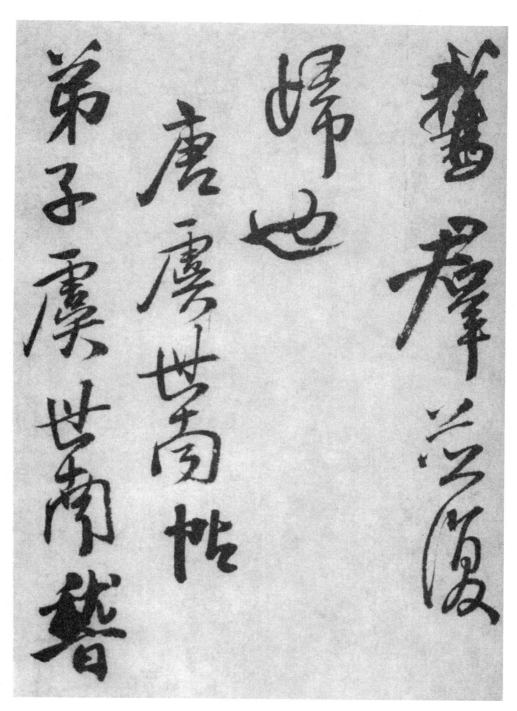

鹅群并复归也。虞世南帖：弟子虞世南稽

首和南十方三宝弟子。早年忽遇。重当时运。心差愈之。日

奉设千人斋。今谨于道场饭供百僧蔬会。以斯

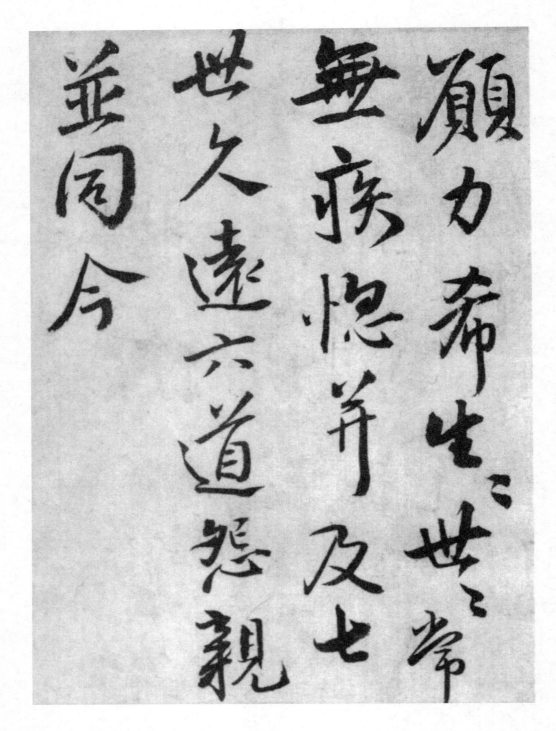

愿力。希生生世世常无疾惚。并及七世久远。六道怨亲并同今。

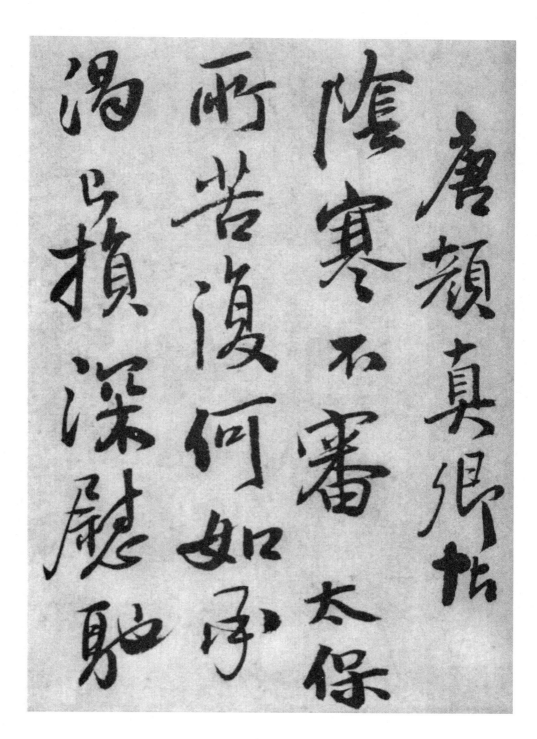

唐颜真卿帖：阴寒不审，太保所苦复何如。承渴已损。深慰驰

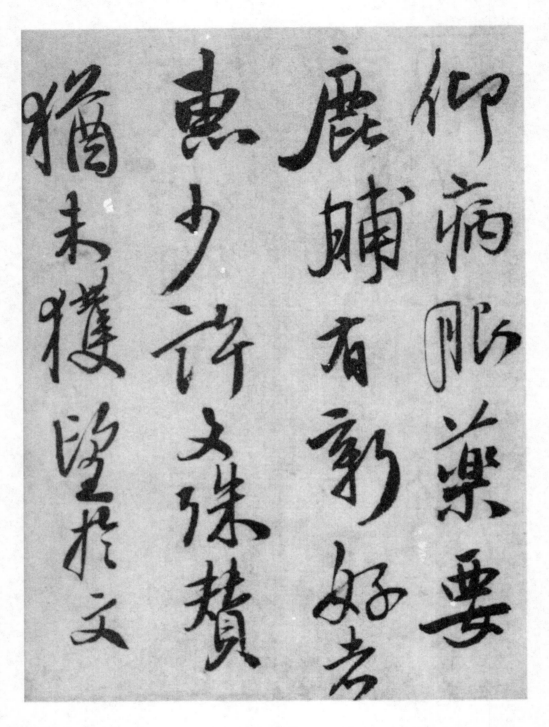

仰。病服药。要鹿脯。有新好者惠少许。文殊赞犹未获。望于文

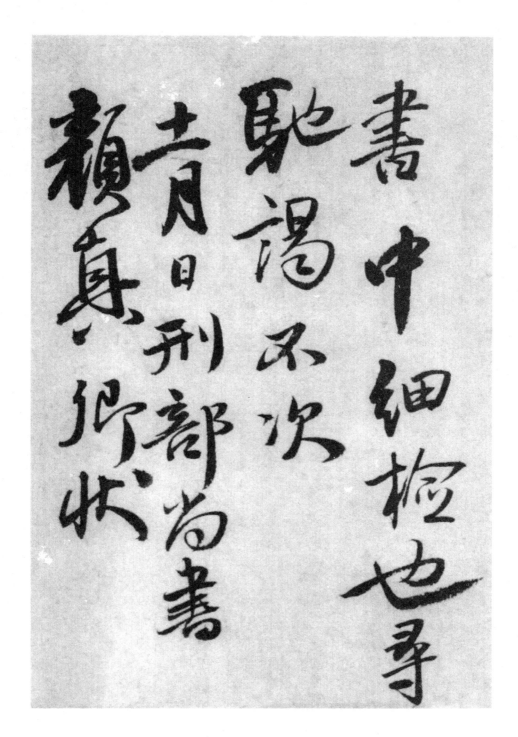

书中细检也。寻弛谒不次。十一月日刑部尚书唐颜真状。

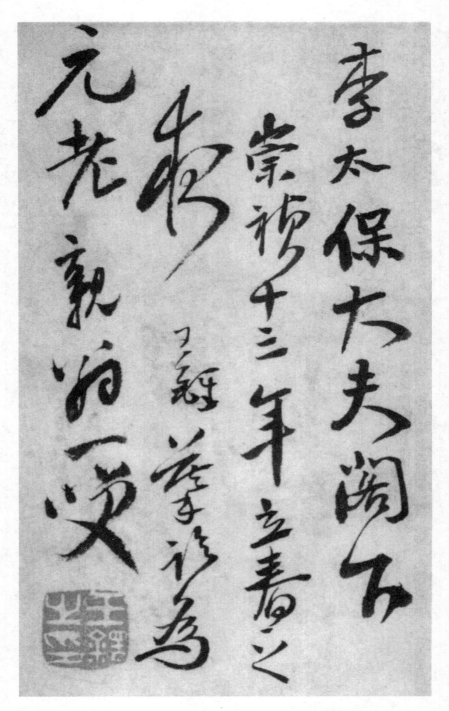

李太保大夫阁下。崇祯十三年立春之夜。王铎摹临为元老亲翁一笑。

7. 古诗五首

为学习方便，笔者在落款处加上了诗的作者和题目，书风与王铎相近。

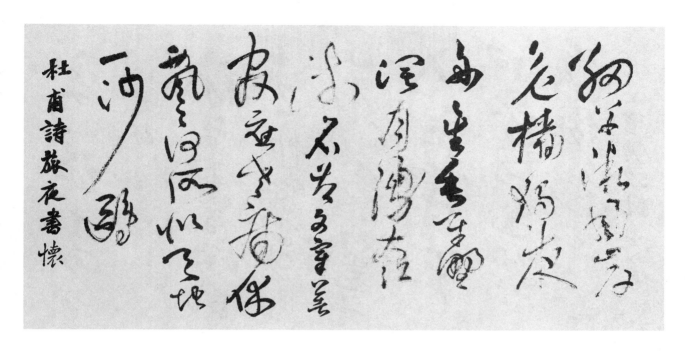

杜甫《旅夜书怀》：细草微风岸，危樯独夜舟。星垂平野阔，月涌大江流。名岂文章著，官应老病休。飘飘何所似？天地一沙鸥。

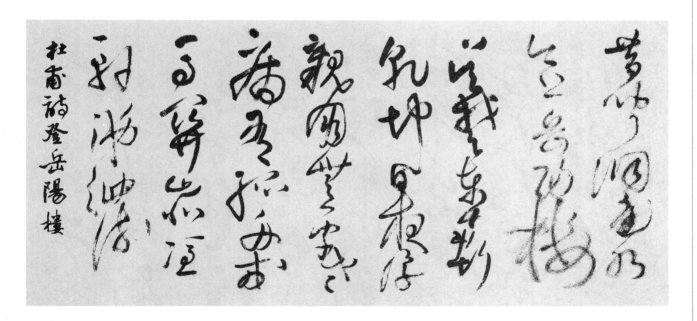

杜甫《登岳阳楼》：昔闻洞庭水，今上岳阳楼。吴楚东南坼，乾坤日夜浮。亲朋无一字，老病有孤舟。戎马关山北，凭轩涕泗流。

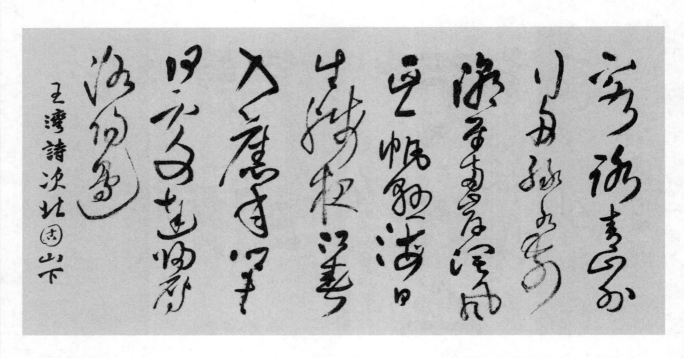

　　王湾《次北固山下》：客路青山外，行舟绿水前。潮平两岸阔，风正一帆悬。海日生残夜，江春入旧年。乡书何处达？归雁洛阳边。

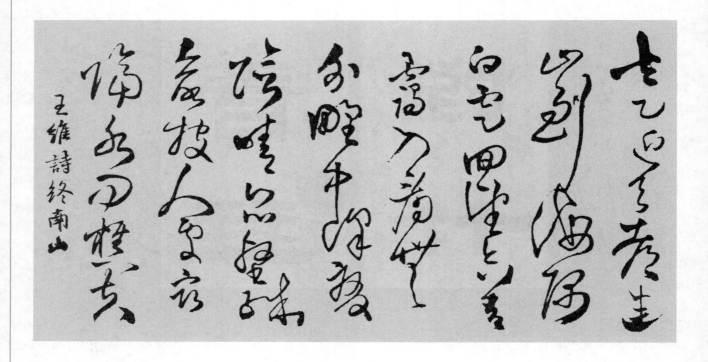

　　王维《终南山》：太乙近天都，连山接海隅。白云回望合，青霭入看无。分野中峰变，阴晴众壑殊。欲投人处宿，隔水问樵夫。

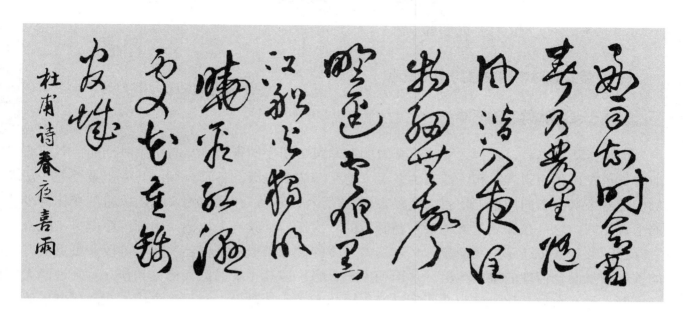

杜甫《春夜喜雨》：好雨知时节，当春乃发生。随风潜入夜，润物细无声。野径云俱黑，江船火独明。晓看红湿处，花重锦官城。

十六、古格简约之隶书——伊秉绶

（一）伊秉绶对中国书法的历史贡献

1. 隶书是清代碑学的高峰

清朝擅写隶书者，在伊之前，有金农的刷笔隶、郑燮的行书隶；与伊同时期的，有邓石如的长形隶；稍后伊者，有陈鸿寿的篆隶、何绍基的楷隶等，各具风貌。其中伊秉绶的变法仍保持着隶书字态的横扁。他省去了汉隶横画的一波三折，技法简约，代之以粗细变化甚少的平直笔画，这是在深入把握住汉隶精髓后的一次变异。其笔力雄健，中画沉厚挺拔，融合了《郙阁颂》《张迁碑》《衡方碑》等汉隶名碑的优点，形成了自己严而不刻板、凝重而有韵致、夸张而合情理的隶书风格。《国朝先正事略》谓其"隶书愈大愈见其佳，有高古博大气象"，与邓石如并称"南伊北邓"，又与桂馥齐名。其以"隶书超绝古格，在清代书坛放一异彩"而被后人瞩目，评价甚高。

无论是在伊秉绶之前还是之后，都很难再找出像他这样将汉隶特征转化为个人风格并能达到如此成功境界的书法家。伊秉绶的隶书是清代碑学的高峰，其书法艺术在中国书学史上具有不可替代的地位。"觉斋"诗云：

> 墨卿伊隶拙还新，愈大愈雄唯此君。

> 减省一波又三折，毫端变幻自清臣。

2. 融入篆隶笔意的伊氏行书

由于伊氏隶书名声很大，其行书为隶书所淹，甚是可惜。伊氏行书得颜真卿、李东阳之筋骨，虽笔画略细而不纤弱，笔笔中锋，珠圆玉润，温婉可人。其线条如牛皮筋般具有压不扁、拧不断之柔韧性，亦如拉弓之弦线，极具弹性。加上其行书融入篆隶笔意，亦古意盎然，结体略修长，如清癯之道人，端正高拔。总体而言，其行书以柔制刚，平中出奇，萧散简约，清远高古，极具禅意，与八大山人、弘一法师等大师之作有暗合之妙，当极力推崇而彰显后世也。

（二）伊秉绶简介

伊秉绶（1754—1815），字组似，号墨卿，晚号默庵，福建汀州宁化人。乾隆五十四年（1789）进士，授刑部主事，迁员外郎。清嘉庆四年（1799）任惠州知府，嘉庆十年（1805）任扬州太守。他为官清廉，勤政爱民。《芜城怀旧录》誉之"扬州太守代有名贤，清乾嘉时，汀州伊墨卿太守为最著，风流文采，惠政及民，与欧阳永叔、苏东坡先后媲美，乡人士称道

不衰，奉祀之贤祠载酒堂。

伊秉绶出身于书香门第，喜绘画，工四体。其行楷有颜真卿之神韵，博采广收，兼师百家，自抒己意，为时人瞩目。其隶书成就最高，为清代碑学中的隶书复兴的代表人物之一。

伊秉绶的隶书从汉碑中摄取神理，自开面目。用笔劲健沉着，结体充实宽博，气势雄浑，格调高雅。伊氏自己总结为："方正、奇肆、姿纵、更易、减省、虚实、肥瘦，毫端变幻，出于腕下……"。其所作楹联、匾额，从行款到结体，极富疏密聚散之变化，于遒劲中别具姿媚，个性鲜明，横平竖直。他用篆书的笔法来写隶书，因此笔画圆润、粗细相近，没有明显的波挑。章法极有特色，字字铺满，四面撑足，给人方整严谨的装饰美感，梁章钜对之有"愈大愈壮"之评。

（三）伊秉绶书法欣赏

伊秉绶的隶书在笔画上与传统汉隶有很大的不同。他省去了汉隶横画的一波三折，代之以粗细变化甚少的平直笔画；汉隶的扁平结体在他手上也不复存在，只剩下粗木搭房般的笨拙造型。然而这不是技穷后的造作，而是在深入把握住汉隶精髓后的一次变异。伊秉绶洞悉艺术朴素真挚的本质，但又深受儒家审美的影响。如果说他以建筑般的结构取得成功，与欧阳询的楷书异曲同工；如果说他以减少用笔动作将线条单纯化而取得奇效，他和"八大山人"不谋而合。伊秉绶的书法融会秦汉碑碣，古朴浑厚，"有庙堂之气"，对后世的书法创新有很多启示。

1. 横幅

2. 条幅

四面毛條密重陰入夏清緑
橫傷手刺紅隆蔚膠英粉
著幛韻瞻老瀼嫩翅明雨
中雯點好况後值新時
薔薇花　伊秉綬

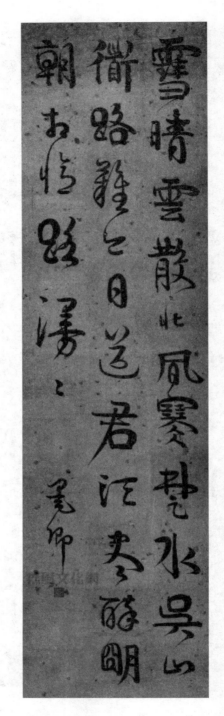

雪晴云散北风寒，楚水吴山道路难。今日送君须尽醉，明朝相忆路漫漫。墨卿。

3. 四条屏

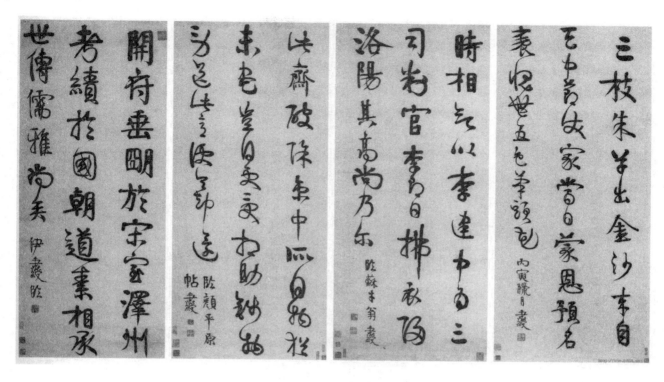

4. 对联

5. 集字对联

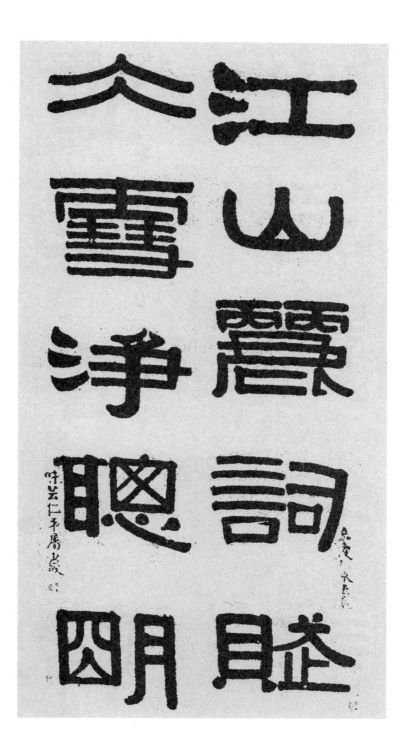

白石清泉从所好

和风时雨与人同

山上白雲高士隱

庭前好雨故人同

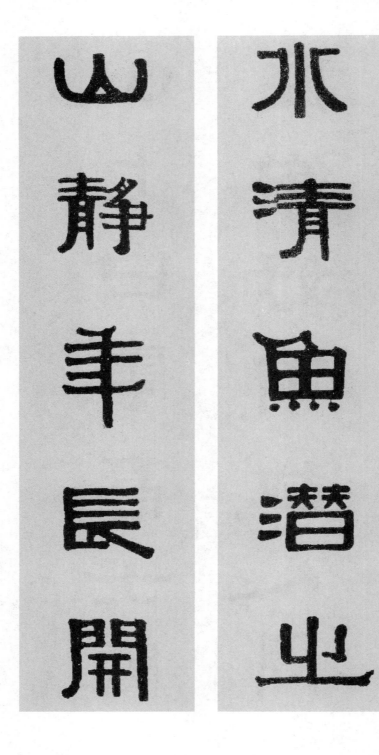

水清鱼潜坐

山静羊长开

興國百年計

同心萬事成

十七、跨海越洋传翰墨——杨守敬

（一）杨守敬对中国书法的历史贡献

1. 为中日文化交流做出了不可磨灭的贡献

光绪六年至十年（1880—1884），杨守敬任出使日本大臣庶昌的随员，并带去汉、魏、六朝、隋、唐碑帖13000余册，致力于六朝北碑书法的传授，为中日文化交流做出了特殊贡献。驻日期间，广泛搜集国内散佚的书籍，购回了大量流失日本的中国古典文化书籍，为保存中国的文化典籍做出了不可磨灭的贡献。

杨守敬精于书学理论，著有《书举要》《评碑记》《学书迩言》《望堂金石》《重订说文古本考》《楷法溯源》。其主张书法要"变"，而"变"即是创新。他阐述后人的书法与前贤的书法"笔笔求肖，字字求合，终门外汉也"。他所著述的《楷法溯源》反复论述书法之变，其创新意识自然溢于字里行间。"觉斋"诗云：

> 潜心金石水经成，古籍文书岁月征。
>
> 颠沛越洋传翰墨，尚碑风气誉东瀛。

2. 熔汉铸唐，独拔艺林的书法艺术

杨守敬于书法，真草隶行篆诸体皆擅，但最具特色的当推"行楷"。其年谱中"求书者接踵于门，目不暇接继之以夜"的记录，可知其书法在当时的影响。陈上岷先生道"熔汉铸唐，兼有分隶引楷之长，在清代末期，真可以说是继往开来，独拔艺林"。杨守敬见识广博，这是其书法风格形成的坚实基础，碑帖并尊是杨守敬书法制胜的高明之处。他始终碑帖并尊，唯美时尚，力破传统，自立门户。因此，其传世书法形神兼备，光彩照人。陈上岷语"既有金石碑碣的苍劲，如刀劈斧削，又有法帖的秀逸，颇有英姿而无媚骨"。他的书法在日本影响很大，开日本现代书法的先河。

3. 被誉为"开舆地学之新纪元"的历史地理书法家

杨守敬被誉为"开舆地学之新纪元"的历史地理书法家。杨守敬为写《水经注疏》使中国沿革地理学达到了高峰，其舆地学与王念孙、段玉裁的小学和李善兰的算学被誉为清代"三绝"。在《水经注疏》中，"凡郦氏所引之书，皆着出典。"《水经注疏》使中国沿革地理学达到高峰，是"郦学"史上的一座丰碑。它将"郦学"所引之书，皆注出典。所叙之水，皆详其迁流。集当时研究"郦学"及地理各家之长于一书，正误纠缪；旁征博列，疏图互证。它既是史地学，也是水利学、农学、民俗学和文学的巨著，书法洋洋洒洒。

（二）杨守敬简介

杨守敬（1839—1915），湖北省宜都市陆城镇人，谱名开科，榜名恺，更名守敬，晚年自号邻苏老人。同治举人，主讲于湖北两湖书院及勤成书院，为清末民初著名历史地理学家、金石学家、目录版本学家、书法家和近代大藏书家。精金石，家中碑刻收藏甚富，也是著名书法家。有 83 种著作传世，名驰中外。杨守敬同治元年（1862）中举，同治四年（1865）考取景山宫学教习，1874 年考取国史馆誊录。1880 年至 1884 年任驻日钦使随员，归国后先后任黄冈教谕、两湖书院教习、勤成（后更为存古）学堂总教长。1909 年被举为礼部顾问官，次年兼聘为湖北通志局纂修。1915 年 1 月 9 日，杨无疾而终，逝于北京，终年 76 岁。杨守敬逝世后，民国政府派专车护送灵柩回宜都，归葬宜都龙窝。

杨守敬是学坛公认的著名历史地理学家。他用毕生的精力和学识，运用金石考古等多种方法研究《水经》《水经注》，历经四、五十年。集我国几百年"水经"研究之大成，撰写有代表巨著《水经注疏》、编绘有《历代舆地沿革图》《历代舆地沿革险要图》和《水经注图》等。

杨守敬是金石学家，又对目录版本学造诣颇深。撰著有《湖北金石志》《日本金石志》《望党金石录》等。编辑有《寰宇贞石图》《三续寰宇访碑录》等。目录版本方面的著作有《日本访书志》、与人合辑的《古逸丛书》等，都颇受当时学者名流的推重，至今也是少有的杰作。

杨守敬一生专心致志，刻苦学习，一丝不苟，严谨治学，既是他的成功之道，也是他留给后人的宝贵精神财富。他十一岁时，由于生计而辍读，开始习商，但仍不废学业，白天站柜台，晚间在灯下苦读，常至鸡鸣才就寝。十八岁时参加府试，因答卷书法较差而落榜。于是他发愤练字，十九岁再次参加府试时，五场皆第一。为写《水经注疏》，他对《水经》和《水经注》作了深入研究和考订，总结前人的得失，比前人的研究更为周详，终于赋予《水经注》的"生命"。晚年移居上海，卖字为生，求者以日本人为多。

（三）杨守敬书法欣赏

1.《六言诗轴》

山路只通樵客，江村半是渔家。秋水矶边落雁，夕阳影里飞鸦。甲寅秋日，体仁姻世兄属。守敬书，时年七十有六。

2.《行书孟浩然诗轴》

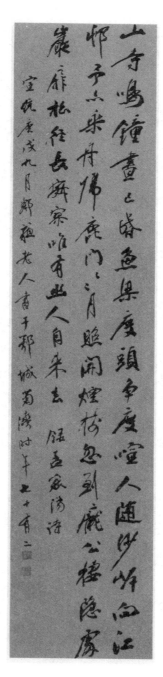

　　山寺鸣钟昼已昏，鱼梁度头争度喧。人随沙岸向江村，予亦乘舟归鹿门。鹿门月照开烟树，忽到庞公栖隐处。岩扉松径长寂寥，唯有幽人自来去。录孟襄阳诗。宣统庚戌九月邻苏老人书于鄂城菊湾，时年七十有二。

　　此轴书法淳雅朴厚，能陶铸碑帖，寓汉隶之韵，法魏碑风规，行笔略带滞涩之势，峭拔古劲，复具信本书韵。结字秀丽，行笔洒脱，又具恣肆跳宕之势，代表了杨守敬晚年书法的艺术水平。

3.《行书节录白居易"庐山草堂记"轴》

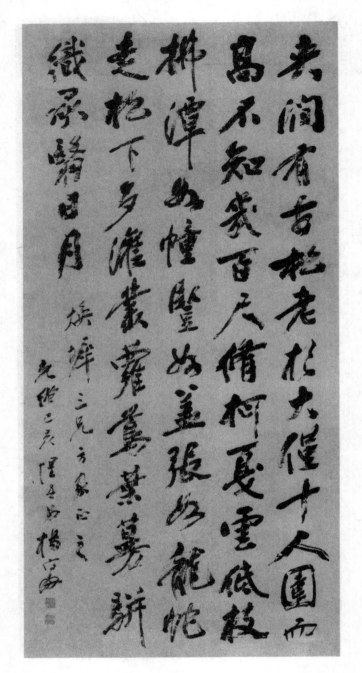

夹涧有古松、老杉，大仅一人围，而高不知几百尺。修柯戛云，低枝拂潭，如幢竖，如盖张，如龙蛇走。松下多灌丛萝茑，叶蔓骈织，承翳日月。焕埠三兄方家正之，光绪己亥，惺吾弟杨守敬。

清代的碑学风气对杨守敬的影响很大。但他未能从碑中破茧化蝶。从这件作品看，用墨较枯，行笔中又施以较大阻力，线条拙涩，背离了书法的意趣。

4.《录苏轼"赠刘景文"诗轴》

荷尽已无擎雨盖，菊残犹有傲霜枝。一年好景君须记，最是橙黄橘绿时。东坡句，杨守敬。

此诗是苏轼于北宋元祐五年（1090）在杭州任知州时所作，并赠给好友刘季孙（字景文）。刘季孙是北宋祥符（今河南省开封市）人，博学能诗，曾任两浙兵马都监。他是苏轼的挚友，二人交往甚密。苏轼曾上奏《乞擢用刘季孙状》举荐他。

《赠刘景文》诗的前两句描写初冬的萧瑟景象，后两句描写初冬橙黄橘绿的美好景色，揭示赠诗的目的。当苏轼作此诗时，刘季孙已五十八岁，已临暮年。刘季孙一生失意，不免有些意志消沉。苏轼赠刘景文诗，用来勉励好友，希望他乐观旷达、有所作为。全诗表面上是在描写初冬的景色，实则托物言志。南宋胡仔在《苕溪渔隐丛话》中评论此诗咏初冬景致"曲尽其妙"。

杨守敬以苏轼《赠刘景文》诗为书法题材，不仅是因为此诗脍炙人口且缘于他对 "唐

387

宋八大家之一" 苏轼的无比景仰之情。杨守敬晚年这件书法作品豪迈遒劲，浑厚古朴，可见其书法技艺已经达到炉火纯青的境界，无愧为清末民初杰出的书法家。

5.《书水经注轴》

其水虚映。俛视游鱼。如乘空也。浅处多五色石。冬夏激素飞清。傍多茂木。空岫静夜听之。恒有清响。百鸟翔禽。嘤鸣相和。澄波仁兄方家正。杨守敬。

6.《烟黏雪压七言联》

烟黏薜荔龙须软，雪压芭蕉凤翅垂。光绪辛丑仲冬，杨守敬。

十八、首倡北碑——康有为

（一）康有为对中国书法的历史贡献

1.《广艺舟双楫》的尊碑思想将清代碑学推向高潮

康有为书法的最大贡献是首倡北碑。他的尊碑思想将清代碑学在晚清又一次推向高潮，从而也为他本人赢得了书坛领袖的地位。尤其在清末帖学成风"馆阁体"盛行的历史背景下提出更为难得。其打破了几千年来帖学一统天下的格局，对"二王"传统帖学构成了强有力的冲击，形成了近现代书坛碑派书法创作的主流形态。《广艺舟双楫》是继《南北书派论》《北碑南帖论》及《艺舟双楫》之后，更全面、更系统、更深刻的总结碑学理论和实践的一部著作，从而使碑学成为有系统理论的一个流派，并在书法史上牢牢地占据了它应有的地位。受其理论影响，民国时期书法界许多人从碑版中寻找新的艺术资源，并用各种方法大胆尝试解放自己的艺术创造力。"觉斋"诗云：

> 师古汉秦筋骨奇，艺舟双楫荡涟漪。
>
> 崇碑卑帖除妍媚，革旧维新真有为。

2. 学书贵有新意妙理

康有为的书法，从北碑中求意趣，在个人创作上，进行了大胆的实践。其书法从碑刻中汲取营养，尤其是在《石门铭》《泰山经石峪金刚经》诸碑中获得结字造型和用笔方法，有纵横奇宕之气，笔画平长，内紧外松，转折多圆，运锋自然，结体舒张，具有大气磅礴、纵肆奇逸的艺术风格。康有为却独辟蹊径，主张"学书贵有新意妙理"，在总结前代书法家成就的基础上，旗帜鲜明地提出"卑帖崇碑"的观点。倡导习书者应上发六朝，称"凡魏碑，随取一家，皆足成体，尽合诸家，则为具美"，并身体力行。康有为在书法史中的最大贡献，是他的探索精神和革新意识。这不仅是他在传统宝库中的广泛发掘和科学继承，也是他在创新道路上的不懈追求和成功开拓，还是他为我们所留下的启示。

3. 开风气之先的文学家

康有为是近代著名政治家、思想家、社会改革家、书法家和学者。其先"讲学于粤"，后又"讲学于桂林"，一生游历过 32 个国家，见识了各国的风土人情，对近代新文化创作贡献巨大。康有为的文学创作成就巨大，且生平著作甚丰，达 139 种，著述有 700 多万字，辑成《南海先生诗集》。康有为的文学成就主要是诗歌创作。其诗歌想象奇特，辞采瑰丽，具有浓厚的浪漫主义特色。代表诗篇《出都留别诸公》5 首，对国家危亡的命运，表现得十分关切，意气豪迈。其政论文打破传统古文程序，汪洋恣肆，骈散不拘，开其学生梁启超"新

文体"的先河。主要著作有《新学伪经考》《孔子改制考》《大同书》《南海先生诗集》等，是名副其实的开风气之先的文学家。

（二）康有为简介

康有为（1858—1927），广东佛山南海人，人称"康南海"，清光绪年间进士，官授工部主事。出身于仕宦家庭，乃广东望族，世代为儒，以理学传家。近代著名政治家、思想家、社会改革家、书法家和学者，信奉孔子儒家学说，并致力于将儒家学说改造为可适应现代社会的国民教育，曾担任孔教会会长。著有《康子篇》《新学伪经考》等。

康有为的事业成就涉及多方面，皆有惊人建树，仅著述就有 700 多万字，一般人难以望其项背。康有为作为晚清社会的活跃分子，在倡导维新运动和领导戊戌变法时，体现了历史前进的方向。当他在民国初年为尊孔复古思潮推波助澜，与袁世凯同流合污，充当帝制复辟运动的精神领袖时，就站到了历史的对立面，从政治巨人蜕变为现实的侏儒。

变法失败后，康有为开始周游列国。目前在瑞典惊现"康有为岛"，足以见证他游历之广，康有为由此成为中国近代史中伟大的旅行家之一。吴昌硕曾给他刻一枚印章，内容是："维新百日，出亡十六年，三周大地，游遍四洲，经三十一国，行六十万里"。他周游列国的经历，拓展了他的胸襟与学识，这在近代知识分子当中是屈指可数。而在他的学生中，梁启超、王国维、徐悲鸿、刘海粟和萧娴等，在文艺领域内都有建树，说明康有为也是伟大的教育家。

事实上，康有为在书法艺术方面所做的贡献，绝不比他在政治舞台上的作为逊色。他是继阮元、包世臣后又一大书论家。他于光绪十五年（1889）所著的《广艺舟双楫》，是系统地总结碑学的一部著作，提出"尊碑"之说，大力推崇汉魏六朝碑学，对碑派书法的兴盛有着极其深远的影响。他以晚清书法巨子身份，对"帖学"一系作全面否定，大肆鼓吹"尚碑"意识，造就一代新风。但提出"卑唐"，将唐代数百年来书法家的创作一笔抹杀，终觉太过偏激。

就康有为的创作而言，对《石门铭》和《爨龙颜》用功尤深，同时参以《经石峪》和云峰山诸石刻。书写上以平长弧线为基调，转折以圆转为主，长锋羊毫所发挥出的特有的粗苴、浑重和厚实效果在他书作中有很好的体现。迥然异于赵之谦的顿方挫折、节奏流动，也不同于何绍基的单一圆劲而少见枯笔，这是他的别开生面之处。至于线条张扬带出结构的动荡，否定四平八稳的创作，也是清代碑学的总体特征表现。就创作形式上来说，以对联最为精彩，见气势开张、浑穆大气的阳刚之美。逆笔藏锋，迟送涩进，运笔时迅起急收，腕下功夫精深，从中也可以看出康有为的运笔轻视帖法，全从碑出。转折之处常提笔暗过，圆浑苍厚。结体不似晋、唐欹侧绮丽，而是长撇大捺，气势开展，饶有汉人古意。也有人认为这是表面上虚张声势的火气，潘伯鹰先生评说康有为的字像"一条翻滚的烂草绳"。认为康有为线条没有质感，滥用飞白，显得很虚浮。康有为在笔法上力倡圆笔，反对方笔，这是造成他笔法单调

的一个很重要的原因。常常起笔无尖锋，收笔无缺锋，也无挫锋，提按不是很明显，线条单一，缺少变化。粗笔时见松散虚空，不够凝敛紧迫，当是一病。用墨上缺少变化，表现形式不足，起笔饱蘸浓墨，行笔中见飞白，仅此而已。从他的中堂作品来看，章法方面落款常有局促之意，这是对帖学否定所致，实质上他早年临帖，还是以欧虞为主的。

综合来看，康有为的《广艺舟双楫》发动了近代书法领域内的一场深刻的"变法"运动。相比较而言，他的书法创作胜于阮元和包世臣，但就他自身而言，创作和理论成就相比，还是有段差距。因而，他并不是最杰出的碑学实践者。

（三）康有为书法欣赏

康有为的书法，从北碑中求意趣，在个人创作上，进行了大胆地实践。其书法从碑刻中汲取营养，尤其是在《石门铭》《泰山经石峪金刚经》诸碑中获得结字造型和用笔方法，其书法有纵横奇宕之气，笔画平长，内紧外松，转折多圆，运锋自然，结体舒张，具有大气磅礴、纵肆奇逸的艺术风格。符铸评其书曰："盖纯从朴取镜者，故能洗涤凡庸，独称风格，然肆而不蓄，矜而益张，不如其言之善也。"众所周知，自宋以后，翠帖成风，名家辈出。到了董其昌、王铎、傅山更是将翠帖发挥到了极致。康有为却独辟蹊径，主张"学书贵有新意妙理"，在总结前代书法家成就的基础上，旗帜鲜明地提出"卑帖崇碑"的观点，倡导习书者应上发六朝，称"凡魏碑，随取一家，皆足成体，尽合诸家，则为具美"，并身体力行。虽然他个人的审美观点有失偏颇，但对革除清末书法萎靡、徘徊的状态，丰富和完善书法艺术的表现语言，还是大有裨益的。这一思想在其书翠巨著《广艺舟双楫》里被阐述得淋漓尽致。

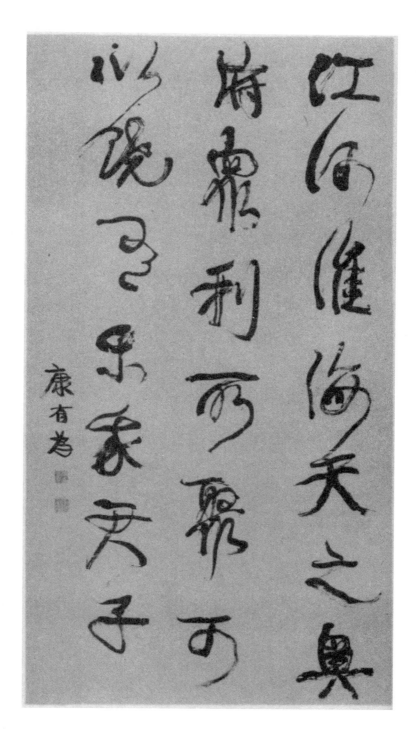

江河淮海天之奥府众利所聚可以饶有乐我君子。

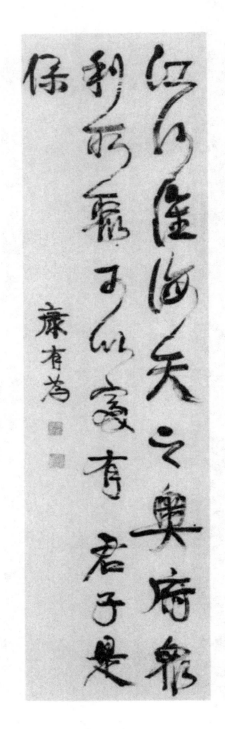

江河淮海，天之奥府，众利所聚，可以富有，君子是保。

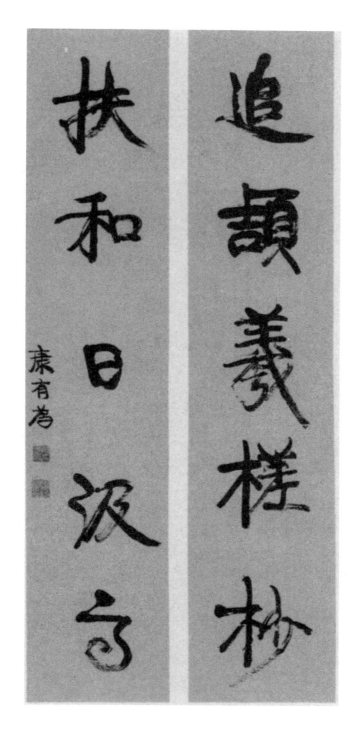

追頡義槎杪，扶和日汲高。

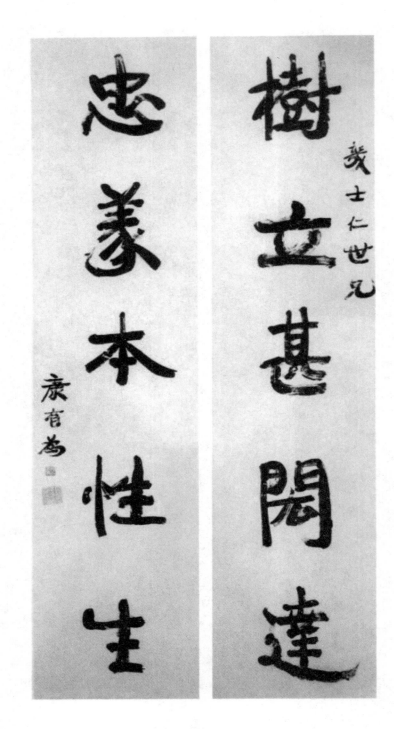

树立甚阔达，忠义本性生。几士仁世兄。康有为。

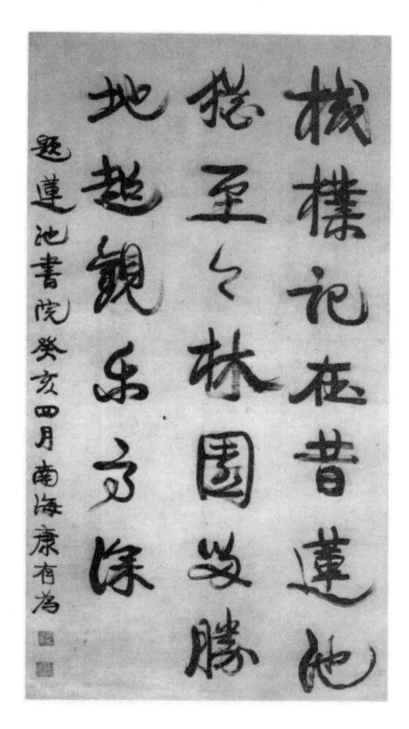

械樸记在昔,莲池犹至今。林园留胜地,超观乐高深。题莲池书院。癸亥四月,南海康有为。

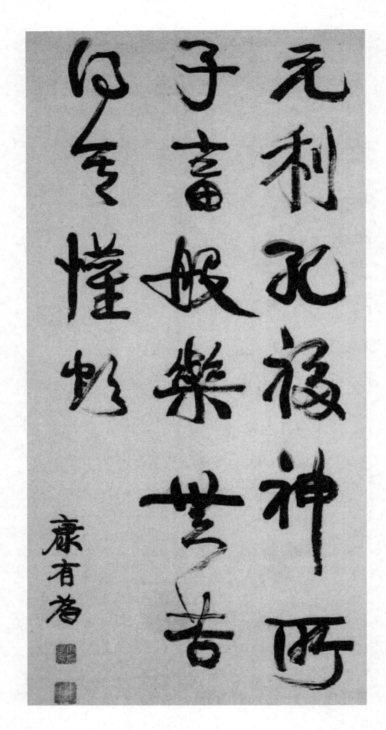

元利孔福，神所子畜。般乐无苦，得其欢欲。

十九、创立当代《标准草书》——于右任

（一）于右任对中国书法的历史贡献

1.《标准草书》成了当代草书界的灯塔

1932 年，于右任在上海发起成立了草书研究社。以"易识、易写、准确、美丽"为导向，致力于草书规范化。在今草基础上对历代草书加以总结，创立了影响深远的《标准草书》。《标准草书》问世之后，在中国书坛引起了强烈的反响。靳志先生《题于右任标准草书四律》称其"假借近求非杜撰，形联巧构是天工"。沈尹默先生《题于右任"标准草书"歌》也有"整齐百体删草字"，"美观适用兼有之"称赞于先生创立《标准草书》对书法艺术发展的重大贡献。另有著作《右任诗存》《右任文存》《右任墨存》《标准草书》等。《标准草书》的创立，成了草书界的灯塔。初学草者有了明确的规矩，于右任从此被时人誉为"当代草圣"。"觉斋"诗云：

> 弘文亦武溯钟王，研草成规谱玉章。
>
> 两岸一心游瀚海，融碑入帖路康庄。

2. 中国近代书法史上具有极大成就的书法家

于右任对保存、发掘、收集中国古代书法遗迹贡献巨大。于右任酷爱碑刻志铭造像，对"魏碑"下过很深的功夫。清代中叶以来，学"魏碑"而能出己意者，还是寥寥。他满带"碑味"的行草书，可以说是风格独具了。尤其是行书，中宫紧促，而结构多变。在一种看上去十分随便不经意的把握之中，获得一种奇绝的、从容大气的效果。他曾四处奔波，花尽储蓄，收集保存上至北魏，下至隋唐刻石 300 余方，无偿捐献西安碑林，功在千秋。而于右任的草书，笔画简单，形态优美。他基本上写的是不相连属的今草，但他的草书是由章草入今草的，在他的草书作品中，不时可以见到章草的笔法。在用笔方面，几乎笔笔中锋，精气内蓄，墨酣力足，给人以饱满浑厚的感觉。

于右任作为国民党的元老，也是国际上著名的书法大师、著名的报刊活动家、教育家，还是复旦大学的创始人，被世人誉为中国近代书法史上具有极大成就的书法艺术大家、中国当代书圣，爱国政治家、革命家。

3. 著名爱国诗作《望大陆》

晚年在台湾的于右任先生非常渴望叶落归根，但终未能如愿。1962 年 1 月 12 日，他在日记中写道："我百年之后，愿葬玉山或阿里山树木多的高处，山要高者，树要大者，可以

时时望大陆，我之故乡是中国大陆。"之后不久，即1962年1月24日于右任先生就写下了感情真挚沉郁的诗作《望大陆》：葬我于高山之上兮，望我故乡；故乡不可见兮，永不能忘。葬我于高山之上兮，望我大陆；大陆不可见兮，只有痛哭。天苍苍，野茫茫，山之上，国有殇。这是他眷恋大陆家乡所写的哀歌，其中怀乡思国之情溢于言表，是一首触动炎黄子孙灵魂深处隐痛的绝唱。

（二）于右任简介

于右任（1879—1964），原名伯循，字右任，号骚心，以字行。陕西三原人，祖籍泾阳斗口于村。长期任职于国民党政府，官至行政院院长。但其作为书法家的名声，是乎超过了作为政治家的名声。其书法艺术，一般认为可分为两个时期：一是以魏碑为基础，写出具有强烈个性的行楷书时期；二是创立标准草书的时期。

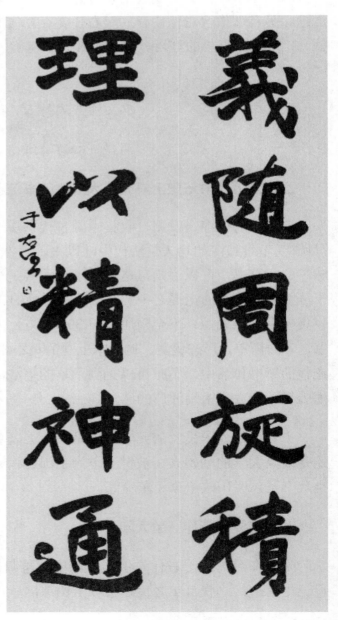

说起于右任的经历，切实坎坷。两岁丧母，由伯母房氏抚养。后经三叔于重臣帮助，入名儒毛班香私塾就读。清光绪二十一年以第一名的成绩考入县学，成为秀才。两年后又在泾阳味经书院和西安关中书院继续求学。光绪二十四年参加岁试，又以第一名的成绩补廪膳生，曾被陕西提督学政叶尔恺誉为"西北奇才"。二十六年八国联军攻陷北京，慈禧、光绪帝出逃西安，参加"跪迎"的于右任，更加认清了清王朝政治腐败、媚外残民的面目，写下了不少忧国忧民、抨击时政的诗篇，自编成《半哭半笑楼诗草》，于光绪二十九年冬在三原印行。

尽管通过推广标准草书来宣传文化，与书法艺术精髓相去甚远，但初学草书的人由此可以摸到方便的门径。其集字编成《标准草书千字文》影响深远。

（三）于右任书法欣赏

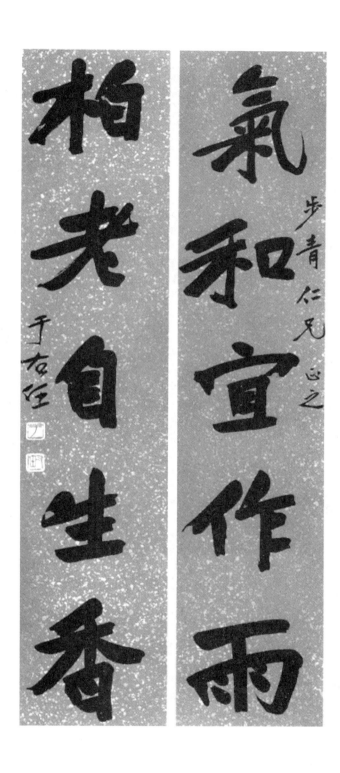

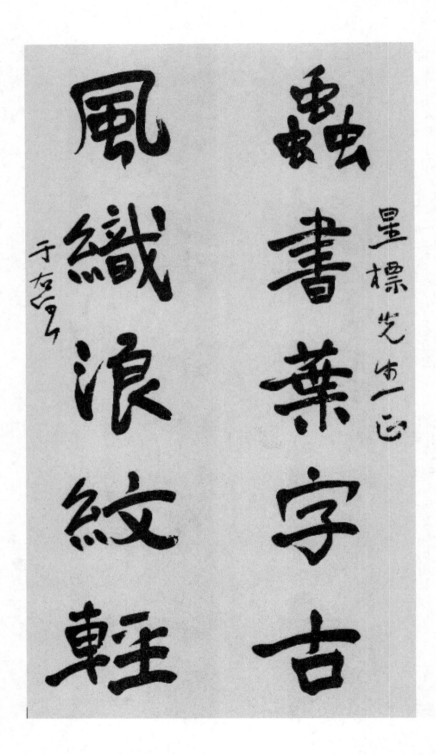

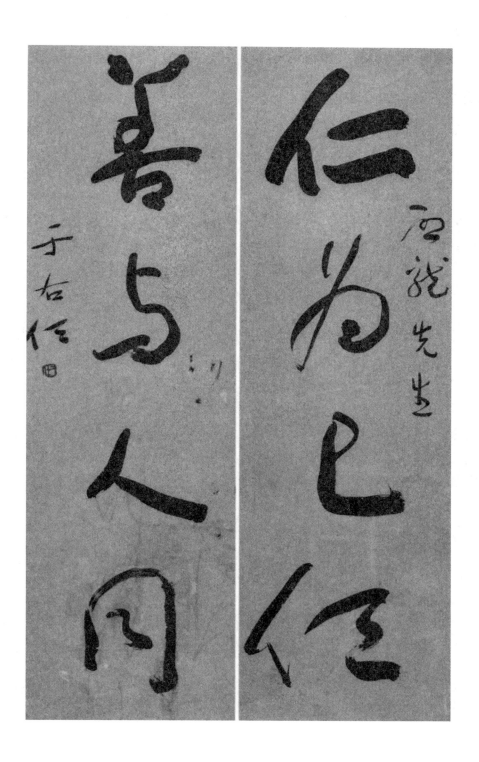

仁为己任

善与人同

石说先生

于右任

二十、创建中国书法高等学历教育体系——欧阳中石

（一）欧阳中石对中国书法的贡献

1. 创建书法高等学历教育体系

"文革"时期，虽然有部分的省市地区开展了书法普及教育，但其中的教育水平和学术含量普遍都不高。加之邻邦的日本现代书法的蓬勃发展，书法家们开始意识到仅有的书法普及教育是远远不够的，要展开更高层次的教育和深入研究。所以在 1962 年由当时浙江美术学院院长潘天寿提出："在美术学院设置书法专业，包括金石篆刻，以便迅速继承。"于是在"中国画"专业增设一个书法篆刻专业，具体工作由陆维钊主持，并于 1963 年正式招收第一届书法本科生，开始了中国书法高等教育的探索之路。

1981 年，欧阳中石先生调到北京师范学院（现为首都师范大学）教育系，走上了书法教育之路。他首先在书法艺术复兴时期开办了成人书法大专班，首批向全国招收近百名学生，之后又发展了本科、硕士教学领域。1993 年，国家为了使书法教育走向正规、深入，更加蓬勃发展，在首都师范大学设立了美术学（书法教育）博士点。1998 年，国家人事部又在首都师范大学设立书法博士后教学点，使首都师范大学成为我国第一所具备从大专、本科、硕士、博士到博士后完整的中国书法教育体系的高校。截止至 2017 年 3 月，全国开设书法本科专业的高校已有 102 所，其中包括艺术类院校 19 所、综合类院校 36 所、师范类院校 47 所。另有专科院校 9 所，硕士研究生 78 所，博士研究生 11 所。还有 41 所曾经开办本科书法专业，目前正在申报"书法学"专业。

其中，广东有 7 所高校开设了书法专业：广州美术学院、暨南大学、岭南师范学院（原湛江师范学院）、广东技术师范学院、肇庆学院、韩山师范学院和嘉应学院。这 7 所高校为广东培养了一大批书法专业人才，相信不久的将来，他们一定会成为广东书坛的中坚力量。

欧阳中石先生对中国书法教育的贡献，不仅弥补了长久以来中国书法教育的不足，培养了一大批中国书法教育的高级专业人才，而且为中国教育事业的全面发展做出了重要贡献，为中国书法史写下了光辉的一页。"觉斋"诗云：

泰山奇石一欧阳，青史垂名溢彩光。

书学文凭成体系，又甘随后步尘香。

2. 当代杰出的书法家

欧阳中石先生对于书法，举凡周金汉石、晋帖北碑、唐贤宋哲乃至明清诸家，他都有涉猎，

博采众长，而又归宗"二王"，形成了飘逸清新的独特风格。其书法格调清新高雅，沉着端庄，俊朗而又飘逸，古朴而又华美。观他的作品，如欣赏高山流水，又如见万马奔腾，足见他无日不临池的深厚功力和勇于创新的精神。纵观全国，许多重要的旅游景点、标志性建筑、学校牌匾和地铁等，都能见到欧阳中石先生的题字，可见其书法影响之大、普及之广。

3. 书法理论著述等身

欧阳中石先生有着一个严谨治学的大学者、大书法家的风范。他对学习古人和自己创新都持有谨慎的态度。他教育学生要积极学习古人，要深入到传统的精华中去。学习书法要有积极探索的精神，要有刻苦钻研的精神和学会深入研究，只有扎实地学习、研究古人，才能逐步提高自己。他告诫他们要"知其然，知其所以然，求其然而然"，要能够进入历史的深处探掘其内在的精神，才能观史而察今。他认为，之所以要学习传统中的精华——"正统"，是因为"正统"是传统中最有生命力的部分。他还指出，书法并不是"独立"的艺术，它是中国传统文化的一个有机组成部分。而且书法是一门学问，故学习书法就不能脱离中国文化而去独立地学习，要将书法放到博大精深的中国文化中去学习、去研究。

欧阳中石先生的书法思想，是其一生的学术所追求的宗旨。其书法思想主要表现为"识艺并举""文心书面""书法共美""来有所出，去见其才"。

在书法理论研究方面，他编著的各种专著和教材达 40 余部。主要有《中国书法史鉴》《中国的书法》《书法教程》（主编）、《章草便检》《书法与中国文化》（主编）及中国书画国际大学系列书法教材（主编，并撰写其中重要部分）等。出版的作品有《欧阳中石书沈鹏诗词选》《中石夜读词钞》《当代名家楷书谱·朱子家训》《中石钞读清照词》《老子〈道德经〉》等。

4. 为中国书法培养了一大批高端人才

欧阳中石先生是当代著名学者、书法大家、书法理论家和书法教育家。欧阳中石先生在首都师范大学创立书法专业，是中国大学中第一个系级建制的书法学科教学科研单位；建立中国大学中第一个书法文化博物馆；担任中国第一位书法博士、中国第一位女书法博士、中国第一位书法博士后导师；建成了中国第一个具有完整高等书法学历教育体系的学科点。欧阳中石先生简朴平实、孜孜以求、默默耕耘，为中国书法高等教育、为中国书法事业做出了杰出的贡献。

如今，他的学生遍布中国书法家协会、省书法家协会和全国各大高校，如广东的吴慧平、陈志平、熊沛军、王祥、张维红、张法亭等都是首都师范大学的学子，我们每年都有雅集交流、泼墨挥毫，远在湖南的罗红胜也被吸引过来。

5. 被誉为当代书坛"泰斗"

1995 年，《书法教程》获国家教委高等学校优秀教材二等奖。

2002 年，获首届中国书法兰亭奖、教育特别贡献奖。

2006 年，获得第二届"中国书法兰亭奖——终身成就奖"。

2013 年 5 月 25 日，亲作并书《中国三军仪仗队颂》："堂堂中华儿女，巍巍壮丽神州。肃肃三军仪仗，昂昂大国貔貅。"中石先生被聘为三军仪仗队文化总顾问。

2013 年 7 月 12 日，国防大学郭俊波副政委向欧阳中石先生颁发了"高级顾问"聘书。中石先生将书写的《中华颂》作品集赠送给国防大学，并为国防大学题写了"将军本色，善武弘文"。

2014 年 1 月 25 日，沈阳军区"雷锋团"为落实中央"文化强军"指示精神，聘请欧阳中石先生担任该团文化总顾问，以此加强"雷锋团"文化建设，进一步推进"学雷锋"活动在全国的开展。

2016 年 12 月，当选中国文学艺术界联合会第十届荣誉委员。

中石先生荣誉无数，被誉为当代书坛"泰斗"。

（二）欧阳中石简介

欧阳中石，1928 年生，山东泰安人，毕业于北京大学。现为首都师范大学教授、中国书法文化研究院名誉院长、博士生导师、全国政协委员。

欧阳中石先生是当代著名学者，国学功底深厚，尤其在逻辑、音韵、戏剧、书学、语文教育等领域有很高的造诣。取得了丰硕的学术成果，出版《中国逻辑史》《中国逻辑思想史》《书法与中国文化》《艺术概论》《中国书法史鉴》《书法教程》及《参考资料》《中国的书法》《章草便检》《学书津梁丛书》等著作 50 多部。

欧阳中石先生在国内外享有崇高的声誉，是睿智和勤奋成就了欧阳中石先生的书法事业。2006 年 7 月 17 日，欧阳中石先生给我们上课时，他的第一句是："我不是书法家，我是一名普通教师……"

在中国书法界，欧阳中石先生德高望重，多少标榜自己为"著名书法家""国际书法家""书法大师"的"书法名人"，与中石先生的谦逊相比，简直是天渊之别，他的开场白深深地震动了我。

欧阳中石先生居住在自己的工作单位——首都师范大学，其声誉当然引起书法界、收藏界的高度关注，连"雅偷"也高度关注。善于盗窃字画的李某，在2011年，盗窃北京坦博艺术中心字画一批，2012年4月1日凌晨，其驾车来到首都师范大学，从外墙防盗网爬至六楼的欧阳中石家中实施盗窃，此"雅偷"实在太笨太贪，在书法作品得手后，还拿走成捆现金，结果在逃跑过程中被抓。

事后，欧阳先生的女儿心有余悸地说："好在事发时老两口都不在家。"欧阳女士解释说："自己父亲的一名学生的儿子，摔伤正在医院治疗，治疗费用吃紧，父亲在获知此事后，准备出资帮孩子治病，这些钱就是取出来要给孩子家人的。"

2007年8月9日，欧阳中石先生亲自示范。他说我叫"中石"，于是把"中石"名字的意思融入诗中："不奇不丑只平常，忝列其中已勉强。但乞娲星能谅我，自甘随后步尘香。"这是何等的谦虚！

欧阳中石先生提得最多的是"来有所出、去见其才"；陈永正强调"功夫""创新"；张旭光注重"到位""味道"；李远东常说"临帖""思考"。其实都是同一道理："来有所出""功夫""到位""临帖"说的是传统经典；"去见其才""创新""味道""思考"说的是个性吸收。

笔者深刻理解欧阳中石先生说的是肺腑之言，而不是故作谦虚的客套话。欧阳中石先生的书法思想，是其一生的学术所追求的宗旨。他的书法思想主要表现为"识艺并举""文心书面""书法共美""来有所出，去见其才"。

"识艺并举"——欧阳中石先生自始至终告诫我们学书法要"知其然，知其所以然，求其然而然""识艺并举"。何谓"识""艺"？是指"知识、学问或学养""技巧、风格"。所谓识艺并举，即是书法艺术不仅仅是要掌握表层的技法要领，亦要在书写的内容和整体书法创作形态上有较为丰富、深刻的内涵。我们在读东坡的作品时，不仅赞叹他所继承的书写技巧之娴熟，而且其中还蕴涵着发自内在挥洒的部分。在东坡的墨迹中隐隐约约笼罩着"无意于佳乃佳"的气息，或许再没有比这种书写状态更能让我们领略到如此强烈的"识艺并举"之感了吧？强调书法基本功的训练和艺术深度的追求、学识修养和艺术水平和研究能力和书法能力，是欧阳中石先生一贯的书法教育思想。

"文心书面"——在欧阳中石先生的主持下，以《书法与中国文化》为核心，以《书法史记》《书法理论史》《书法实践研究》《书法津梁》《汉字研究》《书法美学研究》为骨

干，倡导以文化作为书法的核心，在我们面前的书法作品，必须包含文化的内涵。书法不仅仅是写字而已，而且还要呈现书法的博大精深，这是研究书法的正道。因此，一定要把中国书法的问题放在中国文化的大背景之中，以更广阔的视野进行审视，摆脱狭隘的艺术性，将书法作为一种文化现象开展更广泛深入的研究，可从其他相关学科中汲取营养，在多学科的交叉中确立书法在中国文化中的地位。

"书法之美"——有些"书法理论家"把书法说得很"玄"。欧阳中石先生却说：书法极简单极有趣，书法的美就在大家的身上，都是共性中的个性，而不是个性中的个性。人有美的，有不美的。但是真美的，绝不是长得和人不一样！都只是两个眼睛，就这么横着一摆，都差不多，但是角度一变化，有的就美得令人眩目，而有的却不够美。还有没有第二个摆法呢？没有！只能是横着，或是稍微翘点，或是稍微耷拉点，都有美的。就是没有竖起来的，也没有摞起来的。可见美只是在相同里面展现了一点儿不同，而不是决然不同，真正的美不是另类的。笔者的理解就是在吃透经典、吃透传统的"共美"之上，加进一点自己的"不同"，就是书法之美，有自己的个性美。

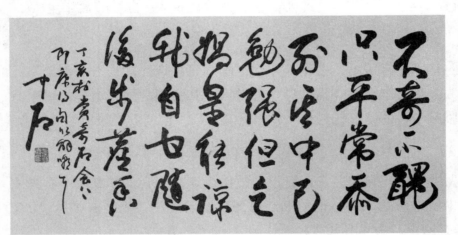

"来有所出，去见其才"——书法必须接受社会的评价和历史的评价，有的人在社会上声名鹊起，但经时间和历史的冲洗后默默无闻。所以，我们来不得半点浮躁，也没有值得骄傲的资本。试想想，站在社会和历史的角度看，五十年后、一百年后或几百年后，你的名字、你的作品能留下来吗？如有几张书法作品留存下来，并能经得起时间和历史的考验，才是真正的书法家。所以，我们必须踏踏实实做人，踏踏实实做事，埋头苦干进行书法实践、书法研究。笔者常常在想，若自己能有一幅作品或一篇文章留存于世，并被时人认可，那就对得起这个伟大的时代了。那么，究竟有没有一个衡量书法的标准？欧阳中石先生说："来有所出，去见其才。"欣赏书法作品时，先看作品的出处。古代的优秀遗产吸收得越多，作品的含蕴就越广、文化内涵就越深，就越具有长久的欣赏价值。然后看作品如何显示作者自己的"性灵"。能创作出既出乎意料，又全在情理之中的崭新风格，是悟性强的书法家，出乎意料，是看不出直接的来源，全在情理之中，是一切都符合书法的基本原理、符合书法的审美因素。优秀的作品，还能使欣赏者看出作者的发展方向，使人觉得它虽然已经具有崭新的风格，但并没有走到尽头，还有巨大的发展空间，让人可以继续期待。

恩格斯把人的认识分为三个阶段，即感性、悟性和理性，也可以说是人的三种思维方式。

笔者认为书法的成就过程亦包括"三性",即感性：赏帖——选帖，悟性：读帖——临帖；理性：换帖——脱帖。感性、悟性、理性，内化为做文、做事、做人都具有耐心、细心、热心的品质，这就是书法线条的生活化。

在广东书法院的书法创作、书法教育、书法研究中，笔者深深地体会到欧阳中石先生的书法思想是值得我们身体力行的。

三、欧阳中石书法欣赏

作字行文，文以载道，以书焕彩，切时如需。

以书会友 以文明德

欧阳中石《戏蜻蜓得句》：蜻蜓点水自风流，只是传翔不肯留。水底何尝无憩处，飞游上下任沉浮。

孟浩然《宿建德江》：移舟泊烟渚，日暮客愁新。野旷天低树，江清月近人。

411

　　欧阳中石《咏穷桑》：一实生成万岁长，叶红椹紫出穷桑。食之老后于天寿，有始无终直未央。

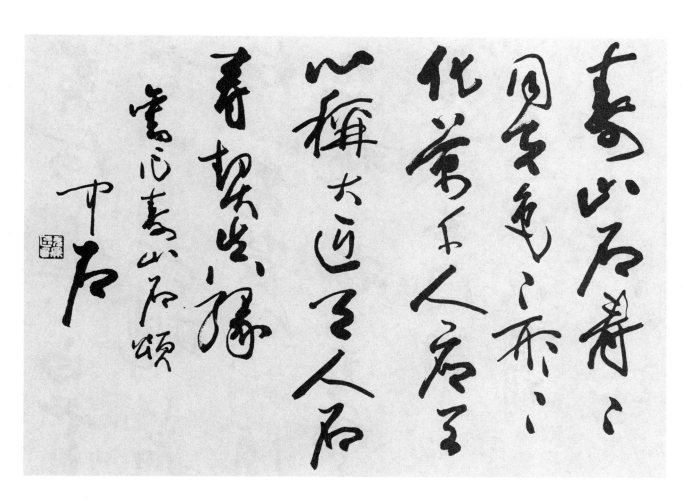

欧阳中石《寿山石颂》：寿山石寿寿同天，色色行行化万千。人应天心称大匠，天人石寿契真缘。

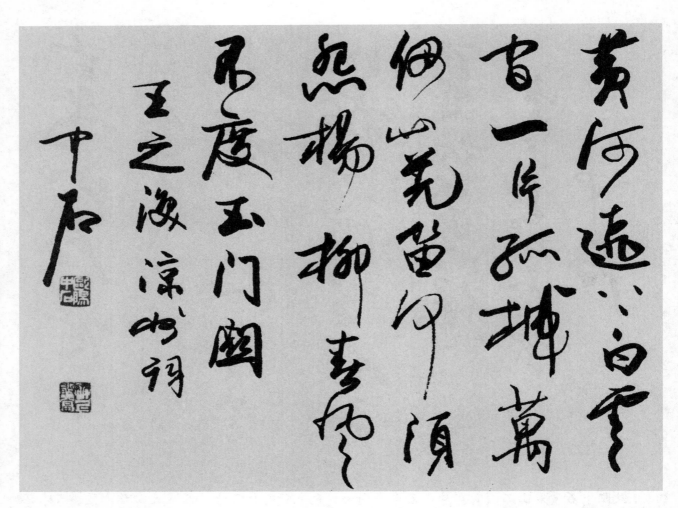

王之涣《凉州词》：黄河远上白云间，一片孤城万仞山。羌笛何须怨杨柳，春风不度玉门关。

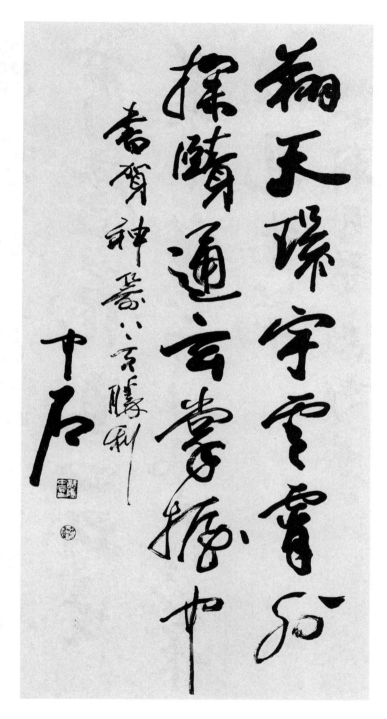

欧阳中石《贺神箭上天胜利》：翔天环宇云霄外，探赜通玄掌握中。

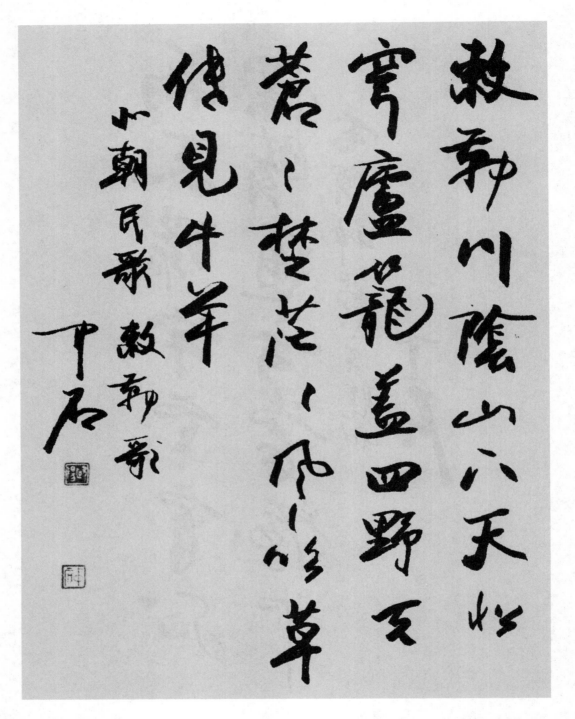

　　北朝民歌《敕勒歌》：敕勒川，阴山下。天似穹庐，笼盖四野。天苍苍，野茫茫。风吹草低见牛羊。

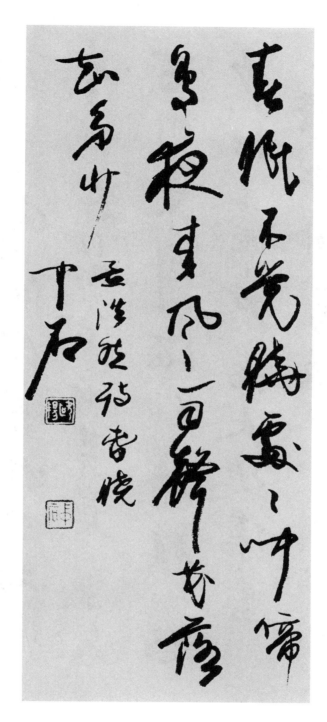

孟浩然《春晓》：春眠不觉晓，处处闻啼鸟。夜来风雨声，花落知多少。

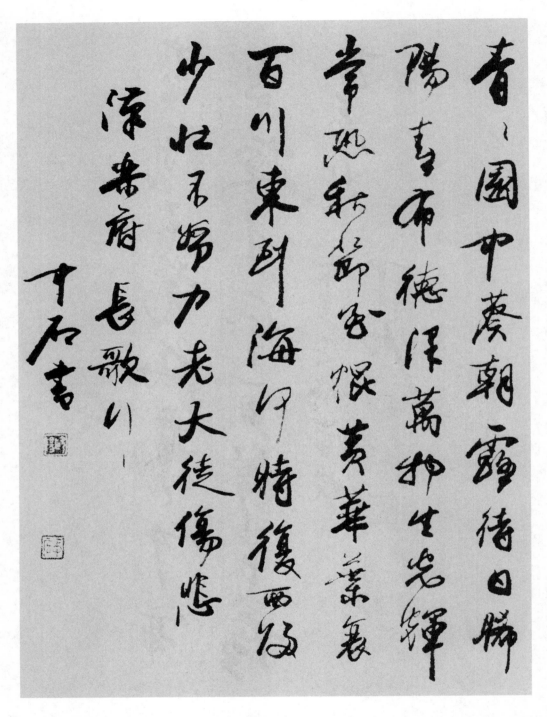

汉乐府《长歌行》：青青园中葵，朝露待日晞。阳春布德泽，万物生光辉。常恐秋节至，焜黄华叶衰。百川东到海，何时复西归？少壮不努力，老大徒伤悲。

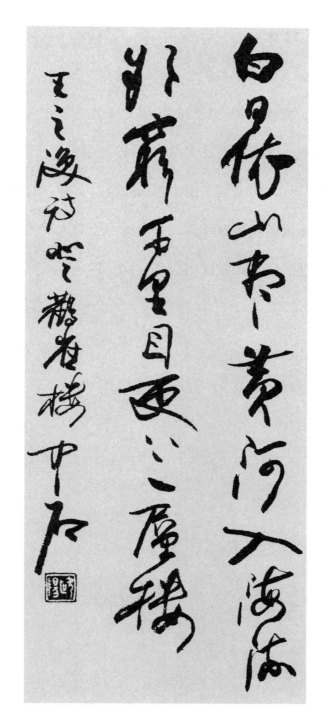

王之涣《登鹳雀楼》：白日依山尽，黄河入海流。欲穷千里目，更上一层楼。

主要参考文献

［1］湖北省诗词学会．酒诗词名句赏析与运用．湖北：湖北人民出版社，2010.

［2］熊礼汇．李白诗选．北京：人民文学出版社，2016.

［3］徐晋如．长相思——与唐宋词人的十三场约会．吉林：长春出版社，2016.

［4］王学良．钟繇宣示表贺捷表荐季直表．上海：上海人民美术出版社，2016.

［5］范桂觉．品味书法．湖北：武汉出版社，2011.